많은 책에서 대개 이 지면은 필요 없는 부분이다. 이 지면에는 작은 글자로 조판된 제목 외에는 아무것도 담기지 않기 때문이다. 그 때문에 이 지면은 '반표제지(Half-title)'나 '약표제지(Bastard-title)', '작은속표지'로 불린다. 프랑스에서는 이 지면이 '거짓표제지(Faux-titre)', 독일에서는 '먼지표제지(Schmutztitel)'로 불린다. 부제, 지은이, 출판사 등 책에 관한 일반 정보는 표제지에 담기는데, 표제지는 반표제지 바로 뒤에 온다. 어떻게 보면 반표제지는 쓸모없는 지면이라고 할 수 있다. 반표제지는 본디 인쇄소에서 제본소나 서점으로 가는 도중에 인쇄물을 보호하기 위한 것이었다. 어떤 제본소에서는 반표제지를 그냥 잘라버리기도 한다. 그때나 지금이나 책이 반표제지 없이 표제지부터 시작하면 면지가 있든 없든, 표지에 풀이 붙어 종이가 우아하게 펴지지 않는다. 그렇다면 이 지면은 영원히 아무것도 아닌 지면, 거짓 지면, 아무 내용 없는 지면으로 남을 것인가. 물론 이 책을 제외하고 말이다.

거리를 걷고, 신문을 읽고, TV를 보고, 이메일을 읽고, 글을 쓰고, 웹사이트를 방문하고, 제품을 사용하는 모든 사람은 의식적이거나 무의식적으로 텍스트를 만든다.

글자체 라피아 이니셜(Raffia Initials)로 표현된 M. 네덜란드의 암스테르담(Amsterdam) 활자주조소를 위해 헹크 크레이허(Henk Krijger)가 1952년에 디자인했다. 이 글자체는 캐나다 타입(Canada Type)의 패트릭 그리핀(Patrick Griffin)이 피터 에네슨(Peter Enneson)과 대화하면서 디자인했다. 글자 형태는 서너 가닥으로 분리돼 있다. 이 글자체는 제러미 탱커드가 쓴 『힘을 주는 글자체(The Shire Types)』에 사용됐다. 대문자와 소문자가 섞인 글자체 여섯 가지가 자유롭게 조합돼 앞표지와 뒤표지, 표제지에 실렸다.

'셰이핑 텍스트(Shaping Text)'는 독자를 안내하고 독자에게 어떤 영향을 주기 위해 발신자가 그 내용을 어떻게 연출하는지에 관한 용어이자 그 과정에서 의식적이거나 무의식적으로 해야 하는 선택에 관한 용어다. 이 책은 독자가 정확하게 선택할 수 있도록 필요한 자료를 제공하고, 다른 사람의 디자인을 대할 때 바람직하게 판단할 수 있도록 도와줄 것이다. 이는 타이포그래피와 글자체 디자인이 풍부하게 묘사된 세계로 떠나는 여행이다. 얀 미덴도르프가 쓰고 디자인한 이 책의 원서는 2012년 네덜란드의 BIS 출판사에서 출간했다. 김지현이 옮긴 한국어판, 다시 말해 이 책은 2015년 안그라픽스에서 출간했다.

**일러두기**

이 책의 원서 제목은 『Shaping Text』로, 원서 곳곳에서 책
제목뿐 아니라 타이포그래피를 조금 더 심화한 용어로도
사용된다. 한국어판, 다시 말해 이 책에서 이 용어의
의미와 분위기, 특별한 기능을 그대로 살리는 것은 쉽지
않았다. 따라서 이 용어가 등장할 때마다 맥락에 따라
'타이포그래피'를 포함해 여러 표현으로 바꾸고, 책 제목에도
이 느슨한 원칙을 적용했다. 이 책에 등장하는 외국 사람과
단체의 이름, 전문용어는 되도록 『타이포그래피 사전』과
국립국어원의 외래어 표기법을 참고해 표기하고, 원어를
괄호로 묶어 병기했다. 다만 외래어 표기에서 몇몇은 각
나라의 발음을 고려하거나 한국에서 관습으로 굳어진 표기를
따르고, 외국 사람과 단체 이름에서 자주 등장하는 것은
원어를 병기하지 않고 175쪽 「도판 찾아보기」에 모아뒀다.
지은이가 원서를 디자인할 때 사용한 글자체나 그리드 등을
언급한 부분은 원서 내용을 그대로 유지했다. 한국어판에서는
한글 글자체로 윤디자인연구소에서 디자인한 윤고딕700을
사용했다.

THIS is a very nice pair. Whoever
did this was really thinking about
the relationship between the upper
and lower-case. I like the way the
capital **B** has some variation in the
proportions from top to bottom.
It has muscle; it has fat.

Obviously designed by a man,
the ball and stick of the lower-case
**b** is simple and, appropriately, half
of the capital **B**. Talk about male
and female! That buxom, pregnant
capital together with the excitable
lower-case. *Bbbbeautiful.*

UNSUPERVISED junior
designers. This is just lazy
design, in my humble
opinion. It is a curve, and
a smaller curve. What's
up with that? Think
outside the circle.

126

🕦 마리안 반티예스의 글자 비평.
반티예스가 쓴 『나는 궁금하다
(I Wonder)』에서 인용했다.

---

**텍스트와 타이포그래피**
Shaping Text

2015년 3월 23일 초판 인쇄 ✪ 2015년 4월 1일 초판 발행 ✪ **지은이** 얀 미덴도르프
**옮긴이** 김지현 ✪ **펴낸이** 김옥철 ✪ **주간** 문지숙 ✪ **편집** 민구홍 ✪ **편집 도움** 김한아
**디자인** 박찬신 ✪ **디자인 도움** 홍애린 ✪ **마케팅** 김헌준, 이지은, 정진희, 강소현
✪ **인쇄** 스크린그래픽 ✪ **펴낸곳** (주)안그라픽스 우413-120 경기도 파주시 회동길 125-15
**전화** 031.955.7766(편집) 031.955.7755(마케팅) ✪ **팩스** 031.955.7745(편집)
031.955.7744(마케팅) ✪ **이메일** agdesign@ag.co.kr ✪ **웹사이트** www.agbook.co.kr
**등록번호** 제2-236(1975.7.7)

이 책의 국립중앙도서관 출판시도서목록(CIP)은 e-CIP홈페이지(www.nl.go.kr/ecip)와
국가자료공동목록시스템(www.nl.go.kr/kolisnet)에서 이용하실 수 있습니다.
CIP제어번호: CIP2015008805

**ISBN** 978.89.7059.796.6(93600)

# 차례

das gesicht unserer zeit ist klare sachlichkeit
die neuen **bauformen** sind nicht mehr architektur im alten sinne: konstruktion plus fassade

das neue **kleid** ist nicht mehr kostüm

die neue **schrift** ist keine kalligraphie

häuser, kleider, schriften werden in ihrer form durch die einfachsten elemente bestimmt

# 문화, 의사소통, 타이포그래피

한 시대를 이해하는 좋은 방법 가운데 하나는 그 시대의 글이나 인쇄물을 살펴보는 것이다. 1930년대는 옛것과 새것 사이에 대비가 확실한 시기였다. 이를 잘 보여주는 것이 『에르바르(Erbar) 보기집』이다. 제2차 세계대전 이후 지금까지 그대로인 독일 도시 몇 곳에서 볼 수 있는 바로크 건축 장식, 로코코 시대 의상과 고딕체는 옛것처럼 묘사되고 절망적이고 퇴폐적인 뭔가를 품고 있다. 이 보기집에 소개된 에르바르는 그 시대의 사무적 글자체와 다를 것이 없어 보이지만, 푸투라(Futura)는 그 시대의 타이포그래피 환경을 정화하는 선구자로 보인다. 시대가 요구하는 단순한 형태가 등장하면서 어수선함과 새로운 가치에 대한 갈망은 사라졌다.

## 모든 것이 가능하다

오늘날에도 타이포그래피는 문화에 관한 흥미로운 단서를 제공한다. 초보자가 타이포그래피 지형도를 살짝 엿본다고 최신 유행이나 독자가 무엇을 원하는지 확실히 알 수는 없다. 과거에도 그랬듯 디자이너는 자신이 연마해온 기술로 표현할 수 있는 새로운 형태를 찾으며, 그 과정에서 과거의 모든 스타일을 되짚어본다. 무엇이든 시간에 따라 흘러가지만, 그 가운데 어떤 것을 어떤 디자이너가 독특하게 표현하면, 자신이 하지 못한 것에 대한 아쉬움이 남는다. 긍정적으로 바라보면 세상은 무한한 가능성의 저장고다. 금지된 것은 아무것도 없다. 그러나 아무도 관심을 두지 않으면, 무관심의 대상이 돼버릴 수도 있다.

특정 기술을 사용해야 하는 작업은 말할 것도 없지만, 지금은 거의 사라진 조판공, 교정자, 리소그래퍼 같은 그래픽 디자이너의 기교나 기술 수준을 생각하면 무척 혼란스럽다. 물론 디지털 시대에도 조판공이 있지만, 대부분 자취를 감췄다. 한편 작가와 편집자, 디자이너와 DTP 전문가의 일은 암묵적으로 분리됐다. 오늘날 그들은 글을 세심하게 다루는 훈련을 하지 않아서 글이 종종 엉망으로 보이기도 한다. 하지만 많은 사람이 여기에 주목하지 않는다. 이런 것에 이미 익숙하기 때문이다.

게다가 디자인과 화면 구성을 고민할 시간이 거의 없는 사람이 하는 그래픽 디자인이 늘어가고 있다. 이들의 원래 직업은 매니저나 비서, 운영자기 때문에 다른 곳에 더 신경 써야 한다. 하지만 레이저프린터로 출력하는 보고서가 인쇄물이며, 파워포인트 프레젠테이션이 타이포그래피다. 블로그도 마찬가지다. 한 블로거가 블로그를 위해 어떤 선택을 하고, 그것이 어떤 영향을 주는지 비록 알아차리지 못하더라도, 그 블로그는 그래픽 디자인이다. 간단히 말해 개인용 컴퓨터가 등장하면서 비전문적 디자인이 너무 많아졌다. 비전문적 디자인을 알아내는 방법 가운데 하나는 버내큘러 디자인 요소, 다시 말해 에어리얼(Arial)이나 타임스(Times), 쿠리어(Courier)로 가운데맞추기한 조판, 대문자 이탤릭체, 두꺼운 밑줄이 있는지, 노란색이나 분홍색, 엷은 파란색 종이에 먹 1도로 인쇄하지는 않았는지 살펴보는 것이다. 그런데 그것이 역설적 표현인지, 일부러 디자인하지 않은 것인지는 종종 명확하지 않다. 그러나 이제 이런 혼돈은 끝났다.

많은 비전문가가 타이포그래피에 관심을 두는 것은 좋은 일이다. 오늘날 출시되는 컴퓨터에는 50년 전 조판실보다 더 많은 폰트가 탑재돼 있다. 비서나 교사, 상점 주인은 자신이 다룰 수 있는 디자인 소프트웨어가 있는데, 대개 전문가가 다루는 것만큼 전문적이고 정교하다. 그들 가운데 몇몇이 디자인이나 글자, 이미지에 관해 배우고 싶어 하는 것은 자연스러운 일이다. 한 블로그의 어마어마한 성공이 이를 증명한다. 7만 명에 가까운 사람이 일본계 영국인 존 브로들리(John Broadley)가 운영하는 블로그 아이 러브 타이포그래피(I Love Typography,

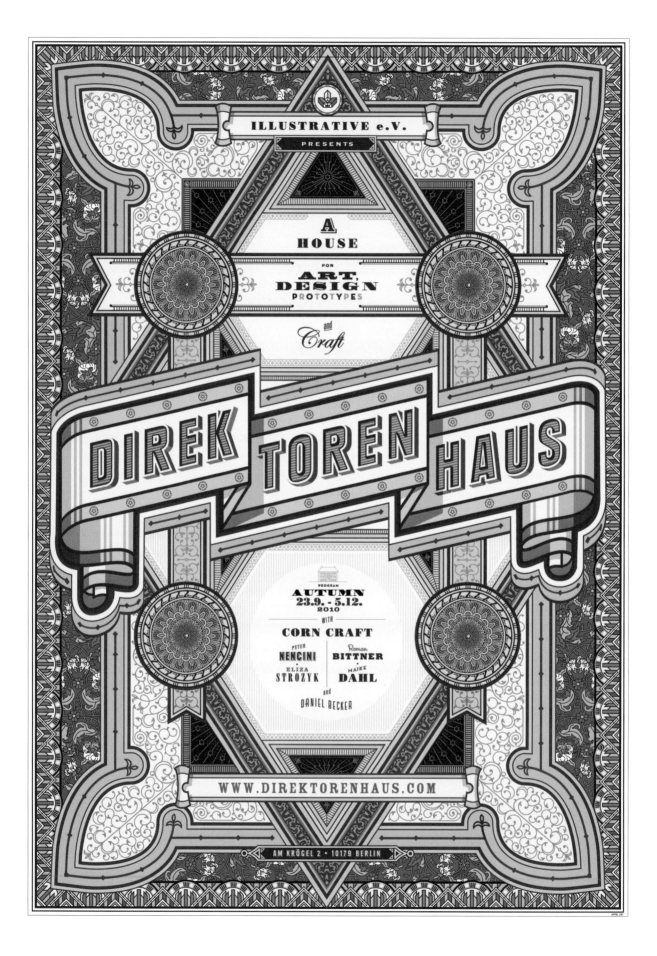

www.ilovetypography.com)를 구독한다. 브로들리는 블로그 소식지를 마이폰트(MyFonts)로 편집해 한 달에 두 번 95만 명이 넘는 독자에게 보낸다. 어떤 잡지도 독자가 이렇게 많지는 않을 것이다. 독자는 대부분 디자이너와 편집자지만, 언론정보학이나 경제학을 공부하는 학생이거나 은퇴한 경영자처럼 완전히 다른 분야에 있는 사람도 많다.

### 이 책은 어떤 책인가

이 책은 독자 폭이 제법 넓다. 종이나 화면, 공간에 있는 글자 형태를 만들고 다루는 방법을 담고 있는 이 책은 디자이너와 편집자를 위한 지침서가 되고자 한다. 글자에 관한 내용이 중심이지만, 그렇다고 글자체 디자인만 다루지는 않는다. 글자는 책이나 잡지, 광고, 브랜딩 프로젝트, 사이니지 등에 사용된다. 따라서 이 책은 일반적 순서를 따르지 않는다. 글자에 관한 논의로 시작하는 대신, 글자의 구조와 그것이 던지는 질문을 먼저 살핀다.

그 뒤에는 글자 형태 개발과 특이성에 주의를 기울인다. 대부분 전체 작업의 일부분이지만, 그 세부에 주목하고 타이포그래피 예절에 관해서도 논한다. 예전보다는 자유로워졌지만, 디자이너 사이에는 여전히 타이포그래피에서 무엇이 좋고 나쁜지 어느 정도 의견이 일치하며 타이포그래피 죄악에 대한 공감대도 있다. 이를 언급은 하지만 도덕주의자처럼 굴지는 않는다. 오늘날 디자이너는 타이포그래피에서 잘못을 많이 저지르고 있는데, 이는 종종 의도적이다. 따라서 디자이너는 의식을 가지고 확실하게 선택해야 하고, 대안에 관한 실질적 경험과 지식도 필요하다. 이 책의 임무는 사람들이 기초를 다지게 하는 것, 더 바란다면 자유롭게 디자인한 결과물에 근거를 제공하는 것이다.

### 고마움의 말

이 책을 만드는 긴 시간 동안 내게 용기를 준 BIS 출판사의 루돌프 판 베절(Rudolf van Wezel)와 편집에 관해 조언해준 네덜란드의 디자이너 친구들 핀센트 판 바르(Vincent van Baar), 후흐 스히퍼르(Huug Schipper), 얀 빌럼 스타스(Jan Willem Stas)에게 고마움을 전한다. 제목을 지어준 로렌스 페니(Laurence Penny), 마무리 단계에서 편집과 디자인을 도와준 카테리너 달(Catherine Dal), 흐리스티네 게르치(Christine Gertsch), 플로리안 하르트비히(Florian Hardwig), 안토니 노윌(Anthony Noel)에게도 특별한 고마움을 전한다. 마지막으로 이 책을 위해 멋진 작업을 제공해준 많은 디자이너에게 고마움을 전한다.

◑ 독일의 디자이너 로만 비트너와 디자인 스튜디오 아펠 체트(독일어로 아펠은 사과, 체트는 z다. 이는 OS X의 단축키에서 '커맨드＋z', 다시 말해 되돌리기를 뜻한다.)은 독일 현대 기능주의 전통에서 훈련받았다. 이들은 다른 것보다 오래된 교외의 전환기 낭만주의 건축 영향 아래 일러스트레이션과 장식이 주된 역할을 하는 독특한 스타일을 개발했다. 예술과 디자인 관련 행사를 위한 이 포스터는 19세기 말 글자체 보기집의 활기 넘치는 표지를 모방했다.

◔ 같은 해인 2010년 독일의 익스플리싯 디자인에서 디자인한 포스터. 농담 같은 수사적 기교를 부려 가운데맞추기한 현대적이고 포스트모던한 디자인이지만, 다르게 보이지는 않는다.

# 어떻게 읽어야 할까

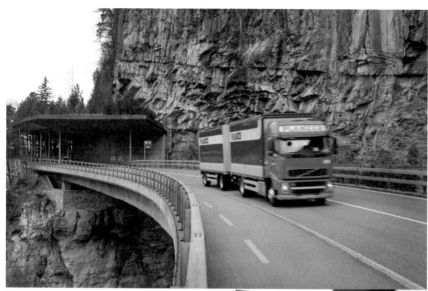

**크기로 장난치기, 프라이탁**

1993년 스위스의 그래픽 디자이너 형제 다니엘
프라이탁(Daniel Freitag)과 마르쿠스 프라이탁(Markus
Freitag)은 기능적이면서 방수가 되는 가방을 만들고 싶었다.
그들은 고속도로를 달리는 트럭에서 영감을 얻어 가방에
트럭 방수포를 이용하기로 했다. 자동차 안전띠를 가방끈으로
활용하고, 자전거 바퀴 내부 튜브로 가방 테두리를 둘렀다.
방수포가 가방 크기로 재단되면서 고속도로에서 눈에 띄도록
디자인된 방수포 위의 타이포그래피는 의도하지 않게
아름답고 추상적으로 탈바꿈했다.
사진: 노외 플룸(Noë Flum) / 제공: 프라이탁

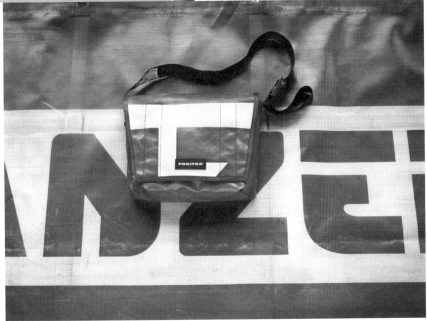

# 의미 없는 낱말

읽을 수 없는 낱말은 의미가 없다. 당연하게 들릴 수 있겠지만, 읽기라는 기적에 관해 잠시 생각해보자. 여러분이 모르는 아라비아문자나 한자, 타이문자로 조판한 지면을 마주한다고 상상해보라. 처음에는 글자 형태와 색에 감탄하겠지만, 읽기에 대해서는 어떤 의문도 없을 것이다. 기호가 모인 지면은 봉인된 책과 다름없을 테니 말이다.

한글이나 로마자처럼 아는 문자로 글이 쓰였다면 반대 경우가 생긴다. 여러분은 기호가 아니라 낱말을 보게 되고, 문장과 문장을 건너뛰며 무척 빠르게 글을 읽게 된다. 따라서 입은 그 속도를 따라갈 수 없다. 그리고 이상한 일이 일어날 것이다. 글자는 물속에서 퍼지는 잉크처럼 여러분의 뇌리에 스며들 것이다. 짧은 순간에 모든 기호는 사라지고 그 모습은 생각이나 표상으로, 때로는 사실적 이미지나 소리로까지 바뀐다. 네덜란드의 글자체 디자이너 헤라르트 윙어르는 『당신이 읽는 동안(While You Are Reading)』에서 읽기의 본질을 말한다.

읽기는 인간의 가장 매력적인 능력이다. 그뿐 아니라 일상에 필수적인 능력이다. 신문이나 경고문, 국세청에서 보낸 안내문을 읽는 것이 어려우면 곤란해질 테니 말이다.

## 보는 법 배우기

게다가 읽기는 단지 글자와 낱말을 해독하는 것 이상의 일이다. 우리는 어릴 때부터 지면에 놓인 다양한 요소 사이의 관련성을 보면서 배운다. 우리에게 무엇이 중요한지, 기본 단계에서는 글과 이미지 사이의 상호작용으로 결론을 도출하는 법을 배운다. 심지어 메시지의 일부로 배치나 대비, 크기, 색, 글자체를 선택해 만들어지는 텍스트를 해석하는 법을 배운다.

모든 사람이 그들 언어로 쓰인 글을 똑같이 잘 이해하는 것은 아니다. 글을 읽고 쓰는 능력은 개인의 재능에 따라 차이가 있지만, 교육 환경이 매우 중요하게 작용한다. 시각적 문식성(visual literacy)도 마찬가지로, 이 역시 재능보다는 보는 법을 익히는 문제다. 하지만 보험증서나 웹페이지가 깔끔하게 디자인됐다고 해도 전에 이것을 본 적이 없는 사람에게는 아무 의미가 없다. 사전 지식 없이 직관적으로 알 수 있다고 하는 것은 잘못된 생각이다. 일상에서 언어를 배워야 하는 것처럼 형태에서도 언어를 배워야 한다.

디자이너, 아트 디렉터, 인쇄업자, 출판업자, 편집자 같이 텍스트와 타이포그래피에 관련된 사람은 시각적 문식성을 다룰 필요가 있다. 이들이 만날 수 있는 독자나 사용자는 아무 것도 모르는 사람부터 말 한마디 한마디가 부담스러운 전문가까지 무척 다양하다. 이렇게 다양한 사람과 의사소통하기 위해 내용과 형식은 의식적이고 반사적인 방법으로 다뤄야 한다.

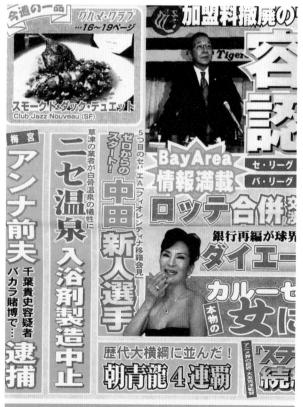

⊙ 미국 샌프란시스코에서 발행된 일본어판 신문의 첫 장 일부. 일본어를 모른다면 'Bay Area'나 'Club Jazz Nouveau(SF)' 같이 읽을 수 있는 낱말에 자연스럽게 눈이 갈 것이다.

## 규칙

좋은 디자이너나 편집자가 되기 위해 반드시 편집 지침을 따를
필요는 없다. 인상적 타이포그래피와 관련된 규칙이나 관습은
확실히 있지만, 이들은 의식적으로 계속 바뀌고 있다. 디자이너는
대부분 스스로 예외를 만든다. 그러나 결정적인 것은 규칙이나
관습을 의식적으로 따르거나 거부하기 위해서는 그것을 알아야
한다는 점이다. 관습은 사람들이 지금까지 동의해온 사항이다.
관습은 우측 운전이나 좌측 운전 같이 임의적일 수 있지만,
우측통행을 위해 왼쪽에 운전대를 두는 것처럼 기능적이기도 하다.
타이포그래피 규칙은 수없이 많다. 어떤 것은 무척 합리적이고
기능적이지만, 어떤 것은 낡은 관습과 인습이다. 많은 것은 이 둘
사이에 존재한다. 클라이언트가 이 관습을 잘 알거나 읽기와 보기를
여기에 의존한다면, 타이포그래피 규칙과 예외를 공부하는 것도
좋은 방법이다. 더 중요한 것은 읽고 보는 법을 그들보다 더 잘 아는
것이다.

◐ 네덜란드의 디자인 스튜디오 라바에서 디자인한 극단
더 발리(De Balie)의 달력으로, 극단의 다재다능함과
다문화주의를 다양한 글자체와 장식으로 표현했다. 밑줄
친 글자나 두꺼운 이탤릭체는 이 스튜디오가 타이포그래피
규칙에 얼마나 관대한지 보여준다.

◑ 규칙을 따르지 않은 또 다른 보기로, 알렉스 스홀링이
디자인한 값싼 미학(Cheap Aesthetics)은 폰트숍
베네룩스(FontShop Benelux)의 광고 시리즈 가운데
하나다. 일부러 못생기게 디자인한 이 광고는 TDC
타이포그래픽 엑셀런스 어워드(TDC Typographic
Excellence Awards)에서 수상했다.

# 판독성: 디자인 대 과학

읽기는 눈과 뇌 사이에서 일어나는 이해할 수 없는 상호작용이다. 순식간에 글자와 낱말, 문장 몇 줄을 인지하고 그 관계를 파악해 결론을 얻는다. 그 과정에서 어떤 요소가 효율성에 영향을 미치는지 명확하게 증명하는 것은 어려운 일이다. 수십 년 동안 심리학자와 생리학자, 타이포그래퍼는 읽기에서 시각적, 물리적, 심리적 양상을 연구해 정교한 기계로 우리 눈이 글자를 지각하고 뇌가 글자를 가공하는 과정을 관찰했다. 읽는 시간을 측정하고, 글자를 이해했는지 질문하는 방식으로 어떤 글자가 가장 잘 읽히는지 알아내려는 시도도 있었다.

반복되는 질문이 있다. 세리프(Serif)가 있으면 읽기가 쉽고 편해질까? 이 쟁점에서 과학자와 타이포그래퍼는 합의점을 찾지 못했다. 타이포그래피에 관한 많은 책이나 글은 본문용 글자체로 전통적 세리프체가 가장 바람직하고, 글자크기는 8–12포인트가 적절하다고 말한다.

세리프는 글자를 연결해 눈의 움직임을 수평으로 흐르게 도와준다. 타이포그래퍼가 만든 이 이론은 학계의 판독성 연구에서 증명되지는 않았지만, 사람들이 인쇄물에서는 세리프체를, 화면에서는 산세리프체를 더 선호한다는 것을 입증했다.

전통주의나 관습과 관련된 개인적 선호에 관한 타이포그래퍼의 이론은 어느 정도 합리적이다. 하지만 학자가 이 이론을 내세웠다면 힐난을 받을 수 있다. 그들은 어떤 타이포그래피 지식에 구애받지 않고, 글자크기나 글줄사이, 글자두께, 대비되는 스타일 같은 기본적 차이를 고려하지 않는다. 그래서 종종 헬베티카(Helvetica) 같은 오래된 산세리프체와 타임스(Times) 같은 오늘날의 본문용 글자체를 비교한다. 오늘날 더산스(TheSans), FF 키빗(FF Kievit), 셰이커(Shaker) 같은 판독성을 위해 만들어진 산세리프체를 포함하지 않더라도 길 산스(Gill Sans)와 가우디 올드스타일(Goudy Oldstyle)을 비교하면 결과가 완전히 달라진다.

어려운 상황에서도 좋은 일은 일어날 수 있다. 교육 배경이 다양한 젊은 타이포그래퍼들은 과거 연구 결과에 대해 의문을 제기하며 읽기 문제에 관한 생각을 터놓고 새로운 연구 기술을 활용해 짚어볼 것이다.

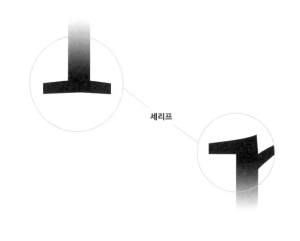

세리프

## 읽기: 모든 것은 마음에 달렸다

그냥 보기에는 별것 아닌 것처럼 보이지만, 여러분은 이 실험에서 읽기에 눈과 뇌의 복잡한 협업이 필요하다는 것을 알게 될 것이다. 옆쪽의 문장에 f가 몇 개 있는지 세보라.

finished files are the result of years of scientific study combined with the experience of years.

테스트!

때문이다.

세 개를 놓친다. 뇌가 f의 형태를 용태로 인지하기 때문이다. 정확한 대답은 대부분 여섯 개 있지만 f 는 보통 대다수는 세 개나 네 개라고 한다. 많은 수 없다면 균형이 맞아떨어진다. 그렇다면 여섯 개나 일곱 개를 세는 것은 아마도 그럴듯한 결과이다. 틀 어서 세 개 찾았는가? 잘했다! 여러분이 여러분이

# 우리는 얼마나 정확하게 읽는가

독서물리학은 100년이 넘는 시간 동안 학계의 연구 주제였다. 1900년 즈음 프랑스의 안과 의사이자 공학자 루이 에밀 자발(Louis Émile Javal)은 글을 읽을 때 눈의 움직임을 측정하는 방법을 처음으로 개발했다. 자발의 연구는 오늘날 읽기를 연구하는 의사나 정신심리학자, 타이포그래퍼에게 기초가 된다.

## 도약하며 읽기

자발은 우리가 텍스트를 읽을 때 글자 하나하나가 아닌 한 덩이씩 읽는 것을 발견했다. 눈은 글을 훑다가 몇 번 멈춘다. 이를 '시선 고정(Fixation)'이라 한다. 이런 방법은 500년 전 레오나르도 다빈치(Leonardo da Vinci)가 우리 눈이 시야의 일부분만 명확하게 볼 수 있다는 사실을 발견한 것과 관련이 있다. 명확하게 보이는 중심을 벗어나면 나머지는 모두 주변이 된다. 우리와 가장 가까이 있는 물건을 쳐다보면 초점은 매우 좁은 부분에 맞는다. 따라서 우리는 한 번에 글자 몇 개만 기억할 수 있다. 낱말이 완전하지 않더라도 눈은 글자 한 덩이를 인지하자마자 다음 덩이로 도약한다. 이를 '사카드(Saccade)'라 한다. 반면 뇌는 눈으로 공급된 정보만 처리하는 것이 아니라 본 것과 관련된 다른 정보를 머릿속에서 찾는다. 어떤 면에서 뇌는 짧은 순간 눈이 언뜻 본 낱말이나 낱말 덩이를 추측해내고, 눈은 그 추측을 확인하기 위해 다시 재빠르게 돌아온다.

어떤 연구자는 '실루엣(Silhouette)'이라는 말을 무척 중요하게 생각한다. 그들은 글자 덩이의 윤곽이 두드러질수록 글자를 더 쉽게 지각할 수 있다고 확신한다. 따라서 모든 글자가 대문자인 문장은 판독성이 떨어지지만, 유감스럽게도 다른 실험에서는 두드러진 차이를 보여주지 못했다. 모든 글자가 대문자인 문장이 눈에 잘 들어오지 않는 것은 일상에서도 알 수 있다. 어떤 글이 판독성(글자나 낱말을 인지할 수 있는 정도)은 높지만 가독성(글을 편안하게 읽을 수 있는 정도)은 떨어진다면, 독자는 읽기를 시작하는 것도 계속 읽어나가는 것도 주저할 것이다.

고정점

Around the fixation point only four to five letters are seen with 100% acuity.

**Around the fixation point only four to five letters are seen with 100% acuity.**

32–35%   45% 75% 100% 75% 45%   32–35%

시력

☞ 문장을 읽을 때의 시력 모의 실험. 어떤 물체가 망막 중심 부분인 와(窩, Fovea)에 잡히면 세부까지 구별할 수 있다. 그래서 '중심와 시각(Foveal Vision)'이라는 용어가 있다. 그 좁은 중심 외의 바깥 부분은 초점이 맞지 않는다. 문장 아랫줄은 한 지점에 시선이 고정됐을 때를 가정한 것이다. 아랫줄에서 많은 부분이 초점이 맞지 않지만 문장이 번진 것을 크게 느끼지 못한다. 뇌에서 윗줄이 번지지 않았다고 추정하기 때문이다. 다시 말해 우리 눈과 뇌는 글을 읽을 때 이렇게 복잡한 과정을 거친다.

the top half of the letters is most recognizable

the bottom half often leaves you guessing.

☞ 마이크로소프트의 가독성 연구 전문가 케빈 라슨(Kevin Larson)이 쓴 『낱말 인지학(The Science of Word Recognition)』에 바탕을 둔 사카드 도약을 시각화했다. 눈은 때로 검증을 위해 뒤로 도약하기도 한다는 것을 주목하라.

Roadside joggers endure sweat, pain and angry drivers in

the name of fitness. A healthy body may seem reward...

☞ 로마자에는 디자이너나 타이포그래퍼가 글자체를 디자인하거나 사용할 때 고려해야 할 여러 사항이 있다. 예컨대 소문자에서는 대부분 인지하는 데 윗부분이 아랫부분보다 중요하다.

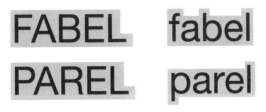

FABEL   fabel
PAREL   parel

☞ 대문자와 소문자가 함께 있는 글은 글의 윤곽이 독특해 판독성이 높다.

# 타이포그래피와 디자이너의 역할

이메일이나 책, 패키지, 광고 등 글자로 의사소통하는 모든 사람은 독자의 관심을 끌기 위해 많은 내용을 드러내면서 경쟁한다. 하지만 정보가 많아지면 독자는 짜증이 나고 지친다. 심지어 이메일은 읽지도 않고 버리고, 책이나 잡지, 웹사이트는 대충 훑어보는데, 처음부터 끝까지 보는 것도 아니다.

시각 메시지 바다에서 영리한 디자인은 독자의 관심을 붙잡아 두고 주도할 수 있다. 예전에 타이포그래피, 그래픽 디자인에서 사용한 용어인 '배치(Arranging)'는 그래픽 디자이너가 하는 일을 표현할 때 종종 사용한다. 나는 '연출(Staging)'로 부르는 것을 선호하는데, 적절한 위치를 잡는 것 이상을 의미하기 때문이다. 2차원이나 3차원 공간에 요소를 맞추면서, 디자이너는 4차원인 시간도 다룬다. 이번에는 여기, 이번에는 저기를 보고 읽도록 독자의 눈과 뇌를 초대한다.

특별한 경우지만 디자인에 형태가 중립적이고, 보이지 않는 타이포그래피를 요구할 때가 있다. 중립적이고 보이지 않는 타이포그래피는 소설, 에세이 같이 전부를 읽어야 하는 글에 유용하다. (◐ 22) 다른 경우는 대부분 읽기가 곧 보기로, 이는 훑어보고, 찾아보고, 선택하고, 둘러보고, 배회하는 과정이다.

잘 훈련된 디자이너는 그 과정에 영향을 미칠 수 있는 모든 도구를 전부 사용한다. 때로는 타이포그래피 그 자체, 다시 말해 글자체와 글자크기, 색, 지면 텍스트 연출이 의미와 해석에 기여한다.

## 용어

다음은 이 책에 사용한 용어와 그에 관한 간단한 정의다.

- 그래픽 디자인은 독자의 관심을 끌도록 시간이나 공간을 텍스트와 이미지로 연출하는 것이다.
- 타이포그래피는 본디 금속활자나 나무활자를 이용한 활판인쇄를 가리키는 용어였다. 오늘날 이 용어는 글자와 글이 중심이 된 여러 그래픽 디자인 분야에서 널리 사용된다. 이 용어는 "이 책의 타이포그래피는…" 같이 특별한 문장으로 표현하는 데 사용되기도 한다. 순수주의자는 폰트로 이뤄진 글이나 글자를 '타이포그래피'로, 개인 요구로 디자인된 것은 '레터링'이라고 부른다.
- 글자체 디자인은 말 그대로 글자체를 디자인하는 것이다. 프랑스어나 스페인어 인쇄물에는 타이포그래피와 글자체 디자인이 사이좋게 섞여 있지만 영어나 독일어 인쇄물에서 타이포그래피는 글자체를 디자인하는 것이 아니라 폰트를 사용해 디자인하는 것을 의미한다. 타이포그래퍼는 책이나 안내서, 서식, 전시 텍스트, 일정표를 디자인할 수 있다. 그러나 글자체 디자이너는 글자체만을 디자인한다.

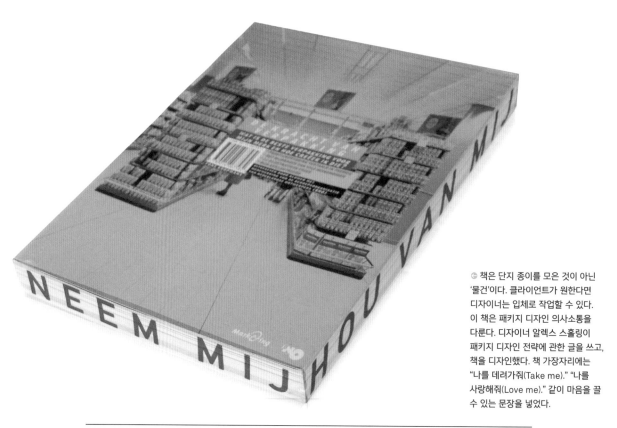

◑ 책은 단지 종이를 모은 것이 아닌 '물건'이다. 클라이언트가 원한다면 디자이너는 입체로 작업할 수 있다. 이 책은 패키지 디자인 의사소통을 다룬다. 디자이너 알렉스 스홀링이 패키지 디자인 전략에 관한 글을 쓰고, 책을 디자인했다. 책 가장자리에는 "나를 데려가줘(Take me)." "나를 사랑해줘(Love me)." 같이 마음을 끌 수 있는 문장을 넣었다.

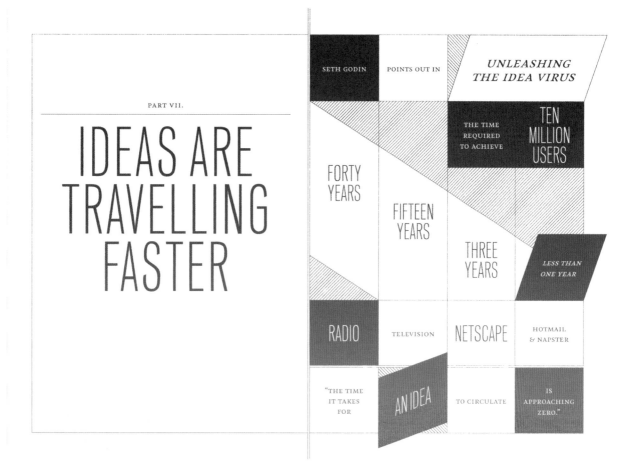

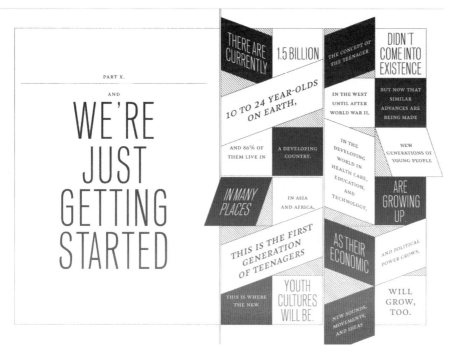

### 약간 불편하게 읽기

많은 사람이 가장 쉽고 빠르게 읽히는 글을 가장 잘 읽히고 이해되는 글이라고 생각하지만 사실 그 반대다. 목적을 위해 고의적으로 만들어놓은 장애물 때문에 읽기가 지연됐을 때 독자는 그 내용을 더 주의 깊게 읽게 된다. 「어려운 시간(Hard Times)」은 영국 런던의 DJ이자 프로듀서, 작가 맷 메이슨(Matt Mason)이 쓴 새로운 시대의 도전에 관한 글이다. 찰스 디킨스(Charles Dickens)가 1854년에 쓴 같은 제목의 소설에서 영감을 받은 이 글은 '우리는 이야기한다(We Tell Stories)' 시리즈 가운데 하나로 펭귄 북스(Penguin Books)의 웹사이트에 실렸다. 미국의 디자이너 니콜라스 펠튼의 디자인은 독자가 글을 쉽게 읽게 하기보다 일부러 장애물을 만든다. 독자는 천천히 읽고 보면서 글에 더욱 집중하게 된다. 때로는 길을 잃고, 어떤 부분은 다시 읽어야만 한다.

# 시각적 수사법

연설가를 의미하는 그리스어 '레토(Rhetor)'에서 유래한 '레토릭(Rhetoric)'은 의사소통을 효과적으로 하는 기술이다. 고대 그리스나 로마에서 철학자나 정치가는 사람들을 설득하고 심지어 말이나 글로 그들을 조정하는 세련된 기술을 개발했다. 수사법은 잘 짜인 논쟁과 효율적 발표를 위한 원칙이 됐고, 수 세기 동안 더욱 발전해 오늘날 많은 경영 관리 지침서에 반영됐다.

우리는 말과 글을 사용하는 것이 무시받는, 심지어 지식인 사이에서도 무관심하게 다뤄지는 시대에 살고 있다. 하지만 시각적으로는 더욱 민첩해지고 있다. 긴박하게 편집된 영화나 TV 프로그램을 쉽게 따라가게 됐고, 젊은이는 부모가 따라가기 어려운 애니메이션이나 그래픽 노블(Graphic Novel)을 읽는다. 우리는 어떻게 웹사이트에 접속하고, 비디오 게임을 해야 하는지 금방 알 수 있고, 자료와 역설을 넘어 시각적 운율을 이해한다. 그래서 의식적으로 작가가 연설자로서 수 세기 동안 언어에 대해 생각한

것처럼 시각적 형태에 대해서도 생각해야 한다. 어떻게 작용할까? 왜 그렇게 작용할까? 왜? 누구를 위해서? 어떤 것이 잘못된 이해나 의도하지 않은 반작용을 만들까? 명료성은 무엇이며 우리는 이 명료성을 언제나 우선으로 생각할까? 이런 질문에 대한 답은 시각적 자료로 설득하는 기술, 다시 말해 시각적 수사법을 만드는 것이다.

많은 타이포그래퍼와 그래픽 디자이너는 수사적 재능이 있지만 대부분 그 재능을 직감적으로만 사용한다. 문제를 정의하고 풀어내는 친숙한 방법을 넘어 기능적으로나 미학적으로 보는 것이 도움될 수 있다. 더욱 확실하고 사람들과 소통할 수 있는 디자인은 그림을 자주 그리는 사람이나 작가, 정신심리학자, 사회학자, 디렉터, 철학자, 정치인보다 디자이너가 해야 한다.

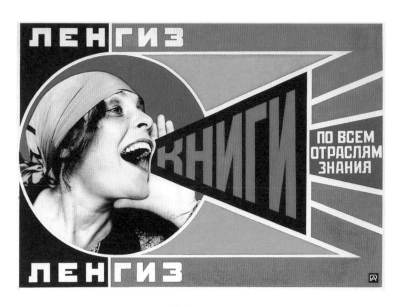 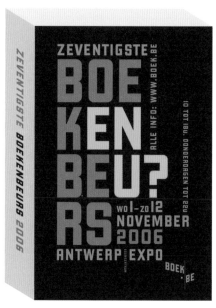

### 책 광고

⊙ 책 광고의 두 가지 보기. 왼쪽은 1925년 러시아의 디자이너 알렉산드르 로드첸코(Alexander Rodchenko)가 모스크바의 서점 렌기츠(Lenghiz)를 위해 디자인한 전통적 구성주의 포스터다. 여성은 배우 릴리야 브리크(Lilya Brik)로 "책"이라고 외치고 있다. 오른쪽에는 "모든 분야의 지식 안에서"라고 쓰여 있다. 글자는 모두 손으로 그렸는데, 그때는 평범한 방법이 아니었다. 오른쪽은 벨기에의 디자이너 허르트 도레만이 디자인한 2006년 〈앤트워프 북 페어(Antwerp Book Fair)〉 광고다. 매년 행사에서는 플라망문자로 쓰인

출판물이 소개된다. 글자체는 구조가 단순하고 기하학적인 대문자 산세리프체로 로드첸코의 글자체와 유사하다. 하지만 이 두 포스터 사이에는 엄청난 차이가 있다. 로드첸코는 그때 알려지지 않은 동적이고 단순한 사진처럼 눈에 띄는 도구로 사람들을 유혹했다. 도레만은 사람들이 배려 깊고 시각적으로 훈련됐을 것으로 가정하고 타이포그래피 퍼즐을 만들었다. 'BOEKENBEURS' 안에 질문이 있다. 'EN U(And You)?'라는 말을 발견한 사람은 광고가 자신에게 말을 거는 것처럼 느낄 것이다.

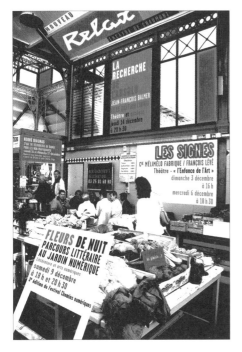

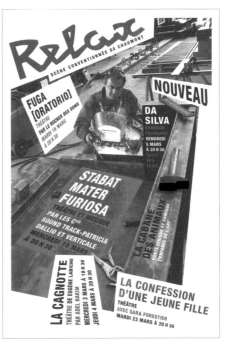

## 르 누보 르락스

프랑스 쇼몽의 극장 르 누보 르락스(Le Nouveau Relax)에서는 많은 고전 영화를 소장하고 있다. 극장 아이덴티티와 포스터는 아네트 렌츠와 뱅상 페로테가 디자인했다. 극장은 포스터를 의뢰할 때 업무 지침이기 때문에 엘리트주의 그래픽 요소는 사용하지 말아달라고 요청했다. 렌츠와 페로테는 쇼몽에 사는 평범한 사진가의 사진을 바탕으로 흥미를 끄는 투시된 상자에 글자를 넣어 두 가지 별색으로 실크스크린 인쇄한 디자인을 제안했다. 로고는 오래된 영화 사이니지를 바탕으로 했다. 쇼몽 같이 작은 도시에서는 친척이나 친구, 이웃에게 포스터를 보여주면 곧바로 관심을 잡아 끌 수 있고, 빠른 시간 안에 인기를 얻게 된다. "르 누보 르락스도 여러분을 위한 것입니다(Le Nouveau Relax is for you, too)."라는 메시지는 극장 방문객을 늘리는 데 기여했다.

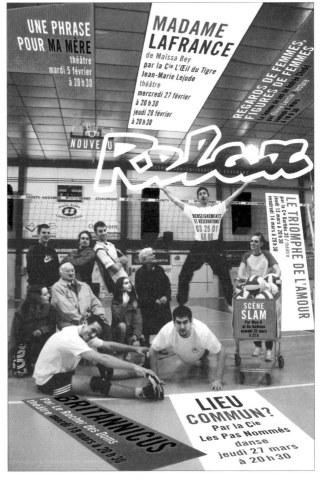

# 읽기의 방식

우리는 매일 잡지나 신문, 웹사이트, 광고, 명함, 휴대전화 메시지, 로고, 안내판, 벌금 고지서 등을 읽는다. 때때로 책도 읽는다. 텍스트는 큰 것일 수도, 작은 것일 수도, 가까이 있을 수도, 멀리 있을 수도, 낱말 하나일 수도, 글이 빽빽하게 인쇄된 여러 지면일 수도 있다. 텍스트를 만드는 방법은 한 가지가 아니다. 잘 만들고 좋게 보이게 하는 방법이 모든 텍스트에 똑같이 적용되지 않는다. 그러면 읽기의 유형을 분류해보는 것은 어떨까? 이 텍스트는 왜 이렇게 디자인해야 하는지, 다른 것은 왜 또 그렇게 디자인해야 하는지 이해하는 데 도움이 될 것이다. 독일의 타이포그래퍼, 교육자 한스 페테르 빌베르크(Hans Peter Willberg)는 읽기 유형을 분류했다. 그는 책 디자인에 한정해 광고나 사이니지, 자막, 서식, 약 정보가 담긴 전단 같이 도서관에서 볼 수 없는 것은 제외했다. 그의 시도로

사람들은 왜 이런 작업에는 이런 방법이 낫고, 다른 작업에는 다른 방법이 나은지 알게 됐고, 다양한 시각을 지니게 됐다. 그가 색으로 표시한 빌베르크 분류법은 독자와 디자이너 사이에 매일 벌어지는 다양한 의견 대립에서 어느 정도 통찰력을 갖게 해줄 것이다. 이어지는 장에서는 읽기의 유형이 다른 텍스트를 어떻게 만들어야 하는지 조금 더 세심하게 살펴보자.

| | 무엇을, 어디에 | 어떻게 |
|---|---|---|
| **몰입형 읽기** | 몰입형 읽기는 다시 말해 선형 읽기다. 독자는 처음부터 끝까지 글에 몰입한다. 다음 지면과 장은 앞에서 진행된 것을 바탕으로 한다. 소설, 에세이, 잡지에 실린 긴 기사가 대표적 보기다. | 디자인은 독자가 글에 몰입할 수 있도록 산만해서는 안 된다. 전제 조건은 독자에게 친근한 글자체다. 이때 글줄길이와 글줄사이 공간은 매우 중요하다. 예컨대 독자가 다음 글줄의 시작점을 찾기 어렵다면 이는 잘못된 디자인이다. |
| **정보형 읽기와 선택형 읽기** | 유용한 정보를 찾기 위해 선택적으로 읽을 때 독자는 대개 처음부터 읽는 것이 아니라 우선 글을 훑으며 흥미로운 것부터 선택한다. 신문이나 잡지가 대표적 보기다. 일러스트레이션이 많은 책도 유용한 것을 찾을 수 있게 디자인해야 한다. 독자의 목표는 빨리 효율적으로 정보를 찾고 저장하는 것이다. | 정보형 읽기에서는 글이 확실히 구분돼야 한다. 이를 돕는 글자체, 선, 색, 아이콘, 부제, 상자 등 타이포그래피 요소를 가리키는 용어가 '내비게이션(Navigation)'이다. 정보형 읽기를 디자인할 때 글과 이미지 사이의 리듬은 재미있는 시각을 연출한다. |
| **자문형 읽기와 참고형 읽기** | 사전은 자문형 읽기와 참고형 읽기의 대표적 보기다. 조금 더 알고 싶은 정보를 탐색하는 이 방식은 매우 특별하다. 일정표, 문화 관련 목록, 다양한 참고서를 읽을 때 비슷한 방법이 사용된다. 참고 문헌을 사용한 전통 방식은 온라인 검색 기능으로 대체되고 있다. | 다시 말해, 명쾌한 내비게이션은 중요하다. 사전이나 일정표, 이와 비슷한 것에서 관습은 중요하다. 예상을 빗나가면 이해하기 어렵다. 예컨대 어떤 낱말과 설명문 사이의 명확한 대비, 간격 조절과 가독성 사이의 적절한 절충은 디자이너가 마주해야 할 부분이다. |

|  | **무엇을, 어디에** | **어떻게** |
|---|---|---|

**활성형 타이포그래피**

독자의 주의를 끌어 글을 읽도록 자극하는 방법이다. 첫 번째 목표는 보게 하는 것이다. 읽는 것은 그다음이다. 잡지 표제나 부제, 서문, 발췌문은 활성형 타이포그래피의 대표적 보기다. 광고, 책 표지, 패키지는 타이포그래피를 활성하도록 하는 매체로 간주할 수 있다.

가독성은 중요한 고려 사항이 아니다. 오히려 되도록 모든 시각적 수단으로 독자를 유혹해야 한다. 여기에는 어떤 규칙이나 비결이 없어서 디자이너에게 기발한 독창성을 기대할 수 있다. 활성형 타이포그래피는 종종 작가나 편집자, 마케터와 함께 만들기도 한다.

**연출형 타이포그래피**

앞에서 지적했듯 어떤 타이포그래피는 관객에게 말을 걸기 위해 무대 위에 오를 때가 있다. 이 경우에 타이포그래피는 극적 방법이나 시각적 속임수, 특수 효과로 목적을 달성는데, 이를 '연출형 타이포그래피'로 부른다. 인상적 연출이 일어나는 곳 대부분은 광고, 영화 타이틀 시퀀스, 공공장소 레터링 등 책이나 잡지 밖의 세계다.

연출형 타이포그래피에는 어떤 규칙도 제한도 없다. 그렇다고 언제나 튀어 보이거나 장식적이어야 하는 것은 아니다. (아래쪽의 헤라르트 윙어르의 작품을 보라.) 그렇다고 기능성과 무관한 것도 아니다. 독특한 타이포그래피는 어떤 확실한 기능을 위해 예측할 수 있고, 신중한 해결책을 찾아주기도 한다.

**정보형 타이포그래피**

디자인이 형편없는 정보는 치명적이다. 누군가와 연락이 끊기는 원인이나 행정적 문제가 될 수도 있다. 위험과 규제로 가득 찬 이 사회에서 좋은 정보 디자인을 제공하는 것은 정부와 서비스 회사를 위한 상식적 예의다.

정보형 타이포그래피는 어떤 타이포그래피 분야보다 전문가가 맡아야 한다. 이해하기 어렵고 혼란스러운 양식, 사이니지, 안내 시스템, 일정표나 제약 정보 전단 디자인을 의뢰했을 때 특별한 관심이 있는 디자이너라면 오랫동안 그 일을 할 것이다.

⊙ 자문형 읽기의 타이포그래피. 마크 톰슨이 디자인한 『콜린스 사전(Collins' Dictionary)』은 보기 드문 명료성을 자랑한다. 그렇다고 톰슨이 광적 미니멀리스트는 아니다.

⊙ 연출형 타이포그래피. 글자체 디자이너 헤라르트 윙어르는 건축가 아버 보네마(Abe Bonnema)와 네덜란드 로테르담의 건물 델프트서 푸르트(Delftse Poort, Delft Gate)를 위해 같은 이름의 글자체를 만들었다. 이 글자체는 진지한 연출성과 사실성으로 일류 사무용 건물에 적합하다.

attention is given: *money was his god* **4** a man who has qualities regarded as making him superior to other men **5** (*pl*) the gallery of a theatre [OE *god*]
**God** (gɒd) *n* **1** the sole Supreme Being, eternal, spiritual, and transcendent, who is the Creator and ruler of all and is infinite in all attributes; the object of worship in monotheistic religions ▷ *interj* **2** an oath or exclamatior used to indicate surprise, annoyance, etc (and in such expressions as **My God!** or **God Almighty!**)
**Godard** (*French* gɔdar) *n* Jean-Luc (ʒɑ̃lyk) born 1930, French film director and writer associated with the Nev Wave of the 1960s. His works include *À bout de souffle* (1960), *Weekend* (1967), *Sauve qui peut* (1980), *Nouvelle Vague* (1990), and *Éloge de l'amour* (2002)
**Godavari** (gəʊ'dɑːvərɪ) *n* a river in central India, rising in the Western Ghats and flowing southeast to the Bay of Bengal: extensive delta, linked by canal with the Krishna delta; a sacred river to Hindus. Length: about

# 생각의 줄기: 텍스트에 몰입하기

기본적 책 디자인은 여러 세기 동안 변하지 않았다. 보통 소설책이나 에세이집은 15세기 베니스나 16세기 초 파리에서 인쇄된 책과 비슷하다.

문학책을 독특하게 디자인하는 경우는 거의 없다. 일러스트레이션이 들어간 소설책을 제외하고는 텍스트가 모든 것을 담당해야 한다. 텍스트는 독자가 처음부터 끝까지 읽어내려가는 선형 구조로 이루어진 생각의 줄기다. 단순한 글자나 낱말, 문장으로 완전히 다른 세계가 만들어진다. 독자는 텍스트로 깊숙이 빠져드는데, 그래서 이를 '몰입형 읽기'라고 한다. 글자체나 레이아웃이 신경 쓰이지 않고, '보이지 않는' 타이포그래피가 이뤄졌을 때 보통 잘된 타이포그래피라고 한다.

문학책은 타이포그래피가 중심이 되는 매체 가운데 하나이다. 오랜 전통과 위엄이 있어서 텍스트와 타이포그래피에 대해 긴 시간 동안 논의가 이뤄졌다. 하지만 이 선형적 문학 텍스트를 만드는 기준을 다른 방식의 읽기에 적용하는 것은 불필요하다.

생각의 줄기로서 책의 형태는 15세기 이탈리아에서 만들어졌다. 1495–1496년 인쇄업자 알두스 마누티우스(Aldus Manutius)가 인쇄한 카르디날 피에트로 벰보(Cardinal Pietro Bembo)의 『에트나(De Aetna)』 같은 책은 오늘날의 반양장 문학책과 크게 다르지 않다. 인쇄소를 위해 프란체스코 그리포(Francesco Griffo)가 디자인한 500년 된 활자는 1929년 벰보(Bembo)의 모델이 됐고, 오늘날까지 사용되고 있다. (☞ 70)

## 잠깐! '보이지 않는' 타이포그래피, 비어트리스 워드의 유산

미국의 타이포그래피 역사가 비어트리스 워드(Beatrice Warde)는 영국에서 '타이포그래피는 유리잔처럼 투명해야 한다(Crystal Goblet, or Printing Should be Invisible)'라는 제목으로 강연을 했다. 그는 타이포그래피를 유리잔에 비유해 내용보다 부차적으로 다뤄졌을 때 가장 바람직하다고 주장했다. 진정한 소믈리에는 요란하게 장식된 성배에는 관심이 없고, 좋은 와인은 투명한 유리잔에 담겼을 때 진가를 발휘한다는 것이다. 그는 좋은 와인잔처럼 좋은 타이포그래피는 중립적이고 투명해야 하는데, 눈에 띄는 타이포그래피는 읽기를 방해한다고 주장했다.

워드의 '보이지 않는' 타이포그래피에 관한 주장은 여전히 많은 책 디자이너에게 지침이 된다. 하지만 그 주장은 주로 '몰입형 읽기'에 적용된다. 다른 많은 읽기 형식에서는 사실 다양한 타이포그래피가 더 도움이 된다. 더욱이 '중립성'은 매우 다르게 해석될 수 있다. 벰보 같은 글자체는 워드에게는 중립적이지만, 현대주의자에게는 공업화한 산세리프체가 더 중립적이었다. 중립성도 사실 취향 문제다.

# 이야기 보여주기

gens, peu amoulés, peu versés en art guerrier pour peu dire, nous devions les armer et instruire.

Les tisserands furent dévolus aux long bow et arbalètes, eu égard à leur qualité de vision, item Humblot l'armurier; samouraï Billy.

Les tonneliers et paysans, pour leur force et puissance, aux fourches, masses et toute arme de jet comme estoc volant, pierre et chauldron; samouraï Tartas.

Samouraï Vipère-d'une-toise prit sous son aile les femmes, sans distinction, bagasses ou commerçantes, et tous jouvenceaux frêles ou légers.

Oudinet ne voulait entendre que le sabre, aussi le febvre et les fruictiers, aussi la Florinière, iceulx pour Akira, samouraï.

À ma façon drunken master, j'enrôlais les tonneliers, tous gens de vigne et bons boyteurs; samouraï Spencer Five.

Dimanche-le-loup leva une formation d'espions et éclaireurs, samouraï Pipeur.

Et tous ceux qui savoient monter plus ou moins, laboureurs, palefreniers, et pouvaient soutenir le poids d'une lance allèrent au chevalier; samouraï Enguerrand.

Ainsi partagés et mis en divers corps d'armée, commencèrent en droite heure les manœuvres et répétitions. Les espions du pipeur, Dimanche-le-loup en teste, se séparant au bas du faubourg des tanneurs, s'envoyèrent au travers la contrée prendre le vent.

Nous aultres, Enguerrand, Billy et moy, fîmes le tour des murs et remparts, parchemin de ville en mains, examinant la plaine, les bois, la Suize et les fossés.

66

Simon Gurgey, maçon, fut mis à remparer un bout de muraille rue des Poutils. On dressa des bois taillés en pointe, enterrés droits et guingois, devant le mur de la rue d'avant le Four, qui estoit faible, une bonne blinde par devers. Les fossés le long de la rue Chaude sondaient profonds, on n'y fit rien, mais placer à chasque meurtrière une arbalète armée. Il fut dit que de nuit, la Suize qui coulait au faubourg des tanneries serait hérissée de caques-tripes par son fond sur tout le gué et ses costés. Ce qui fut effectué. Icelieu, par en plus des pièges, Vipère-d'une-toise enseigna sa troupe à se camoufler dans les bois et s'embusquer dans les herbes pour crocher les pattes des chevaux et leur attraper les jarrets. Ce pour quoi elle avait trois méthodes d'attaques secrètes au sol, suivant en cela les traités de stratégie de Sun-Zi et Wu-Zi et l'avantage des combats en forêts et plaines marécageuses.

Enguerrand assura pouvoir tenir le pas porte de l'Eau à lui seul contre cent cavaliers. On lui porta icy vingt armes d'hast très lourdes et grandes, environ seize empans.

Billy garderait la porte Arse et son magasin atout ses archers et arbalétiers. Il fit bouyllir par Jeannette une pleine marmitée d'herbes estranges, puantes, un jour de long, dans laquelle on tremperait la pointe des flèches avant de bersalder. Fit aussi couler du plomb, par petites boules.

On porta moult pierres au chemin de ronde, et bastons fourches pour balancer les eschielles. Tartas taillait des masses en nombre, pointées de penthères fichantes.

Pour Akira et pour moy, aussi pour nos gens, l'enchas

67

## 이야기체 타이포그래피

프랑스의 타이포그래퍼 파네트 멜리에르는 셀린 미나르(Celine Minard)가 쓴 『서자 전투(Bastard Battle)』의 본문을 무척 독특하게 조판했다. 본문에는 광기가 가득하다. 신경질적 타이포그래피와 색은 이야기의 분위기와 책의 정서를 반영한다. 이를 위해 모든 글자를 비트맵 이미지로 바꾼 뒤 포토숍에서 작업했다. 책은 프랑스 쇼몽에서 주관한 그래픽 디자인 프로젝트 '기이한 책(Bizarre Books)' 시리즈 가운데 하나였다.

# 내비게이션: 독자 안내

우리는 앞에서 독자가 글에 빠져들게 하기 위해 타이포그래피를 드러내지 않는 방법을 봤다. 그런데 선택형 읽기에서는 그 반대가 돼야 한다. 타이포그래피를 두드러지게 해서 독자를 글을 스치듯 지나치게 할 필요가 있다. 말 그대로 선택형 독자는 글을 전부 읽지 않는다. 책이나 잡지, 웹사이트에 있는 많은 정보 가운데 필요한 것만 선택할 준비가 된 독자에게는 명료한 내비게이션이 도움이 될 것이다. 자료가 풍부하면 디자이너와 편집자는 독자를 쉽게 안내할 수 있다. 자료에는 언어뿐 아니라 글자체나 이미지, 선, 색, 픽토그램 등이 포함된다. 여백도 잊지 말자. 여백을 신중하게 사용하는 것은 명료성을 위한 첫걸음이다.

## 대비와 리듬

선택형 읽기를 위해 디자인된 글에 특별한 질감이나 대비, 리듬, 위계가 있는 것은 매우 중요하다. 후자부터 이야기하면, 위계가 명료할 때 글을 읽기 전에 가장 중요한 것이 무엇인지 알 수 있다. 레이아웃이 명확하면 글을 언뜻 봐도 위계를 확실히 알 수 있고, 자세히 살펴보지 않아도 독자는 제목이나 서문, 주, 요약문, 캡션을 찾을 수 있다.

대비는 이를 가능하게 하는 매우 중요한 도구다. 다른 글자체, 두껍고 가는 글자, 크고 작음, 조용함과 번잡함, 비어 있음과 가득 참, 백색이나 흑색, 회색 실루엣은 대비를 만드는 방법이다. 위계와 대비를 잘 적용하면 디자이너는 지면을 조화롭고 자연스럽게 보이게 할 시각적 리듬을 만들 수 있다. 이는 조각난 주의를 끌 수 있는 요소를 부드럽게 바꿔 산만해 보이지 않도록 하는 다양함 속의 통일성이다.

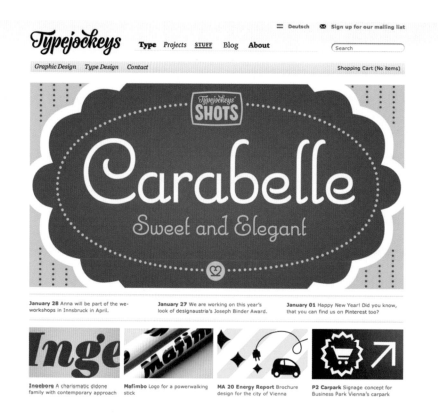

오스트리아의 디자인 회사 타입자키스는 그래픽 디자인과 글자체 디자인을 전문으로 다룬다. 많은 독일어권 디자인 회사가 선호하는 신중한 미니멀리즘 스타일보다는 창의적이고 장난기 있는 스타일과 글자체 디자인 능력을 보여주기 위해 웹사이트 (www.typejockeys.com) 내비게이션에 다양한 글자체를 보아났나.

### 잠깐! 변별적 타이포그래피

크거나 작은, 가늘거나 굵은, 세리프가 있거나 없는 글자체로 대비와 명료함을 만드는 방법은 무척 많다. 다양성은 바람직하지만 다양성이 뒤범벅된 지면을 피하려면 제약이 약간 필요하다. 예컨대 표제에 두꺼운 산세리프체를 사용했다면, 글자나 서문에 보조로 사용할 수 있다. 이 모든 것을 상상만 하지 말고 직접 해보라.

CHICAGO READER | OCTOBER 29, 2004 | SECTION THREE 1

# Music 3Я

October 29, 2004

**The Meter**

Misguided eccentric or frustrated genius? **Liam Hayes** and **Plush** celebrate the release of *Underfed*, a dusted-off early version of Hayes's languishing masterpiece, *Fed*.

By Bob Mehr
▸▸ page 5

# The List

A day-by-day guide to what's happening

By Laura Kopen | thelist@chicagoreader.com

## friday 29

**CC** Camper Van Beethoven | 7 PM | Metro ▸ p 5

Vic Chesnutt | 8 PM | Old Town School of Folk Music ▸▸ p 5

**CC** Hacienda Brothers | 10 PM | FitzGerald's ▸ p 5

Heiruspecs | 9 PM | Abbey Pub ▸▸ p 6

**NEW LEVELS OF CORRUPTION**
Sociologist David Grazian has a big discovery to share: those "authentic" blues guys taking your cash at Chicago blues clubs are *just putting on a show*. The holder of a PhD from the University of Chicago, Grazian threw himself into his research, playing saxophone at B.L.U.E.S. and hanging out at 36 other clubs in the winter of 1998. He'll present his paper **The Production of Popular Music as a Confidence Game: The Case of the Chicago Blues** as part of programming by the U. of C's Cultural Policy Center. | noon | Harris Graduate School of Public Policy Studies | 1155 E. 60th | 773-702-4407 | 🖼

Joan of Arc, Zelienople | 10 PM | Empty Bottle

**CC** Kopelman Quartet | 8 PM | Mandel Hall ▸ p 8

**CC** Mouse on Mars, Ratatat, Junior Boys | 9 PM | Logan Square Auditorium ▸▸ p 8

Bob Paisley & the Southern Grass | 12:15 PM | Harold Washington Library Center | 8 PM | American Legion Hall in Evanston ▸▸ p 14

Plasticene performs *The Perimeter*. | Fri 8 PM | Sat 8 and 10:30 PM | Sun 7 PM | Thu 8 PM | Viaduct Theater ▸ p 14

Alasdair Roberts opens for Plush (see the Meter). | 10 PM | Open End Gallery ▸ p 16

Wilco | Fri-Sat 7:30 PM | Sun 8:30 PM | Auditorium Theatre | sold-out

## saturday 30

Drive-By Truckers, Centro-Matic | 9 PM | Metro

Robbie Fulks | 10 PM | Double Door

Ella Jenkins's 80th-birthday concert with Odetta and others. | 7 PM | Old Town School of Folk Music

**CC** Little Scotty | 10 PM | Rosa's Lounge ▸▸ p 16

NRBQ, Los Straitjackets | 10 PM | FitzGerald's ▸▸ p 18

**SMASHING PUMPKINS**
This afternoon, in honor of the 50th anniversary of Phyllis' Musical Inn, Craig Perry will start **Carving 50 pumpkins to look like 50 musical legends**, from Louis Armstrong to Frank Zappa. Finished creations will go on display in the beer garden Saturday and Sunday nights, illuminated by 1,800 candles. Donations to offset the expense of the pumpkins will be accepted via a "beggar" pumpkin. | Sat-Sun | 9 PM | Phyllis' Musical Inn | 1800 W. Division | 773-486-9862 | 🖼

**CC** Sons and Daughters open for Clinic (with a costume contest judged by Clinic on Saturday). | Sat 10 PM and Sun 9 PM | Abbey Pub ▸▸ p 18

Soledad Brothers, the Sights | 10 PM | Schubas

## sunday 31

Captured! by Robots, the Advantage | 7 PM | Logan Square Auditorium

**MONSTER MASH-UPS**
Mess Hall programmer Marc Fischer and Anthony Elms will project DVDs of *The Evil Dead* and *The Texas Chainsaw Massacre*, replacing the original sound tracks with their own scores, assembled from tunes by the likes of Ella Fitzgerald, Parliament, and Black Flag. The **Chicago Hall-o-Ween Massacre** starts with a potluck dinner; bring a casserole and wear a costume. | 7 PM | Mess Hall | 6932 N. Glenwood | 773-395-4587 or 773-465-4033 | 🖼

The Goblins' Monster Party! with Watchers, Terror at the Opera | 9 PM | Empty Bottle ▸▸ p 20

**CC** Hermeto Pascoal | 6 and 9 PM | Old Town School of Folk Music ▸▸ p 20

Television Power Electric | 8 PM | Link's Hall ▸▸ p 22

## monday 1

**CC** Entrance | 9:30 PM | Empty Bottle ▸ p 26

Tears for Fears, Dirty Vegas | 8 PM | the Vic

## tuesday 2

**ELECTION NIGHT ROMP**
Schubas hosts an after-the-vote party with the premiere (on DVD) of **pARTicipation**, a documentary on the Interchange Festival shot here in August that includes performances by Bobby Conn, the M's, Diverse, and others. **Fahrenheit 9/11** screens at 7:30, and live karaoke starts at 10, with election returns as a backdrop. | 6 PM | Schubas | 3159 N. Southport | 773-525-2508 | 🖼

Poi Dog Pondering perform at "Vote Then Rock"; voter's receipt required for admission. | 7 PM | Park West | 🖼

## wednesday 3

Augie March | 9 PM | Schubas ▸ p 26

Black Eyed Peas | 8 PM | Loyola University

Donnas, Von Bondies, the Reputation | 6:30 PM | Metro

**CC** ICP Orchestra | 8 PM | HotHouse ▸ p 26

Nicholas Tremulis kicks off a monthlong acoustic residency; this week's guest is **Rick Rizzo**. Free chili and corn bread. | 6:30 PM | Hideout

Triptych Myth | 7 PM | Chicago Cultural Center | 🖼 ▸ p 28

Weakerthans | 7 PM | Logan Square Auditorium ▸ p 30

Yowie | 8 PM | Bottom Lounge ▸ p 30

## thursday 4

Beastie Boys, Talib Kweli | 7:30 PM | United Center

Minus the Bear, Detachment Kit | 8 PM | Bottom Lounge

Reverend Glasseye | 8 PM | Logan Square Auditorium ▸▸ p 32

Tiger Lillies | 7 PM | Reserve Lounge ▸▸ p 32

Andre Williams & the Greasy Wheels | 9 PM | Double Door

Rock, Pop, Etc 6  Early Warnings 24  Hip-Hop 28  Dance 28  Folk & Country 34
Blues, Gospel, R&B 36  Experimental 42  Jazz 43  International 43  Classical 44
In-Stores 46  Open Mikes & Jams 46  Miscellaneous 47

**시카고 리더: 한눈에 보기**

미국 시카고의 잡지 《시카고 리더(Chicago Reader)》는 디자이너 마르쿠스 빌라하와 엔릭 자르디의 공동 스튜디오 자르디+우텐실에서 디자인했는데, 그전에는 내용과 레이아웃이 다소 어울리지 않았다. 단순한 그리드와 깔끔한 타이포그래피 대비로 위계와 읽기 방향뿐 아니라 잡지 자체가 더욱 명쾌해졌다.

# 독자 경험 반영

일러스트레이션이 들어간 책이나 잡지, 안내서, 이런 매체를 흉내 낸 웹사이트를 탐색하고 읽는 것은 일반적 읽기와 조금 다르다. 글에 밀도를 만들어주면 독자는 여러 쪽을 몰입해서 읽을 수도 있고, 무엇을 먼저 봐야 할지 선택할 수도 있다. 사진이나 일러스트레이션에 영향을 받거나 텍스트 자체에 주목해야 할 때도 있다. 때로는 텍스트나 이미지가 독립적으로 이야기하기도 한다. 어쨌든 텍스트 가운데 무엇에 시선을 끌게 할 것이지는 디자인의 문제다. 이야기가 담긴 출판물 두 쪽에서 특별하게 각색된 시나리오로 드라마를 펼쳐야 한다. 영화나 연극 감독이 대본이나 연기로 이미지를 비롯한 다양한 경험을 만들어내는 것처럼 그래픽 디자이너는 독자가 인쇄물과 소통하는 동안 서로 즐거워 할 수 있는 시각적 수단을 활용한다. 책이나 잡지, 안내서가 웹사이트와 마찬가지로 정적이라고 해도 이를 경험하는 축은 동적 시간이다. 그래픽 디자이너는 지면을 디자인하는 것이 아니라 출판물 전체나 시리즈를 아우르는 콘텐츠 작업을 하는데 이는 분명 일련의 상호작용이다.

콘텐츠가 단순한 텍스트 이상이 될 때, 타이포그래피 수준이나 표현이 다른 유형의 이미지와 동화될 때 흥미로운 경험을 만들어내는 것이 디자이너의 임무다. 이런 방법 가운데 하나는 긴장과 놀라움을 등장시키는 것이다. 이는 좋은 영화나 연극을 제작하고 한편의 음악 작업을 하는 것과 다르지 않다. 속도와 밀도에 변화를 줘야 한다. 출판물 전체를 아우르는 리듬을 만들거나 예기치 못한 단절을 만들어보라. 좋은 디자이너에게는 극적 감각이 필요하다.

**잠깐! 타이포그래피 시나리오**

작가와 편집자 역할이 다르다고 가정하자. 이들과 협업하는 디자이너는 언제 어떤 방법을 써야 하는지, 예컨대 레이아웃의 어디서 충격을 주고, 어디서 속삭여야 하는지, 글이 어디서 역할을 하고 이미지, 형태, 색을 어디서 두드러지게 보이도록 할 것인지, 타이포그래피는 그 이야기를 크게, 작게, 시끄럽게 또는 조용하게 전할지 계획을 세운다.

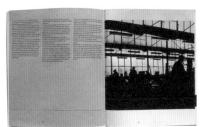

### 100주년 그라소

제2차 세계대전 이후 몇십 년 동안 유럽 경제가 살아나면서
새로운 형태의 출판물이 등장했다. 기록과 일러스트레이션이
들어가는 회사 사진집이다. 이는 네덜란드를 비롯한 여러
나라의 디자이너와 사진가에게 일종의 실험실이었고, 회사는
최고의 작업을 위해 비용을 아끼지 않았다. 잘 쓴 글이라고
해도 경영진에서는 재미없는 부분을 수정했기 때문에
디자이너는 이미지 처리 등 보이지 않는 수고를 해야 했다.
그야말로 진정한 시각적 시나리오를 만든 것이다. 1958년
출간된 그라소 기계 작업에 관한 책인 『100주년 그라소(100
jaar Grasso)』가 좋은 보기다. 베노 비싱이 디자인한 이 책은
역동적이고 흔하지 않은 레이아웃을 뼈대로 유연한 그리드를
사용했다. 비싱은 빔 크라우얼을 비롯한 다른 디자이너와
토털 디자인(Total Design)을 설립했다. 토털 디자인은
구조적 그리드를 가장 열정적으로 사용한 회사였다.

# 글자로 유혹하기: 패키지 디자인

우리는 상업 사회에 산다. 타이포그래피는 종종 상품을 판매하기 위해 활성형 타이포그래피 형태로 이용된다. 클라이언트가 디자인이 잘 된 상품이 잘 판매되는 것을 안다면, 예산이 충분해지기 때문에 디자이너에게는 그 자체로 좋은 소식이다. 소비자에게도 나쁘지만은 않다. 브랜드 상품이 등장한 뒤 150년이 조금 안 되는 시간 동안 로고나 광고, 패키지 디자인이 쏟아졌다. 그 이유가 상업적이더라도 대부분 오늘날까지 아름답고 가치 있는 유산으로 남았다.

상품 개발에서 판매까지 경로를 보면 불행히도 상품이 잘못될 수 있는 지점이 많다. 그 가운데 하나가 마케팅이다. 소비자가 상품을 원하는 것인지, 원하는 것처럼 보이는 것인지 확실히 해서 마케팅팀의 독단적이거나 우연적인 일 처리를 줄여야 한다. 디자인처럼 마케팅에도 어느 정도 직감이 작용하기 때문에 비합리적 요소가 섞이기도 한다. 이런 무작위적 사고를 배제해야

한다고 훈련받은 마케터는 종종 과거에 성공한 일을 반복하며 이를 해결책으로 정형화하는데, 이는 감각을 마비시키는 획일화다. 그렇게 되면 비슷비슷해 보이는 필기체가 들어간 패키지가 돼 매대 위에 끝없이 놓인다. 이는 잘못된 것은 아니지만, 특별해 보이는 것이 더욱 관심을 끌고 효과적으로 소통할 수 있다는 사실을 확인해준다. 다르게 말하면 글자로 유혹하는 것은 말이나 제스처로 유혹하는 것과 비슷하다. 차이를 만드는 용기가 필요하다.

◑ 패키지 디자이너 대부분은 친근해 보이고 손맛이 나는 필기체를 높이 평가한다. 두 패키지는 아르헨티나 부에노스 아이레스의 폰트 회사 수드티포스에서 디자인했다.

◐ 토마스 레흐너와 크리스티네 게르치는 특별한 방법으로 술 브랜드 레셉트 디스틸레이트(Rezept Destillate)를 디자인했다. 이를 위해 화학 물질 스타일 패키지와 주문 제작한 글자체로 디자인했다.
사진: 스튜디오 코리스한(Studio Koritschan)

**잠깐! 유혹적 타이포그래피**

유혹을 하는 특별한 방법은 없다. 주의를 끌어 사람에게 호의를 얻을 수 있는 모든 방법이 허용된다. 인간적 요소도 중요한데, 예컨대 필기체는 사람 마음에 이야기하는 것처럼 보일 수 있다. 하지만 공식은 집어치우라. 때로는 자신만의 방법이 일반적 방법보다 나을 수 있다.

192mm

The logotype length equals two squares

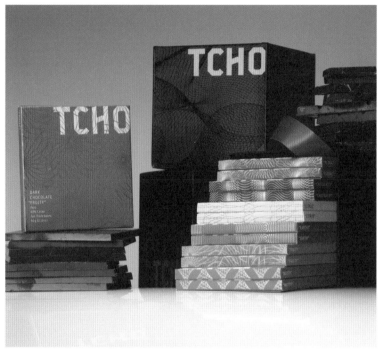

미국의 초콜릿 브랜드 티초(TCHO)는 에덴스피커만 베를린 사무실에서 아이덴티티 디자인과 패키지 디자인을 개발했다. 그래픽 디자인은 세련된 브랜딩 콘셉트의 일환이었다. 전략은 최근 마케터에게 인기 있는 전형적인 서술형 브랜딩으로, 좋은 이야기와 결합해 강한 브랜드의 인상을 만들어낸다. 여기서는 이미지 형성 전략에서 중심 역할을 충분히 할 만큼 특별한 제품인 티초 자체에 관한 이야기다. 티초는 유기농으로 재배한 코코아로 만드는데 미리 생산된 초콜릿을 녹인 뒤 추가 작업을 해야 하기 때문에 미국에는 거의 생산하는 사람이 없었다. 코코아를 재배하는 농부를 만나는 것에서 인력 정책까지 티초의 정책은 사회 헌신과 지속가능성을 유도한다. 지금까지 이들의 방법은 실용적이고 첨단적이었다. 창업자 가운데 하나는 본디 항공우주산업 엔지니어였고, 우주왕복선 프로젝트를 위해 일했다. 기업 아이덴티티는 광고나 포스터, 프레젠테이션, 웹사이트(tcho.com)뿐 아니라 기자 회견 자료집, 전단 등 모든 곳에 반영된다. 온라인이나 오프라인 디자인에서 로고, 색채 계획, 타이포그래피에서 패키지 디자인까지 모든 것은 유니폼 디자인처럼 접근한다. 패키지 디자인은 과거에 대한 향수가 없고 오늘날의 유행을 따르는 소비자를 대상으로 했다. 실제로 시장에서 쓰는 갈색 종이 가방에 고무 도장이 찍힌, 소위 말하는 그저 그런 이류로 출발했다. 로고는 이미 출시된 상업적 글자체 FF유닛(FF Unit)을 바탕으로 손으로 그렸다. 2009년 티초의 패키지 디자인은 아카데미 오브 초콜릿 골드 어워드(Academy of Chocolate Gold Award)와 골드 유러피언 디자인 어워드(Gold European Design Award)에서 수상했다.

# 글자로 매혹하기: 책 표지 디자인

책 표지 디자인도 일종의 패키지 디자인이다. 오프라인이나 온라인 서점에서 우리는 충동적으로 결정한다. 독자의 관심을 끌어야 하는 전쟁에서 쉽게 눈에 띄는 책 표지는 중요한 무기다.

유럽 여러 나라에서 지난 10년 동안 문학책은 어떻게 보여야 하는지 설문 조사를 했다. 흙빛 사진이 담긴 백색이나 크림색 종이에 찍힌 지은이, 맛깔난 올드스타일 글자체, 가운데맞추기한 제목 등 소설책은 상당 부분 똑같아서 최면에 걸린 듯 지루했다.

그런데 주로 영국이나 미국의 영향으로 이런 상황이 바뀌기 시작했다. 출판사는 위험을 감수하고 책 표지 디자인을 회사 밖에 의뢰하는 것이 훌륭한 투자가 될 수 있다는 확신이 있어도 불경기에는 안전한 쪽을 선택한다.

앵글로색슨 출판계도 위기를 맞았지만, 위험을 피하려고만 하는 것에 불만이 있었다. 유럽 여러 나라 대부분과 달랐다. 영국이나 미국 책 표지 디자인은 쇼맨십이나 혼성모방(Pastiche), 역설적이거나 유희적인 작업 같은 개인적 해결책에 대해 조금 더 관대한 듯하다.

그렇다면 글자체는 어떻게 선택했을까? 글자체는 대개 효과와 콘셉트에 부수적으로 따라간다. 북아메리카나 영국의 출판계는 유럽보다 매대 경쟁이 더욱 치열하다. 독자의 관심을 끄는 것은 디자이너의 몫이다. 레터링에는 폰트를 사용할 수도 있고, 즉석에서 만든 것이나 손으로 쓴 것, 또는 꼼꼼하게 그린 것이 될 수도 있다. 중요한 것은 통일성과 종합적인 효과다. 우디 앨런(Woody Allen)의 영화 제목을 인용하면, 효과적이라면 "무엇이든 가능하다(Whatever works)."

영국의 디자인 회사 그레이 318의 조너선 그레이가 디자인한 인기 있는 책 표지로, 모두 세계적으로 주목받았다. 전 세계 출판사 대부분에서는 이 책을 자국어로 옮겨 출간할 때 이 디자인을 모방했다.

### 잠깐! 모험형 타이포그래피

모든 책이 같은 식으로 쓰여 있다면 독자는 대부분 금방 흥미를 잃을 것이다. 문학책의 내용은 다양하고 새롭다. 오프라인이나 온라인 서점에서 책을 뒤적일 때 항상 보는 지루한 반복이 아닌 경이로움이 필요하다. 비교할 수 없는 색다른 책 표지가 내는 효과는 무척 크다.

### 그레이트 아이디어

펭귄 북스는 2004년 문학과 철학 고전 전집인 '그레이트 아이디어(Great Ideas)' 시리즈 작업에 착수했다. 가격(영국에서는 3.99파운드)을 제외하고 시리즈의 가장 놀라운 점은 디자인이다. 영국의 예술 대학교 센트럴 세인트 마틴스(Central Saint Martins)를 졸업한 데이비드 피어슨이 아이디어를 내고 펭귄 북스 아트 디렉터 짐 스토다트(Jim Stoddart)가 디자인한 시리즈는 눈부심과 화려함으로 요약된다. 시리즈는 다섯 권이 한 묶음으로, 각 책은 먹과 별색 한 가지로 인쇄하고 활판인쇄를 암시하는 디보싱(Debossing)으로 가공했다. 장식과 레터링은 각 시대와 내용에 있는 정신을 반영한다. 시리즈는 여러 디자인 공모전에서 수상했고, 수백만 권 이상 판매됐다. 피어슨은 성공에 대해 이렇게 말했다. "마케터는 서점 담당자에게 노트북 모니터 화면을 보여주면서 하는 통상적 설명 대신 노트북이 고장 난 척하며 표지 교정지를 건넸다. 그 효과가 대단했다고 한다. 게다가 그 제목은 예전에도 있었기 때문에 우리는 매출에 대한 희망을 보여줄 수 있었다. 조지 오웰(George Orwell)의 『나는 왜 쓰는가(Why I Write)』 판매 부수는 2,000부에서 20만 부로 뛰었다."

👀 그레이트 아이디어 시리즈가 기본 콘셉트 단계에서 제자리걸음을 하자 피어슨은 책 표지 디자인을 각각 동료에게 요청했다. T. S. 엘리엇(T. S. Eliot)의 책은 캐서린 딕슨이, 오웰의 책은 피어슨이 담당했다. 그 밖에 필 베인스(Phil Baines), 앨리스터 홀(Alistair Hall) 등이 참여였다.

# 기업 아이덴티티, 기업 디자인

사실상 오늘날에는 지방 행정구역이나 미용실, 병원 등 모든 조직은 로고가 있다. 로고와 기업 아이덴티티가 거의 같은 것이라고 생각하게 할 만큼 로고의 인기는 대단했다. 그러나 웹2.0 시대에는 이런 상황이 혼란스러워졌다.

작은 회사에서부터 아주 큰 기업까지 그들은 단순히 로고를 바꾸면 새로운 시각적 아이덴티티를 얻을 수 있다고 생각했다. 크라우드소싱(Crowdsourcing)이나 전용 웹 사이트나 스스로 만든 공모전을 이용해 이 작업을 진행하는 경향이 생겼다. 우승자 수백 명이 무료로 제공한 아이디어 500개가 있다면 무엇을 선택해야 할까? 아마도 모든 환경에서 사용할 수 있는 로고 하나를 손에 쥐고 싶을 것이다. 여기서 하나란 그저 웹상에서 GIF 파일로 예쁘게 보이는 것이 아니라 색이나 모노톤으로 오프셋인쇄를 했을 때나 아주 크게 사용됐을 때, 아주 작게 사용됐을 때, 아주 큰 배너에 출력됐을 때, 금속으로 된 울타리로 제작됐을 때도 훌륭해 보이는 것이다. 어떤 경우에는 로고가 어둡거나 복잡한 배경 위에 놓여야만 할 때도 있다. 그때는 밝은색으로 반전된 로고가 필요하다. 어쨌든 이는 전문가의 일일 것이다.

## 기업 아이덴티티

그러나 적절한 역할을 하는 로고조차 기업 아이덴티티를 만들지 못한다. 시각적 아이덴티티를 수립하는 것은 곧 시각적이면서도 인지적인 아이덴티티를 수립해야 한다는 뜻이다. 기업 환경에 맞서 기업을 두드러지게 만들기 위해 디자이너는 많은 요소를 넣을 것이다. 예컨대 색, 이미 있는 형태(네덜란드 경찰의 빨강과 파랑의 줄무늬가 가장 좋은 보기다.), 텍스트와 이미지를 조합하는 일관된 방법, 이미 출시된 글자체 등이다. (➲152)

기업 아이덴티티를 디자인했다면 아이덴티티는 매일 기업의 모든 상황에 투입되고 시행돼야 한다. 이는 큰 기업에서는 굉장한 일이다. 세계 곳곳의 아이덴티티 컨설팅 회사는 이런 프로젝트를 전문으로 다룬다. 기업 아이덴티티 작업은 확실히 비용이 많이 드는 사업이지만, 잘 생각하면 다양한 것을 할 수 있다. 오늘날 과도한 시각 정보 잡동사니에서 기업이 헤쳐 나오도록 도울 뿐 아니라 자료를 효과적으로 사용하도록 해서 비용도 절감할 것이다.

## 디자인 과정

기업 아이덴티티는 정해진 과정을 따라 만들어지곤 했다. 각 세부 사항은 이미 디자인돼 있고, 그다음에는 두꺼운 바인더로 된 브랜딩북이 인쇄된다. 그 뒤 디자이너가 기업에서 상품을 디자인해달라는 의뢰를 받으면, 디자인에 기업 아이덴티티가 반영돼야 하므로 브랜딩북에 담긴 규칙을 따르게 된다.

오늘날 단체나 조직의 다양한 전달 수단은 내부에서 만들어진다. 매니저나 비서가 때로는 보고서나 소식지, 서식까지 레이아웃해 레이저프린트로 출력하는 디자이너가 된다. 최종 결과물은 인트라넷 웹 사이트가 될 수도, 파워포인트로 만든 프레젠테이션이 될 수도 있다. 비전문적인 결과물이 많이 만들어지는 상황에서 디자이너에게는 특별한 임무가 있다. 디자이너는 종종 완성품을 디자인하는 것이 아니라 규칙을 만들어야 한다. 그리고 디자인 노하우가 별로 없는 사람이 적용할 것이기 때문에 이 규칙을 재치 있게 보여줘야 한다. 디지털 템플릿(Digital Template)은 누구나 정확하게 디자인할 수 있는 방법을 제공해야 한다. 네덜란드 디자이너이자 컴퓨터 과학자인 페트르 판 블로크란트(Petr van Blokland)의 말을 빌리면, 어떤 일에서든 전문가는 "그 일을 어렵게 만들어 사람들이 그것을 잘 못하도록 해야 한다."

➲ 스튜디오 둠바르에서 디자인한 1990년대 네덜란드 경찰 아이덴티티에서 로고보다 눈에 띄는 것은 차량에 그려진 빨간색과 파란색 줄무늬다. 이 단순한 아이디어는 거리에서 경찰을 잘 보이게 하는 효과가 있었다. 사람들은 실제로는 그렇지 않더라도 사람들은 경찰이 자주 돌아다닌다는 긍정적 인상을 받았다.

## 잠깐! 타이포그래피 외에 챙겨야 할 것

기업 아이덴티티를 개발할 때 타이포그래피는 위계가 다른 다양한 결정에 밀리는 경우가 있다. 타이포그래피는 커다란 전체 속에 끼워져 있고, 기업 이미지의 구성 요소가 되기 때문에 각별한 주의가 필요하다. 폰트가 기술적으로 유연하고, 국제적으로 사용할 수 있는지, 기업의 모든 컴퓨터에서 사용할 수 있는 라이선스 비용을 고려했는지 확인해야 해야 한다. 클라이언트가 대기업이면 디자인 회사는 라이선스 비용을 줄이기 위해 전용 글자가족을 제안해볼 수 있다.

# 디지털 라이프 스타일을 위한 아이덴티티

독일에서 가장 큰 애플 대리점 그라비스(Gravis)에서는 다른 회사 제품을 함께 판매한다. 이는 좋은 일일 수도, 그렇지 않을 수도 있다. 애플의 품질 보증 정책과 충성 고객 증가에 맞서 그라비스는 어떻게 독립적 브랜드를 유지할 수 있을까? 유나이티드 디자이너스(United Designers, 현재는 에덴스피커만 베를린 사무실)에서는 주자나 둘키니스 지휘로 '디지털 라이프 스타일'이라는 아이덴티티를 개발했다. 콘셉트와 디자인은 유연하고 단순했다. 고객이 서 있을 때나 앉아 있을 때는 대리점이나 온라인에서지만 어디에서든지 고객의 관심을 끈다. 브랜드 경험은 새로운 로고와 색채 계획, 픽토그램, 전용 글자체, 강조된 텍스트 등 타이포그래피와 레이아웃 콘셉트에 바탕을 둔다. 둘키니스는 그가 디자인한 로고를 바탕으로 가독성 있는 본문용 글자체와 픽셀 글자체가 섞인 전용 글자체를 디자인했다.

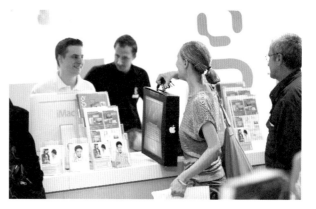

# 서비스하는 정보 디자인

언어의 바탕 표기 체계가 발전하기 오래 전에 사람들은 그래픽으로 지식과 정보를 나눴다. 이것이 초기 정보 디자인의 형태다. 구운 점토판 위에 남긴 암호 같은 표시는 고대 수메르인 사이에서 화물 운송장으로 사용됐다. 동굴 벽화는 정보를 시각화한 것이었고, 지도는 언어에 관계 없이 사용할 수 있었다.

오늘날은 다르다. 그 시대의 선지자도 시시각각 새로워지는 콘텐츠를 상상하지 못했을 것이다. 지금까지 우리가 정보를 해석하고 가공해온 것보다는 요령이 생겼지만, 거리나 건물, 모니터 화면에는 그야말로 정보가 지나치게 많다. 우리 인내심도 줄어들고, 집중할 수 있는 시간도 떨어진다. 우리는 잡동사니를 잘라내 중요한 정보만으로 채워야 한다. 잘 만들어진 텍스트나 지도, 이미지 같은 영리한 시각물이 해결책이 될 수 있다. 소프트웨어 개발자는 우리를 납득시키는 것을 좋아하는 만큼 정보 생산자와 전달자로서 우리 정보를 효과적으로 시각화할 것이다.

파워포인트나 워드, 비지오 같은 마이크로소프트의 소프트웨어에는 그래프나 차트, 다이어그램을 만드는 기능이 있다. 사람들은 이를 마음대로 사용할 수 있는 전문적 정보 디자인 도구로 착각하곤 한다. 결과는 종종 정해놓은 원칙과 반대로 나타난다. 사람들은 단순한 아이디어나 간단한 데이터를 전혀 효과적이지 않은 그래프로 바꾼다. 이는 불필요할 뿐 아니라 오히려 혼란스럽다.

## 세부 분야

정보 디자인은 직관적으로 접근할 부분이 거의 없는 분야로, 정보를 더 많은 사람이 이해하기 쉽게 시각화하는 기술이라고 할 수 있다. 어떤 사람은 모든 훌륭한 디자이너는 타고난 정보 디자이너라고 주장하겠지만, 정보 디자인은 다른 그래픽 디자인 분야와 달라서 일반 디자이너보다 훨씬 더 많은 것을 할 수 있어야 한다. 미국 카네기 멜론 디자인 학교(Carnegie Mellon School of Design)의 테리 어윈(Terry Irwin)에 따르면 "정보 디자이너는 모든 디자인 기술과 능력을 숙달해야 하고, 이를 과학자나 수학자 같이 문제를 철저하게 해결하는 능력과 결합할 수 있으며, 호기심과 정보 수집 능력, 학자로서 집요함이 있는 매우 전문화한 사람이다."

## 타이포그래피와 정보 디자인

정보 디자이너는 '이해가 안 되는 것이 무엇인지 이해할 수 있는' 능력이 있어야 한다. 좋은 정보 타이포그래피는 언제나 사용자보다 한걸음 앞에 있어야 한다. 사람들은 자신이 전혀 읽고 싶지 않은 정보지만, 읽고 싶은 유혹이 생길 때가 있다. 따라서 시각적으로 강력한 해결책은 확실히 있다.

정보 디자인 대부분은 다른 시각화 수단과 섞이는데 텍스트는 종종 픽토그램이나 지도의 부분이 된다. 그럼에도 텍스트를 구성하는 것은 결정적 부분이다. 시각화 과정에서 다른 위계에 있는 요소를 처지거나 과하지 않게 하기 위해 타이포그래피를 여러모로 잘 생각해야하고, 가상 사용자에게 테스트해야 할 경우도 있다.

거리 안내판부터 병원 진단까지 좋은 타이포그래피가 생사를 결정 짓는 문제가 될 수도 있다. 정보 디자이너는 불필요해 보이는 지시가 특별하게 보이도록 해야 하고, 다른 어떤 것보다도 사리에 밝아야 하고 인간의 불완전함을 예측해야 한다.

### 잠깐! 공감할 수 있는 타이포그래피

정보 디자인은 분화되지 않은 영역이 아닌 특별한 기술을 요구하는 많은 하위 분야가 있다. 이는 다른 주된 분야와 겹치면서 동시에 한 부분이기도 하다.

- 매핑(Mapping)
- 달력, 연대표, 시간표
- 시각화한 통계, 차트, 그래프
- 웨이파인딩(Wayfinding), 사이니지 시스템
- 인터페이스 디자인
- 기술적 일러스트레이션, 다이어그램
- 지침서, 안내서
- 양식, 정보성 메일링

# 응용과학을 위한 장소

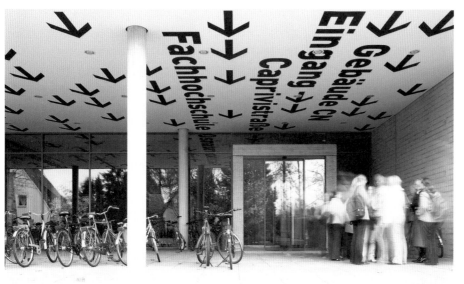

**오스나브뤼크 응용과학 대학교
사이니지 시스템**

독일의 디자인 스튜디오 뷔로
위벨레는 오스나브뤼크 응용과학
대학교(Osnabrück University
of Applied Sciences)를 위해
천문학을 주제로 극적이면서 기능적인
웨이파인딩 시스템을 개발했다. 보도
자료에 따르면 "검은색 글자와 숫자로
된 하늘에는 붉은 구름이 수놓이고 별
같은 낱말이 여행자를 안내한다. 낱말이
흩뿌려진 천장은 창공이며 콘크리트
벽은 텅 비어 있다. 사람이 올려다볼
때마다 이 건물을 계속 안내하는
자연스러운 정보가 된다. 텍스트는
바로 알아볼 수 있도록 충분히 커서
길을 잃을 위험이 없다. 공간은
사용자에게 맞춰져 있다. 금욕적이라고
할 만큼 깔끔한 바닥과 벽은 별이
빛나는 눈부신 하늘과 만난다. 우리는
카시오페이아자리, 작은곰자리,
쌍둥이자리, 안드로메다자리를 볼
수 있다." 이 프로젝트는 레드 닷
어워드(Red Dot Awards), 도쿄 타입
디렉터스 클럽 어워드(Tokyo Type
Directors Club Award) 조셉 바인더
어워드(Joseph Binder Award)
등에서 수상했다.

# 웹 타이포그래피

새로운 매체는 처음에는 과거를 따르지만, 시간이 흐르면서 자신만의 모습을 찾는다. 초창기 신문이 책을 닮은 것처럼 1990년대 웹사이트 대부분은 디지털 버전 인쇄물이었다. '웹 2.0'이라는 용어는 웹 디자인이 인쇄물에서 벗어나 기초적 인터넷 혁신, 다시 말해 쌍방향성, 직접성, 융합과 데이터 기반 콘텐츠를 반영한 새로운 단계를 말할 때 사용한다.

## 웹 역학

웹 디자인에서 뭔가 선택할 때 결정적 역할을 하는 것은 기능성이다. 인쇄물 디자인에서만 경력을 쌓은 디자이너는 시각적 해결 방법만으로 쌍방향성과 극적 특징을 적용한 웹사이트를 만들 수 없다. 예컨대 많은 웹사이트 너비는 화면 크기에 따라 조정될 수 있도록 유연하다. 웹페이지 세로 길이는 사실상 무한하다. 타입킷(Typekit)의 크리에이티브 디렉터 제이슨 산타 마리아(Jason Santa Maria)가 지적했듯 극적 표현을 고려하는 디자이너에게 황금비나 삼분법 같은 조화로운 디자인에 관한 과거의 규칙은 전혀 도움이 되지 않을 것이다. 사용자가 지각하는 웹페이지의 정확한 비율을 예견하는 것은 불가능하다. 따라서 시각적으로 이상적이고 완벽하게 웹페이지를 채우는 방법은 없다.

이는 다른 점에서도 마찬가지다. 웹사이트 형태와 내용은 종종 달라진다. 특히 상업적 웹사이트는 데이터베이스와 사용자 사이의 상호작용을 통해 생기는 내용이 그때그때 엮여 늘어난다. 사용자가 사이트를 방문할 때마다 쿠키(Cookie)가 기록된다. 내용의 순서는 바뀌기도 하고 사이에 광고가 들어가기도 한다. 웹 디자이너는 미리 준비된 웹페이지를 만들 수 없겠지만 여러 가능성을 고려할 수 있다.

## 새로운 지침과 과거의 지침

웹 디자이너는 인쇄물 디자인에서 배운 모든 것을 잊어야 할까? 그렇기도 하고 아니기도 하다. 웹과 인쇄물은 많은 것이 다르지만, 고전적 원리와 현대 그래픽 디자인 기본 원리가 무의미한 것은 아니다. 좋은 레이아웃과 타이포그래피에 관한 검증된 지침은 아직 있지만 이를 지혜롭게 적용하고 새로운 환경에 적합하도록 만들어야 한다. 예컨대 1950년 개발된 타이포그래피 그리드는 웹사이트 규칙을 만드는 좋은 출발점이 된다. 하지만 내용이 변화무쌍하고 창 크기를 바꿀 수 있다면, 그 그리드는 처음부터 차근차근 생각해봐야 한다. (➲ 56)

🖰 웹사이트가 반드시 위에서 아래로 스크롤될 필요는 없다. 이는 그저 관습일 뿐이다. 맥스 핸콕이 디자인한 싱가포르의 온라인 잡지는 왼쪽에서 오른쪽으로 스크롤된다. 이는 넓은 모니터 사용자에게 적절하고, 펼침면을 보여주기에도 훨씬 낫다.

## 잠깐! 미학과 사용성의 결합

웹 디자이너는 웹사이트 외관과 특유의 기능성 사이에서 절충안을 찾아야 한다.

### 고정된 텍스트와 변화무쌍한 텍스트

많은 디자이너는 당연히 웹 타이포그래피를 인쇄물처럼 정확하게 조정하고 싶어 한다. 그들은 종종 손쉬운 방법으로 텍스트를, 심지어 본문까지 이미지로 바꾸거나 즐거움을 위해 플래시 영상을 붙인다. 겉보기에는 이를 위해 조정이 많이 필요한 듯하지만 단 몇 번만 결정하면 된다. 구글 같은 검색 엔진은 텍스트를 스캔해 검색 결과를 보여준다. 바람직한 검색 결과를 얻으려면 웹사이트에서 글자는 이미지가 아니라 반드시 텍스트가 돼야 한다.

어떤 사용자는 텍스트 전체나 일부를 복사하고 싶어할 수 있다. 텍스트는 환경에 따라 바뀔 수 있어야 한다. (플래시는 대개 이렇게 되지 않는다.) 그렇지 않으면 고해상도 화면에서 가시성이 떨어진다. 게다가 고정적이고 유연하지 않은 텍스트는 내용이 바뀌는 것을 막는다. 웹 디자이너는 내용이 바뀔 때마다 새로운 텍스트를 GIF나 JPEG 파일로 바꿔야 한다. 텍스트를 이미지로 바꾸면, 시각장애인은 장애인용 소프트웨어로 텍스트를 읽을 수 없다. 요컨대 이 모든 보기는 진정한 웹 타이포그래피는 플래시 영상이나 예쁜 텍스트 이미지가 아닌 폰트를 그대로 사용한 타이포그래피임을 알려준다.

CSS(Cascading Style Sheets)와 웹폰트의 가능성이 실현되기를 갈망한 디자이너들은 세련된 타이포그래피를 구현했다. 웹 디자이너나 웹 퍼블리셔는 화면을 그대로 출력하는 소프트웨어를 버리고 본격적으로 코딩에 매달리기를 요구받는데, 이는 해볼 만한 일이다. 웹폰트는 점점 좋아질 것이고, 쓰임새가 많아질 것이다. 이에 관해서는 화면에서의 글자와 웹폰트에 관한 쪽을 보라. (➲ 112-115)

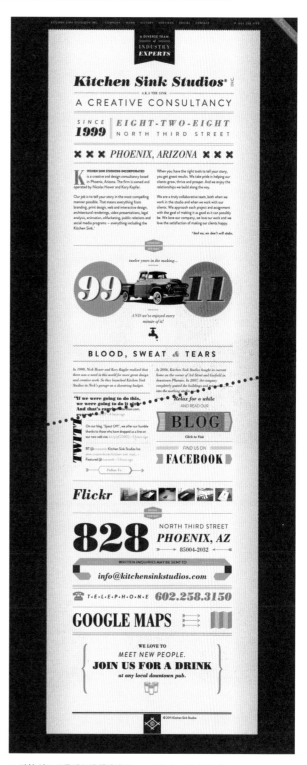

➲ 키친 싱크 스튜디오의 웹사이트(www.kitchensinkstudios .com)는 다양한 타이포그래피로 가득하다. 모든 것은 색인을 달 수 있는, 사용자에게 정감 있는 텍스트로 구현됐고, HTML5와 CSS3를 활용해 여러 장치와 웹브라우저에서 복합적으로 보일 수 있도록 만들어졌다.

# 글자체를 위한 글자체: 타이포그래피 마니아를 위해

과거 그래픽 디자인 마니아는 방에 무엇을 걸어뒀을까. 1930년대나 1960년대 고전 포스터 한두 장쯤은 있었을 텐데, 아마 친구들 작업이었을지 모른다. 원래 클라이언트를 위해 만들었겠지만, 지금은 가짜 예술 작품으로 두 번째 삶을 산다. 어떤 디자이너는 방에 그래픽 디자인 작업보다 회화 작품을 걸어두는 것을 좋아한다.

사람들은 지난 몇 년 동안 많은 제품을 인터넷에서 탐험했다. 디자이너는 타이포그래피 상품을 목적으로 포스터나 달력, 티셔츠를 스스로 만들기 시작했다. 공연 포스터는 홍보 회사에서 의뢰받은 과제가 아니라 온라인이나 전시장에서 판매하기 위해 만들었다. 이 가운데 어느 정도는 활판인쇄 같은 기술을 이용해 손으로 만들었다. (➲161)

여기에는 타이포그래피 상품 시장에서 빠르게 성장한 타이포그래피 마니아가 있는 듯하다. 그들은 SNS로 새 상품을 알렸다. 디자이너는 자신의 상품에 적합한 틈새시장을 발견하는 것이 점점 쉬워졌다. 이런 변화는 디자이너의 세계, 타이포그래피만 아는 괴짜의 세계, 비평적 세계에서 동시에 일어난다. 따라서 콘셉트와 탁월한 기술은 절대적 성공 조건이다.

미국의 디자인 회사 하우스 인더스트리는 타이포그래피 상품 분야에서 유행을 선도했다. 새로운 글자가족을 출시하면 함께 생산되는 상품에는 항상 가구나 게임, 조각품, 금속 북엔드가 포함된다. 글자체 밴조(Banjo)의 H에서 브래킷을 곡선화한 자전거 헬멧은 지로(Giro)의 2011년 리버브(Reverb) 라인을 위해 생산됐다.

**잠깐! 독특한 목소리, 웅장한 제스처, 기술적 독창성**

관습을 깨고 위험을 감수해 작은 회사 대표가 된 사람은 타이포그래피의 맛을 낸 상품으로 새로운 시장을 개척할 수 있다. 전문 제조업체를 찾는 것은 대단한 도전이다. 하지만 업체 기술력과 기꺼이 무엇이든 해보려는 노력은 필수다.

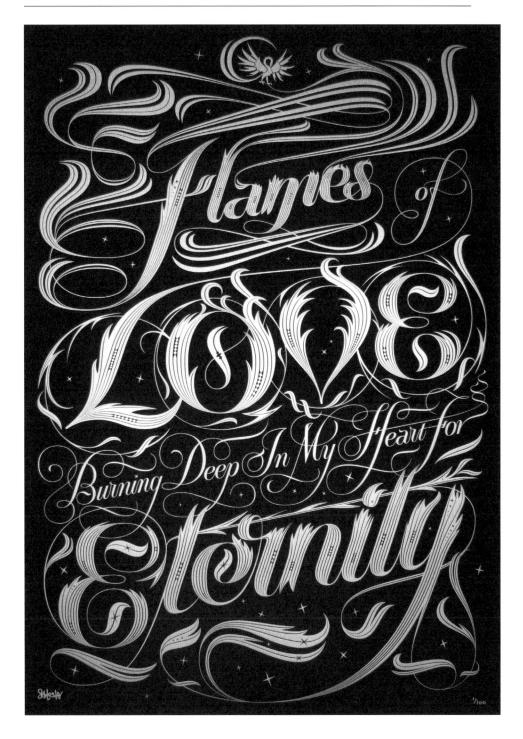

셉 레스터는 오랫동안 모노타입 영국 지사에서 일하며 깔끔한
기업용 글자체 소호(Soho)와 네오(Neo)로 이름을 남겼다.
하지만 그의 개인 작업은 다른 특징을 보여준다. 17세기
캘리그래피처럼 생기 넘치는 포스터는 실크스크린으로
인쇄해 한정 제작됐고, 매력적 포스터에 굶주린 디자이너들이
열광적으로 구입했다. 이를 계기로 레스터는 사람들의 주목을
받으며 2010년을 레터링 디자이너로 시작하게 됐다.

# 조직과 계획

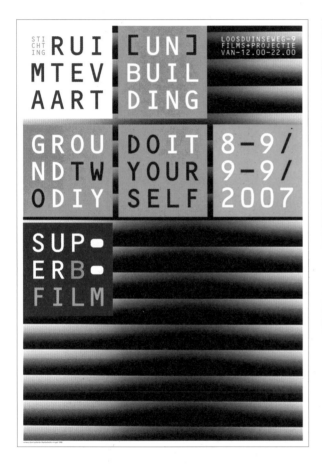

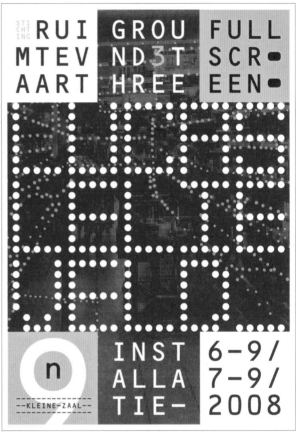

네덜란드의 예술 재단 스티힝 라윔테바르트(Stiching Ruimtevaart)에서는 파이트헤르버 / 더 프링어르의 번 휘드헤르버에게 시리즈 포스터 디자인을 의뢰했다. 번 휘드헤르버는 예산이 적고, 규모가 큰 일을 하기 위해 시스템을 고려해야 했다. 단순한 그리드를 바탕으로 템플릿을 만들었다. 이는 시간을 절약할 뿐 아니라 디자인에 변화를 줄 여지가 많았다.

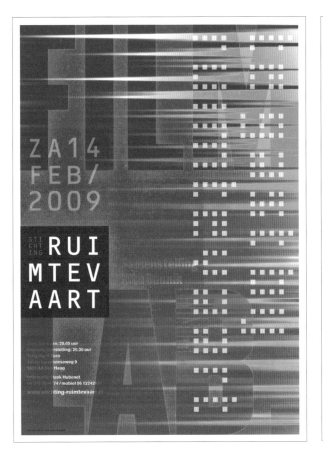

ZA14
FEB/
2009

STICHTING RUI
MTEV
AART

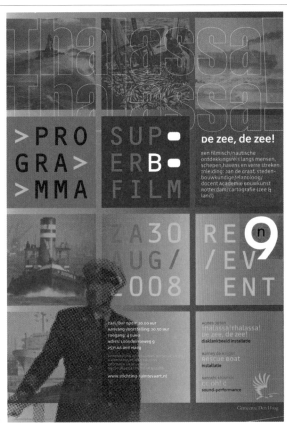

> PRO
GRA >
MMA

SUP
ERB
FILM

De zee, de zee!

een filmisch/nautische
ontdekkingsreis langs mensen,
schepen, havens en verre streken
inleiding: aan de graaf, steden-
bouwkundige/planoloog/
docent Academie bouwkunst
rotterdam/cartografie (zee &
land)

ZA30
AUG/
2008

RE
/EV
ENT

n9

Agnes Jaten
thalassa!thalassa!
De zee, de zee!
diaklankbeeld installatie

Barney de krijger
rescue Boat
installatie

karoshi khiorski
graphic
sound-performance

Gemeente Den Haag

# 화면 제어

그래픽 디자인에서 우리가 보는 것은 언제나 납작한 평면이다. 책이나 잡지에서는 마주 보는 펼침면이 될 테고, 때로는 포스터나 사이니지, 영화 타이틀 시퀀스, 컴퓨터 모니터나 모바일 장치 화면이 되기도 한다. '통일된 그래픽 디자인(Unity of Graphic Design)'으로 부를 수 있는 이 평면은 화가가 캔버스를 채우는 것처럼 디자이너가 그래픽 요소를 처리하는 영역이다.

사진이나 일러스트레이션 없이 타이포그래피만으로 디자인할 때 기능적이면서 재미있게 하려면 회화처럼 구성하면 된다. 그 방법으로는 화면을 밝고 어두운 부분, 다시 말해 백과 흑으로 나누는 방법, 요소를 조화롭게 하거나 가독성을 유지하는 선에서 일부러 조화를 깨는 방법 등이 있다. 만약 인쇄할 디자인이라면 벽에 붙여놓고 뒤로 몇 걸음 물러나 봐야 한다. 모니터 화면만으로 판단하는 것은 한계가 있다.

## 연속성 만들기

화면 하나는 전체 가운데 일부다. 책이나 잡지, 웹사이트에서 지면이나 펼침면은 연속된 조각으로, 그 안의 리듬과 관계, 대비가 전체를 통해 이루어진다. 시리즈에서도 비슷하다. 공연 포스터나 광고, 신문에서 시각적 연관성이 있으면 인지 가능성을 더욱 높일 수 있다. 미리 계획한 기본 레이아웃, 특히 템플릿과 그리드가 도움이 될 것이다. 다양한 내용이 담긴 지면은 반드시 공통 요소가 있어야 한다. 공통 요소는 통일성을 만들고 출판물 독자나 웹사이트 사용자를 편안하게 하며, 불필요하게 뒤적이거나 추측하는 일 없이 자신만의 방법을 찾게 도와줄 것이다. 반대의 경우도 좋은 방법이 될 수 있다. 매달 극장이나 클럽에서 불시에 배포한 전단이 어떤 시각적 계획 없이 만든 것처럼 보인다면 독특한 정체성을 만든다.

## 조직과 계획

독자나 사용자 경험을 조직하는 것이 그리드의 유일한 과제는 아니다. 그리드로 디자인하는 것은 그 디자인을 이성적이고 조직적으로 만들며, 디자인 뼈대로 지면 각각에 필요한 결정을 줄여주는 사전 디자인이자 합리적 프로젝트 진행을 위한 수단이 되기도 한다. 프로젝트를 여러 디자이너가 함께 진행할 때는 일관성 있는 결과물을 얻을 수 있게 도와준다.

그래픽 디자이너는 언제나 맥락을 고려해야 한다. 회화나 음악에 견줘 디자인은 자발적 작업이라기보다는 과제처럼 진행된다. 클라이언트가 있고, 시간은 짧고 엄격하며, 기술적 제약과 주어진 비용 안에서 작업해야 한다. 디자인 회사에는 독특한 업무 분장과 작업 흐름이 존재한다. 한 디자이너에게 일이 너무 많이 몰리면 다른 디자이너가 이어서 일할 수 있어야 한다.

많은 디자이너와 디자인 회사는 크게 세 단계로 작업한다. 기본이 되는 디자인과 각 지면 레이아웃, 마스터 문서를 만드는 것이다. 이를 바탕으로 인쇄물, 웹사이트 등을 곧바로 만든다. 작업 단계가 이처럼 체계적이지 않더라도 많은 디자인 회사에서는 한 디자이너가 일을 진행하지 못할 경우 다른 디자이너가 하는 것이 관행이다. 이런 체계적이고 이성적인 환경에서 한 프로젝트를 여러 디자이너가 함께 작업해도 결과물에 일관성이 생길 수 있다. 따라서 어떤 프로젝트든 실제 작업이 다른 단계보다 앞서 시작된다. 기획이나 디자인 과정에는 디자인 자체에 대한 계획이 따른다.

# 한 단계를 넘어: 레이아웃 자동화

## 학교 달력

그리드와 템플릿은 본디 디자이너와 그의 조력자를 위한 지침이 발전한 것이다. 다시 말하면 사람이 만든 규칙이다. 불가피하게도 그다음 단계에는 사람이 개입하는 부분이 줄고, 지면 하나하나를 레이아웃하는 작업은 컴퓨터가 하게 됐다. 사실 컴퓨터 도움 없이 데이터 용량이 큰 인쇄물을 주어진 시간 안에 만드는 것은 불가능할지 모른다. 여행서, 우편 주문서, 시간표, 문화 행사 안내서 같은 인쇄물은 너무 복잡해서 지면 하나하나를 디자인할 수 없다. 데이터베이스를 활용하면 세심하게 준비된 기본 디자인을 활용해 컴퓨터로 레이아웃을 할 수 있다. 독일의 응용과학 대학교(Hochschule für Angewandte Wissenschaften, HAW) 디자인학과 학생들은 디자인을 직접 해보며 자동화한 지면 레이아웃을 배운다. 학기마다 다른 그룹 학생이 달력을 디자인하는데 매번 기록을 통해 기본 디자인을 발전시킨다. 2011–2012년 겨울 학기에 만든 달력은 교수 하이케 그레빈(Heike Grebin) 지도로 학생 라리사 푈커(Larissa Völker), 쇠렌 다만(Sören Dammann), 알요샤 지흐케(Aljoscha Siefke), 도도 뵐켈(Dodo Voelkel)이 기획하고 디자인했다.

# 모듈과 효율성

모듈(module)은 자연 형태와 마찬가지로 많은 인공물에 적용되는 기본 원리다. 단순 요소를 조합하고 반복해 수없이 다양하게 만드는 것은 건축이나 음악, 타이포그래피 등 다양한 영역에서 중요하다.

타이포그래피가 활자를 조판해 인쇄하는 것을 의미할 때 타이포그래피는 아마 처음으로 일정 규모 산업에서 모듈을 활용한 한 일이었을 것이다. 갈수록 다양해지고 복잡해지는 모듈을 조합하는 책 생산 과정을 생각해보자. 활자는 글줄을, 글줄은 문단을, 문단과 여백은 지면을 만든다. 여러 지면이 인쇄되면 4쪽이나 8쪽, 그 이상이 접히고 묶여 책이 만들어진다. 각 과정에서 요소와 부속품은 확실히 통일돼야 한다. 글자는 높이가, 글줄은 길이가 같아야 한다. 지면은 항상 대칭 펼침면이 반복돼야 한다. 이 규칙을 깨는 것은 비논리적이고 비효율적이라고 여겨져왔다. 조판과 인쇄를 이루는 기계적 법칙에는 모듈식 접근이 있다.

1900년 즈음 아방가르드 시인과 예술가는 전통적 레이아웃 방법을 깨기 시작했다. 그들은 고정된 제약과 대칭으로 만들어진 직사각형에 둘러싸인 텍스트를 자유롭게 하고 싶어 했다. 가운데맞추기한 고전적이고 장식적인 제목을 역동적이고 비대칭적이거나 순수하게 무질서한 모양으로 배치하고자 했다. 때로는 솔직함과 기능성을 택하기도 했다. 사실 활판인쇄에서 사선으로 조판하거나 간헐적으로 띄엄띄엄 조판할 때는 시행착오를 할 시간이 필요하며, 인쇄공 입장에서 보면 비능률적일뿐더러 완전히 미친 짓이다.

실험은 실용주의로 이어졌다. 바우하우스는 대량생산을 합리화하는 방법으로 현대주의 원리가 제창된 곳 가운데 하나다. 이는 현대 타이포그래퍼가 1920–1930년대 새로운 타이포그래피 가르침을 그대로 흡수한 모듈로 돌아가기 전이라고 하는 문제가 아니다. 제2차 세계대전과 그 이후 스위스 타이포그래퍼는 그리드 개념을 규칙적 시스템에 적용해 실질적이고 이론적인 도구로 사용하도록 훈련받았다.

☞ 기본 그리드 구조가 겹쳐진 구텐베르크의 『42줄 성경』 지면.

☞ 1925년 라슬로 모호이너지(László Moholy-Nagy)는 양끝맞추기한 본문과 비대칭 그리드를 섞어 바우하우스 책을 위한 전단을 디자인했다.

☞ 이탈리아의 미래주의자는 20세기 초 10년 동안 타이포그래피를 혼란스럽게 한 중심에 있었다. 아르뎅고 소피치(Ardengo Soffici)가 디자인한 지면은 그들이 '자유 속 낱말들'로 부른 보기 가운데 하나다.

☞1659년 엘세비어(Elsevier) 판에서 인쇄 기술은 수 세기 동안 여백으로 둘러싸인 사각형과 양끝맞추기한 본문, 건축 전통을 반영한 가운데맞추기한 제목이라는 기본 그리드를 반복했다.

현대주의자의 시대가 절정일 때 얀 치홀트(Jan Tschichold)는 『새로운 타이포그래피(The New Typography)』에서 이렇게 썼다. "가운데맞추기한 타이포그래피 시대는 끝났다. 새로운 시대는 유연한 그리드를 바탕으로 한 비대칭 레이아웃을 요구한다." 치홀트가의 책에 실린 이 유명한 보기(다시 그린 것)는 잡지 펼침면을 위한 것이다. 치홀트는 이후 전통적 접근법으로 돌아갔다. 그 보기가 펭귄 북스의 가운데맞추기한 책 표지다.

## 전체적 그리드

60년이 넘는 시간 동안 그리드는 체계화됐고, 독단적이 됐으며 신격화됐다. 여러 스위스 디자이너는 그리드를 기술하고 규정하는 책을 발간했다. 요제프 뮐러브로크만(Josef Müller-Brockmann)의 『그래픽 디자인 그리드의 체계(Grid Systems in Graphic Design)』에 실린 글은 그리드 제창자의 보편적이지만 야심 찬 생각과 함께 그들이 이 과학에 매료됐음을 보여준다.

"시스템을 정리하기 위한 그리드는 (…) 디자이너가 자기 작업을 건설적이고 미래지향적인 측면에서 생각하고 있음을 보여줍니다. 이는 전문가 정신의 표현입니다. 이 디자이너의 작업은 명백히 이해할 수 있고, 객관적이며, 수학적 사고를 바탕으로 한 기능적이고 미적인 우수함이 있습니다. 그의 작업은 보편적 문화에 기여할 것이고, 그 자체로 문화 일부가 될 것입니다. (…) 객관적이고 공익적이며, 잘 구성되고 세련된 디자인은 민주적 행동의 기초가 됩니다."

그 뒤 그리드에 대한 공식적 의문이 여러 번 제기됐다. 실무적 관점에서 그리드는 이제 필수 사항이 아니다. 개인용 컴퓨터가 이탈리아의 미래주의자들을 매료시킨 '자유 속 낱말들(Parolibere)'을 가능하도록 하지만, 레이아웃 소프트웨어에 가득 찬 눈금자와 안내선이 필수는 아니다. 그러나 디자인과 생산 과정의 실질적 수단으로서 그리드는 현대주의자의 기능주의를 오늘날로 가져온, 여전히 가장 영향력 있는 도구다. 모듈 그리드는 많은 타이포그래퍼에게 디자인을 시작할 때 기본이자 필수다.

마시모 비넬리(Massimo Vignelli)가 놀(Knoll) 안내서를 디자인할 때 사용한 그리드. 다시 그려진 것으로 승인을 위해 사용됐다.

스위스 스타일 그리드가 소개된 뒤 몇십 년 사이 책과 잡지 수백만 권에 본문과 도판 크기가 위와 같거나 비슷한 비례를 기본으로 한 그리드가 사용됐다.

# 황금비

디자인은 우연의 일치나 임의적인 것을 없애려는 시도다. 사람들은 단순히 개인적인 선호와 직관적 선택을 따른 디자인보다 이성적이고 구조적으로 접근하는 디자인을 신뢰한다. 앞에서 이야기했듯 모듈은 강력한 기본 원리지만 아직 해결해야 할 점이 있다. 중요한 결정을 해야 할 때 도시 계획자나 건축가, 디자이너에게 호기심을 불러일으키는 것은 크기다. 모듈은 얼마나 커야 할까? 어떤 크기가 완벽할까? 조금 더 추상적으로 질문해보면, 어떤 비례가 적절해 보일까?

디자이너가 이상적 비례를 발견하고 만들려는 이유는 자신이 결정한 것이 당연하고 이성적임을 보여주기 위해서였다. 태곳적부터 인공물을 만드는 사람은 비례나 특징을 자연에서 발견한 형태나 기하학에서 찾아내고자 했다.

## 비전과 다빈치 코드

비트루비우스(Vitruvius)나 레오나르도 다빈치가 원이나 정사각형 안에 인간의 몸을 배치해 합리적 비례를 만들려고 한 것처럼 글자체나 책 디자인에서 디자이너는 기하학적 형태나 공식으로 구조를 만들고 분석하곤 한다. 세련된 구조를 보면 지면이나 레이아웃에서 정확하고 이상적인 비례를 찾을 수 있다. 이 비전은 그때는 기록되지 않았지만, 수세기가 지난 뒤 다시 발견됐다. 예컨대 예술 사학자가 고전주의나 르네상스 시대 건축과 회화, 책 디자인에서 '다빈치 코드(The Da Vinci Code)'로 알려진 '황금비(Golden Section)'나 '신의 비례(Divine Proportion)'를 발견한 것은 19세기 초였다.

실제로 디자인이 더 좋아 보이는지에 대해서는 무관하더라도 우리는 이 비례를 즐겨 사용한다. 황금비는 삼분법처럼 간단하지만 디자이너에게는 황금비와 관련된 모든 원리가 뻣뻣한 파워포인트 템플릿보다 역동적 구성을 만들 수 있는 출발점이 된다.

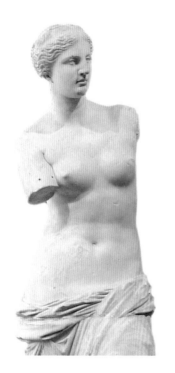

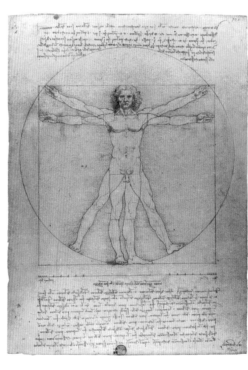

◔◔ 동물의 몸처럼 인간의 몸도 거의 대칭이다. 우리가 형태가 대칭인 사물이나 사이니지에 호감이 가는 이유일지 모른다.

◔ 비트루비우스 이론에 따른 이 유명한 소묘에서 다빈치는 인체의 비례를 원과 사각형이라는 기본적인 기하 형태와 연결했다.

◔ 르네상스 시대에 사람들은 합리성에 집착했다. 많은 예술가와 건축가는 그리드로 각 글자를 만들고 세부는 원이나 정사각형, 단순화한 기하학적 비례로 로마자가 지닌 아름다움을 묘사했다. 인체 비례에 관한 책을 네 권 쓴 알브레히트 뒤러(Albrecht Dürer)는 1525년 기하학 안내서 『컴퍼스와 자를 이용한 측정 기술 과정(Course in the Art of Measurement with Compass and Ruler)』에 실은 논문 「글자의 형태화에 관해(On the Just Shaping of Letters)」에서 글자를 만드는 완벽한 방법을 제시하기 위해 노력했다. 이는 그 가운데 두 가지 보기다.

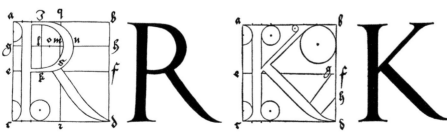

# 피보나치수열과 황금비

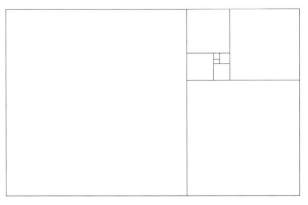

$$\frac{a}{b} = \frac{a+b}{a}$$

황금비는 선 하나를 둘로 나눠 만드는데 비례는 보통 약 1:1.618이며, 파이(φ)를 나타내는 무리수기도 하다. 황금비는 기하학, 특히 오각형이나 별 모양을 만들 때 중요한 역할을 한다. 피라미드가 만들어진 뒤 황금비는 건축이나 예술, 공예에서 형태를 조화롭고 이성적으로 만들 때 사용됐다. 황금비는 자와 컴퍼스를 이용해 만들 수 있다. 자세한 방법은 인터넷을 검색해보라.

① 황금비 사각형에서 정사각형을 빼면 다시 황금비 직사각형이 만들어진다.

② 황금비에 따라 둘로 나뉜 선과 그 두 선이 어떤 관계인지 보여주는 공식.

③ 황금비는 숫자 각각이 앞 두 숫자 합이 되는 숫자 나열인 피보나치수열과 관련이 있다. 자연에서 나선 형태는 종종 이와 비슷하며, 크기가 수열에 따라 커지는 사각형으로 만들 수 있다. 수열과 관련된 공식은 컴퓨터 공학이나 금융 시장 등 다양한 분야에서 사용되며 그래픽 디자인에서는 독특한 그리드를 만들 때 활용된다.

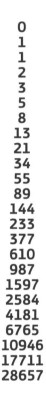

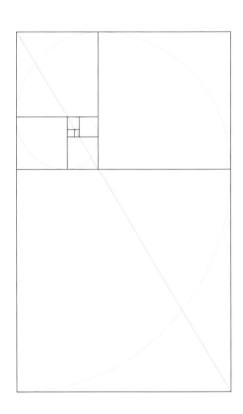

## 시각적 긴장감을 주는 삼분법

시각 구성 방법 가운데 가장 유명한 것은 삼분법일 것이다. 삼분법은 존 토머스 스미스(John Thomas Smith)가 1797년 『전원 풍경에 관한 비평(Remarks on Rural Scenery)』에서 처음 언급했다. 화면을 가로세로로 삼등분하면 분할된 선 네 개가 생기는데, 선이 겹치는 점 가까이에 중요 요소를 배치하면 시각적 긴장감을 주는 흥미로운 구성을 만들 수 있다. 특히 북아메리카 사진 수업에서 주요하게 다루는 이 원리는 디자인에서도 유용하다.

# 책 디자인 공식

타이포그래퍼이자 책 디자이너, 타이포그래피 이론가, 저술가 얀 치홀트는 1550–1770년대에 출간된 책 대부분이 황금비 같은 이성적 비례에 따라 디자인됐음을 발견했다. 그는 본문 비례와 위치 등을 바탕으로 특별하고 세련된 지면 크기에 대한 기준과 비밀스러운 구조를 만들었고, 독자가 쾌적하고 조화로운 관계를 직관적으로 느낀다고 확신했다. 그가 쓴 작은 책도 한 손에 들 수 있도록 길게 만들어졌는데, 1962년에 쓴 정사각형 책은 예외였다.

오늘날에는 판형이 정사각형인 책이 비교적 많이 출간된다. 이는 수량이 한정된 종이로 책을 만드는 경제적 방법이다. 정사각형 책을 만들 때는 르네상스 시대의 방식을 따른 레이아웃을 이해할 필요가 없다. 단지 자신의 직관과 눈을 믿고 따르면 된다.

오늘날 디자이너는 대개 글자체 비례를 정하기 위해 객관성과 실용성을 중요하게 생각한다. 아주 좁은 가장자리 여백을 좋아하기도 하는데, 1600년대보다 인쇄와 제본 기술이 정교해졌기 때문이다.

치홀트가 발견한 규범에 대해서는 여전히 호기심이 남는다. 그의 책은 지금도 재판되고 번역된다. 로버트 브링허스트(Robert Bringhurst)는 『타이포그래피 스타일 요소(The Elements of Typographic Style)』에서 황금비와 이와 관련된 방법을 이용해 펼침면을 구성했다

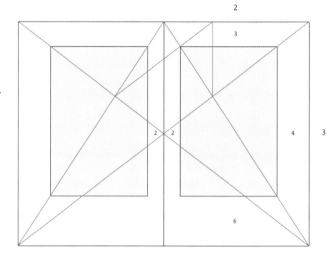

⊕ 치홀트가 제안한 이상적 비례는 인쇄 기술이 등장하기 전 만들어졌다. 브링허스트는 이 지면을 빌라르 드 온느쿠르(Villard de Honnecourt)의 1280년 필사본을 바탕으로 조용하면서 우아한 중세의 기본적 구조를 따라 새롭게 설계했다. 두 가지 모두 9 x 9 그리드를 보여준다. 오늘날 이런 방식으로 가장자리 여백을 넓히면 고전적으로 보이고, 자연스럽다기보다는 귀하게 보일 것이다.

⊕ 로스빅(Rosbeek) 인쇄소에서 인쇄한 출판물은 가로세로 198밀리미터의 정사각형이다. 디자이너는 고전적 구조에는 부적절한 정사각형을 비정규적 레이아웃으로 사용하기도 한다. 피트 헤라르트가 디자인한 로스빅 카탈로그가 좋은 예다. 헤라르트는 이 카탈로그를 자신이 운영하는 출판사 휘스 클로(Huis Clo)에서 2010년 출간했다. 출판사는 치홀트의 저서를 출간하기도 했다.

# 합리화: DIN

중세 시대 규범에 따라 만들어진 책을 만나기는 쉽지 않지만, 우리는 일상에서 황금비와 비슷한 체계를 자주 마주한다. 그 보기가 독일 공업 규격 위원회(Deutsches Institut für Normung, DIN)에서 제안한 종이 크기 표준이다. 1917년 설립된 DIN은 건강이나 환경 등 여러 분야의 표준을 제안해왔다. 1922년 만든 종이 표준은 가장 잘 알려진 것 가운데 하나다.

독일의 엔지니어 발터 포스트만(Walter Porstmann)은 지난 18세기 방식을 바탕으로 종이를 설계했다. 그때는 모든 종이 크기 가로세로 비율은 1:√2(약 1:1.414)였다. 비율이 같아 종이 크기를 측정하기 쉽다는 장점이 있었다. 그냥 종이를 반으로 접으면 그다음으로 작은 크기 종이가 됐다. 포스터나 안내서 같이 홍보용

인쇄물을 생산하고 유통하는 과정에서 DIN에서 제안한 종이 크기 표준은 종이 손실을 최소화하며, 동시에 종이를 보관하거나 옮길 때 공간을 줄일 수 있다.

DIN에서 제안한 종이 크기 표준에는 A에서 D까지 네 가지 표준이 있고, 이 가운데 A–C는 국제 표준화 기구(International Organization for Standardization, ISO) 표준이 됐다. 많은 나라 사무실에서 사용하는 종이를 'A4 종이'라고 하듯 지금까지 A 표준을 가장 많이 사용한다. C 표준은 A 표준을 담는 봉투에 사용하고 B 표준은 그 중간 크기다. A4 종이는 C4 봉투에 딱 맞게 들어가고, A4 종이를 한 번 접으면 C5 봉투에 맞는다.

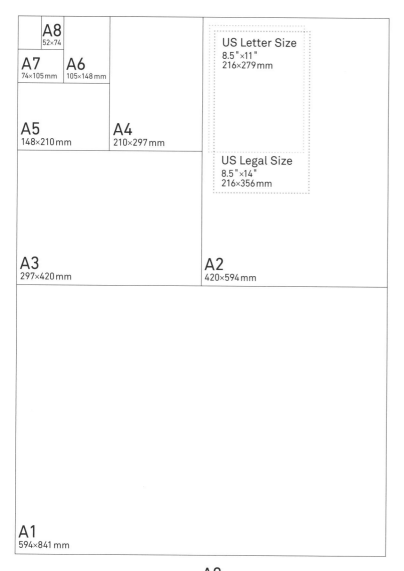

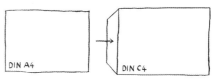

# 그리드 시스템

디자인을 일관성 있게 하는 여러 방법은 논리를 만든다. 우리가 봐온 것처럼 현대주의자의 그리드는 특별하다. 그래픽 디자인뿐 아니라 도시나 건물, 인테리어는 그리드를 바탕으로 만들어진다. 간단히 말하면 그리드는 선으로 공간을 분할하는 것이다. 그리드 대부분은 사각형을 사용하지만 원이나 삼각형, 대각선을 사용하기도 한다.

모듈 그리드에서 사각형 각각에는 텍스트, 이미지, 색 면, 설명이나 시각 흐름에 필요한 요소 등이 들어간다. 그리드는 요소가 들어가는 지점과 요소 사이 공간, 글자체, 글자크기, 색을 한정하는 규칙을 포함한다. 이런 규칙으로 가득한 그리드가 템플릿(Template)이다.

## 스스로 만든 제약

디자이너 대부분은 클라이언트가 제안한 주문이나 비용, 크기 같은 제약을 오히려 좋아한다. 제약은 생각의 방향을 잡아주고, 형태와 표현이 아닌 기능과 구조를 보게 한다. 이런 제약 덕분에 디자이너는 자신을 문제 해결사처럼 생각할 수 있다. 형태를 만드는 데 그리드는 다소 인위적인 제약이지만, 이 또한 생각의 방향을 잡는 데 도움이 된다. 하지만 그리드나 템플릿을 사용한다고 해서 망상에 빠지거나 디자이너가 아무 생각 없이 백지를 채우는 상황이 되면 곤란하다. 스스로 만든 제약이기 때문에 무시할 수도 있다.

지나치게 엄격하거나 단순한 그리드는 디자이너의 자유를 제한할 수 있다. 이렇게 되면 결과물이 만족스럽지 않거나 의도한 효과가 소용없어진다. 그리드에 갇히는 것을 피하는 방법 가운데 하나는 섬세함과 융통성을 발휘하는 것이다. 다른 하나는 조금 더 흔한 방법이다. 단너비를 만드는 기본 그리드는 수직적이고 단순하게 나뉘어 있는데, 그것을 깨뜨리면 된다. 마지막으로, 다시 말하건대, 질서정연한 매력이 있더라도 그리드는 선택 사항이다. 지면을 구성할 때 고려하는 한 가지 방법일 뿐이다. 재능이 탁월한 화가처럼 영리한 디자이너는 미리 계획한 틀이 불필요할 것이다. 때로는 그리드를 염두에 두지만, 어느 정도 무질서한 것이 좋다.

◔ 모듈 그리드 구조는 통나무집의 디자인 원리와 유사하다. 지면의 그리드가 텍스트, 이미지와 다른 요소로 채워지는 것과 같이 목조는 그리드가 되고 그 윤곽을 나타내는 사각형은 자유롭게 채워져 석조, 창문과 문으로 만들어진다.

◑ 스위스 기능주의의 거장 요제프 뮐러브로크만은 『그래픽 디자인 그리드의 체계』에서 무역박람회 가판대를 위한 입체 공간 그리드를 보여줬다.

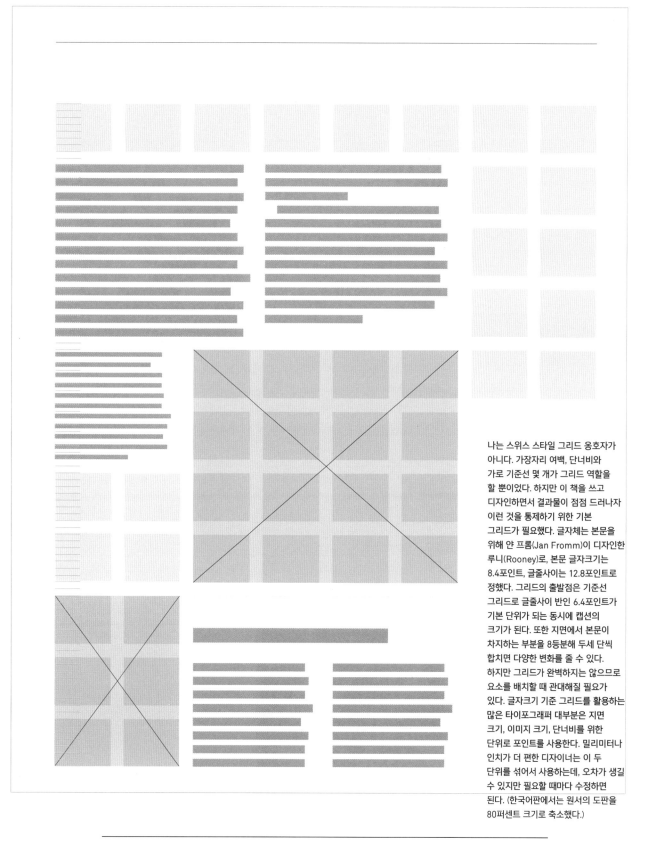

나는 스위스 스타일 그리드 옹호자가 아니다. 가장자리 여백, 단너비와 가로 기준선 몇 개가 그리드 역할을 할 뿐이었다. 하지만 이 책을 쓰고 디자인하면서 결과물이 점점 드러나자 이런 것을 통제하기 위한 기본 그리드가 필요했다. 글자체는 본문을 위해 얀 프롬(Jan Fromm)이 디자인한 루니(Rooney)로, 본문 글자크기는 8.4포인트, 글줄사이는 12.8포인트로 정했다. 그리드의 출발점은 기준선 그리드로 글줄사이 반인 6.4포인트가 기본 단위가 되는 동시에 캡션의 크기가 된다. 또한 지면에서 본문이 차지하는 부분을 8등분해 두세 단씩 합치면 다양한 변화를 줄 수 있다. 하지만 그리드가 완벽하지는 않으므로 요소를 배치할 때 관대해질 필요가 있다. 글자크기 기준 그리드를 활용하는 많은 타이포그래퍼 대부분은 지면 크기, 이미지 크기, 단너비를 위한 단위로 포인트를 사용한다. 밀리미터나 인치가 더 편한 디자이너는 이 두 단위를 섞어서 사용하는데, 오차가 생길 수 있지만 필요할 때마다 수정하면 된다. (한국어판에서는 원서의 도판을 80퍼센트 크기로 축소했다.)

# 그리드 유형

그리드는 단순히 지면 요소를 조직하는 방법이 아니다. 그보다 정확한 표현은 '지면 여백을 관리하는 방법'일 것이다. 그래픽 디자인에서 여백은 늘 관심 대상이었다. 중세 시대의 책에서 가장자리가 넓은 여백은 음악의 침묵처럼 텍스트 주위에 틀을 만들었다. 하지만 오늘날 디자인에서 여백은 화면에 움직임을 부여하고 시선을 끈다. 그리드를 적절하게 사용하면 구성이 복잡할 때 임의적으로 보이는 상황을 피할 수 있다. 그리드는 음악에 비유하면 텍스트, 이미지, 여백이라는 멜로디의 배경이 되는 박자표나 비트와 같다.

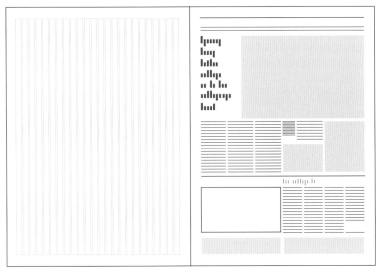

⊕ 신문 그리드 대부분은 큰 변화가 없는 단 그리드. 가로로는 고정된 분할이 없다. 보통 크기의 신문은 여덟 단 그리드를 바탕으로 하는데, 이 디자인은 스물네 단 그리드로 더 좁거나 넓은 단과 사진을 통해 여러모로 다양하다.

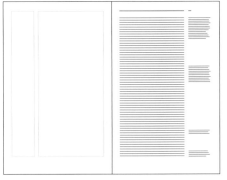

⊕ 주와 일러스트레이션이 들어가는 책에 사용되는 고전 그리드. 넓은 단에는 본문이, 좁은 단에는 주가 들어간다. 대칭 레이아웃 외에도 모든 쪽에서 여백을 항상 주요 본문 왼쪽에 두면 비대칭으로 레이아웃할 수 있다.

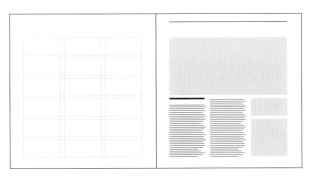

⊕ 일러스트레이션이 들어가는 책을 위한 단순한 그리드.

⊕ 정사각형 그리드는 잡지 펼침면이나 포스터 등에 들어가는 요소를 제어하는 데 도움이 된다. 여기서는 그리드를 약간 기울였다.

# 바로크식 구조

『바로크 준비(Barocke Inszenierung)』는 독일 베를린 기술 대학교(Berlin Technical University)에서 열린 같은 이름의 학술 대회 논문집으로, 독일의 디자인 스튜디오 블로코(Bloco)의 안드레아스 트로기슈가 디자인했다. 이 책은 고대 구조와 현대 사고가 섞인 환상적 매력을 보여준다. 트로기슈는 48쪽 도판 같은 중세 형식을 사용했다. 그리드는 지면 가장 위에서 1인치(25.5밀리미터) 위로 올라갔다. 그 결과 사각형 하나와 그 두 배 크기 여백이 만들어졌다. 변화하는 지면 구성에 따라 만들어진 엄격한 그리드는 필요에 따라 깨질 수 있다. 트로기슈는 중세 시대의 필사본처럼 여백에 주를 넣고 안정감 있게 본문을 둘러쌌다.

# 노출 그리드

어떤 디자이너들은 그리드를 바탕으로 디자인하는 것을 못마땅하게 여긴다. 그리드가 유용하지 않다고 생각하기 때문이다. 그들은 대개 자연스러운 레이아웃을 선호한다. 하지만 그리드는 60년이 넘는 시간 동안 그래픽 디자인의 기본으로 인식됐다. 실험적이거나 포스트모던한 디자이너마저도 이를 무시하기 쉽지 않다. 엄격한 기능주의자나 포스트모던 절충주의자 모두 그리드가 자기 디자인을 시각화하는 이상적 도구로 생각한다. 아래쪽은 1968년 네덜란드의 스테델레이크 미술관(Stedelijk Museum)에서 열린 전시를 위해 빔 크라우얼이 디자인한 포스터와 카탈로그다.

이는 그리드를 바탕으로 하지 않고는 타이포그래피 디자인을 실제적으로 생각할 수 없음을 보여준다. 영국의 기능주의 디자이너 앤서니 프로스하우그(Anthony Froshaug)도 마찬가지였다. 「타이포그래피는 그리드다(Typography is a Grid)」에서 그는 "호흡이나 문장에서 타이포그래피와 그리드는 명확하게 같은 말을 반복한다."라고 썼다. 그에게 타이포그래피는 규칙적 패턴 위에 표준화한 모듈을 배열하는 것이었다.

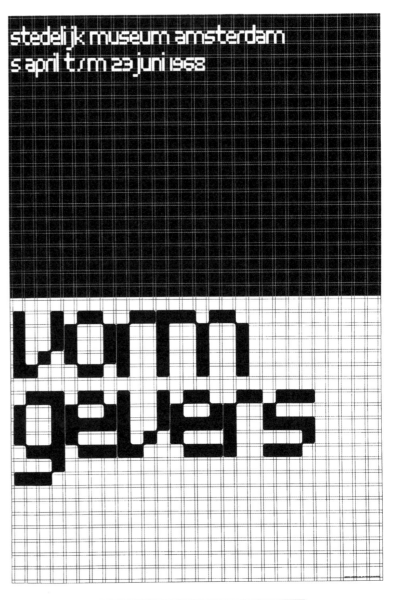

ⓘ 스테델레이크 미술관에서 열린 전시를 위해 크라우얼은 자기지시적 포스터와 카탈로그를 디자인했다. 크라우얼은 맞춤형 글자체와 레이아웃에 몇 년 전 미술관 카탈로그에 자신이 사용한 그리드를 적용했다. 벤 보스(Ben Bos)와 토니 브룩스(Tony Brooks)에 대한 고마움의 표시와 함께.

# 그리드로 윙크하기

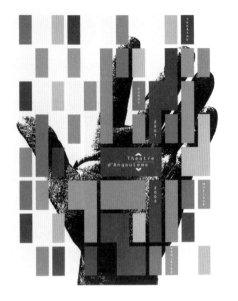
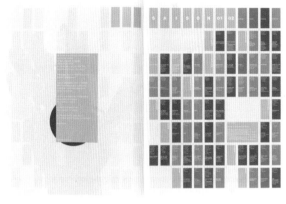

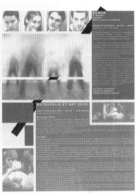

아네트 렌츠는 프랑스 앙굴렘의 극장에서 진행하는 2001–
2012년 프로그램을 위해 그리드를 명쾌하게 사용했다.
표지부터 등장하는 그리드는 사각형과 색, 면, 사진이 만드는
다양한 리듬감을 표현하며, 3쪽에서는 명확한 규칙에 따라
계절별 프로그램을 보여줬다. 수직 수평 질서는 갑자기
등장한 원과 사선으로 깨진다. 이는 대개 뒤에 등장하지만
때로는 앞에 나타나기도 한다.

# 웹 그리드

인쇄물 디자인에서 그리드는 점점 선택 사항이 됐다. 많은 디자이너가 완벽하게 줄지어 선 요소보다 콘셉트와 구조에 관심을 두기 시작했고, 그리드를 사용한다고 해도 조금 느슨해졌다. 하지만 웹 디자인에서는 완전히 반대였다. 이는 지난 몇 년 동안 웹 디자인 관련 웹사이트나 블로그, 책을 달군 이슈였다. 마음대로 크기를 바꿀 수 있는 창이나 계속 바뀌는 내용, 일관성 없는 글자체 같이 우리가 웹 디자인에서 좌절하고 분노한 모든 것이 완전히 치유되는 듯했다. 하지만 웹 그리드에는 인쇄물 그리드와는 다른 뭔가가 있었다.

인쇄물 그리드는 대개 인쇄물 판형, 여백과 본문이 차지하는 영역을 바탕으로 만들어진다. 하지만 웹 그리드는 전혀 다르다. 37쪽에서 봤듯 웹페이지는 세로 길이가 정해져 있지 않고, 단순한 수직 단 그리드로 나뉘어 있다. 단은 웹사이트를 제어하기 좋게 완벽한 픽셀로 계산된다. 아래쪽을 보라. 하지만 고해상도 모바일 장치에서 픽셀 크기는 의미가 없다. 픽셀 너비가 고정된 이미지가 지나치게 작아지므로 스마트폰에서 여러 단 레이아웃은 터무니없는 이야기다.

모바일 웹브라우징에는 이제 다른 패러다임이 필요하다. 해결책은 크고 작은 모니터, 태블릿과 스마트폰 뷰포트(Viewport)를 위한 슬라이딩 스케일(Sliding scale), 다시 말해 상황에 따라 달라지는 디자인을 개발하는 것이다. 모바일 장치에서는 기능적이고 실용적인 단 그리드 하나만으로 보기에도 아름답고, 잡지 디자인 같이 복잡한 단 그리드에서 할 수 있는 것을 할 수 있다. 지금의 장치에서 다음의 장치까지 그리드는 디자인의 폭을 조정하는 데 도움을 줄 것이다.

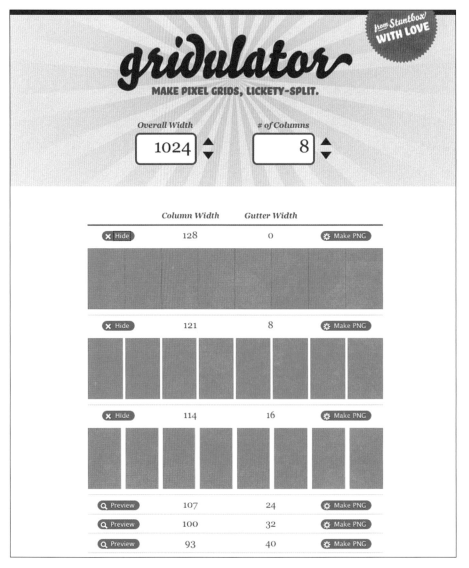

**그리듈레이터**
웹 디자인 스튜디오를 운영하는 데이비드 슬레이트(David Sleight)는 인터넷에서 단 그리드를 계산할 수 있는 소프트웨어인 그리듈레이터(Gridulator)를 만들었다. 그리듈레이터는 본디 스튜디오 내부용이었지만, 지금은 웹사이트(www.gridulator.com)를 통해 누구나 자유롭게 사용할 수 있다. 슬레이트에 따르면, 사용자가 대부분 인쇄물에 익숙해서 그리듈레이터는 데스크톱 그리드를 계산해 만들었다고 한다. 예컨대 58.766666666 같은 수치는 웹 디자이너에게 전혀 도움이 안 된다. 그리듈레이터는 일회용에 가까운 결과물을 만들 수 있을 만큼 쉽고 새롭게 계획됐다. 이제 포토숍에 있는 무수한 지침에 위축되거나 그 지침들이 픽셀 세계에서 들어맞지 않는다고 해서 조바심내지 말라.

**크리에이티브 캐피탈**

미국의 대형 예술 기금 기관 크리에이티브 캐피탈(Creative Capital)에는 전 세계 예술가를 지원하는 프로그램이 있다. 에어리어 17에서 디자인한 이 기관 웹사이트(www.creative-capital.org)는 이 프로그램만큼이나 야심 차다. 이 웹사이트 목적은 기관에서 예술가에게 제공하는 것을 명확하게 보여줘 예술가가 자기 재능을 보여줄 기회를 만들어주는 것이었다. 엄격하면서 유연한 그리드를 사용해 웹사이트는 명쾌해지고 업데이트는 수월해졌다.

# 글자체, 알고 선택하기

40

**INSLAG & KABAAL**
luider & luider steeds lui—
der nog luider & luider
*EEN STORTVLOED VAN LOOD*
raast over
ons heen    *«HET KOMT VAN LINKS !!!»*

*[ons gebeurt niets]...................................[wij zijn goed beschut]*

**BOeM** ·
Weerkaatsing ·
**BOeM** · patáát!

bijtende rook Z W E L T ...............moffenlinie G E V E L D ...........................*verdwijnt in verwarring*
..................................................... *in rook*
..................................................... *in smook*

kreten en *g...e...k...e...r...m*

onze troepen roepen *« GIJ VARKEN GIJ
GAAT ER GODVER AAN GIJ !! »*

Crash! Reverberation! Crash!
Acrid smoke billowing. Flash upon flash.
Black smoke drifting. The German line
Vanishes in confusion, smoke. Cries, and cry
Of our men, 'Goh, yer swine!
Ye're for it,' die
In a hurricane of shell.
One cry:

허르트 도레만은 벨기에의 작가 톰 라노이어(Tom Lanoye)가 쓴
전쟁에 관한 시 「착륙하지 마라(Niemand Land)」를 표현주의
스타일로 디자인했다. 도레만이 사용한 두 가지 글자체는 폰트
뷰로(Font Bureau)의 로드(Rhode)와 바코드(Barcode)로,
체코의 글자체 디자이너 프란티셰크 슈토름이 디자인했다.
도레만은 "내가 원한 모든 표현이 글자체로 묘사됐다"고 말했다.
출간: 프로메테우스(Prometheus), 2002년

vergaan in een orkaan **VAN GRANATENDICTATEN**

1 KREET ['WE KOMEN ERAAN KIJK UIT']
DAAR IS DE HEL AL OPENGEGOOID
DAAR
DAAR, JA!
stukken
brokken
brokstukken
vanvanvan
mensen
&messen
&pensen
&pezen
&ezels
&schedels

*vliegen*
*vlammen*
*vallen*
*allen* DE LUCHT IN begot
SMAK!
SMOOR!...[oh!]
OPSTOOT!...KRAK!

**MACHINEGEWERENGEBABBEL**
**BOMBARDEMENTENGESCHETTER**
**BLOTEWAPENGEKLETTER**

'We're comin' soon! look out!'
There is opened hell
Over there; fragments fly.
Rifles and bits of men whirled at the sky
Dust, smoke, thunder! A sudden bout
Of machine guns chattering...
And redoubled battering,
As if in fury at their daring!...

# 글자체 생각

그래픽 디자인의 매력과 기능을 보여줄 때는 글자체가 결정적일 수 있다. 하지만 글자체는 수많은 요소 가운데 하나라는 사실을 잊어서는 안 된다. 검증된 글자체가 좋은 그래픽 디자인을 보장하는 것도 아니다. 그 반대도 마찬가지다. 평범한 글자체로도 설득력 있는 그래픽 디자인을 만들 수 있다. 디자인 제품에서는 글자체 외에 다양한 요소에 따라 의사소통의 힘이 달라진다.

물론 타이포그래퍼는 글자에 관해 많이 알아야 한다. 이는 단순히 미적 측면뿐 아니라 지식까지 의미한다. 글자체의 기술적 특징은 특정 작업을 위해 특정 글자체나 글자가족을 사용할지 말지 결정하는 중요한 이유가 된다. 본문용 글자부터 기사 제목으로 사용할 만한 것까지 굵기가 다양한가? 표에 쓸 수 있는 너비가 같은 숫자가 있나? 유네스코(UNESCO)나 아스키(ASCII) 같은 두문자어(Acronym)를 위한 작은대문자가 있나? 윈도우나 OS X에서 호환되는 오픈타입 폰트인가? 크기가 작아도 확실하게 보이나? 아니면 너무 가늘어서 글자가 밝고 바탕이 어두울 때 잘 보이지 않을 정도로 대비가 심한가? 독특하게 디자인된 합자나 교체할 수 있는 글자가 포함돼 극적 기사 제목을 만들 수 있나?

15년 전이나 지금이나 여전히 잘 갖춰진 폰트는 매우 드물다. 그래도 지금은 잘 디자인된 글자가족이 많아서 인상적이고 수준 높은 타이포그래피를 만들 수 있다.

## 재미없는 글자체는 제발!

간단히 말해 오늘날 디자이너에게 부담이 되는 것은 마음대로 사용할 수 있는 글자체가 엄청나게 많다는 점이다. 세련된 본문용 글자체 외에도 매력적 제목용 글자체가 매일 쏟아진다.

그러나 모든 사람이 아름다운 글자체를 원하지는 않는다. 지금 그래픽 디자인계에는 정체 불명 글자체에 열광하는 유행이 있다. 개념을 중요하게 생각하는 디자이너는 구상 단계를 타이포그래피 세부보다 훨씬 중요하게 여기고, 전통적으로 완벽한 조판을 맹목적 숭배로 생각한다. 이들은 헬베티카(Helvetica)나 타임스 뉴 로만(Times New Roman), DIN처럼 평범해 보이는 글자체를 좋아하지 않는다. 네델란드의 미커 헤리트전이나 익스페리멘털 젯셋은 헬베티카나 이와 비슷한 글자체만을 고집한다. 지금이야 타임스 뉴 로만으로 조판한 카탈로그나 잡지가 세련돼 보이지만, 초기 디지털 시대에는 오히려 너무 안전한 방법으로 여겨졌다.

이는 네덜란드와 영국 그래픽 디자인계에서 두드러지는 역설적 현상이다. 글자체 디자이너는 기술이나 세련된 맛, 혁신적 아이디어에 사람들이 감탄하는 것을 즐긴다. 하지만 자기 세대의 유행을 따르는 그래픽 디자이너는 우선 순위가 다르다. 그들은 20세기 중반에 디자인된 이름 없는 글자체나 컴퓨터 운영체제에 탑재된 무료 글자체를 사용하곤 한다.

☞ 어떤 디자이너는 눈에 띄는 특이한 글자체를 선호한다. 독일의 비르기트 휠저와 토비아스 콜하스가 공동 운영하는 바이스하이텐 디자인 베를린에서는 예술사와 편집 관련 회사인 푹사우게(Fuchsauge)의 아이덴티티를 디자인했다. 이때 사용한 글자체는 안드레아 티네스가 디자인한 스위치(Switch)로, 폰트 유통 회사를 통하지 않고 디자이너에게 직접 구입했다.

양쪽 모두 국제적 전통에 확고한 뿌리를 두고 있다. 1920–1930년대 네덜란드의 얀 판 크림펀(Jan van Krimpen)과 영국의 에릭 길(Eric Gill) 같은 디자이너는 '고전적 책 글자체(Classical Book Face)'라는 세계적으로 혁신을 일으킨 글자체 양식을 만들었다. 이 현대적 전통주의는 더 스테일(De Stijl)이나 구성주의 같은 현대적 운동에 영향을 받은 매우 급진적 타이포그래피와 함께 발전했다. 네덜란드에서 이런 경향을 가장 잘 보여주는 그래픽 디자이너는 피트 즈바르트(Piet Zwart)였다. 2000년 '세기의 네덜란드 디자이너'로 선정된 즈바르트는 어떤 사치도 허락하지 않는 독특한 타이포그래피 스타일을 믿었다. 1930년 그는 이렇게 말했다. "장식적이고 고고학적인 중세 시대 글자는 존재할 권리를 잃었다. 우리는 조금 더 사무적인 글자를 원한다. (…) 글자가 재미없을수록 타이포그래피에 유용하다. 글자는 역사적 흔적이 적을수록, 20세기의 정밀하고 날카로운 정신에 깊게 관련될수록 재미없다."

즈바르트는 이상적이고 현대적인 글자체가 만들어지지 않은 탓에 19세기 후반부터 장식 없는 산세리프체를 선호했다. 이 산세리프체는 여전히 '앤티크(Antique)'로 불린다. 그때 네덜란드식으로는 '안티커(Antieke)'로 불렸다. 스위스나 프랑스의 글자체 디자이너가 19세기 산세리프체에 바탕을 두고 즈바르트가 꿈꾼, 더욱 차갑고 이성적이며 명확한 글자체를 만든 것은 1945년이

돼서였다. 헬베티카는 여기에 맞아떨어진 가장 성공적인 글자체였다. 이 글자체는 곧바로 제2차 세계대전 이후 즈바르트와 그 동료의 계승자를 비롯해 빔 크라우얼, 마시모 비녤리 같은 기능주의자의 사랑을 받았다. 익스페리멘털 젯셋을 비롯한 젊은 세대는 그들의 정신적 후손이다.

## 알고 난 뒤에 거부할 것

글자체를 선택할 때는 유행 밖에서 찾아보는 것이 현명하다. 그렇지 않다면 유행의 이유를 알지도 못하고, 그저 모방한 것을 다시 모방하는 꼴이 된다. 작업을 현대적으로 보이게 하려고 '디자인되지 않은' 글자체를 맹목적으로 사용하는 것은 아무 이득이 없다. 오히려 새롭게 디자인된 본문용이나 제목용 글자체가 작업과과 더 잘 어울릴지 모른다. 느낌을 이해하되 호기심을 가지고 이해해야 한다. 이에 관해서는 뒤쪽에서 더 다룬다.

◎ 그래픽 디자인 박물관이었던 네덜란드의 이미지 박물관(Museum Of The Image, MOTI) 아트 디렉터 미커 헤리트전은 단순한 타이포그래피를 선호한다. 헤리트전은 즈바르트의 계승자로, 작업 대부분에 헬베티카, 프랭클린 고딕(Franklin Gothic)처럼 군더더기 없는 글자체를 사용했다. 1930년 즈바르트의 '재미없는 글자체'를 위한 항변 복사본 가운데 일부가 아래쪽에 있다.

폰트 찾아 구매하기 ◎ 110          61

# 본문용 글자체와 제목용 글자체: 빵과 버터

읽기의 방법이 다르면 글자체도 달라져야 한다. 이는 다루려는 것이 본문인지, 제목이나 구호인지에 관한 문제로, 대개 차이가 명확해 쉽게 지나치곤 한다. 전자라면 본문용 글자체가, 후자라면 제목용 글자체가 필요하다. 좋은 본문용 글자체는 대개 좋은 제목용 글자체가 되지만, 그 반대가 항상 그런 것은 아니다.

## 일하는 말과 여러 일을 하는 글자

수 세기 동안 제목이나 표제에 적절한 글자체는 매우 한정적이었다. 표제지나 전단, 소책자에 사용해온 글자체는 대부분 큰 대문자였다. 이런 경향이 바뀐 것은 산업혁명이 서커스 같은 규모가 큰 오락뿐 아니라 새로운 생산 방식과 소비 유형을 불러일으킨 19세기 초다. 이는 곧 큰 소리로 시선을 끄는 듯한 글자체를 요구하는 도화선이 됐다. 곧 새로운 글자체가 등장했다. 아주 굵거나 세리프가 없고 무척 뚱뚱하고 독특한, 때로는 그림자 처리가 됐거나 입체적인 블랙체(Blackface)다. (● 88)

영국에서는 표제나 광고에 사용된 이 특별한 글자체를 '다방면 글자체(Jobbing Type)'로 불렀다. 책이나 잡지, 신문을 벗어나 여러 특이한 곳에 사용됐기 때문이다. 네덜란드에서는 '비계'라는 뜻의 '스마우트레터르(Smoutletter)'로 불렀다. 독일에서 본문용 글자체를 '빵 글자'라는 의미의 '브로드레터르(Broodletter)'로 부른 것을 보면 이 용어를 이해할 수 있다. 돼지기름을 샌드위치 사이에 넣는 것이 일반적인 사회에서 이 용어는 인쇄업자나 조판공에게 완벽하게 들어맞았다. 클라이언트에게 멋진 제목용 글자체를 판매하면, 가족에게 버터도 발리지 않은 빵보다 더 좋은 것을 먹일 수 있기 때문이다.

## 사례: FF 크바드라트

프레드 스메이어르스가 디자인한 FF 크바드라트(FF Quadraat)는 처음 나왔을 때 규모가 작고 현대적인 올드스타일 글자가족이었다. 그 뒤 스메이어르스는 산세리프체와 폭을 좁힌 변형을 만들었다. FF 크바드라트가 본문용 글자체로로 소개됐음에도 사람들은 세리프체와 산세리프체를 모두 제목용으로 사용했다. 이 지면의 보기를 보라. 그럼에도 스메이어스는 제목용 글자체 변형이 필요하다고 생각했기 때문에 FF 크바드라트 디스플레이(FF Quadraat Display)와 FF 크바드라트 헤드라인(FF Quadraat Headline)을 선보였다. 추가된 두 글자체는 엑스하이트가 높고 글자 폭이 좁아서 경제적이다. 다시 말해 글줄을 다른 글자체보다 넓게 쓸 수 있다. 따라서 다른 글자체로 조판했을 때보다 더욱 인상적으로 보일 수 있다. 하지만 크기가 작은 긴 텍스트에는 크바드라트 디스플레이나 크바드라트 헤드라인을 사용하는 것을 추천하지 않는다.

Quadraat Regular, *Italic*
**Quadraat Bold, *Italic***
Quadraat Sans, *Italic*
**Quadraat Sans Bold, *Italic***

*Quadraat Display Italic,* **Bold**
**Quadraat Sans Display, Black**
Quadraat Headliner Light
**Quadraat Headliner Bold**

Niederländische Kultur in Jena 1997 · Eröffnung 20. Juni, Theaterhaus Jena
Literatur · Ausstellungen · Musik · Theater · Kleinkunst · Film · Architektur · Wissenschaft · Technik · Schülerprojekte · Vorträge · Workshops

Nederland in Jena

◉ 빔 베스테르벨트가 디자인한 예술 축제 포스터. 제목으로 본문용 산세리프체인 크바드라트 산스를 사용했다.

제목용 글자체는 유행을 따른다. 아트 디렉터나 그래픽 디자이너의 취향은 5년이나 10년 주기로 바뀐다. 사람들은 새로운 것을 빨리 받아들인다. 이는 19세기나 지금이나 비슷하다. 폰트 회사나 글자체 디자이너는 새로운 유행을 만들어 사업을 유지한다.

아래쪽에 최근에 생겨난 수많은 유행의 목록이 있다. 이 가운데 몇몇은 복고풍이다. 타이포그래피의 역사적 스타일은 대부분 오늘날의 글자체에 나타난다. 필기체는 이 책 다른 쪽에서 다룬다.

My receding hairline

Taz H09 LucasFonts

**Bold, black beauties**

Taz UltraBlack LucasFonts

### 극과 극의 선택
많은 본문용 글자체는 표제에 사용하는 아주 굵은 것에서 본문에 사용하는 아주 가는 것까지 극과 극의 굵기를 모두 갖추고 있다.

Typewriter references

Typestar FSI

Into the matrix

BPdotsPlus Backpacker

### 기술적 표현
그래픽 디자이너는 미적이고 감각적인 타이포그래피를 사용하고 싶지 않을 때 기술적으로 뛰어나 보이거나 그런 느낌이 나는 글자체를 사용한다. 타자기나 도트매트릭스프린터로 얻을 수 있는 이 단순해 보이는 글자체는 기차나 버스, 공항, 광학 문자 판독기에 사용한다. (☞ 92)

'The modern face'

Poster Bodoni Bitstream

19th-century wood

Maple Process Type

### 19세기 메아리
19세기 본문용 글자체 대부분은 획 굵기 대비가 큰 보도니(Bodoni)나 디도(Didot)였다. 큰 포스터에 사용하기 위해 과장된 세리프체나 초기 산세리프체도 크게 만들었다. 하지만 오늘날 이 분야에는 수많은 해석과 표현이 존재한다. (☞ 88)

The Roaring 2O s & 3O s

Sympathique Canada Type

POST-WAR STYLE

Miedinger Canada Type

Disco|Techno|Geo

Dublon Paratype

### 20세기 메아리
20세기 타이포그래피 유행은 계속 뒤바뀌었다. 아르누보의 식물의 장식은 아르데코의 각과 구성주의의 기하학적 장식으로 대체됐다. 1955년 이후 기하학적 글자체 디자인에서 변화가 여러 번 일어났다. 1990년대 유행과 최근 주요 유행으로 떠오른 테크노 스타일을 들 수 있다. (☞ 90)

# 글자체, 폰트, 글자가족, 문자 집합, 폰트 형식

활자통에 있는 무거운 금속활자로 폰트(Font)를 사용할 때는 파운드(Fount)로 판매됐다. 두꺼운 책 한 권을 조판하려면 폰트를 사용할 때 엄청난 비용과 체력이 필요했다. 오늘날은 디지털 폰트로 원하는 만큼 책을 조판할 수 있다. 새로운 폰트를 구입하는 것은 예전처럼 어렵지 않다. 그러나 좋은 폰트를 사용하려면 비용이 든다. 이를 결정하는 것은 쉽지 않다. 트루타입(TrueType)이나 포스트스크립트 타입1(PostScript Type1), 오픈타입(OpenType) 같이 폰트 형식별로 구조와 특징이 많이 다르기 때문이다.

◉ 에드가르 발트허르트가 디자인한 애자일은 이 표지에서 책 제목에 사용한 글자체로, 아주 가는 헤어라인부터 무척 두꺼운 울트라까지 이탤릭과 작은대문자를 포함한 열 가지 글자체가 포함돼 있다. 아이디어나 콘셉트, 폰트와 관련된 부분에서 보통 애자일이라고 하면 글자체를 의미한다.

◉ 초기 디지털 타이포그래피 시대에는 하드디스크 용량이 큰 이슈였기 때문에 가라몽(Garamond) 같은 다목적 본문용 글자가족도 중간 크기였다. 작은대문자에는 이탤릭체나 두꺼운 너비가 필요없다고 여겼다. 하지만 오늘날 글자가족은 대단히 광범위하다. 글자의 굵기는 최소 다섯 가지 이상이고, 너비도 다양하다.

◉ 한 가지 굵기의 애자일. 이 오픈타입 폰트는 오른쪽에서 볼 수 있듯 작은대문자가 포함돼 있다. 대개 이탤릭체를 별도의 폰트로 간주한다. 애자일 블랙(Agile Black)은 애자일 블랙 로만(Agile Black Roman)과 애자일 블랙 이탤릭(Agile Black Italic)으로 구성돼 있다.

◉ 금속활자 시대에 글자는 파운드로 판매됐고, 가격은 크기별로 책정됐다. 활자주조소는 되도록 적은 양의 활자를 사용했다. 아래쪽은 그런 활자의 파운트이자 폰트(Fount)다.

## 글자체는 무엇이고, 폰트는 무엇인가

# Agile *Italic*

### 글자체

글자체는 디자인을 표현하는 용어로, 글자 디자인의 기본 드로잉이자 근본 원리다. 이 책 제목에 사용된 애자일 볼드(Agile Bold)를 제목용 글자체로 부르듯 때로는 특정 스타일이나 두께를 가리킬 때 사용하기도 한다. "애자일은 2010년 출시됐다."라고 말하듯 대개 모든 글자체의 변형을 가리키기도 한다.

Garamond Regular, SMALL CAPS, *Italic*
**Garamond Semibold, SMALL CAPS, *Semibold Italic***
**Garamond Bold, *Bold Italic***

### 글자가족

기본 디자인이 동일한 글자체 모음으로, 글자체마다 두께와 형태(로만체, 이탤릭체 등), 글자너비가 다르다. 디지털 기술 덕에 규모가 큰 글자가족을 만들 수 있게 됐는데, 이를 '스위트(Suite)'나 '슈퍼패밀리(Superfamily)'로 부르기도 한다. 글자가족은 부가적 요소를 많이 포함한다. 예컨대 뤼카스 더 흐로트가 디자인한 시시스 슈퍼패밀리(Thesis Superfamily)는 너비가 같은 글자체뿐 아니라 산세리프체, 세리프체, 세미세리프체로 구성돼 있다.

# Agile BLACK

### 굵기와 스타일

영어권에서 글자체의 굵기를 '웨이트(weight)'라고 하듯 웨이트는 획 두께를 의미했다. 1990년대 폰트 회사는 이 용어를 폰트와 같은 말로 사용했다. 더산스 볼드 이탤릭(TheSans Bold Italic)을 '웨이트'로 부르듯 이탤릭체처럼 특정 스타일을 의미하기도 했다. 하지만 이는 복잡한 문제여서 여기서는 스타일만 언급하는 것이 좋겠다. 글자가족에서 웨이트는 라이트, 세미볼드, 블랙 같이 글자의 획 두께를 말하며, 한 웨이트는 이탤릭체나 작은대문자 같이 스타일이 다른 글자체를 포함할 수 있다.

# 폰트와 문자 집합

## 폰트

폰트나 옛 영국식 철자법에서 파운트는 '주조한다'는 의미의 '파운드(found)'에서 유래했다. 미국식 철자법에서 폰트는 오늘날 폰트 산업에서 기본 개체로 간주된다. 요약하면 폰트는 글자가족의 가장 작은 부분으로, 디지털 글자체 파일을 의미한다.

모호하게 들릴 수 있지만, 이렇게 말하는 이유가 있다. 포스트스크립트 타입1처럼 이제 쓸모없는 폰트 형식은 윈도우나 OS X에 각각 214가지와 221가지 글리프(Glyph)가 있었고, 한 폰트에서는 한 스타일만 가능했다. 체코문자나 아이슬란드문자 같이 흔히 사용하지 않는 문자나 그리스문자, 키릴문자처럼 로마자가 아닌 문자는 별도록 제작한 숫자, 작은대문자, 발음기호를 포함한 폰트가 필요했다.

기준이 새로운 오픈타입 폰트는 그보다 다양하다. 한 폰트에는 약 6만 5,000가지 글리프를 포함한 문자 집합이 있다. 폰트 회사는

한 폰트에 아라비아문자와 키릴문자, 한자뿐 아니라 작은대문자와 각종 숫자, 합자 같이 여러 문자를 다루지만, 이 문자 집합은 더 세분할 수 없어서 그냥 한 폰트로 여겨진다.

포스트스크립트 타입1과 트루타입에서 획 끝을 곡선으로 장식한 폰트나 화살표 같이 타이포그래피 장식이나 특별함을 위해 폰트를 따로 제작하는 것은 흔한 일이다. 앞으로 이런 특별한 폰트는 앞으로 계속 늘어날 것이다. 오픈타입에서는 특별한 폰트가 표준 폰트 일부가 됐다.

모든 오픈타입 폰트가 그 많은 문자 집합을 갖췄다는 의미는 아니다. 모든 소프트웨어가 문자 집합을 모두 지원하는 것도 아니다. 워드나 파워포인트 같은 마이크로소프트 오피스 소프트웨어는 특히 호환성이 낮다. 하지만 호환성은 플랫폼과 소프트웨어를 가리지 않고 매년 높아지고 있다.

⊕ 흐로트의 시시스 슈퍼패밀리 가운데 산세리프체를 모은 더산스 글자가족 문자 집합 일부. 이 보기는 한 폰트에 글리프를 1,500개 정도 포함한 몇 년 전 상태를 보여준다. 완전한 폰트는 로마자를 사용하는 모든 문자를 위해 발음기호와 키릴문자, 그리스문자, 작은대문자, 특수 기호를 포함한다. 특수 기호에는 아홉 가지 앰퍼샌드(&)와 네 가지

골뱅이표(@), 소문자식 숫자와 분수, 표숫자, 수학기호, 화살표, 딩뱃이 있다. 글리프는 점점 추가돼 발음기호뿐 아니라 사이니지를 위한 픽토그램, 베트남어를 위한 발음기호, 더산스 아라빅(TheSans Arabic)까지 있다. 현재 더산스 글자가족의 글리프는 6,000개다.

# 글자가족 구성

한 글자가족에 있는 요소는 각각 임무가 있다. 글자도 마찬가지다. 여기서 더산스에 속한 요소를 간단히 살펴보자.

### 슈퍼패밀리

더산스는 슈퍼패밀리 가운데 하나다. 이 규모가 큰 글자가족은 기본적으로 동일한 디자인 아래에서 제작됐다. 더산스는 산세리프체 변형이고, 더세리프(TheSerif)는 세리프체, 정확하게 이야기하면, 슬래브세리프체 변형이다. 더믹스(TheMix)에는 부분적으로 세리프가 있다.

## TheSans
## TheMix
## TheSerif

## ap

### 대문자와 소문자

한 글자가족에서 각 글자체의 변형은 기본적으로 대문자와 소문자로 나뉜다.

## ABCDEFGHJKabcdefghjk

### 로만, 이탤릭체, 작은대문자

본문용 글자가족은 대부분 굵기가 다양한 글자체를 포함한다. 더산스 같이 잘 정비된 글자가족에는 굵기가 다른 글자체마다 로만체, 이탤릭체, 작은대문자가 있다. 1994년 시시스 슈퍼패밀리가 처음 등장했을 때 이탤릭체 작은대문자는 낯설었다. 하지만 그 뒤로는 보편적이 됐다.

TheSans
AaBbCcDdFfGgSsTtWwYyZzÁáÊêÑñÖöŠš@!

*TheSans Italic*
*AaBbCcEeFfGgSsTtWwYyZzÁáÊêÑñÖöŠš@!*

TʜᴇSᴀɴs Sᴍᴀʟʟ Cᴀᴘs (sc) + *sc Iᴛᴀʟɪᴄ*
AᴀBʙCᴄDᴅFꜰGɢSsTᴛWᴡYʏZᴢÁáÊêÑñÖöŠš@!
*AᴀBʙCᴄDᴅFꜰGɢSsTᴛWᴡYʏZᴢÁáÊêÑñÖöŠš@!*

### 굵기

처음 더산스는 엑스트라라이트(ExtraLight)부터 블랙(Black)까지 여덟 가지 굵기가 있었다. 그 뒤 큰 제목용 글자체를 위해 헤어라인(Hairlines)과 울트라신(UltraThin) 변형을 추가했다. 보통 한 글자가족에서 본문용으로는 가장 가는 글자체와 가장 두꺼운 글자체가 적합하지 않다. 하지만 더산스는 7포인트에서 12포인트 크기로 보통 굵기뿐 아니라 본문용 글자체로 세미라이트(SemiLight)부터 엑스트라볼드(ExtraBold)까지 사용된다. 물론 이들은 큰 글자에도 잘 어울린다.

## TheSans ExtraLight
## TheSans Light
## TheSans SemiLight
## TheSans Regular
## TheSans SemiBold
## TheSans Bold
## TheSans ExtraBold
## TheSans Black

# Hairline H13
# Hairline H31

# Theodore gives up
**TheSans Black**

# Jackie tries again
TheSans ExtraLight

## 장체

헬베티카 같은 대중적 글자체를 포함해 많은 글자가족은 글자폭을 조금 좁히거나 아주 좁힌 장체 변형을 포함하며, 이를 컨덴스트(Condensed)나 울트라컨덴스트(Ultracondensed) 컴프레스트(Compressed)로 부른다. 특히 더산스에는 옷 크기를 나타내는 X 등급으로 된 다양한 장체가 있다.

# SemiCondensed
# Condensed
# XCondensed
# XXCondensed
# XXXCondensed

## 너비가 같은 글자체

글자폭이 동일한 글자체는 타자기로 친 글자처럼 너비가 정확하게 같다. 이 글자체는 산뜻하고 멋지게 보이기 위해 사용되지만, 본디 코딩용으로 만들어졌다.

ABCDEFGHIJKLM
NOPQRSTUVWXYZ
abcdefghijklm
nopqrstuvwxyz
1234567980&()
[ ]$£€#§@&+=!?

🙂 1994년 시시스는 한 디자이너가 디자인한 글자가족 가운데 글자체가 가장 많았다. 굵기가 여덟 가지인 산세리프체와 세리프체, 세미세리프체 외에도 이 글자가족에는 작은대문자와 여러 숫자 스타일, 화살표, 픽토그램, 여러 앰퍼샌드가 있었다. 그때를 돌이켜보면 포스트스크립트 타입1은 문자 집합이 한정돼 굵기가 같은 글자체마다 이처럼 다양한 폰트가 필요했다. 그 결과 시시스는 글자체를 144가지 포함하게 됐다. 믿기 어려울 정도였다. 오픈타입 시스템에서 굵기가 각각 다른 모든 특수 문자는 일정 폰트에 적합하게 만들어졌다. 여기 있는 폰트 목록은 하나의 역사적 기록이다.

# 이탤릭체의 참과 거짓

이탤릭체는 대개 타이포그래피에서 부차적이다. 로마자로 조판한 본문에서 이탤릭체가 사용된 부분은 특별한 의미가 있다. 이탤릭체로는 주로 책이나 잡지 제목을 표기한다. 출판사 편집 지침에서 명시하고 있기 때문이다. 'I am *important* so I want to get my way *now*!'라는 문장에서처럼 감정이나 강조를 나타내기도 한다. 많은 작가가 외국어를 이탤릭체로 쓰는데, 이는 유용하거나 흥미로울 수 있다. 예컨대 'Snobbish, *moi*?'라는 문장에서 'snobbish'는 영어로 '속물적'이라는 뜻이고, 'moi'는 프랑스어로 '나'를 뜻한다. 또한 'The French take a lot of fresh *pain* with their meal.'이라는 문장에서 'pain'은 영어로는 '고통'을 의미하지만, 프랑스어로는 '빵'이라는 뜻이기 때문에 구분하지 않으면 전혀 다른 뜻이 된다.

구별을 위해 이탤릭체를 사용한 것은 놀라울 정도로 오래됐다. 일찍이 16세기부터 이탤릭체는 강조를 위해 로만체와 함께 사용됐지만, 본디 시작은 한 예술가였다. 이탈리아의 활자 디자이너 프란체스코 그리포는 인쇄업자 알두스 마누티우스를 위해 처음 이탤릭체 활자를 디자인했다. 그는 이것을 최초의 문고판인 판형이 작은 책 본문에 사용했다.

## 손글씨

그리포가 디자인한 활자는 이탈리아 인문주의자의 손글씨를 충실하게 복원한 것이었다. 이는 이탤릭의 어원을 설명해준다. 이탤릭의 또 다른 이름은 '커시브(Cursive)'로 '달린다'는 의미의 라틴어 '쿠르레레(Currere)'에서 왔다. 손글씨는 펜을 종이에서 떼지 않고 거침없이 흐르듯 쓰기 때문이다.

수 세기 동안 그리포가 디자인한 이탤릭체는 모든 이탤릭체의 기본이 됐다. 심지어 오늘날에도 이탤릭체 대부분은 초기 손글씨에서 차용한 특징이 있다. 특히 a, e, i, g 형태는 로만체와 확실히 다르고, 다른 글자 역시 눈에 띄는 차이를 보여준다. 게다가 어떤 이탤릭체는 로만체보다 가늘거나 좁다.

## 진짜 이탤릭체와 기울인 로만체

간단히 말하면, 이탤릭체는 단순히 글자가 똑바로 서 있지 않다는 것 외에도 독특한 구조적 특징이 있다. 20세기에 출시된 수많은 글자체는 손글씨의 특징이 없는 기울어진 로만체 형태였다. 이유는 비용이었다. 새로운 포토그래픽 디자인과 생산 과정은 단추 하나만 누르면 로만체를 10–14도 기울게 만들 수 있었으며, 기울어진 로만체가 이탤릭체 행세를 했다. 이탤릭체로 본문을 조판할 때, 심지어 완전한 글자체 한 벌을 만들 때도 이 방법은 확실히 비용 절감 차원에서 고려해볼 만했다. 더욱이 여기에는 선례가 있었다. 악치덴츠 그로테스크(Akzidenz Grotesk) 같은 초기 산세리프체도 진짜 이탤릭을 포함하지 않았고, 이런 흐름은 헬베티카나 유니버스(Univers) 같은 근대 그로테스크에도 계속됐다. 글자체 디자이너 에이드리언 프루티거는 손글씨 특징을 지닌 이탤릭체가 그가 디자인한 프루티거(Frutiger) 같은 현대적 산세리프체와 어울리지 않는다고 확신하고, 기울어진 로만체를 디자인했다.

실제 작업에서 이런 이탤릭체나 기울어진 로만체가 항상 이상적인 것은 아니며, 로만체와 차이가 확실하지 않을 때는 영향력이 적다. 산세리프체에서 진짜 이탤릭체가 다시 등장한 것은 1990년대 초 이후였다. 라이노타입(Linotype)에서 선보인 2000년 버전 프루티거 넥스트(Frutiger Next) 글자가족에는 진짜 이탤릭체가 포함돼 있었다. 하지만 그 뒤 라이노타입에서 프루티거와 더욱 밀접하게 협업해 생산한 노이에 프루티거(Neue Frutiger)는 기울어진 로만체의 귀환을 보여줬다.

*aefgiv*

*aefgiv*

*aefgiv*

ⓘ 마르틴 마요르의 FF 넥서스(FF Nexus)는 손글씨 형태를 기본으로 한 매우 매력적인 이탤릭체다. 이 이탤릭체에는 레이아웃 소프트웨어를 무시해 생기는 가짜 이탤릭체가 곧바로 발견된다. 위에서부터 차례로 FF 넥서스 세리프(FF Nexus Serif), FF 넥서스 세리프 이탤릭(FF Nexus Serif Italic), FF 넥서스 세리프 로만(FF Nexus Serif roman)을 디지털 방식으로 기울인 가짜 이탤릭체다.

*Hamburge*

**프루티거 이탤릭, 1976년**

*Hamburge*

**프루티거 넥스트 이탤릭, 2000년**

*Hamburge*

**노이에 프루티거 이탤릭, 2009년**

# *ljhimufi* ljhimufi

⊕ 위쪽의 가라몽처럼 올드스타일 이탤릭체는 경사가 일정하지 않다. 조금씩 다른 각도는 본문에 생동감과 자연스러움을 만든다.

이런 원리는 피터 빌라크가 디자인한 페드라 세리프(Fedra Serif) 같은 현대적 글자체에서 다시 이어진다.

## 곧게 선 이탤릭체, 요스

이탤릭체에서 각도는 대개 중요하지 않다. 이탤릭체를 곧게 세우는 것도, 감지하기 어려울 정도로 오른쪽으로 1~2도만 기울여 디자인하는 것도 가능하다. 곧게 선 이탤릭체의 초기 형태 가운데 하나는 16세기 벨기에의 고집스러운 인쇄공 요스 람브레흐트(Joos Lambrecht)가 제안했다. 프랑스의 글자체 디자이너 로랑 부르시예르가 디자인한 요스(Joos)는 람브레흐트의 글자체의 디지털 버전이다.

⊕ 람브레흐트가 쓴 글은 1539년 벨기에에 있는 그의 공장에서 인쇄됐다.

⊕ 람브레흐트가 만든 활자를 바탕으로 부르시예르가 디자인한 요스는 0도에서 2도까지 기울어진 각도가 다르다.

> 𝕿otten Le�itter Saluut. 
> Ick schaems my der plompheyt, datm̃ in on𝔷en landen 𝔷o menyghen mẽs
> sche vindt, die ons nederlantsch duutsch of vlaemsche sprake, in Romeyn=
> scher letteren gheprent, niet ghele𝔷en en cã, 𝔷egghẽ dat hy de letteren niet
> en kẽdt, maer het dijnckt hem latijn of griecx te we𝔷en. Dit ouer ghenerct
> ende want ic dit boucxkin in Romeynscher letter (die allen anderen vlaem=
> schen letteren, in nettigheden ende gracyen te bouen gaet) gheprent hebbe,
> ende noch meer ander 𝔷in hebbe ( metter gracye goots) in ghelijcker letter te
> druckene, 𝔷o hebbic hier den Romeynschen 𝔄. b. c. by gheprent, op dat een
> yghelick, de 𝔷elue dder by 𝔷aude moghen 𝔷ien ende leeren kennẽ, om al𝔷oo te
> meerder affeccye ende iõsten totter 𝔷eluer te cryghen. Ghelijc wy 𝔷ien dat nu
> de walen ende franchoy𝔷en doen, die daghelicx haer tale meer doen drucken
> in Romeynscher, dan in 𝔅astaertscher letteren.

## Italique

| 0° | 1° | | 1° | 2° | 2° | | 1° | 1° | 2° |

# Quickly jumping zebra
# Quickly jumping zebra

⊕ 타입투게더를 공동으로 운영하는 베로니카 부리안과 호세 스카글리오네가 디자인한 브리(Bree)는 곧게 선 산세리프체다. a, g, k, z에서 볼 수 있듯 이탤릭체에서 차용한 형태를 포함하며, 아래쪽 같이 기존 형태와 비슷한 로만체도 있다.

⊕ 언더웨어에서 디자인한 오토(Auto)는 명쾌하고 현대적인 산세리프체다. 이 글자체는 세 가지 다른 이탤릭체와 조합할 수 있다. 오토2(Auto2)가 미묘하게 기울어진 이탤릭체고, 오토3(Auto3)가 평범하지 않은 곧게 선 이탤릭체라면, 오토1(Auto1) 세리프는 절제돼 있고 단순하다.

**Auto 1** *Quel fez sghembo ha*

**Auto 2** *Quel fez sghembo ha*

**Auto 3** Quel fez sghembo ha

# 글자체 구조: 세리프와 줄기

글자체에는 팔이나 다리, 귀, 허리, 꼬리 같이 사람이나 동물의 몸을 지칭하는 부분이 있다. 글자체 디자이너는 깃발이나 줄기, 그릇, 작업장 용어인 어센더(Ascender, 고정된 로프를 타고 오르기 위해 사용되는 기계장), 가로대(Crossbar), 대각선(Diagonal)처럼 다른 분야에서 영감을 얻기도 했다.

글자 용어 사전에서 '세리프(Serif)'는 아마 타이포그래피 영역 밖에서는 볼 수 없는 유일한 단어일 것이다. 네덜란드어로는 '스리프(Schreef)'로, 글자체 디자이너 헤릿 노르트제이는 스리프가 단순히 '쓴다'는 뜻인 '스레이번(Schrijven)'의 과거형이라고 지적했다. 노르트제이가 본 바로 스리프는 미완성 펀치에서 펀치 조각가가 획 줄기 끝에 흠이나 선을 남긴 것으로, 단지 글자의 세로 기둥이나 사선 획의 끝이었다.

영국의 인쇄 회사가 17세기까지 활자와 타이포그래피에 관한 지식을 네덜란드로부터 들여왔다는 것을 기억한다면, 모든 가능성에도 세리프의 어원은 불명확한 네덜란드 용어로 거슬러 올라간다. '스리프(Se-reef)'가 암초라는 뜻의 프랑스어가 확실하다면, 산세리프(Sans-serif, Sanserif)는 다소 순수한 공상 단어가 될 수도 있지만, 사실은 그렇지 않다. 프랑스어로 산세리프는 '상 앙파트몽(Sans Empattement)'이다. 가장 흥미로운 용어는 라틴 아메리카에서 사용하는 것으로, 산세리프를 아무것도 달려 있지 않은 막대기라는 의미의 '팔로 세코(Palo Seco)'라고 부른다.

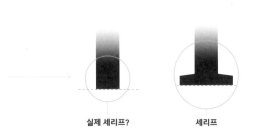

실제 세리프?      세리프

# 글자체 측정

그래픽 디자인 세계에서 글자크기, 다시 말해 몸통높이는 전통적으로 포인트로 측정해왔다. 유럽에서는 디도 포인트, 미국에서는 파이카 포인트였다. 포인트는 예전부터 사용해온 매력적이지만, 분명하지 않은 용어를 대체하기 위해 1700년 무렵 프랑스에서 생겼다. 어원이 프랑스였듯, 포인트는 왕의 발 크기에서 비롯했다. 약 100년 뒤 영향력 있는 인쇄공 프랑수아 앙브루아즈 디도(François Ambroise Didot)가 정립한 시스템에는 왕의 발이란 뜻의 '피에 드 루아(Pied de Roi)'를 864포인트로 정했다. 1디도 포인트는 약 0.376밀리미터고, 1밀리미터는 약 3포인트다.

미국에서 포인트 시스템은 표준 미국인 발에 적용해 그 결과 파이카 포인트가됐다. 1파이카 포인트는 약 0.3515밀리미터이고, 12포인트는 1파이카다.

전통적 포인트 시스템은 모두 디지털 타이포그래피가 등장하면서 분수나 DTP 파이카로 대체됐다. 1인치의 1/6인 앵글로 색슨의 표준 발 크기의 1/72은 4.233밀리미터다. 포인트는 DTP 파이카의 1/12나 약 0.353밀리미터다. 어도비에서 포스트스크립트에 이 시스템을 채택한 뒤 곧 표준이 됐다.

디지털 타이포그래피 초기에 유럽 그래픽 산업은 포인트를 대체하기 위해 문서와 이미지 크기를 밀리미터로 측정하는 것이 효율적이라고 주장하며 사람들이 십진법 시스템에 찬성하도록 로비했다. 하지만 승리한 것은 전통적 증명을 통한 포인트 시스템이었다. 전통적으로 훈련받은 많은 타이포그래퍼와 젊은 사람까지 문서나 그리드 유닛을 한정할 때 때 여전히 포인트를 사용한다.

영어권 타이포그래퍼는 10포인트를 '10pt'로 간략하게 쓴다. 파이카 시스템에서 'p'는 파이카를 말한다. 예컨대 인디자인에서 눈금자 단위를 파이카로 지정하면, 10포인트는 '0p10'가 되는데 이는 '0파이카 10포인트'라는 의미다.

유럽의 사용자는 소수의 타이포그래퍼가 사용하는 다른 타이포그래피 단위와 여전히 마주치게 될지도 모른다. 가장 널리 퍼져 있는 것인 시세로(Cicero)인데 이는 12디도 포인트, 프랑스 인치인 푸스(Pouce), 영어권의 파이카와 같다. 시세로는 고대 로마의 철학자이자 정치가 마르쿠스 툴리우스 키케로(Marcus Tullius Cicero)에서 따왔다. 인쇄업자 판나르츠(Arnold Pannartz)와 스웨인하임(Konrad Sweynheim)은 시세로가 쓴 책 『친구에게(Ad Familiares)』 1468년 판에 1시세로인 12포인트 활자를 사용했다.

| | 밀리미터 | 디도 포인트 | 피카 포인트 | DTP 포인트 |
|---|---|---|---|---|
| 1 밀리미터 | 1.00000 | 2.65911 | 2.84527 | 2.83463 |
| 1 디도 포인트 | 0.37607 | 1.00000 | 1.07001 | 1.06601 |
| 1 피카 포인트 | 0.35146 | 0.93457 | 1.00000 | 0.99626 |
| 1 DTP 포인트 | 0.35278 | 0.93808 | 1.00375 | 1.00000 |

선 두께는 레이아웃 소프트웨어에서와 마찬가지로 포인트로 측정한다. 옆쪽 선 두께는 각각 0.3, 0.5, 1, 2, 4, 6포인트고, 가장 오른쪽 선은 예전 시세로 두께다.

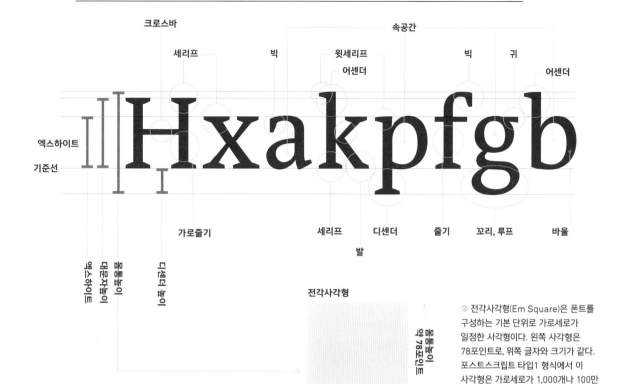

크로스바 세리프 빅 윗세리프 속공간 빅 귀

어센더 어센더

엑스하이트

기준선

가로줄기 세리프 디센더 줄기 꼬리, 루프 바울

발

엑스하이트

대문자높이

몸통높이

디센더 높이

**전각사각형**

몸통높이 약 78포인트

⊕ 전각사각형(Em Square)은 폰트를 구성하는 기본 단위로 가로세로가 일정한 사각형이다. 왼쪽 사각형은 78포인트로, 위쪽 글자와 크기가 같다. 포스트스크립트 타입1 형식에서 이 사각형은 가로세로가 1,000개나 100만 개인 작은 사각형으로 나뉜다.

## 금속활자에 뿌리두기

타이포그래피는 지금까지 활판인쇄와 금속활자 조판이라는 기술에 의존해왔다. 이제는 쓸모없는 기술이지만, 타이포그래피 개념이 이 기술에 뿌리를 두고 있기 때문에 조금 더 자세히 알아볼 필요가 있다. 한 폰트 안의 모든 활자는 높이가 같은 사각형 안에 있는데 이것이 최소 글줄사이를 결정한다. 글줄사이 공간은 레딩(Leading, 금속 조각을 의미하며 흑연보다 황동을 사용한다.)을 추가해 넓어질 수 있다.

이 사각형 너비는 글자에 따라 달라지지만, 최소 글자사이를 정해준다. 글줄사이, 글자사이는 금속 조각을, 더 세밀한 간격은 종이를 넣어 넓힐 수 있지만, 간격을 좁힐 수는 없다. 한 가지 예외는, 활자주조소가 f의 둥근 호 같이 돌출된 부분을 피하는 경우다. 이런 글자는 커닝으로 다음 글자와의 간격을 조정해줘야 한다. 다시 말해 돌출된 부분은 원래 글자에서 튀어나와 다음 글자와의 간격인 커닝에 문제가 된다. 디지털 타이포그래피에서 커닝은 표준 글자사이 간격을 조정하기 위해 사용된다. (⊕ 128)

몸통높이

## 글자체 비교

포스터나 책 표지용 글자체를 선택할 때 디자이너는 자유롭지만, 본문용 글자체를 선택할 때는 다르다. 특히 접근성이나 효율성, 경제성을 고려하는 경우에 더욱 그렇다. 인쇄용 글자체는 모두 긴 텍스트를 위해 만들어졌지만, 오늘날 특성은 많이 달라졌다. 본문용으로 홍보하거나 폰트 관련 웹사이트에서 추천한 글자체 가운데는 사실 이상적인 것과 거리가 먼 것이 있다. 예컨대 어떤 글자체는 글자크기가 12포인트 이상이어야 한다. 너무 가늘어서 글자가 작으면 읽기 불편하기 때문이다. 화면용으로 디자인됐지만,

가독성보다 더 중요한 무엇 때문에 본문용 글자체로 유행하기도 한다. 간단히 말해, 보기 좋고, 시각적으로도 완벽한 본문용 글자체를 선택하는 유일한 방법은 테스트를 해보는 것이다. 스스로 해볼 수도 있고, 친구나 관계자에게 도움을 받을 수도 있는데, 다양한 세대를 대상으로 하면 더욱 좋다. 다른 글자체와 비교할 때 선택할 수 있는 모든 글자체의 글자크기를 무작정 같게 지정하는 것은 좋은 방법이 아니다. 글자체 엑스하이트가 같다는 것을 확인하려면, 그냥 화면에서 확대하라.

## 포인트 크기와 엑스하이트

12포인트 글자크기에 관해 무엇을 더 이야기해야 할까? 앞에서 봤듯 포인트나 몸통높이는 전통적으로 활자를 조각하는 사각형 납덩이를 말한다. 따라서 어센더와 디센더 길이는 몸통높이에 포함된다. 이는 지금도 변함없다. 어떤 글자의 어센더와 디센더가 길면 엑스하이트가 작아지는데, 이는 어센더와 디센더가 짧고, 엑스하이트가 큰 글자보다 작아 보인다.

디지털 디자인 기술은 실제 글자 높이에서 글자크기 조절을 더욱 유연하게 할 수 있게 도와줘 글자가 더 작아 보이거나 더 커 보이게 했다. 여기 현대적 네덜란드 글자체 두 가지가 있다. 어센더와 디센더가 넉넉한 FF 세리아(FF Seria)와 비교적 엑스하이트가 큰 PMN 체칠리아(PMN Caecilia)다.

PMN 체칠리아 48포인트          FF 세리아 48포인트

◎ 엑스하이트가 작은 글자체와 큰 글자체 가운데 더욱 경제적인 것은 뭘까? 답은 명확하지 않다. 본문용 글자체 몸통은 엑스하이트를 포함해 시각적으로 적절한지에 따라 결정된다. 예컨대 글자체 경제성은 일정한 가독성을 유지하는 수준에서 주어진 공간에 들어가는 글자 양이라고 할 수 있다. 글자체를 결정하는 것은 그 글자가 얼마나 좋아 보이는지, 넓은 형태인지, 열린 형태인지 등 여러 요인이 될 수 있다.

Murciélago

PMN 체칠리아 18포인트

Murciélago

PMN 체칠리아 16포인트

Ex et, officip suntotatur susapictota dolum laut plibus idel ium a quam, sita volut offi cat empeles porestrum et laborum harum quam rem in coriberat fuga. Xim quiatate venimus dendist, non pe molorae stiorerro blaborio

PMN 체칠리아 55 레귤러 8포인트

Murciélago

FF 세리아 18포인트

Murciélago

FF 세리아 22.8포인트

Ex et, officip suntotatur susapictota dolum laut plibus idel ium a quam, sita volut offi cat empeles porestrum et laborum harum quam rem in coriberat fuga. Xim quiatate venimus dendist, non pe molorae stiorerro blaborio.

FF 세리아 레귤러 11포인트

# 포인트 크기와 엑스하이트

두 범주로 묶인 여섯 가지 글자체. 각각 본문용 올드스타일 세리프체와 산세리프체로, 글자사이를 조금 좁게 해 왼끝맞추기했다. 글자 몸통높이는 글줄 수가 같게 조정했다. 엑스하이트는 비슷하다.

어떤 글자체가 가독성이 높은가? 어떤 것이 낮은가? 가장 아랫줄은 양끝맞추기했다. (한국어판에서는 원서의 도판을 90퍼센트 크기로 축소했다.)

The *clear* and *readable* effect of the old-style roman text letter is produced not so much by its angular peculiarity, or any other mannerism of form, as by its relative monotony of color, its thicker and shortened hair-line, and its comparatively *narrow and protracted body mark*.

An over-wide fat-face type that *emphasizes* the distinction between an over-thick stem and an over-thin hairline, necessarily destroys the most characteristic feature of the oldstyle letter. It then becomes necessary to *exaggerate* the angular mannerisms of the style.

**디지털로 부활한 16세기 고전
어도비 가라몽 프로**
**9 / 11**

The *clear* and *readable* effect of the old-style roman text letter is produced not so much by its angular peculiarity, or any other mannerism of form, as by its relative monotony of color, its thicker and shortened hair-line, and its comparatively *narrow and protracted body mark*.

An over-wide fat-face type that *emphasizes* the distinction between an over-thick stem and an over-thin hairline, necessarily destroys the most characteristic feature of the oldstyle letter. It then becomes necessary to *exaggerate* the angular mannerisms of the style.

**현대적 본문용 글자체
베스퍼 프로**
**8 / 11**

The *clear* and *readable* effect of the old-style roman text letter is produced not so much by its angular peculiarity, or any other mannerism of form, as by its relative monotony of color, its thicker and shortened hair-line, and its comparatively *narrow and protracted body mark*.

An over-wide fat-face type that *emphasizes* the distinction between an over-thick stem and an over-thin hairline, necessarily destroys the most characteristic feature of the oldstyle letter. It then becomes necessary to *exaggerate* the angular mannerisms of the style.

**부활한 20세기
바우어 보도니**
**9 / 11**

The *clear* and *readable* effect of the old-style roman text letter is produced not so much by its angular peculiarity, or any other mannerism of form, as by its relative monotony of color, its thicker and shortened hair-line, and its comparatively *narrow and protracted body mark*.

An over-wide fat-face type that *emphasizes* the distinction between an over-thick stem and an over-thin hairline, necessarily destroys the most characteristic feature of the oldstyle letter. It then becomes necessary to *exaggerate* the angular mannerisms of the style.

**1890년대 산업 산세리프체
악치덴츠 그로테스크**
**8.5 / 11**

The *clear* and *readable* effect of the old-style roman text letter is produced not so much by its angular peculiarity, or any other mannerism of form, as by its relative *monotony* of color, its thicker and shortened *hair-line*, and its comparatively *narrow and protracted body mark*.

An over-wide fat-face type that *emphasizes* the distinction between an over-thick stem and an over-thin hairline, necessarily destroys the most characteristic feature of the oldstyle letter. It then becomes necessary to *exaggerate* the angular mannerisms of the style.

**현대적 휴머니스트 산세리프체
LF 더산스**
**8 / 11**

The clear and readable effect of the old-style roman text letter is produced not so much by its angular peculiarity, or any other mannerism of form, as by its relative *monotony* of color, its thicker and shortened *hair-line*, and its comparatively *narrow and protracted body mark*.

An over-wide fat-face type that *emphasizes* the distinction between an over-thick stem and an over-thin hairline, necessarily destroys the most characteristic feature of the oldstyle letter. It then becomes necessary to *exagger-ate* the angular mannerisms of the style.

**1960년대 레터링을 바탕으로 한 기하학적 산세리프체
아방가르드 고딕**
**7.5 / 11**

The *clear* and *readable* effect of the old-style roman text letter is produced not so much by its angular peculiarity, or any other mannerism of form, as by its relative *monotony* of color, its thicker and shortened *hair-line*, and its comparatively *narrow and protracted body mark*.

An over-wide fat-face type that *emphasizes* the distinction between an over-thick stem and an over-thin hairline, necessarily destroys the most characteristic feature of the oldstyle letter. It then becomes necessary to *exaggerate* the angular mannerisms of the style.

**셰퍼럴 프로**
**8.5 / 13**

The *clear* and *readable* effect of the old-style roman text letter is produced not so much by its angular peculiarity, or any other mannerism of form, as by its relative *monotony* of color, its thicker and shortened *hair-line*, and its comparatively *narrow and protracted body mark*.

An over-wide fat-face type that *emphasizes* the distinction between an over-thick stem and an over-thin hairline, necessarily destroys the most characteristic feature of the oldstyle letter. It then becomes necessary to *exaggerate* the angular mannerisms of the style.

**셰퍼럴 프로**
**8.5 / 11.5**

The *clear* and *readable* effect of the old-style roman text letter is produced not so much by its angular peculiarity, or any other mannerism of form, as by its relative *monotony* of color, its thicker and shortened *hair-line*, and its comparatively *narrow and protracted body mark*.

An over-wide fat-face type that *emphasizes* the distinction between an over-thick stem and an over-thin hairline, necessarily destroys the most characteristic feature of the oldstyle letter. It then becomes necessary to *exaggerate* the angular mannerisms of the style.

**셰퍼럴 프로**
**8.5 / 10.2(인디자인 기본값)**

글자체 선택 ◑ 102
문단 구성 ◑ 120

# 글자체 분류

동물이나 식물과 마찬가지로 글자체도 알아보거나 이야기하기 쉽게 분류해 구분한다. 어떤 디자이너는 그래픽 디자인 작품에서 다양한 글자체를 조합한 유용한 분류법을 발견하기도 한다.

프랑스 타이포그래퍼이자 글자 역사가 막시밀리앵 복스(Maximilien Vox, 사뮈엘 모노드[Samuel Monod])가 만든 일반적 분류법에서는 본문용 글자체나 빈번하게 사용하는 글자체가 주요 골자다. 복스는 다른 네 가지 분류 영역에 비해 세리프가 있는 고전적 본문용 글자체에 특별히 관심을 쏟았다. 따라서 필기체나 독특한 제목용 글자체 같이 주류에 속하지 못한

글자체 대부분은 세분화되지 못했다. 이는 물론 복스와 같은 시대를 산 타이포그래퍼가 다른 그래픽 커뮤니케이션보다 진지한 본문용 타이포그래피에 가치를 부여해온 것에도 기인한다.

비로소 글자체를 선택하고 평가할 수 있는 보편타당한 전문용어를 갖게 됐다. 오늘날 실무에서는 대부분 관습적으로 사용해온 것이나 즉석에서 생겨나는 것 등 모든 범주의 용어를 섞어서 사용한다. 여기서는 글자를 표현하는, 풍부하지만 복잡한 용어와 함께 다양한 글자체의 역사적 배경을 소개한다.

## 지금까지 유의미한 국제 타이포그래피 연합과 복스의 분류법

복스는 1955년 무렵 글자체를 분류하는 새로운 방법을 만들어냈다. 복스의 제안은 특히 타이포그래피 전문용어 체계가 잡혀져 있지 않고 모호해 명확한 용어가 필요한 프랑스에 해답을 줬다. 영어로 '일하는 말(Workhorse)'과 비슷한 의미의 '레버(Labeurs)'를 포함해 '엘세비르(Elsevirs)'와 '앙티크(Antiques)' 등은 역사의 상식 없이도 통용됐다. 프랑스와 국제적으로 뒤범벅돼 사용해온 이름을 대체하기 위해 복스는 각 글자체 스타일의 역사적 배경을 나타내는 기발한 용어를 만들었다. '휴머니(Humane)'는 이탈리아의 인도주의에 뿌리를 둔 글자체를 지칭하는 이름이 됐고, '게럴드(Geralds)'는 가라몽과 알두스를 합친 것이며, '레알르(Reale)'는 왕실의 인쇄물을 위해 글자체 '왕의 로만(Romain du Roi)'를 디자인하도록 지시한 루이 14세를 의미한다. 국제 타이포그래피 연합(Association Typographique Internationale, ATypI)에서도 이를 조금 수정한 분류법을 채택했을 정도로 복스의 분류는 성공적이었다. 이는 오늘날까지도 이어지는데, 지금 상황과 차이가 있음에도 많은 타이포그래피 안내서에서 이 체계를 추천한다. 2011년 중반 국제 타이포그래피 연합의 신입 회원은 태그 기술을 이용해 이 분류법을 갱신할 수 있는 가능성을 찾기 시작했다. 옆쪽에서는 복스의 분류법을 일반적 영어로 옮겼다.

manuaires
Humanes
Garaldes
Réales
Didones
Mécanes
Linéales
Incises
Scriptes

⊕ 복스의 분류 체계가 명시된 원본 안내서 속표지. 1954년 프로방스 루스에서 복스가 연례 콘퍼런스로 조직한 렝콘트레 뒤 루스(Rencontres du Lurs)의 친구들이 출간했다.

# 글자체 범주와 역사

타이포그래퍼나 그래픽 디자이너는 글자체를 설명할 때 종종 다른 용어를 혼합한다. 아래쪽에서는 복스 분류법의 명칭과 동의어를 설명한다. 이 책 80쪽부터는 이들의 현대판을 보게 될 것이다. 복스 분류에는 전통적 범주 밖에 있는 글자체를 위한 별도의 범주가 없다.

그러므로 이런 글자체는 결국 '기타'나 '예외'로 묶인다. 이런 범주를 더욱 구체적으로 세분화하는 것이 전적으로 가능하기 때문에 우리 모두 지금 이야기하고 있는 내용을 이해해야 한다. (◑ 77, 90–93)

### 국제 타이포그래피 연합과 복스의 분류법

휴머니는 1470년 무렵 베니스에서 시작된 인본주의 손글씨로부터 만들어진 초기 로만체에 근거한다. 전형적인 특징은 e의 가로선이 비스듬하다는 것이다. 게럴드는 가라몽과 마누티우스의 로만 형태를 따랐으며 그들의 16–17세기 계승자다.

레알르는 18세기 르네상스와 바로크의 형태를 발전시킨 글자체다. 조금 더 반듯하고 세로획이 강조됐다.

디돈은 프랑스의 인쇄업자 디도 글자가족과 파르마의 잠바티스타 보도니(Giambatista Bodoni)를 뜻한다. 1800년 무렵 이 글자체는 명쾌한 선, 그리고 가는 수평 세리프와 강한 세로획의 대비가 특징이다.

리닐(Lineale)은 모든 산세리프체를 일컫는 복스식 이름이며 구조는 개의치 않았다. 복스 분류의 미비함을 보여주는 범주 가운데 하나다.

메카네(Mecane)는 굵은 획과 가는 획의 대비가 적고 세리프가 튼튼하고 곧다. 복스가 살던 시대에 이런 글자체는 보통 기하학적이고 기계적인 구조였기 때문에 이런 이름이 붙었다.

글리픽(Glyphic)은 돌에 새긴 글자를 연상시키는 글자체다. 세로 획 중간 부분이 약간 가늘다.

마누아레(Manuares)는 손글씨에서 유래한 언셜이나 고딕처럼 꺾인 글자체를 포괄하는 용어다. 필기체는 손으로 그린 레터링처럼 보이는 모든 글자체를 말한다.

### 일반적으로 사용되는 이름

휴머니와 게럴드의 차이는 미묘해서 오늘날에는 잘 사용되지 않는다. 보통 이 둘을 합해 '올드스타일(Oldstyle)'이나 '르네상스 올드스타일(Renaissance Oldstyle)'로 부르며 독일어권에서는 '르네상스 안티크바(Renaissance Antiqua)'로 부르기도 한다. 어떤 사람은 이 글자체가 니콜라 장송(Nicolas Jenson)의 활자를 바탕으로 했다고 해서 '휴머니' 대신 중세적이라는 의미의 '메디에발(Mediaeval)'로 부른다. (◑ 84)

이성주의자인 디도 스타일의 서곡으로 이 범주는 종종 '과도기 양식'으로 불린다. 그러나 중간에 끼어 있는 느낌이 아니라 완성된 스타일이기 때문에 이 용어는 다소 부적절하다. (◑ 86)

가장 흔한 영어 이름은 19세기의 별명인 '모던(Modern)'이다. 역사적으로 올바른 '고전주의(Classicistic)'로 부르기도 한다. 헤릿 노르트제이 이론의 옹호자는 (◑ 76) '끝이 뾰족한 펜글씨체'라고 말한다. (◑ 86)

19세기에 색다른 변형을 표현할 때 영어로 '그로테스크(grotesque)'나 '고딕(Gothic)'으로 불렀다. 이는 휴머니스트와 지오메트릭 산세리프 같은 범주를 구분할 때 유용하다. (◑ 97)

19세기에 이름 지어진 '이집션(Egyptian)'은 지금도 사용된다. 가장 많이 사용되는 용어는 '슬래브세리프(Slab Serif)'다. 산세리프체와 마찬가지로 '휴머니스트'와 '지오메트릭 슬래브세리프'를 구별하는 것은 일리가 있다.

'인사이즈드(Incised)'나 '글리픽(Glyphic)' '플레어세리프(Flare Serif)' 같은 여러 용어가 있다. 프랑스어에서 온 '래피더리(Lapidary)' 같은 용어를 사용할 때도 있다.

다른 범주에 있는 '흑자체'와 '언셜'은 사람들이 선호하는 글자체다. 영어권에서는 필기체도 굉장히 많은 세부 범주로 구분한다. 예컨대 브러쉬 스크립트(Brush Script), 코퍼플레이트 스크립트(Copperplate Script), 포멀 스크립트(Formal Script) 등이 있다. (◑ 88, 104)

Edgefirst
휴머니, 장송

Edgefirst
게럴드, 가라몽

Edgefirst
레알르, 배스커빌

Edgefirst
레알르, 아른험

Edgefirst
디돈, 보도니

Edgefirst
지오메트릭 산세리프, 푸투라

Edgefirst
휴머니스트 산세리프, 더산스

Edgefirst
지오메트릭 슬래브세리프, 록웰

Edgefirst
휴머니스트 슬래브세리프, PMN 체칠리아

Edgefirst
글리픽, 옵티마

edgefirst
언셜, 리브라

Edgefirst
브러시 스크립트, 벨로

Edgefirst
잉글리시 라운드핸드, 빅험 스크립트

# 획 변조에 따른 분류

초기에 인쇄된 글자체는 손글씨를 모방한 것이었는데, 그 뒤 글자 형태를 보면 손글씨 특징을 그대로 보존하고 있다. 네덜란드의 타이포그래퍼이자 교육자 헤릿 노르트제이는 손으로 쓰는 것과 폰트를 사용하는 것이 근본적으로 다르지 않다는 의견을 내놨다. 노르트제이는 타이포그래피를 '조립된 글자를 가지고 쓰는 것'이라고 정의했다. 그는 직접적이든 간접적이든 사용된 도구에 따라 글자의 형태를 구분하는 간단한 글자체 분류법을 만들었다.

## 대비

그의 이론에서 결정적 요소는 굵은 획과 가는 획 사이의 대비인데 '강세'나 '변조'라고도 한다. 전통적인 본문용 글자에서 이 대비는 사선과 수직선이라고 할 수 있다. 대부분 이런 사선 대비를 지닌 글자체는 펜촉 면이 넓은 펜으로 쓰는 것에 기초하는데, 굵은 수직 획은 펜의 뾰족한 부분으로 쓴 획과 이어지는 것을 볼 수 있다. 노르트제이는 이 독특하게 대비되는 두 형태를 '평행이동'과 '팽창변형'으로 불렀다. 이 용어는 옆에서 더욱 자세하게 설명한다.

대비에 기초한 분류 외에도 글자의 내부 구조에 따른 분류 방법이 있는데, '흘려쓰기'와 '끊어쓰기'가 그것이다. 쓰기의 첫 번째 동작에서 글자마다 펜이 종이에서 살짝 들리게 되는데 흘려쓰기에서는 글자가 연속된 움직임 안에서 쓰인다. 이런 쓰기는 인쇄를 위해 디자인된 많은 글자체에서 발견된다. 이 두 가지 글자체를 각각 하나의 축에 그려놓고 보면 아래 그림에서 보여주듯 네 가지 범주의 간단한 분류 체계가 만들어진다.

### 평행이동

펜촉 너비가 넓은 펜으로 쓸 때 펜촉은 일정한 각도로 종이에서 미끄러진다. 왼쪽 아래에서 오른쪽 위로 그려진 획은 가장 가늘고, 왼쪽 위에서 오른쪽 아래로 그려진 획은 가장 두껍다. 전자는 펜의 두께이고 후자의 펜의 너비다. 종이 위에 직선이나 곡선을 그릴 때, 손의 움직임에 따라 펜의 앞부분을 움직이게 되는데, 그 결과 획은 자연스럽게 넓어지고 좁아진다. 불규칙한 글자 형태 위에 펜의 앞부분으로 만들어진 선이 투영된 것이라고 할 수 있다. 이를 수학에서는 다른 형태로 옮기는 것, '변형'으로 부른다.
레터링: 헤릿 노르트제이

### 팽창변형

끝이 뾰족한 펜으로 쓰게 되면 완전히 달라진다. 두꺼운 것과 가는 것의 대비는 움직이는 선에 기인한 것이 아니라 펜에 가해지는 압력에 따른 것이다. 뾰족한 펜의 끝이 갈라진 반반은 압력으로 흩어져 획이 넓어진다. 전문 캘리그래퍼는 거장의 방법으로 획을 구부린다. 일정한 각도로 펜을 잡고 있지 않기 때문에 대비 방향이 바뀌기도 한다. 그러나 획을 위에서 아래로 그릴 때 펜에 압력을 더 주게 되는 것은 당연한데, 그 결과 대부분 수직적 대비가 만들어진다.
레터링: 헤릿 노르트제이

평행이동

팽창변형

흘려쓰기　　　　끊어쓰기

**폰트폰트 분류, 1996년**

## FF **Balance** Celeste **Dax** Meta Quadraat Scala Scala Sans

**타이포그래픽**
진지한 본문이나 제목에 사용하는 올드스타일에서 현대적
스타일까지의 세리프체와 산세리프체다.

## FF Dome DotMatrix Gothic Isonorm3098 minimum Scratch tokyo

**기하학적**
자나 콤파스를 사용해 만든 실험 글자체로 네빌
브로디(Neville Brody), 막스 키스만(Max Kisman), 피에르
디 시울로(Pierre di Sciullo)의 글자체와 비슷한 범주다.

**폰트폰트 분류**
복스가 제안한 분류법은 전통적이지
않은 글자 형태를 분류하고자 할 때
해결되지 않는 부분이 있다. 초기
폰트숍(Fontshop)의 폰트폰트
라이브러리(FontFont Library)는
실험적 폰트로 알려져 있었다. 이
독특함의 방법을 밝혀내기 위해서
위르겐 지베르트(Jürgen Siebert)와
에릭 슈피커만은 글자체 분류법을
고안해냈다. 세리프가 있는 것과
없는 것, 고전적인 것에서 현대적인
것까지 모든 진지한 본문용 글자체를
'타이포그래픽'이라는 이름으로
만들었다. 그리고 보통 제목용
글자체라고 말하는 특이한 폰트폰트
라이브러리의 글자체를 그 글자체가
지닌 콘셉트와 만들어진 이유 등으로
세분화했다. 예컨대 '풍자적' '역사적'
'영리한' '파괴적' 등이다. 이런
장난스러운 분류는 뒷날 조금 더
단순화됐지만, 1990년대 초기 수많은
글자체 디자인 전략을 이해하기 위한
시도가 여전히 남아 있다.

## FF AMoeba Blur Harlem MoonbaseAlpha Penguin Rekord

**무정형적**
이 글자체는 글자체 디자인의 최첨단을 탐험한다. 때로는
공격적이고 무질서하고 어떤 것은 '파괴적'에 들어가기도
한다.

## FF Cavolfiore KARTON Dolores DYNAMOE Knobcheese Trixie

**풍자적**
농담이나 놀림조 글자체이다. 그림으로 그리거나 고의적으로
엉성하게 만들고 스탬프나 타자기, 스티커 같은 일상에서의
사소한 로마자를 바탕으로 한다.

## FF BerlinSans Liant Brokenscript Humanist DISTURBANCE LUKREZIA

**역사적**
폰트폰트에도 아르데코 시대의 베를린산스(BerlinSans)
에서부터 15세기에 인쇄되고 손으로 쓴 글자체의 디지털
버전까지 과거의 것을 복원한 글자체가 있다.

## FF Advert Rough Baukasten Kipp Kosmik Primary Beowolf

**영리한**
폰트폰트의 첫 번째 글자체는 베오울프(Beowolf)인데,
프린터로 전송하는 과정에서 무작위 스크립트로 실행하게
해 각 글자가 다르게 왜곡된다. 코스믹(Kosmik)도 무작위
스크립트로 만들어졌다. 다른 글자체는 다양한 색이 겹치는
것을 고려해 만들어졌다.

846
typographic
geometric
amorphous
ironic
historic
intelligent
handwritten
destructive fonts &
pi + symbols

5/96

## FF ATLANTA DirtyThree DirtySevenOne Fudoni Schmelvetica

**파괴적**
'해체적'이나 '그런지(Grunge)'로 부르기도 한다. 전자는
20세기 프랑스 철학과, 후자는 록 음악과 관련이 있다. 이
범주의 글자체는 기존 글자체를 혼합한 것으로, 왜곡 필터로
만들거나 푸도니(Fudoni)가 푸투라와 보도니를 합한 것과
같다.

## FF CHELSEA DuChirico DuGaugain ErikRightHand JustLeftHand Instanter

**손으로 쓴**
베오울프, 코스믹, 트릭시(Trixie)와 함께 FF 핸드(FF
Hands)는 '레테러(LettError)'로 불리는 네덜란드의 에릭
판 블로크란드와 위스트 판 로섬(Just van Rossum)의
합작품으로 손글씨를 디지털화한 것이다. 이 범주에는 광고용
글씨와 손글씨에서 비롯한 제목용 글자체가 있다.

# 옛 글자 형태, 새로운 폰트

인쇄가 발명된 이래 서구 문화는 모든 시대마다 좋아하는 글자체 범주가 있다. 시대에 뒤떨어진 범주는 무자비하게 납으로 녹여 새로운 활자를 주조하는 데 쓰였을 것이고, 전시라면 총알을 만드는 데 들어갔을지도 모른다. 지난 60년 동안은 불필요했겠지만, 수많은 글자체가 빠른 기술의 승계 속에서 사라질 수도 있다는 위협을 느껴왔다.

지난 20년은 심지어 더 많은 사람이 글자체 디자인이 우리 문화에서 중요한 부분이라는 것을 인식할 만큼 변화가 있었다. 글자체 마니아의 확산에는 인터넷의 기여가 컸는데, 전 세계에 있는 글자체만 아는 괴짜 수천 명은 SNS를 이용해 정보를 교환하고, 최신 정보를 저장했다. 오늘날 많은 사람이 글자체 디자이너인데, 역사적 연구를 통해서나 조사 없이 글자체의 디지털 버전을 만들고 과거 스타일로 레터링을 한다.

## 모든 기억

이는 우리에게 독특한 상황을 불러일으켰다. 타이포그래피 역사 첫 단계에서 우리는 수세기를 통해 만들어진 모든 글자체를 훑어봤다. 각 시대의 글자체는 지금도 활발하게 사용된다. 이는 포스트모던 문화의 특색이다. 여기에는 이 스타일이 좋고 나쁘다는 어떤 편견도 없다. 원칙적으로 모두 만들 수 있고, 모든 전통은 영감을 줄 수 있다는 타당한 자료다.

물론 새로운 디지털 글자체 일부는 과거의 디자인을 바탕으로 한다. 글자체 디자이너는 나름대로 독창적인 디자인을 매일 만들어낸다. 다른 시대와 전통 요소를 현대 기술이나 사고 방식과 섞을 수 있을지 의문을 갖기도 한다. 어떤 경우에는 지금 있는 글자체의 속성에서 영감을 받아 획기적이고 현대적인 형태를 만든다.

### 오빙크, 새로운 해석

오빙크(Ovink)는 덴마크의 전통주의자 가운데 한 명인 건축가 크누드 V. 엥겔하르트(Knud V. Engelhardt)가 디자인한 글자체를 현대적으로 재해석한 것이다. 소피 베이에르는 엥겔하르트가 1926년부터 1927년까지 거리 간판을 위해 디자인한 글자를 면밀하게 조사했다. 베이에르는 엥겔하르트의 글자체를 자유롭게 해석해 유용한 본문용 글자가족으로 확장해 두께가 다른 아홉 가지 글자체에 1920년대의 대담한 디자인 정신이 담기도록 했다. 글자체 이름은 덴마크와 무관하다. 이 글자체의 기능성과 가독성을 연구한 덴마크의 학자 빌럼 오빙크(Willem Ovink)에게 경의를 표하기 위해서였다. 글자체 디자이너로서 바이어의 작업 역시 가독성 연구를 통해 알려졌다.

First, the legibility *of isolated* CHARACTERS HAS BEEN NEGLECTED HITHERTO, *WHILE IT IS* at the same time highly important for the science AND ART OF PRINTING AND ADVERTISING, *and experimentally more accessible* than the legibility of continuous reading-matter.

◉ 원본, 1927년
◉ 재해석, 2011년

# 리바이벌과 디지털화

'리바이벌(Revival)'은 생산자가 사라졌거나 생산 기술이 없어져 사용할 수 없는 글자체의 새로운 버전이다. 리바이벌은 특별한 예전 활자를 어쩔 수 없이 복제하는 것이 아니다. 16세기의 클로드 가라몽이나 18세기의 잠바티스타 보도니 같은 펀치 조각가는 가라몽이나 보도니로 글자체를 만들지 않았다. 글자체의 이름은 포괄적이고 기계적이었으며, '라파곤(Paragon), 약 18포인트' 같이 크기를 표시하거나 '잉글리스(Inglise), 영어 필기체'처럼 스타일을 나타냈다.

20세기 초에 디자인된 가라몽과 보도니의 첫 번째 리바이벌은 한 모델에 기초한 것이 아니라 이상적 리바이벌이 추출될 수 있는 모든 본문 글자 작업을 바탕으로 했다. 가라몽에는 심지어 심각한 오해가 있었다. 가장 성공적인 가라몽 리바이벌이 기초로 한 글자체는 실제 약 50년 뒤에 살았던 장 자농(Jean Jannon)의 작업이었다는 것을 비어트리스 워드가 알아냈다.

## 변화하는 기술

리바이벌은 한 기술에서 다른 기술로, 예컨대 금속활자에서 사진식자로, 초기 디지털 기계에서 데스크톱 타이포그래피로 이동했다. 어떤 글자체는 이런 기술을 받아들이기를 힘들어했다. 예컨대 벰보나 크리스토펄 판 데이크(Christoffel Van Dijck) 같은 고전적 모노타입의 리바이벌은 디지털 조판의 정교함이나 현대적 오프셋인쇄의 세밀함 같이 높은 수준의 새로운 기술을 충분히 반영하지 못해 너무 가늘었다.

20세기 이전의 글자체를 디지털 리바이벌로 만드는 것이 특히 까다로운 이유는 디지털 글자체가 가변적이기 때문이다. 다시 말해, 하나의 글자체는 아주 작은 크기부터 아주 큰 크기까지 어떤 크기로도 사용된다는 것이다. 예전에는 글자체를 실제 사용하는 크기로 손으로 조각했다. 큰 글자체는 더욱 섬세한 반면 작은 글자체는 대비를 덜 줬지만 생기 있어 보였다. 옛 형태를 기초로 하는 가변적 글자체는 시각적으로 특정한 크기로 디자인한 것이 아니라면 어쩔 수 없이 타협해야 하는 부분이 있다. (➲ 100)

montem magno strepore
caliginosa, et perurentes
supra os, quantum sagitta quis
vel eo amplius, insurgentes:
corpus vivens, non perflasse

➲ 벰보의 『에트나(De Aetna)』 원본의 세부. 이탈리아의 인쇄업자였던 마누티우스는 그리포가 조각한 글자체로 1495년 이것을 출판했다. 오른쪽은 디지털 벰보로 다시 조판한 것인데 u 대신 v가 쓰인 곳도 있고 중세의 긴 S는 보통의 s로 대체됐다. 이 원본을 기초로 해서 디자인된 1929년의 모노타입 벰보는 수 십 년 동안 성공적인 서적용 글자체였다. 그러나 1980년대에 출간된 디지털 버전은 조금 더 가벼워진 모습을 보여줬다. 잘 생겨보이지도 않았고 작은 크기로 조판했을 때는 너무 가늘어서 문제가 됐다. 디지털 버전은 큰 크기의 작업 그림을 바탕으로 디자인했기 때문에 본문용 글자체로 사용하기에는 지나치게 섬세해 작은 크기로 쓰기에는 문제가 있다. 오늘날 리바이벌은 오래전에 인쇄된 보기를 바탕으로 다시 그리기 때문에 조금 더 다부져 보인다.

Baskerville & *Italic* 베르톨트
J Baskerville & *Italic* 프란티셰크 슈토름
J Baskerville Text & *Italic* 프란티셰크 슈토름
Baskerville No2 & *Italic* 비스트림
Mrs Eaves & *Mrs Eaves Italic* 에미그레
Mrs Eaves XL & *Mrs Eaves XL Italic* 에미그레

➲ 이런 디지털 글자체가 18세기 존 배스커빌(John Baskerville)이 디자인한 글자체를 기본으로 했다 할지라도 이 가운데 두 가지는 같아 보이지도 않고 어떤 것은 아주 다르게 보인다. 디자인은 각자 다른 방법으로 자료에 접근했다. 비스트림(Bistream)에서는 큰 크기의 배스커빌을 바탕으로 했는데 이는 제목용 글자임을 의미한다. 베르톨트(Berthold)에서는 절충안으로 본문과 제목을 위해 디자인했다. 프란티셰크 슈토름과 주자나 리코가 디자인한 에미그레 버전은 더욱 활달해 보이고 본문용에 잘 어울렸다. 이들의 리바이벌은 인쇄된 배스커빌의 원본에 대한 새로운 조사가 기반이 됐다.

# 구텐베르크 이전의 '글자'

로마자의 선사 시대는 경이롭다. 수메르인의 픽토그램을 떠올리게 하는데, 이 추상적 심벌은 기원전 약 3,000년 동안 발전해 왔다. 이는 수많은 책과 웹사이트에서 경쟁적으로 이야기하고 또 이야기해왔다. 여기서는 우리 문명을 만든 쓰기 시스템, 바로 로마자에 대한 이야기로 한정하고자 한다. 수많은 성경은 양피지나 종이에 써서, 또는 돌을 긁거나 조각을 해서 만들어졌고, 많은 것이 아직까지 오늘날과 관련이 있다. 이 지면에서는 우리 시대의 처음 1,500년 동안을 아주 간결하게 보여준다.

## 캐피탈리스 모뉴멘탈리스, 할리우드가 사랑하는 글자

라틴어에서 쓰기 전통의 시작은 그리스어 로마자로에서 발전한 로만체 대문자였다. 대리석에 조각된 '캐피탈리스 모뉴멘탈리스(Capitalis Monumentalis)'는 랜드마크와 이정표에 새겨지듯 제국의 가장 먼 구석까지 도달할 수 있는 인상적인 힘의 상징으로써 왕실을 상징하는 글자체였다. 캐피탈리스 모뉴멘탈리스로 세리프의 역사가 시작된다.

성직자이자 학자 에드워드 캐티치(Edward Catich)는 세리프체가 석제 조각 준비를 위한 부산물이라고 주장했다. 글자를 그리는 사람이 납작한 붓으로 대리석에 글자의 형태를 그리면 각 획의 끝에 가는 가로선이 생기는데 그것이 세리프라는 것이다.

할리우드는 과거 10년 동안 캐피탈리스 모뉴멘탈리스를 선호했다. 지금까지 영화 제목으로 가장 많이 사용된 글자체는 어도비를 위해 캐롤 트웜블리(Carol Twombly)가 디자인한 트라얀(Trajan)이다. 이 폰트는 로마의 트라야누스 기둥(Trajan Column)에 새겨진 글자에서 비롯했으며 가장 유명한 캐피탈리스 모뉴멘탈리스의 보기도 하다. 트웜블리의 글자체는 기념비에 있는 로마자의 비례를 존중했는데, 세리프가 조금 길고 N이 조금 좁지만 대략 사각형 또는 반사각형을 바탕으로 한 넓거나 좁은 글자의 진지한 리듬이 있다. 약간 큰 대문자는 디자이너나 어도비의 글자체 디자이너 발명품임이 분명하다. 이는 로만체 같지는 않지만 포스터에서는 보기 좋게 보인다.

◉ 트라얀 기념비 같은 유명한 기념비 외에 수백, 또는 수천 가지 견본이 아름답게 보존돼 있다. 보기는 대문자로 조각된 수수해 보이는 비문 기념비다.

◉ 트라얀을 사용한 가상 영화 타이틀.

QUATASTROPHY II

# DISASTER MOVIE

## 로만 손글씨, 캐피탈리스 러스티카, 언셜, 반언셜

파피루스나 양피지에 쓰기 위해, 또는 벽에 그리는(글자 그대로의 의미는 긁는) 그래피티(graffiti)를 위해 로마자는 기념비에 쓰인 로마자의 비공식 버전으로 발전했다. 그 보기로 넓은 펜으로 쓴 가늘고 긴 대문자인 캐피탈리스 러스티카(Capitalis Rustica)가 있다. 그 글자의 형태는 점차 둥글어지고 4세기 쯤에는 이미 모습을 드러낸 언셜(Uncial)인 미누스쿨(Minuscule) 같은 스타일로 나타난다. 이후 변형된 반언셜(Half Uncial)은 어센더와 디센더가 조금 더 긴데, 미누스쿨보다는 덜 알려진 선구자다. 이렇게 앵글로색슨 글자는 발전해 아이리시 언셜(Irish Uncial)은 게일어의 본문용 글자로, 아일랜드에서는 거리의 사이니지에 활용됐다.

◉ 반언셜은 19세기까지 일상에서 사용됐다.

◉ 오늘날 글자체 디자이너 가운데 몇몇은 안드레아스 스퇴츠너가 디자인한 라피다리아(Lapidaria) 같은 언셜 형태를 다시 살펴봤다.

# ZAUBERFLÖTE MEDIOR

## 카롤링거 왕조의 미누스쿨: 내 왕국을 위한 글자

유럽 여러 나라에서는 언셜과 반언셜을 채택하고 발전시켰다. 서기 800년 즈음 그 지역에서 중세의 모든 필기체 가운데 아마도 가장 강력한 영향력 있는 체계가 나타났는데, 그것이 카롤링거 왕조의 미누스쿨이다. 샤를마뉴(Charlemagne) 대제는 모든 지역에서 이해할 수 있고 사용할 수 있는 가독성 높은 손글씨 스타일을 소개해 그의 광대한 제국의 문화적 통일이 촉진되기를 희망했고, 이 손글씨는 뒷날 그의 이름을 따라 불렸다. 이 새로운 형태의 주역은 영국의 학자 '요크의 알퀸(Alcuin of York)'이었는데 샤를마뉴 대제는 궁전에 학교와 쓰기 작업장을 제공하기로 약속했다.

　　카롤링거 왕조의 미누스쿨은 처음으로 대문자와 소문자 모두를 개발한 제목용 글자체로 그 뒤의 소문자의 원류라고 할 수 있다. 이 글자체는 둥글고 열린 형태로, 명료해서 지금까지도 캘리그래퍼에게 인기 있다. 글자 형태 자체도 혁신적이지만 카롤링거 왕국의 필사실에서 텍스트를 구조화한 방법도 마찬가지였다. 아일랜드에는

있었지만, 유럽에서는 처음으로 띄어쓰기가 대대적으로 소개됐다. 그전까지모든낱말은띄어쓰기를하지않고한줄로이어졌다.

## 휴머니스트 스크립트: 행복한 사건

13세기부터 카롤링거 왕조의 미누스쿨은 새로운 사각형 모듈 필기체로 대체됐으며, 그것은 '고딕'이나 '브로큰스크립트(broken script)' '흑자체'로 불렸다. 이에 관해서는 다음 쪽에서 더 이야기한다. 거위 깃털을 잘라 만든 넓은 펜으로 쓴 고딕체가 유럽을 정복하는 동안 이탈리아에는 저항 세력이 있었다. 고대 문학과 철학을 연구하는 학자와 시인으로, 뒷날 역사가는 이들을 '휴머니스트'로 불렀다. 이들은 개방적이고 명료하게 쓴 필사본은 작가의 명쾌함을 보여주기에도 적합하다는 것을 알아냈다. 실제로 그 필사본은 카롤링거 왕조의 미누스쿨의 변형으로 9세기에서 12세기 사이에 복제된 텍스트였다. 이탈리아 휴머니스트는 아직도 이것이 고대 로마 작가의 손글씨라고 믿고 있다. 따라서 이탈리아에서 페트라르카(Petrarch) 때부터 개발된 휴머니스트 필기체는 휴머니스트가 믿은 것처럼 고대 필기체의 부활이 아니라 샤를마뉴 미누스쿨의 리바이벌이었다.

　　이런 오류에 감사하며 이탈리아에서는 약 100년 뒤에 새로운 명쾌한 쓰기 스타일을 만들어냈다. 독일의 딱딱한 고딕체 대체품을 찾던 베니스와 로마의 인쇄업자에게 이는 하나의 사례가 됐다.

ⓘ 15세기 초기 필사본의 휴머니스트 손글씨. 1470년 즈음부터 계속 이 스타일은 베니스에서 조각된 혁명적 로만체의 표본이 됐다.

# 브로큰스크립트, 흑자체

이 종류의 글자체 이름은 브로큰스크립트, 고딕, 프락투어(fraktur), 독일 활자체 등 다양하다. 영어로는 블랙레터(Blackletter)가 가장 흔하게 사용된다. 이 글자체는 대중 음식점이나 영국이나 미국 신문에 다양하게 사용된다. 이 필기체는 12세기 후반 북부 유럽의 필사실에서 새로운 도구인 넓은 촉의 깃펜으로 쓴 단순하고도 공간을 절약할 수 있는 본문용 필기체로 발전됐다. '브로큰스크립트'라는 이름은 손의 동작에 근거했는데, 각 획의 끝에서 펜이 잠깐 들리기 때문에 획이 끊긴다. 가장 대중적인 독일 이름인 프락투어도 '망가진(Broken)'이라는 의미이며 영어에서 '균열(Fracture)'을 생각하면 된다.

구텐베르크와 그의 계승자가 만든 것과 같은 아주 초기의 인쇄된 책에 사용된 이 글자체는 손으로 쓴 브로큰스크립트의 모방이었다.

영국과 네덜란드에서는 르네상스 올드스타일과 같은 로만체와 함께 오랫동안 사용됐다. 독일에서는 제2차 세계대전 때까지 프락투어는 기본 본문용 글자체로 남아 있었다.

흑자체는 많은 변형이 있다. 가장 비타협적 형태는 14세기에 개발된 텍스투라(Textura)로 100년 뒤 구텐베르크가 금속활자로 채택한 글자체이다. 이것은 모두 곧은 수직선으로 된 필기체로 모든 곡선은 깨져 있다. 그 후의 변형은 바스타르다(Bastarda)로, 텍스투라의 특징과 둥근 획이 합쳐진 다른 스타일을 혼합했기 때문에 이렇게 불렸다. 프락투어 역시 곡선 부분과 직선 부분의 결합이다. 독일에서 프락투어는 흔하게 사용돼 모든 브로큰스크립트를 부르는 용어가 됐다.

**Danitas** — 네덜란드의 펀치 조각가가 만든 텍스투라, 15세기 말

**Muttersprache** — 16–17세기 필사본에 근거한 20세기 독일의 인쇄 글자체 키스트프락투어.

**Dedicatio** — 독일의 바스타르다 손글씨를 바탕으로 한 만프레드 클라인의 디지털 글자체 바스타르드-K.

🜨 1984년 미국의 디렉터인 롭 레이너(Rob Reiner)는 허구의 헤비메탈 밴드의 흥망에 대한 풍자적인 영상물 〈이것은 스피널 탭이다(This is Spinal Tap)〉를 만들었다. 그때만 해도 흑자체(여기서는 변형된 에어브러시 기법을 사용했다.)는 하드록에서 쉽게 볼 수 있는 상투적인 것이었다. 따라서 중세의 신비한 느낌을 매우 날카롭게 깎은 형태로 바꾸는 등 다양한 요소를 조합해 대중성을 담아내야 했다. 흑자체가 나치의 글자체라는 의심쩍은 명성도 큰 역할을 했다. 논란이 될 만한 이미지를 찾는 헤비메탈, 갱스터, 힙합 음악가에게 특별한 추천이 됐다.

### 과거의 그림자 프락투어, 불운의 글자체인가

20세기 동안 흑자체는 대단한 진화를 겪게 된다. 특히 광고나 책 표지에서 독일의 흑자체를 로만체로 대체하고자 하는 초기 시도는 1900년 무렵 일어났으나 흑자체는 여전히 인기 있었다. 히틀러와 그의 심복이 1933년 권력을 잡은 뒤 프락투어는 제목용 글자체로 부흥기를 맞았다. 이 독특한 글자체는 나치의 시각적 수사법이 됐다. 뚱뚱한 흑자체의 변형은 강력하고도 독일적인 슬로건을 만드는 데 사용됐다. 이것은 영속적인 인상을 만들었고, 흑자체는 오늘날까지 나치주의와 연관성을 지닌다. 이미 나치당원은 스스로 프락투어를 금지했다. 1941년 당 본부는 유대인 글자로서 흑자체를 비난하는 전단을 만들었다. 따라서 유대인 인쇄업자는 수 세기 동안 악의적으로 이 글자체를 배포했다. 지금은 그 실체가 드러나 불법으로 처리됐다. 그러나 그 정권의 실제 동기는 더욱 실질적인 데 있었다. 본문에 로만체를 사용하는 나머지 유럽 나라를 강압적으로 밀어붙이기 위함이었다. 타이포그래피 정책의 전환으로 피정복자와

확실하고도 부드러운 의사소통이 필요했다.

나치당원은 그들이 좋아하는 새로운 글자체의 하나로 푸투라를 받아들였다. 얼마나 아이러니한가! 이 글자체를 디자인한 파울 레너(Paul Renner)는 여러 해 동안 나치로부터 박해받았다. 그는 항상 본문용 글자체로서 프락투어를 폐지할 것을 주장해왔다.

**Ich war in meiner Jugend Arbeiter so wie Ihr! Adolf Hitler.** — 아돌프 히틀러(Adolf Hitler)는 이렇게 말했다. "내가 젊었을 때 나는 너와 전혀 다를 게 없는 노동자였다." 광고성 흑자체가 사용된 선거 전단.

오늘날 디자이너는 메시지를 암시적으로 만들기 위해 흑자체가 지닌 애매모호함, 다시 말해 악마적이거나 그럴 듯해 보이는 점을 활용한다.

◎ 루카 바르셀로나가 손으로 그린 흑자체는 조지 오웰의 확실한 문장에 모순을 더한다.

◎ 데이비드 피어슨의이 디자인한 그레이트 아이디어 시리즈의 표지는 니콜로 마키아벨리(Niccolò Machiavelli)의 포악한 정치적 실용주의를 강조한다.

◎ 언더웨어가 디자인한 현대적 프락투어 파키어(Fakir).

◎ 브로큰스크립트가 언제부터 멋진 글자체가 됐는가? 헤라르트 휘에르타(Gerard Huerta)는 1975년 무렵 하드록 밴드 오이스터 컬트(Öyster Cult)와 AC/DC를 위해 로고를 디자인했다. 글자체의 어떤 범주에도 이렇게 길거리에서 탄생한 글자체는 없었다. 2006년 독일의 디자이너이자 저술가인 유디트 잘란스키는 이런 현상을 인식하고 흑자체에 대한 애정을 시각적으로 표현한 『내 사랑 프락투어(Fraktur mon Amour)』라는 책을 만들었다.

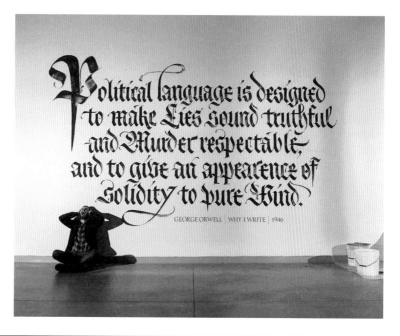

# 확고한 모델, 르네상스 올드스타일

금속활자가 생산되기 시작했을 때 글자 형태는 매우 빠르게 개발됐다. 1455년 구텐베르크가 독일 마인츠에서 그의 성경을 하나의 활자로 인쇄했는데, 그 시대의 손으로 쓴 좁고도 각진 흑자체인 텍스투라의 성공적 리바이벌이었다. 1464년 판나르츠와 스웨인하임이 독일로부터 이탈리아에 인쇄 기술을 가져왔다. 로만 글자에 대한 지역적 요구에 응하기 위해 그들은 딱딱한 고딕 형태를 구부려 휴머니스트의 손글씨를 본뜬 것 같은 새로운 폰트를 만들었다.

비슷한 시기 독일 마인츠에서 인쇄 기술을 배운 프랑스인 니콜라 장송이 베니스에 도착했다. 그는 새로 디자인된 글자체를 사용해 1470년 첫 번째 작업을 인쇄했다. 휴머니스트 손글씨를 세련되게 납으로 만든 변형 글자체였다. 그 뒤 몇 년 동안을 이끌 보기가 만들어진 것이다. 로만의 영감을 받은 모든

본문용 글자체의 다음 주자는 장송의 글자에서 비롯되거나 같은 원리를 따랐다. 발전이 없었다고 말하는 것은 아니다. 프란체스코 그리포 역시 베니스에서 그의 글자체를 만들었는데 조금 더 날렵하고 조금은 가벼웠다. 더욱이 그리포는 우리 생활의 일부가 된 새로운 최초의 이탤릭체 활자를 만들었다. 반박의 여지가 없는 클로드 가라몽(Claude Garamond) 같은 16세기 프랑스의 펀치 조각가는 글자의 형태에 더욱더 우아함을 보탰다. 헨드릭 판 던 키르(Hendrik Van den Keere)로부터 반 데이크까지 플라망어와 네덜란드어는 어센더와 디센더가 줄어들고 엑스하이트가 비교적 커짐으로써 조금 더 글자크기가 작아 보이게 됐지만, 가독성에는 변함이 없었다. 이는 경제적인 측면으로 이해할 수 있다.

장송의 견본은 300년 이상 표준 지침으로 남았다. 넓은 펜으로 쓴 손글씨에서 비롯한 미묘한 사선 대비를 지닌 기본적 구조는 변함없이 지속됐다. 18세기 중반부터는 조금 더 견고한 구조와 정적으로 보이는 새로운 네오 클래식 스타일이 유행했으나 1890년 이후 장송, 그리포와 가라몽의 글자체가 재발견돼 우리가 맞닥뜨린 본문용 글자체의 새로운 시대를 여는 시발점이 됐고, 심지어 오늘날에도 윈도우나 OS X에서 약간의 수정이 가해진 글자체를 만나게 된다. 많은 사람이 이상적인 서적용 글자체로 생각하는 것의 기본은 여전히 1470년의 디자인이다.

판나르츠와 스웨인하임, 1464년

요하네스 구텐베르크, 1445년

니콜라스 장송, 1475년 무렵

클로드 가라몽, 1545년 무렵

헨드릭 판 던 키르, 1576년 무렵

크리스토펄 판 데이크, 1660년 무렵

어도비 장송, 로버트 슬림바크, 1996년

어도비 가라몽, 로버트 슬림바크, 1989년

DTL 판 던 키르, DTL 스튜디오, 프랭크 E. 블록랜드, 1995년

모노타입 판 데이크, 모노타입 스튜디오, 1995년(얀 판 크림펀 감수)

현대적 본문용 글자체 가운데 성공적 보기 세 가지는 고전주의 스타일로 만들어졌다. 기존 글자체를 재현한 것이 아니라 세기의 전통을 잇는 혁신적 디자인이었다.

### 1982년 트리니테

크리스토펠 판 데이크의 트리니테(Trinité)는 17세기 글자체의 간접적인 계승자다. 그 중계자는 얀 판 크림펀의 로마네(Romanéé)인데, 엔스헤더(Enschedé) 활자주조소는 1932년 로마네의 짝으로 판 데이크에게 이탤릭체를 주문했다. 로마네는 고전적 비례를 지닌 혁신적인 본문용 글자체였다. 1978년 엔스헤더 활자주조소는 사진식자를 위해 이를 채택하기를 원했지만 타이포그래퍼 브람 더 두스가 이에 대해 충고했다. 금속 로마네는 각각의 글자크기가 조금씩 달랐는데, 더 두스는 이런 미묘함이 다시 디자인한다고 해서 해결될 것이라고 생각하지 않았다. 그러나 놀랍게도 경영팀은 판 데이크를 초대해 새로운 글자체를 의뢰했다. 그 결과가 획기적인 현대적 본문용 글자체인 트리니테였다. 다른 증폭을 가진 세 가지 변형으로 된 글자가족이었기 때문에 '삼위일체(Trinity)'로 이름 지었다. 짧은 시간 동안 봅스트(Bobst) 사진식자기 시스템의 부분으로 역할을 했던 트리니테는 1992년 디지털 글자체로 다시 태어났으며 새로운 회사인 엔스헤더에서 출시됐다.

### 1932년 타임스 뉴 로만

1929년 타이포그래퍼이자 글자 역사가 스탠리 모리슨(Stanley Morison)은 신문 《타임스(The Times)》의 낙후된 디자인을 과감하게 바꾸는 과정에서 새로운 글자체를 만들었다. 선택된 글자체는 스탠리 모리슨 자신이 제안한 것이었는데, 이는 플랑탱(Plantin)처럼 현대적이면서 그보다 더욱 상큼해 보였다.

이전의 글자체는 그랑종이 앤트워프의 플랑탱 인쇄소를 위해 만든 16세기 형태를 바탕으로 한 글자체였다. 모리스는 《타임스》 광고국의 빅터 라덴트(Victor Ladent)에게 지시해 실행하게 했다. 1년 뒤 신문을 통해 데뷔한 타임스 뉴 로만은 시장을 강타했다. 이 글자체의 명료성과 현대성은 이 시대의 베스트셀러를 만들어냈다.

Trinité 1, 2, 3

통로의 사이니지로 채택된 스칼라로 브레덴버그 센터에 사용됐다.

### 1988–1991년 스칼라

네덜란드의 디자이너 마르틴 마요르가 1988년 정부의 행정 업무를 봐야 했을 때 위트레흐트에 있는 브레덴버그 음악 센터 디자인팀에서 일했다. 그 기관은 내부의 간행물과 사이니지에 필요한 맞춤형 글자체가 필요했는데, 더욱이 그 당시에는 희귀한 작은대문자와 중세 숫자의 타이포그래피적인 처리를 요구했다. 마요르는 독특한 디테일을 지닌 훌륭한 본문용 글자체를 디자인했다. 스칼라는 특정한 견본을 바탕으로 만들어진 것이 아니라 16–17세기의 서적용 글자체의 비례를 존중했다. 사실 마요르는 자신을 '현대적 전통주의자'라 칭한다. 1991년 FF 스칼라는 폰트숍에서 새롭게 선보인 폰트폰트 타입 라이브러리의 첫 번째 본문용 글자체가 됐다.

르네상스와 바로크 형태와는 전혀 다른 본문용 글자체가 있다. 고전적 로만체와 이탤릭체인 디돈이다. 이 범주의 첫 번째 글자체는 피르맹 디도(Firmin Didot)가 1794년에 조각했고, 영국에서는 '모던체'로 불렸다. 그때 그의 나이는 스물이었고 그의 아버지가 운영하는 인쇄소에 펀치 조각가로 고용돼 있었다. 이 글자체는 곧은 획과 기하학적인 곡선, 굵은 세로 모양과 가는 가로선, 세리프 사이의 현저한 대비가 특징이다.

비슷한 시기에 이탈리아에서는 보도니가 자신이 좋아하는 푸르니에와 배스커빌이 만든 글자체의 새로운 변형을 실험했다. 보도니의 글자 역시 굵은 획과 가는 획 사이의 수직적인 대비가 매우 심한 이성적인 글자체였다.

보도니와 디돈 글자가족은 그 당시 왕궁에 공급되고 있었는데, 이는 급진적인 글자의 형태를 인정받는 데 도움이 됐다. 19세기 초기에는 디도와 보도니 모델이 서유럽의 모든 지역에서 서적용

기본 글자체로 사용됐다. 보잘 것 없는 가는 획을 지닌 많은 이류 모조품은 가독성도 형편없고, 작은 크기로 조판됐을 때는 짜증이 날 정도로 번뜩거렸다.

보도니는 특히 인기를 실감할 수 있었다. 20세기 내내 모든 활자주조소에는 보도니가 있었다. 미국의 잡지 디자이너는 스타일이 강한 제목에 대비가 심한 디도의 변형체를 여전히 즐겨 사용한다. 이 때문에 지난 10년 동안 많은 글자체 디자이너는 잘 다듬어진 디지털 리바이벌을 만들어냈다.

디돈의 두 가지 디지털 리바이벌.
왼쪽: 파르셰즈(Porchez) 활자주조소의 앙브루와즈의 디도.
오른쪽: 금속활자의 20세기 리바이벌을 디지털화한 바우어보도니. 두 가지 모두 볼드.

## 과도기 양식, 중간 단계의 글자?

명쾌하고 수직 대비가 강한 디돈 스타일의 글자체가 하늘에서 갑자기 떨어진 것은 아니다. 18세기 중반 동안 서부 유럽의 타이포그래피 선구자는 글자체를 많이 만들어서 기술과 스타일을 혁신하는 데 기여했다. 그들은 글자 형태의 기초를 오로지 르네상스 모델에 둔 것이 아니라 현대적 글쓰기와 조각을 주시했다. 새로운 쓰기 도구인 펜쪽을 양쪽으로 쪼개진 뾰족한 펜은 수직적 대비를 가능하게 했고, 그 시대의 새로운 고전적 예술의 다소 강한 대비와 잘 맞아 떨어졌다.

영어권 문학에서는 이런 글자체를 '과도기 양식'으로 불렀다. 다시 말해 현대적 글자로 가는 중간 단계. 이 이름은 18세기 스타일이 다소 임시적이고 덜 성숙됐음을 암시하지만 사실은 전혀 그렇지 않다. 그 시대의 글자체는 지금까지 조각된 글자 가운데 가장 출중하고 확신을 주는 서적용 글자체였다.

그 스타일에서 가장 큰 영향력을 행사한 사람이 존 배스커빌이다. 그는 영국의 캘리그래퍼이자 석공으로 잉크와 종이 생산 분야에서 혁신을 이루기도 했다. 프랑스에서 타이포그래피의 혁신은 푸르니에로부터 시작됐다. 네덜란드에서는 요한 플레이스만(Johann Fleishmann)이었는데, 그는 엔스헤데를 위한 글자체를 만들었다.

신문의 글자체가 종종 이 스타일을 기반으로 뒀음에도 18세기의 스타일이 다시 발견되기까지는 상당히 오랜 시간이 걸렸으나 지난 10년 동안 많은 글자체 디자이너에게 영감을 줬다.

존 배스커빌, 1757년

요한 플레이스만, 1759년 무렵

미세스 이브스, 주자나 리코 1996년

펜웨이, 매슈 카터

존 배스커빌,
프란티셰크 슈토름 스톰, 2000년

판햄 디스플레이,
크리스티안 슈왈츠, 2004년

⊕ 원본. 보도니가 디자인한 독특한 스타일의 글자를 다양한 크기와 형태로 변형한 것 가운데 하나다. 이 인쇄가가 사망하고 5년 뒤인 1818년 그의 미망인이 출간한 『타이포그래피 매뉴얼(Manuale Tipografico)』에 실린 것이다.

⊕ 이탈리아의 디자이너이며 출판가 프랑코 마리아 리치(Franco Maria Ricci)는 보도니 스타일의 타이포그래피를 열광적으로 지지한다. 그의 감미로운 예술 잡지 《FMR》은 1980년대 전 세계에서 인기를 끌었다. 그가 디자인한 『바벨의 도서관(La Biblioteca di Babele)』은 문학 교양 시리즈다.

⊕ 호화로운 보도니 스타일의 제목용 글자체는 스페인어판 《플레이보이(Playboy)》에서 완벽해 보인다. 피스틸리(Pistilli)는 존 피스틸리(John Pistilli)와 허브 루발린(Herb Lubalin)의 디자인 이후에 폰트 뷰로의 사이러스 하이스미스에게 제작을 의뢰했다.

⊕ "디자인 세계에는 글자체가 대여섯 가지 필요한데, 그 가운데 하나가 보도니다." 마시모 비넬리가 한 이 말은 유명하다. 에미그레에서 주자나 리코가 디자인한 필로소피아(Filosofia)를 출시할 때 그에게 이 포스터를 의뢰했다. 글자체는 보도니라는 신선한 접근으로 시작해 원본 글자체에 수작업으로 활기를 불어넣어 강조하고, 경직되고 과도한 이성적임은 배제했다.

# 타이포그래피 소음

19세기는 타이포그래피 순환에서 평판이 좋지 못하다. 증기기관과 다른 발명품으로 가능해진 산업혁명은 많은 영역에 대량생산을 불러일으켰다. 산업적으로 생산된 제품은 스타일이 빠진 표준 상품이었고, 간혹 과거의 장식에서 골라 치장했다. 책 인쇄의 경우 장인 정신은 거의 사라졌다. 새로운 본문용 글자체는 1800년대에 유행한 보도니 같은 글자체의 융통성 없는 유사품이 됐다. 고전적 단순함을 지닌 책은 기계 시대에서는 희귀해졌고 활자주조소는 말 그대로 최신 유행에 맞는 글자체를 만들기 위해 예전 폰트를 녹여냈다. 과거의 위엄 있던 표지는 일러스트레이션과 타이포그래피, 장식의 무성함으로 대치됐다.

## 상업적 실험

글자 역사가는 그래픽 디자인의 19세기를 오랫동안 무시해왔다. 진짜 혁명은 다른 곳에서 일어났지만, 그들은 주로 책 디자인을 주시했다. 사용할 수 있는 오늘날의 풍요로운 글자체 팔레트가 이 시대의 발견, 잘못된 판단력, 유행에 너무 많은 빚을 지고 있다는 것을 깨달음으로써 19세기는 다시 명예 회복을 시작했다.

만약 옳다면 19세기의 큰 성과 가운데 하나는 광고다. 상품의 기계화로 가격은 떨어졌지만, 브랜드는 알려야 하고 경쟁은 더욱 치열해지니 광고는 필수적인 것이 됐다. 나무활자 같은 새로운 그래픽 생산 기술, 더욱 빨라진 인쇄기, 석판화와 그 이상의 것이 브랜드를 만들고 홍보하는 데 사용됐고, 심지어 조금 더 나은 상품으로 보이기 위해 책과 잡지의 지면을 빌렸다. 간단히 말하면, 새로운 소비자 시대가 그래픽 디자인에 새롭고도 상업적인 접근법을 급진적으로 가져다줬다.

의사소통에서 급진적 변화는 1810년 즈음부터 출간된 독특한 새로운 글자체 범주에 반영됐다. 처음에는 영국과 미국에서였는데 글자체의 주된 자산은 단지 참신함과 새로움이었다. 예컨대 대비가 과장됐거나 대비가 없는 글자 형태, 괴물같이 뚱뚱한 세리프, 또는 어떤 세리프도 없는 형태였다.

1990년대 중반부터 젊은 그래픽 디자이너와 글자체 디자이너는 19세기에 다시 관심을 보이기 시작했다. 다시 나무활자를 가지고 인쇄를 하거나 그 시대의 괴물 글자체를 새로운 디지털 글자체를 위한 영감의 자료로 활용했다.

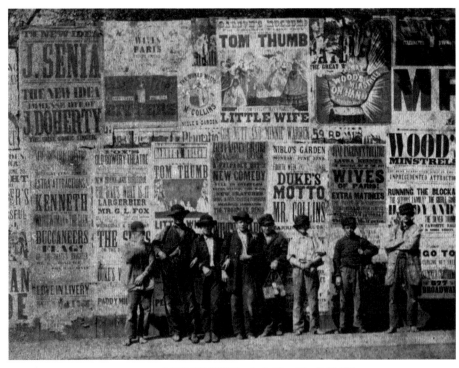

ⓐ 1869년 레이든(Leiden)의 박사 학위 논문의 표제지 세부. 이 같은 과학 관련 인쇄물을 위해 인쇄공은 열 가지 다른 활자를 자신의 활자통에 아낌없이 담아서 사용했다.

ⓘ 검은 구두 여단(Brigade de Shoe Black). 1865년 '앤서니(Anthony)의 입체 사진(Stereoscopic Views)' 인기 시리즈 가운데 하나다. 19세기 중반 귀한 도시의 포스터 벽 사진 기록 가운데 하나인데, 그들의 본디 맥락 속에서 나무활자로 찍힌 큰 규모의 오락용 포스터를 보여 준다. 흑백 사진이고 포스터의 색 부분은 아마도 수작업으로 이뤄진 듯하다.

## IRONWOOD
## COTTONWOOD
## JUNIPER
## POPLAR
## MESQUITE
## PONDEROSA
## ROSEWOOD

### Font · Font
## ZAPATA
### LettErroR © FF Zapata™
## Onverantwoordelijk
## VEEL PAPIER
Andere Letters Verbleken Bij Het Zien Van Het Zwart van Zapata!
## MEER INKT! MEER TONER!
### "Moet alles er hetzelfde uitzien? — NEE
## ONZIN
Neem dan ook niet altijd dezelfde Lettertjes! — WEES NIET BANG
Het ZWITSERS rationalisme heeft LANG GENOEG geregeerd!
Negeer de BEVELEN van het MODERNISME! ≡ KIES JE EIGEN FONTS!
### Gebruik? ECHTE? Schreven Voor? ECHTE?
## TYPO
## GRAFIE
### & Dan Niet Van Die Zuinige
## MAGERE SCHREEFLOZE DINGETJES!
### "Vreselijk Saai & Ouderwets!"
### Daarom Stevige Letters Met Mooie Rondingen Van!
## [LettError Sinds 1989]
## PAS OP
## ECHTE LETTERS ZIJN SOMS HEEL ERG
## GEVAARLIJK
### <->
Maar — als je ze goed behandelt zullen ze je altijd trouw blijven!

① 어도비 우드타입 시리즈는 가장 잘 알려진 포스터를 위한 몇몇 19세기의 나무활자 스타일의 디지털 리바이벌이다.

② 에릭 판 브로크란드의 FF 자파타(FF Zapata)는 넓은 슬래브세리프라는 독특한 포스터 글자체 스타일로 맞붙어 다섯 가지의 굵기를 지닌 새로운 수준의 극단 상태를 만들어냈다.

③ 호플러 & 프레리죤스(Hoefler & Frere-Jones)의 '변화무쌍한 프로젝트(Proteus Project)'는 19세기 나무활자의 네 가지 스타일에 기반을 두고 있다.

④ 제러미 탱커드의 샤이어 타입(Shire Types)은 19세기 타이포그래피 스타일의 패러디다. 이 여섯 가지 폰트의 특징은 서로 간에 조화로운데 증정본의 표지나 표제지에 사용됐다.

## Ziggurat
## Saracen
## Leviathan
## Acropolis

## abcdefg
## ABCDEFG
## abcdefg
## ABCDEFG
## abcdefg
## abcdefg

## CHESHIRE
## DERBYSHIRE
## SHROPSHIRE
## STAFFORDSHIRE
## WARWICKSHIRE
## WORCESTERSHIRE

# 우성 글자체: 상업 예술, 현대주의, 아르데코

20세기 초반에는 글자 형태에서 다양한 발전이 동시에 일어났다. 광고에서 19세기 제약 광고 같은 빌보드는 조금 더 세련되게 바뀌었다. 그리고 새로운 직업이 등장했는데 일러스트레이션이나 레터링 같은 개인적인 스타일을 발전시키는 상업 예술가였다. 그들 가운데 가장 성공적인 사람은 활자주조소의 부탁을 받고 금속활자를 디자인했다.

독일의 루시안 베른하르트(Lucian Bernhard)는 굵고 단순한 광고와 패키지 스타일의 선구자다. 베른하르트는 '포스터 스타일'이라는 의미의 '플라캇스틸(Plakatsil)'로 잘 알려졌는데, 그는 곧바로 같은 스타일의 글자를 디자인하기 시작했다. 미국의 오스월드 오즈 쿠퍼는 성공한 상업 예술가이자 글자체 디자이너였다. '우성(Dominant) 글자체'로 시장에 나온 쿠퍼 블랙(Cooper Black)은 나오자마자 인기를 끌었다. 이 글자체는 변함없이 인기 있는 제목용 글자체로서 변화하는 기술을 따라 이어져왔다.

## 현대주의 운동

반면에 새로운 예술의 움직임이 유럽을 휩쓸었다. 거기에는 구성주의, 스타일, 기초적인 타이포그래피, 또는 새로운 타이포그래피를 포함한 많은 징후와 명명이 있었는데 이를 합쳐서 지금은 '현대주의'로 부른다. 현대주의 예술가나 디자이너를 위해 타이포그래피적 접근은 장식과 형상을 없애고 추상성과 합리성, 객관성을 추구하는 과정이 됐다.

자신의의 이상과 이론을 표현하기 위해 많은 예술가가 글자 형태를 그렸는데, 이는 제목용 글자체를 독점적으로 사용하기 위해서였다. 그들 이론의 중심은 기능주의였음에도 현대주의자의 이상적 사고는 결코 성공적인 본문용 글자체의 글자 형태나 글자의 궁극적인 목적인 가독성으로 이끌지 못했다. 현대주의 글자체는 대부분 단순성과 이성주의에 관심을 두고 자와 컴퍼스로 만들어진 기하학적 형태였다. 네덜란드 디자이너 라우베리크스(Lauweriks)와 베이데벌트(Wijdeveld), 판 두스뷔르흐(Van Doesburg)의 직선 로마자와 곡선을 함께 사용하는 것을 제한했다. 그러나 여기에 주목할 만한 예외가 있다. 파울 레너의 푸투라는 모더니스트의 기하학과 전통적 타이포그래피의 시각적 관심 사이에서 타협점을 잘 이뤘다. 이 글자체는 바로 영향력을 나타냈고 무수한 모방을 낳았다. (◑ 6)

⊕ 1918년 오즈 쿠퍼가 그의 회사를 위해 그린 카드. 이 글자 스타일은 뒷날 쿠퍼 블랙이 됐다.

◐ 1929년 모리스 풀러 벤톤이 디자인한 브로드웨이에 기반을 둔 암스테르담 활자주조소의 아르데코 글자체.

◑ 몇몇 예술가는 잡지 《더 스테일》에 직선만을 사용해서 그린 실험적 글자를 선보였다. 가구 회사를 위한 이 엽서는 네덜란드의 그래픽 디자이너 빌모스 후사르가 디자인했다.

## 아르데코

1920년대 다소 혁명적이지는 못한 혈통의 레터링 아티스트는
컴퍼스와 자를 사용해 장식적인 글자 형태를 그려나갔다. 결과는
모더니스트의 실험보다 주류에 가까워졌다. 이는 그래픽 흐름의
한 부분이 됐고, 건축이나 제품 디자인, 예술에서 유사한 경향으로
연결됐다. 지금은 '아르데코(Art Deco)'라고 부르는 이 용어는
사실 1960년대에 만들어졌다. 단순화한 아르누보의 혼합, 희석된
현대주의, 이색적 문화의 영향인 아르데코는 1925년 즈음부터
확실히 우세한 스타일이었다. 그래픽 디자인과 타이포그래피에서
이는 바우하우스와 구성주의로부터 차용한 기하학적 구조를
가진 손글씨에 기반을 두고 풍부한 형태와 혼합된 제목용
타이포그래피로의 새로운 접근이라는 결과를 낳았다.

스위스 스타일의 기능주의가 1960년대를 잠식한 뒤 아르데코는
디자인 순환 구조에서 설 땅을 찾지 못하고 상업적 필기체와 과한
제목용 글자체가 돼버렸다. 그러나 록 포스터와 1960–1970년대
언더그라운드 잡지의 화려한 히피 스타일에서 다시 살아났다.
더욱이 최근에 글자체 디자이너와 레터링 아티스트는 아르데코와
상업 레터링에서 또 다른 영감을 얻었다. 아르데코의 왜곡된 정신을
무작정 따르거나 모방한 수많은 글자체가 출시됐다.

◉ 북아메리카에는 1920년대의 아르데코 오리지널부터
20세기 중반 네온사인과 1970–1980년대의 LP와 책 표지,
그리고 오늘날 수많은 인용구들까지 가로막을 수 없는
아르데코의 혈통이 존재한다. 이 포스터는 로스엔젤레스의
스리 스텝 어헤드의 조쉬 코윈의 디자인으로 전형적
아르데코 디자이너인 A. M. 카상드르(A. M. Cassandre)가
사용한 형태와 그러데이션을 참고했다. 이 보기에서는
마크 시몬슨(Mark Simonson)이 사용한 몬스트라
누오바(Monstra Nuova)는 아르데코 글자 형태를 디지털로
재현한 오늘날 가장 인기 있는 글자체다.

◑ 파울 반 더르 란이 네덜란드의 현대주의 건축가 얀
듀에이커르(Jan Duijker)가 개조한 학교를 위해 2002년
디자인한 레터링. 1931년에 완성된 건물처럼 이 글자는
아르데코와 아방가르드 현대주의 요소를 지니고 있다.

# 모듈 글자체 디자인과 레터링

현대주의자에게 객관성과 합리성, 단순성은 중요한 덕목이다.
예컨대 바우하우스는 그들의 생각을 실제적 제안으로 발전시켰다.
기하학적 구성과 모듈 구조는 타이포그래피를 포함해 여러 디자인
분야에서 명료성과 효율성을 이루기 위한 수단이었다. 자와
컴퍼스를 이용해 글자체를 디자인하는 것은 본문용 글자체에서는
적절하지 않았지만, 제목용 글자체에서는 흥미로운 작업으로
여겨졌다.

☞ 알베르스의 활자구성. 조판공이 사용하는 114가지 재료를
대신해 사각형과 원으로 본문을 짰다.

☞ 1970년 크라우얼이 클래스
올덴버그(Claes Oldenburg)를 위해
디자인한 모듈 글자체는 뚱뚱한 거인을
연상시킨다. 2003년 파운드리(The
Foundry)에서 이 글자체의 디지털
버전을 파운드리 카탈로그(Foundry
Catalogue)에 포함해 선보였는데,
대단한 인기를 얻었다. 파운드리
카탈로그 가운데 많은 글자체가
아래쪽에서 소개하는 폰트스트럭트로
디자인한 글자체처럼 모듈 글자체에서
영감을 받았다.

☞ 1963년 빔 크라우얼이 디자인한
카탈로그. 손으로 그린 글자 형태는
예술가 에드가르 페른하우트(Edgar
Fernhout)의 작품에서 수직적 획에
적용됐다.

## 디지털 시대의 모듈 글자체, 폰트스트럭트

미국의 디자이너이자 소프트웨어 개발자 롭 미크(Rob Meek)가
개발한 폰트스트럭트(FontStruct, www.fontstruct.com)는
폰트숍에서 후원하는 온라인 무료 글자체 제작 소프트웨어로,
사용자가 기하학적 형태로부터 빠르고 쉽게 폰트를 만들 수 있게
도와준다. 사용자가 글자체를 디자인하면 끝나면, 폰트스트럭트는
윈도우나 OS X에서 사용할 수 있도록 질 좋은 트루타입 폰트를
생성한다. 폰트스트럭션(FontStruction)은 인터넷 커뮤니티로,
사용자는 폰트스트럭트로 디자인한 글자체를 공유해 평가하거나
평가받고, 공동으로 디자인까지 할 수 있다.

타이론(Tyrone)은 벨기에의 디자이너 페터르 더
로이가 폰트스트럭트로 디자인한 글자체로, 형태가
독특하다. 더 로이는 폰트스트럭트 사용자 사이에서
'타입라이더(Typerider)'로 유명하다.

---

활자주조소를 위해 요제프 알베르스(Josef Albers)가 1931년에 디자인한 글자체 활자구성(Kombinationsschrift)은 사각형과 원이 조판공이 사용하는 114가지 재료를 대신할 수 있음을 보여줬다. 활자구성으로 몇 가지 높이 안에서 모든 글자 형태를 만들 수 있었다. 활자구성은 잡지《바우하우스(Bauhaus)》에 '조판공이 사용하는 재료를 97퍼센트 이상 줄이는 방법'으로 소개되기도 했다. 하지만 이에 따라 조판공의 부담이 늘어나는 것은 별로 중요하지 않았던 듯하다.

1940년대에 이런 실험은 조판공에게 인기를 얻지 못했지만, 1960년대 그래픽 스튜디오에서는 아주 흔하게 사용됐다. 그들은 글자 모듈화하는 체계적 방법을 고안했다. 물론 이 방법은 오늘날 디지털 글자체를 디자인할 때도 적용할 수 있다.

⬆ 2009년 라바에서 디자인한 네덜란드의 기독교 방송 단체 에반헬리스허 오마루프(Evangelische Omroep)에서 개최하는 연례 행사 '젊은이의 날(Young People's Day)'를 위한 포스터. 라바에서는 정사각형과 1/4 원을 바탕으로 모듈 글자를 디자인하고, 바우하우스 시대에는 상상할 수 없는 방법으로 색을 입혔다.

⬅ 2008년 프랑스의 디자이너 필리프 아펠로아가 파리에서 열린 박람회 (발견의 궁전(Palais de la Découverte))를 위해 디자인한 포스터. 아펠로아에게 일회용 글자체를 디자인하는 것은 자신의 디자인을 개인화하고, 추상적 시각 언어로서 글자 콘셉트를 시각화하는 방법이다. 아펠로아는 이 포스터에 대문자와 소문자를 혼합한 글자를 사용했다. 단순한 매트릭스에 담긴 다양한 크기의 원이 텍스트에 활력을 불어넣고, 과학적 탐험을 암시한다. 이 포스터는 2010년 실크스크린을 통해 188 x 175센티미터 크기로 다시 인쇄됐다.

## 스위스 느낌

제2차 세계대전이 일어나자 유럽 나라 대부분에서는 기능적이고 객관적인 사고와 합리적 표현 방식인 현대주의가 갑자기 정지했다. 하지만 중립국인 스위스는 예외였다. 1945년 이후 기능주의는 그래픽 디자인에서 가장 영향력 있는 흐름이 됐다. 이는 '스위스 스타일'이나 '국제주의 스타일'로 불렸다. 스위스 스타일의 특징은 비대칭 레이아웃, 그리드, 악치덴츠 그로테스크 같은 산세리프체로 왼끝 맞추기한 텍스트, 의식적으로 사용한 여백 등이다. 스위스 스타일은 일러스트레이션보다 사진과 더 가깝다. 1950-1960년대 그래픽 디자인 작업을 보면 스위스 스타일이 디자인 요소로 이미지보다 타이포그래피에 의존하는 것을 알 수 있다.

Ⓒ 1958년 넬리 루딘(Nelly Rudin)이 디자인한 포스터로, 낭만적인 구석이라고는 없는 산세리프체 텍스트, 사진, 그리드를 바탕으로 한 레이아웃 등 스위스 스타일 특징을 보여준다.

## 헬베티카의 성공

스위스 스타일은 1950년대 중반에 유럽을 정복하고 곧이어 아메리카 북부와 남부를 접수했다. 과장하면 모든 그래픽 디자이너가 산세리프체를 사용하고, 텍스트를 왼쪽맞추기했다. 푸투라, 카벨(Kabel) 같은 기하학적 산세리프체가 다소 과도하게 느껴질 만큼 현대주의가 발전했을 때 19세기 후반부터 그래픽 디자이너는 광고용 글자체를 좋아했다. 베르톨트 활자주조소의 악치덴츠 그로테스크가 무척 인기가 있었고, 모노타입의 그로테스크나 이보다 덜하기는 해도 바우에르(Bauer) 활자주조소의 베누스(Venus)도 마찬가지였다.

아직까지 이런 범주에서 궁극적으로 가장 성공적인 글자체를 생산한 곳은 스위스 회사였다. 1956년 즈음 스위스 바젤 근처에 있었던 하스(Haas) 활자주조소는 타이포그래퍼 막스 미딩거(Max Miedinger)에게 악치덴츠 그로테스크와 어울리는 새로운 글자체를 의뢰했다. 미딩거는 1880년 독일 라이프치히의 셸테르 & 기세케 미딩거(Schelter & Giesecke Miedinger)의 그로테스크 견본을 바탕으로 하스 활자주조소 총감독 에드워드 호프만(Edward Hoffmann)과 긴밀한 협력한 끝에 몇 개월 만에 노이에 하스 그로테스크(Neue Haas Grotesk)를 디자인했다.

이 성공은 처음부터 대단한 것은 아니었으나 독일의 프랑크푸르트의 스템펠(Stempel) 활자주조소가 그들의 계획에 이 글자체를 포함시키기로 결정하면서 전세가 바뀌었다. 영업 관리자 하인츠 오일(Heinz Eul)은 1959년 6월 6일자 경영 관리진에게 보내는 편지에서 이 글자체를 '스위스'라는 의미인 '헬베티카'라는 이름으로 다시 출시할 것을 제안했다. 결국 1961년 초 이 글자체는 헬베티카로 다시 출시됐다.

그다음에 이어진 것은 대단한 승리였다. 헬베티카는 세계의 기업 글자체로 지배적 힘이 됐다. 이런 인기는 헬베티카를 안전한 선택으로 만들었는데, 더욱이 그럴 수 있었던 것은 모든 인쇄소나 조판소에서 이 글자체를 사용할 수 있었기 때문이다. 헬베티카의 경력은 "아무것도 성공만큼 성공적인 것이 없다."라는 격언의 확인된 증거다.

1983년 스템펠 활자주조소에서는 원본을 미묘하게 다시 만져 다른 글자가족과 조화로움을 살린 노이에 헬베티카(Neue Helvetica)를 출시했다. 어도비에서 포스트스크립트 소프트웨어에 탑재되는 네 가지 글자체 가운데 하나로 헬베티카를 선택했을 때 디지털 타이포그래피의 대들보로서 헬베티카의 위치는 확인된 것이었다.

반면, 여러 회사는 스위스(Swiss)나 헬리온(Helion), 트라이엄버릿(Triumvirate) 같은 이름으로 그들만의 헬베티카의 복제품을 만들어냈다. 마침내 에어리얼이 생겨났는데, 이 글자체는 복제품이기를 원하지 않았다. 옆쪽을 보라.

Ⓒ 노이에 하스 그로테스크가 등장한 것은 1957년이다. 2년 뒤 이 글자체는 최종적으로 '헬베티카'라는 이름을 얻었다. 2007년 헬베티카가 50주년이 됐을 때 많은 축하를 받았다. 영화 감독 게리 허스트윗(Gary Hustwit)은 약 1년 동안 이 글자체에 관한 다큐멘터리 〈헬베티카〉를 만들었다.

**헬베티카 50주년 기념 포스터**

◉ 네덜란드의 익스페리멘탈 젯셋에서 디자인한 다큐멘터리 〈헬베티카〉의 포스터.

◉ 독일의 니나 하르트비히가 디자인한 포스터. 라이노타입 대회에서 수상했다.

## 에어리얼에 무슨 일이 있었나

에어리얼은 운영체제로 윈도우를 사용하는 개인용 컴퓨터에 시스템 폰트로 탑재돼 있다. 일반 사용자 사이서에는 헬베티카보다 더 친숙하다. 에어리얼은 1980년대 후반 모노타입의 로빈 니콜라스(Robin Nicholas)와 패트리샤 사운더스(Patricia Saunders)가 높이 평가받는 산세리프체인 모노타입 그로테스크(Monotype Grotesque)를 바탕으로 디자인한 글자체다. 글자의 비례와 너비는 모노타입 그로테스크와 다르지만, 헬베티카와는 확실히 관련이 있다. 따라서 여러 세부가 거의 동일하다. 이는 우연의 일치가 아니다. 여러 회사에서는 라이노타입에서 판매하는, 인기는 높지만 가격이 비싼 헬베티카를 대체할 글자체를 원했다. 컴퓨터 수마다 폰트를 구입해야하는 것도 좋아하지 않았다. 어떤 면에서 에어리얼의 디자인은 애매했다. 에어리얼을 선택한 회사 가운데 한 곳이 마이크로소프트였다. 나머지는 굳이 말할 필요가 없다.

여러분이 의식 있는 디자이너라면 에어리얼을 사용할까, 그렇지 않을까? 헬베티카는 확실하고 일관돼 원본 글자체나 이런 범주에서

배제된 뉴트럴(Neutral)이나 아쿠라트(Akkurat) 같은 글자체를 택하는 것은 잘못된 생각이 아니다. 그러나 에어리얼은 종종 보통 회사가 기업 아이덴티티를 디자인할 때 마이크로소프트 오피스 폰트로서 피하지 못하는 선택이 된다. 왜일까? 이는 이미 모든 개인용 컴퓨터에 탑재돼 사용하는 데 아무 탈이 없기 때문이다. 그리고 무료니까 말이다.

# GRaster

◉ 분홍색 글자체는 승리자 에어리얼, 파란색 글자체는 도전자 헬베티카다. 두 글자체는 많은 글자가 일치한다. 이를 반드시 표절이라고 할 수는 없다. 에어리얼은 헬베티카보다 G의 오른쪽 아랫부분이 덜 돌출돼 있다. R의 모양이 다르고, a의 세로 줄기에도 꼬리가 없다. c, e, f, g, r, s 같은 글자의 곡선과 t의 윗부분은 비스듬히 잘렸다.

# 산세리프체의 해방

전통적으로 훈련받은 타이포그래퍼는 세리프가 있는 올드스타일 글자체나 여기에 속하면서 현대적으로 변형된 글자체가 본문용으로 적합한 글자체라고 생각한다. 많은 신문이나 소설은 이런 글자체로 인쇄된다. 최근까지 산세리프체는 전형적인 부수적 글자체로 단지 제목이나 부제, 상자 안의 글자나 캡션에 적합한 글자체로 보였다. 현대주의 디자이너가 스위스 타이포그래피의 영향을 받아 헬베티카나 유니버스를 본문용 글자체로 선택하기 시작한 것은 1970년대의 짧은 기간이었다. 그러나 그것은 편안하게 집중해서 읽기 위한 것이 아니라 본문용으로는 가라몽과 타임스를 이길 글자체가 없다는 관습을 증명하는 것처럼 보였다.

그러나 산세리프체가 부상하기 시작했다. 긴 본문 조판에 산세리프체를 사용하는 경우가 증가했다. 단지 그래픽 디자이너의 취향이 변한 것 때문만이 아니라 글자체 디자인 자체에 따른 결과로,

현대 가독성이 높아져 사용자 호감도도 높아진 것이다. 본문용 산세리프체는 최근 몇 년 사이 글자체 디자이너에게 더욱 열린 형태지만 덜 단조로운 글자를 제안하면서 타이포그래피 실험과 디자인에서 중심 역할을 했다. 1990년대 초까지는 산세리프체라고 하면 중립적이거나 감정이 없는 글자체, 또는 단순하게 헬베티카를 의미했다. 지금은 획의 굵기 대비가 적고 세리프가 없는 광범위하게 선택할 수 있는 유용한 글자체다.

고전적 책 글자체를 바탕으로 한 휴머니스트 산세리프체 범주는 특히 가독성 때문에 유명해졌다. 그러나 다른 범주도 마찬가지로 이전에는 거의 이루지 못했던 어느 정도의 독자 편의성을 글자체 디자이너가 이뤄내고 있다. 오늘날 산세리프체는 점점 잡지나 안내서, 예술 카탈로그와 모든 종류의 비소설 책을 위한 표준이 돼가고, 유용한 산세리프의 공급도 빠르게 늘어나고 있다.

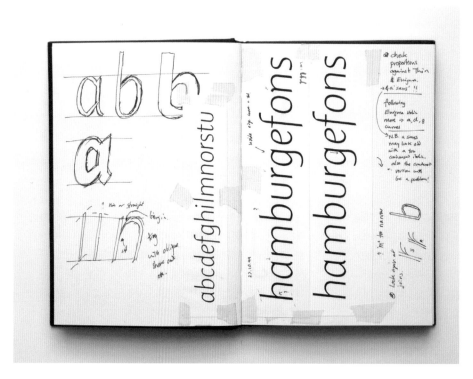

☞ 제러미 탱커드가 디자인한 휴머니스트 산세리프체 셰이커의 이탤릭체 스케치.

☞ 오늘날의 산세리프체 스타일과 범주에 대한 간략한 개관. 이 범주에서 지명된 처음 네 가지는 사람들이 납득할 만하다. 예컨대 '사각형'과 '기술적' 범주는 공식적이지는 않지만 보편적이고, 마지막 두 가지는 하위 범주로 정의돼 묶여지기에는 어렵다. 그로테스크와 고딕의 차이는 잘 정의되지 않았는데 오히려 역사상, 공식상의 관련성에 대한 의문이 든다. 북아메리카에서는 모든 산세리프체를 '고딕'으로 부르는 경향이 있었는데, 그 때문에 아방가르드

고딕이나 아주 작은 세리프가 있는 코퍼플레이트 고딕도 이렇게 불렸다. 이 표는 확실하게 철저하지는 못하다. 여기에는 부드럽고 둥근 산세리프체에 대한 범주가 필요한데 '정통적이지 않은' 범주는 조금 더 분석이 필요하다. 이런 일이 유용한지 아닌지는 더 지켜봐야 한다. 각각의 글자체가 다양한 두께를, 어떤 경우에는 복합적 글자너비를 갖게 되는 것을 주목하라.

**유럽 그로테스크**

Mangfions
Portez ce vieux whisky *au juge blond*
악치덴츠 그로테스크, 1898년◎1980년

Mangfions
Portez ce vieux whisky *au juge blond*
유니버스, 1957년

Mangfions
Portez ce vieux whisky au juge blond
아쿠라트, 2004년

**영미 그로테스크, 고딕**

Mangfions
Portez ce vieux whisky *au juge blond*
뉴스 고딕, 1909년

Mangfions
Portez ce vieux whisky **au juge blond**
뷰로 흐로트, 1989년 ◎ 2006년

Mangfions
Portez ce vieux whisky *au juge blond*
피긴스의 산세리프체, 1836년 ◎ 피긴스 산스, 2009년

**기하학적**

Mangfions
Portez ce vieux whisky *au juge blond*
푸투라, 1927년

Mangfions
Portez ce vieux whisky *au juge blond*
아방가르드 고딕, 1970–1977년

Mangfions
Portez ce vieux whisky *au juge blond*
프록시마 노바, 2005년

**휴머니스트**

Mangfions
Portez ce vieux whisky *au juge blond*
신택스, 1969년

Mangfions
Portez ce vieux whisky au juge blond
FF 크바드라트 산스, 1997년

Mangfions
Portez ce vieux whisky *au juge blond*
셰이커 2, 2000-2009년

**사각형**

Mangfions
Portez ce vieux whisky *au juge blond*
유로스틸, 1962년

Mangfions
Portez ce vieux whisky *au juge blond*
클라비카, 2004년

Mangfions
Portez ce vieux whisky *au juge blond*
그로테스크, 2008년

**기술적**

Mangfions
Portez ce vieux whisky *au juge blond*
DIN, 1936년 • FF DIN, 1995년

Mangfions
Portez ce vieux whisky *au juge blond*
아이소놈, 1980년 • FF 아이소놈, 1993년

Mangfions
Portez ce vieux whisky *au juge blond*
인터스테이트, 1993-2004년

**사무적, 하이브리드, 현실적**

Mangfions
Portez ce vieux whisky *au juge blond*
FF 메타, 1991-2003년

Mangfions
Portez ce vieux whisky *au juge blond*
코피드, 1997-2007년

Mangfions
Portez ce vieux whisky *au juge blond*
파싯, 2005년

**새로운 접근**

Mangfions
Portez ce vieux whisky *au juge blond*
FF 밸런스, 1993년

Mangfions
Portez ce vieux whisky *au juge blond*
댄서, 2007년

Mangfions
Portez ce vieux whisky *au juge blond*
브리, 2008년

# 최신 본문용 글자체 정보

산세리프체가 전통적 본문용 글자체의 대안으로 떠오르는 동안 고전적 영역에 조용한 혁명이 시작됐다. 젊거나 잘 알려지지 않은 글자체 디자이너는 어도비나 모노타입 같이 큰 폰트 회사가 제공하는 잘 알려진 고전적 글자체보다 기술적으로 진보한 글자체를 디자인한다. 예컨대 글자체 한 벌에서 수많은 스타일의 숫자나 조화롭게 사용할 수 있는 다양한 두께를 제공한다.

새로운 본문용 글자체의 또 다른 장점은, 지금은 사라진 과거 기술로 디자인되지 않았기 때문에 기술적으로나 미학적으로 현대적이라는 점이다. 이런 글자체는 종이나 모니터 화면에서 작은 크기로 성공적이고 역할을 잘하도록 만들어졌을 뿐 아니라 제목용으로 사용됐을 때도 매력적이고 의사 전달이 가능할 수 있는 세부를 지니고 있음을 의미한다.

최근에 잘 만들어지고 잘 정비된 인상적인 본문용 글자체의 수확이 있었다. 이는 부분적으로 영국 레딩 대학교(University of Reading)의 석사 과정과 네덜란드 헤이그의 왕립 미술 학교(Royal Academy of Arts, KABK)의 글자체 디자인 교육의 질적 성장에 기인한다.

많은 글자체는 전통적인 비례와 깔끔하고 현대적인 세부가 조화돼 친밀함과 새로움 사이에 균형을 이뤄 독자가 읽기 편하다. 일반적 습관에 따라 글자체를 분류할 때 이런 글자체가 결국 올드스타일이나 과도기 양식에 들어간다고 해도 나는 이를 올드, 과도기, 또는 어떤 역사적 개념의 용어로 부르는 것은 주저하게 된다. 오히려 뉴스, 문학, 대형, 다목적 같이 기능성으로 분류하는 것이 유용할 듯하다.

**W. A. 드위긴스와 엠포뮬러: 마리오네트에게 배우기**

W. A. 드위긴스(W. A. Dwiggins)는 디자인과 글자에 관한 재치 있고 통찰력 있는 에세이를 쓴 미국의 레터링 아티스트이자 일러스트레이터였으며 처음으로 '그래픽 디자이너'라는 용어를 사용한 사람으로 알려졌다. 그는 또한 헌신적으로 인형극을 하는 사람이었고 마리오네트(Marionette)를 만드는 사람이었다.

드위긴스는 글자체는 현대적이어야 한다는 확신이 있었다. 그의 혁신적인 일렉트라(Electra)의 한 부분에서 그는 "여러분에게 문제는 항상 장송의 글자나 존 드 스피라(John de Spira)를 복제하려는 것인데……. 그것은 여러분이 300년, 400년을 뒤로 돌아가서 그때 그들이 한 것을 다시 반복해서 하는 것이다……. 이것은 1935다. 그들이 했던 것처럼 해보는 것은 어떤가? 글자의 형태를 놓고 1935를 대표할 수 있는 어떤 것과 섞을 수 있는지 보라. …… 전기, 스파크, 에너지."라고 말하는 가상의 일본 글자 전문가와의 만남을 표현했다.

정통적이지는 않지만, 실질적 돌파구를 찾던 드위긴스는 엠포뮬러(The M-Formula)를 고안했다. M은 마리오네트를 의미한다. 그는 자신의 인형극에 필요한 인형을 디자인할 때 말하자면 맨 뒷줄에 있는 한 젊은 여성의 특징을 인식시키기 위해서는 그의 특징을 과장해서 표현해야 한다고 했다. 글자의 형태에 대해서는 같은 이야기를 했는데, 작은 크기의 글자가 시각적으로 잘 읽히려면 그 형태가 나머지 표현보다 우위에 있어야 한다는 것이다. 드위긴스의 글자 형태는 확대시켰을 때 매우 눈에 띄지만 본문 크기로 봤을 때는 단순 명쾌하다. 지난 수십 년 동안 여러 글자체 디자인은 전통적이지 않으면서 깔끔하게 조각된 글자 형태를 만들어내기 위해 드위긴스의 원리를 따랐다. 사이러스 하이스미스의 프렌사(Prensa), 켄트 루(Kent Lew)의 위트만(Whitman), 헤라르트 윙어르의 여러 글자체 등은 드위긴스의 영향을 보여준다.

드위긴스가 사용한 마리오네트의 머리 부분.

팀 아렌스가 복원한 드위긴스의 글자.

## 굵기 살피기
### 노벨과 벰보

**aaiimm**

Novel Portez ce vieux whisky au juge blond
*Bembo* Portez ce vieux whisky au juge blond

**Nancy suffisant**
*Nancy* suffisant

금속활자와 비교하면 많은 디지털 리바이벌은 너무 가늘어서 작은 크기로 조판됐을 때 편안하게 읽을 수 없다. 크리스토프 던스트의 노벨(Novel) 같은 새로 디자인된 본문용 글자체는 이런 문제를 오늘날 인쇄의 선명도 때문이라고 돌린다. 노벨은 디지털화한 벰보보다 확실히 튼튼해 보이며, 제목용으로 사용하기에 충분히 흥미롭다.

## 기울기 요소
### 체칠리아와 조애나

**aaiimm**

*Caecilia* Portez ce vieux whisky au juge blond
*Joanna* Portez ce vieux whisky au juge blond

*Royal splendor*
*Royal splendor*

에릭 길이 디자인한 조애나가 금속활자에서는 뛰어난 본문용 글자체인 반면 디지털 버전은 책 표지에 큰 크기로 사용될 때는 아름답게 보여도 이전 글자체의 그림자일 뿐이다. 페터르 마트히아스 노트르제이의 PMN 체칠리아는 현대적 대안이 될 수 있다. 수평의 슬래브세리프와 휴머니스트 비례를 가지고 있지만 심하지 않은 획의 굵기 대비와 기울기, 더 둥글게 된 이탤릭은 화면에서 읽기에 좋은 글자체로 만들었다. 그 결과 PMN 체칠리아는 아마존의 킨들의 기본 글자체로 채택됐다.

---

## Vesper

Portez ce vieux whisky au juge blond qui fume

סימל יבצ תא ןחדש |, ןטק לזוג לע עפנ קסרתה כ.

यह पहला कम्प्यूटर था, जिसमें सुंदर टाइपोग्राफी थी।

## Leksa

Portez ce vieux whisky *au juge blond qui fume*

Эх, чужак! Общий съём цен шляп (юфть) – вдрызг!

---

## Leitura

*Leitura 1* Portez ce vieux whisky *au juge blond qui fume*
*Leitura 2* Portez ce vieux whisky *au juge blond qui fume*
**Leitura 3** Portez ce vieux whisky *au juge blond qui fume*
**Leitura 4** Portez ce vieux whisky *au juge blond qui fume*

## Leitura News

*Leitura News 1* Portez ce vieux whisky *au juge blond qui fume*
*Leitura News 2* Portez ce vieux whisky *au juge blond qui fume*
**Leitura News 3** Portez ce vieux whisky *au juge blond qui fume*
**Leitura News 4** Portez ce vieux whisky *au juge blond qui fume*

---

## Prensa Semibold

Portez ce vieux whisky *au juge blond qui fume*

## Nexus Serif

Portez ce vieux whisky *au juge blond qui fume*

## Marat Regular

Portez ce vieux whisky *au juge blond qui fume*

---

## Adelle Thin → **Heavy**

Portez ce vieux whisky *au juge blond qui fume*

## Chaparral Light → **Bold**

Portez ce vieux whisky *au juge blond qui fume*

## Centro Slab XThin → **Ultra**

Portez ce vieux whisky *au juge blond qui fume*

---

**서적용, 다중 언어용**
노벨 같이 아름답게 디자인된 완전히 새로운 본문용 글자체 범주다. 집중해서 글을 읽을 수 있도록 중립적이지만 크기에서는 강한 개성을 드러낸다. 젊은 디자이너는 종종 라틴문자가 아닌 다른 글자 시스템에 흥미를 보이는데, 주로 키릴문자, 그리스문자와 아시아문자다.

**신문 글자체 시스템**
신문 용지는 여전히 독특한 시장으로 기술적 제한이 있다. 완벽하지 못한 인쇄기로 고르지 못한 결과물이 만들어지지만 글자체를 잘 선택하면 보상될 수 있다. 신문 글자체 전문가는 미세 조정된 인쇄물을 위해 보통 굵기의 글자를 가지고 세심하게 균형을 잡은 여러 가지 변형을 만든다.

**가독성 있는 튼튼한 슬래브세리프**
PMN 체칠리아는 슬래브세리프로부터 돌파구를 제시했는데, 이는 휴머니스트의 구조와 획 굵기의 대비가 적은 산세리프체의 결합으로 곧 실현 가능해 보였다. 많은 글자체 디자이너는 이런 범주에 새롭게 접근해 과거에 출시된 글자체의 두꺼운 글자체를 만들어 화면용 타이포그래피로 사용할 수 있게 했다.

**혁신적 실루엣**
드위긴스의 엠포뮬러에서 영감을 받은 디자이너는 한 곡선에서 다음 곡선을 급격하게 변하게 그려보면서 글자의 외곽 형태와 속공간 사이의 관계를 가지고 실험을 시작했다. 사이러스 하이스미스의 프렌사(Prensa)와 마르틴 마요르의 넥서스가 그 확실한 보기다. 또 마라트(Marat)를 만든 루드비히 위벨레 같은 글자체 디자이너는 잉크트랩과 정통적이지 않은 실루엣의 미적 가능성을 탐구했다.
(☞ 141)

# 시각적 크기: 주문 제작 글자체

디지털 글자체를 사용하는 우리는 글자크기를 끊임없이 바꿀 수 있기 때문에 어떤 글자체라고 해도 무한정 작게, 또는 크게 만들 수 있다. 기술적으로는 가능하지만 항상 좋은 아이디어가 되는 것은 아니다. 디지털 글자체는 마스터 작업을 바탕으로 만들어졌기 때문인데, 여기서 글자크기를 조절하는 것은 한 드로잉의 선형 확대나 축소를 의미한다. 따라서 그 결과는 큰 크기에서는 지나치게 거칠어지거나 아주 작은 크기로 조판됐을 때는 편안해 보이기보다는 너무 가늘 수 있다.

그러나 항상 그런 것은 아니다. 글자체는 보통 손으로 실제 크기로 조각되기 때문에 세부는 펀치 조각가의 눈으로 보고 그의 손이 할 수 있는 것에 따라 결정된다. 심지어 한 글자체 디자이너가 다양한 결합을 만들기 위해 스타일이 같은 호환용 글자를 조각하려 해도 각각의 크기는 미묘하게 달라질 수 있다. 비례와 두께, 대비,

각 글자체가 어떤 특정 크기에서 편하게 읽힌다는 공간을 감안해 조정이 이뤄진다.

이 시각적 조정은 사진식자와 디지털 글자체에서는 단념하게 됐다. 모든 크기의 글자가 한 마스터 작업을 사용하면서 가격은 더 저렴해지고 기술적으로는 훨씬 쉬워졌다. 예전에 출간된 책의 작은 글자가 최근에 출간된 책보다 읽기가 쉽다면 마스터 작업을 탓하라.

지난 10년 동안 글자체 디자이너는 눈을 뜨게 됐다. 점점 많은 글자체가 특정한 시각적 크기로 디자인되고 있다. 어도비 오리지널 시리즈의 각 글자가족은 작은 주에서부터 커다란 화면용까지 모든 범위에 사용되기 위한 네 가지 변형이 있다. ITC 보도니(ITC Bodoni)나 FF 클리포드(FF Clifford) 같은 글자가족은 비슷한 해결 방안을 제공한다. 전용 글자체, 본문용 글자체, 제목용 글자체와 함께 제공되는 글자가족을 발견하는 것은 점점 흔한 일이 되고 있다.

6pt
72pt

Herhaalde Moderne
암스테르담 활자주조소의 가라몽

Herhaalde Moderne
디지털 버전 가라몽

Herhaalde Mode

◎ 왼쪽: 네덜란드의 암스테르담 활자주조소에서 만든 가라몽을 보여주는 활자 보기집 복사본. 72포인트 글자와 6포인트 글자의 차이를 보여주기 위해 거의 같은 엑스하이트로 확대했다. 오른쪽: 디지털 버전 가라몽은 이런 차이를 보여주지 못한다. 큰 크기에서는 72포인트 ATP 가라몽의 미묘함이 사라지고, 작은 크기에서는 때는 너무 가늘어져 편하게 읽기 어렵다.

◎ 네덜란드의 보스컨스(Voskens) 활자주조소의 활자 보기집 세부. 17세기 글자체 디자이너나 펀치 조각가는 디자인을 다양하게 할 수 없었다. 두께 종류는 다양하지 않더라도 세부에서는 글자크기에 따라 기능적으로 차이가 있다.

## Freight Big

☆

Taking you
*all the way*
123456

## Freight Display

☆

Taking you
*all the way*
123456

## Freight Text

☆

Taking you
*all the way*
123456

## Freight Micro

☆

Taking you
*all the way*
123456

**프라이트,
모든 크기를 위한 대규모
글자가족**

조쉬 다든은 프라이트 글자가족으로 시각적 크기의 디자인을 위한 철저한 접근을 시도했다. 다양한 글자크기에 따라 보여주는 미묘한 차이는 크기마다 확실한 특징을 가진 대담하게 그려진 거대하고도 다양한 변형으로 변환됐다. 프라이트는 전통적이고 자연스러운 대비와 너비의 변화를 의식 있는 디자인으로 바꿨다. 글자가족에는 라이트부터 블랙까지 여섯 가지의 두께와 눈에 띄는 이탤릭체가 포함돼 있다. 프라이트 텍스트(Freight Text)는 가장 많이 사용되는 보통 본문 크기로 디자인됐다. 프라이트 디스플레이(Freight Display)는 제목과 책 표지에 사용되도록 섬세하게 조정됐으며, 포스터나 지면 크기의 잡지 표지 같이 더 큰 크기를 위해서는 아주 큰 프라이트 빅(Freight Big)이 있다.

6포인트 이하의 본문을 위한 프라이트 마이크로(Freight Micro)는 이 가운데서도 가장 혁신적이다. 두껍고 가는 획의 대비는 과감하게 줄였고 작은 크기에서도 텍스트가 명쾌함을 유지하도록 했다. 세리프는 슬래브세리프처럼 둔탁하다. 조금 더 시원해 보이기 위해 획이 만나는 곳을 깊게 팠다. 이런 모든 것이 프라이트 마이크로가 작은 크기 글자에서도 명확하게 읽히도록 만들었다. 이 글자체는 많은 특징이 있어서 많은 디자이너가 화면용으로 사용하기를 원한다. 105쪽의 잡지 《쿠리어 인터내셔널(Courrier International)》을 보라.

# Les

## typographes

m'excuseront de rappeler ici que les caractères typographiques consistent en primes rectangulaires dont l'une des extrémités porte en saillie la lettre, accentuée ou non.

# Les

## typographes

m'excuseront de rappeler ici que les caractères typographiques consistent en primes rectangulaires dont l'une des extrémités porte en saillie la lettre, accentuée ou non.

Les caractères typographiques consistent en primes rectangulaires dont l'une des extrémités porte en saillie la lettre, accentuée ou non.

# Le5

## typ■graphes

m'excuser■nt de rappeler ici que les caractères typ■graphiques c■nsistent en primes rectangulaires d■nt l'une des extrémités p■rte en saillie la lettre,

Les caractères typographiques consistent en primes rectangulaires dont l'une des extrémités porte en saillie la lettre, accentuée ou non.

**미누스쿨
아주 작은 크기 글자체**

프랑스의 디자이너이자 연구가, 교육자 토마 위오마르샹은 자발의 작품에서 영감을 받았다. 그의 보고 읽는 방법에 대한 이론은 이 책 첫 번째 장에 소개했다. (◎ 15) 미누스쿨은 특별히 작은 글자로 조판하는 상황을 위해 2포인트에서 6포인트까지 개발됐는데, 2포인트는 대략 성냥갑 크기 성경의 주 크기다. 위오마르샹은 이 극단적 크기 글자의 읽기를 철저하게 시험하면서 크기가 줄어들 때마다 가독성이 급격하게 떨어지는 것을 보고 크기마다 마스터 디자인이 필요하다는 것을 깨달았다. 그는 6포인트(미누스쿨 시스[Miniscule Six], 5포인트(셍크[Cinq]), 4포인트(콰트레[Quatre]), 3포인트(트와[Trois]), 2포인트(듀[Deux])에 최적화한 다섯 가지 종류의 글자체를 개발했다. 미누스쿨의 모든 버전은 동일한 특징을 공유하고

있는데, 큰 엑스하이트와 튼튼한 슬래브세리프, 수직의 기울기와 열린 구조, 넓은 속공간과 굵고 가는 획 사이의 적은 대비가 적다는 점이다. 그러나 포인트 크기가 작아질수록 형태는 더욱 명확해지고 단순해진다. 두 가지의 포인트 크기에서 o는 g의 가운데 공간과 같이 그냥 작은 검정 사각형이 되는데 신기하게도 읽힌다. 위쪽에서 미누스쿨 시스와 미누스쿨 트와, 미누스쿨 듀는 각각 60포인트, 18포인트, 6포인트로 조판됐고, 그 아래쪽의 미누스쿨 트와와 미누스쿨 듀는 처음 계획된 글자크기로 조판됐다.

# 글자체 선택

디자인 과정 가운데 가장 중요한 순간은 글자체를 선택할 때다. 조사를 하고 온라인 테스트를 해보고 PDF 글자체 보기집을 내려받고 글자체를 비교하는 데 며칠을 보내기도 한다. 반대로 다른 디자이너는 가장 친숙하고 바로 사용할 수 있는 글자체 가운데서 쉽게 선택한다.

어떤 글자체가 어떤 일에 가장 좋은지에 대해서 정답은 없다. 이는 전후 사정이나 제약, 개인적 취향에 달렸다. 글자로 일하는 모든 사람은 확신을 가지고 글자체를 선택할 수 있는 감각을 어느 정도 키워야 한다. 항상 같은 글자체가 아니라 계속 다른 글자체를 말이다. 패션 디자이너가 천이나 바느질 도구에 관한 지식에서 유용함을 얻는 것처럼 그 시장이 무엇을 제공하는지 이해하면 편하다. 무한한 가능성을 좁히기 위해서는 특정 글자체가 할 수 있는 것과 할 수 없는 것을 이해해야 한다.

## 반드시 최고가 아닌 안전한 선택

많은 인터넷 기고문이나 책에서는 모든 유형의 레이아웃에 지난 수세기부터 이어진 고전적 글자체를 추천한다. 우리는 니콜라 장송에서 에릭 길, 푸투라에서 푸루티거까지, 추가로 FF 스칼라와 인터스테이트 같은 최신 글자체와 되풀이해서 만난다. 항상 이야기는 같다. 잘 알려진 것은 믿을 만하다는 것이다. 이는 쓸데없는 간소화다. 우리가 봐온 것처럼 고전적 글자체에는 각각 많은 판이 있고 그 가운데 어떤 것은 좋은 글자체가 아니다. 때로는 비교적 잘 알려지지는 않은 새로 디자인된 글자체가 작업에 더 좋을 때도 있다.

## 목록을 작성하고 질문하기

글자체를 선택하는 것은 단지 아름다움과 개인적 선호에 대한 것이 아니다. 무엇보다 그 작업에 적절한 글자체를 선택하는 것이고, 그다음은 뒷날 어려움에 처하지 않도록 스스로 질문해야만 한다.

- **비용:** 이 프로젝트는 새로운 글자체를 구입하기 위해 비용을 투자할 수 있나? 나중에 다른 일에서도 사용할 수 있는 글자체를 마련하기 위한 좋은 핑계는 아닌가? 클라이언트가 여러분에게 추가 비용을 지불할 만큼 확신이 있는가? 예산은 얼마나 되는가?
- **클라이언트와의 관계:** 글자체가 무슨 역할을 해야 하는지 전체적으로 살펴봤나? 이 프로젝트가 나중에 규모가 커져서 더욱 복합적 기능성이 필요하게 될 수 있는가? 몇몇 보기를 보자. 지금은 표숫자가 필요없을 수 있지만, 클라이언트는 6개월 안에 사업 보고서를 원할 수도 있다. 언어의 범위는 어떤가? 클라이언트가 중부 유럽이나 러시아, 그리스에 진출할 계획을 세울 수 있는가? 아니면 여러분이 사는 지역 있는 터키인이나

### 여기저기

예술가 모니카 그리말라(Monika Grzymala)는 독특한 그림으로 얽히고설킨 복잡한 공간을 만든다.. 베를린의 카우네 & 하르트비히는 이 전시 카탈로그에 팀 아렌스가 디자인한 파싯을 사용했다. 파싯은 젊음이 느껴지고 독단적이지 않아 보이는 산세리프체이다. "이 책 디자인은 흑백을 번갈아 사용한 작품 모습과 느낌을 반영해야 한다. 글자체는 이런 대비와 맞아떨어져야 한다. 파싯은 폭넓은 스타일을 제공하는데, 그 모든 스타일이 잘 만들어져 있다. 심지어 작은대문자 숫자와 분수까지도 갖춰져 있다. 이런 점은 제목이나 부제, 인용문, 주과 같은 다양한 위계를 세련되게 표현할 수 있도록 해준다. 모든 것이 하나의 글자가족 안에서 이뤄지기 때문에 다양한 크기와 글줄 맞추기 방법, 대문자와 소문자를 다채롭게 혼합해 조화로운 결과물을 얻었다."

아랍인을 위한 안내서를 만들 계획은? 클라이언트도 스타일에 대한 특별한 희망 사항이 물론 있다. 어떤 클라이언트는 단순히 올드스타일 글자체나 두꺼운 글자체를 싫어한다. 또는 어떤 이는 기하학적 스타일이면 모두 좋아한다. 늦지 않게 알아낼 것.

- **고객과의 관계:** 예컨대 고객이 여러분보다 나이가 많거나 보수적이면, 그때는 공감으로 전문성을 보여줘야 한다. 여러분의 개인적 취향이 들어간 디자인을 밀어붙이는 것은 좋은 방법이 아니다. 여러분이 무엇을 디자인했든지 여러분의 고객에게 언제나 당신을 위해 디자인한 것이라는 확신을 줘야 한다. 조금 더 실질적인 이야기를 하면, 여러분은 마흔다섯 이후에 얼마나 급속도로 시력이 떨어지는지 알 수 없을 것이다. 더욱이 아직 서른이 되지 않았다면 말이다. 이들은 안경이 있지만 새 안경으로 교체하는 일이 잦지 않다. 연금을 받는 사람과 소통하기를 원한다면 아주 가는 산세리프체는 잊어라.

- **기능:** 여러분이 디자인하는 인쇄물 성격은 어떤가? 몰입해서 읽어야 하는 긴 문장으로 돼 있나? 전통적 분위기가 풍기는 미묘한 타이포그래피가 필요한가? 다른 말로 이야기하면, 작은대문자, 소문자식 숫자나 특수한 합자가 필요한가? 본문을 제목용 글자체를 사용해 큰 크기로 보여줘 흥미를 더할 것인가? 웹을 위한 디자인을 하거나 프로젝트가 웹사이트를 포함할 때 타입킷이나 폰트덱이 제공하는 웹폰트를 제안하면 클라이언트는 고마워할 것이다.

- **취향, 스타일, 분위기:** 글자체를 선택하는 경우에는 완전히 다른 태도가 두 가지 있다. 하나는 작업 성격이 어떻든 그 순간 자신이 좋아하는 폰트를 설치하고 언제나 좋아하는 것을 따르는

것이다. 다른 하나는 그 내용에 따라 무작정 맞추는 태도다. 19세기에 관한 내용이라면 디도나 클래런던(Clarendon)이 돼야 하고 모더니스트에 관한 내용이라면 푸투라나 악치덴츠 그로테스크가 아니면 안 된다. 모두 그렇게 좋은 태도는 아니다. 전자는 우스꽝스럽거나 어처구니없는 조화가 될 수 있고 후자는 지루하고 상투적인 맞춤이 될 수 있다. 우리를 놀라게 하라.

- **여러분에게 숨겨진 아젠다:** 그러나 한편으로는 자신만의 계획이 있을지 모른다. 시험해보고 싶은 친구가 만든 글자체, 한번쯤 빠져보고 싶은 비밀스러운 타이포그래피, 독자를 생각하면서 결정한다면, 이런 것은 모두 여러분이 디자인한 결과물의 일부가 될 수 있다.

- **조합:** 때로 글자체는 각각 따로 선택하는 것이 아니라 하나의 출판물을 위한 작은 시스템이나 한 시리즈 또는 아이덴티티라는 글자체 팔레트로 선택하게 된다. 흥미는 타이포그래피에서 현명한 조합을 만드는 열쇠다. 이에 관해서는 이 책 104쪽에서 조금 더 다룬다.

**낙도 지도책**

독일의 작가이자 디자이너 유디트 잘란스키는 문학과 타이포그래피에서 존경스러울 정도의 열정과 자신만의 스타일을 가지고 활동하고 있다. 그가 만든 『낙도 지도책: 내가 가보지 못했고 가볼 수도 없는 섬 50곳(Atlas of remote island: Fifty Islands I have Never Ser Foot On and Never Will)』에는 시각 정보만큼이나 많은 언어가 실려 있다. 각 섬에 관한 이야기 대부분은 슬프고 매우 비극적이다. 하지만 그 슬픔과 비극은 놀랍도록 간결하게 묘사돼 있어서 독자를 편한 분위기로 이끈다. 본문과 지도, 다른 인포그래픽은 사실에 근거했지만, 잘란스키는 가상의 느낌이 나도록 접근한다. 잘란스키가 머리말에서 이야기하듯 멀리 떨어져 있는 곳에 관한 객관적 생각은 동독의 과거와 관련이 있다. 그가 어렸을 때 동독은 세계의 나라 대부분과 단절돼 있었다. 이 책의 비현실적이고 우울한 분위기는 선택된 글자체에서 드러난다. 알란 데이그 그린(Alan Dague Greene)이 디자인한 바로크 느낌의 글자체 시렌느(Sirenne)는 현대적이지도, 원본의 리바이벌도 아니다. 그것은 화려한 타이포그래피 허구다. 보기는 독일어판 원본 지면이다.

# 글자체 조합

한 작업에서 사용할 글자체나 글자가족을 하나 이상 선택해야 하는 이유는 단조로움을 깨기 위해, 본문 일부를 강조하기 위해, 반복되는 요소를 일관성 있게 보이게 하기 위해, 위계 질서를 만들기 위해 등 다양하다. 글자체를 조합하는 것은 대개 표현을 더해 독자가 내용에 더 쉽게 다가갈 수 있게 하고, 흥미로운 글자체 팔레트를 구축해 책을 읽거나 훑어보는 경험을 더하기 위함이다.

## 색

'팔레트'라는 용어가 보여주듯 글자체를 함께 사용하는 것은 색을 맞추는 것과 같다. 팔레트를 만들 때 중요한 것은 다름과 비슷함 사이의 조화를 발견하는 것이다. 가라몽 레귤러와 푸투라 볼드를 조합하는 것은 밝은 녹색과 어두운 파란색을 함께 놓는 것과 비슷하다. 대비는 크지만 상호보완적이어서 서로 잘 어울린다. 두 글자체도 마찬가지다. 스타일로 이야기하면, 가라몽 레귤러는 푸투라 볼드가 할 수 없는 것을 확실하게 한다. 그것은 아마 비례가 비슷하기 때문이다. 두 글자체는 고대 로마 기념비 글자와

관련이 있다. 글자체를 함께 사용할 때 조금 더 수월한 방법은 한 글자가족에 있는 글자체를 선택하는 것이다. 이는 갈색과 붉은색 같이 비슷한 색을 함께 놓는 것과 같다.

색을 섞는 것에 관해서는 폭넓게 수립된 이론이 있지만, 글자체를 함께 사용하는 것에 관해서는 일반적으로 인정된 이론이 없다. 이는 매일 새로운 글자체가 출시되기 때문이기도 하고, 글자체에는 비례, 두께, 형태, 분위기, 역사적 의미 등 서로 상호작용하는 수많은 층위가 있기 때문이다. 따라서 글자체를 조합하는 것은 매우 주관적이 될 수도 있다.

그럼에도 우선시해야 하는 몇 가지 규칙이 있다. 아주 조금 다른 두 산세리프체처럼 너무 비슷한 글자체는 함께 사용하지 말 것. 한 텍스트 안에서 글자체를 함께 사용할 때 엑스하이트가 비슷한지 확인할 것. 글자체 스타일에서 비슷한 부분을 인지할 수 있도록 눈을 훈련할 것. 확신이 들지 않으면 한 글자가족에 있는 글자체를 사용하라.

### Headline
Quousque tandem abutere, Catilina, patientia nostra? Quam diu etiam furor iste tuus nos eludet?

강한 대비. 상호보완적. 푸투라 볼드와 가라몽.

### Headline
Quousque tandem abutere, Catilina, patientia nostra? Quam diu etiam furor iste tuus nos eludet?

같은 글자가족 안에서 조합하기. FF 압사라(FF Absara)와 FF 압사라 산스(FF Absara Sans), 이 글자체의 작은대문자.

## 글자체 팔레트

글자체 팔레트가 어떤 원칙에 따라 만들어지는지 보여주는 네 가지 보기.

◌◌ 우아함. 디도 디스플레이(Didot Display)와 브랜던 그로테스크(Brandon Grotesque)는 고전적 스타일을 자의적으로 해석한 매력적 글자체다. 두 글자체는 서로 무척 다르지만 인생관은 비슷한 것처럼 보인다.

◌ 마찰. 본문용 고정폭 글자체 심플런 BP 모노(Simplon BP Mono)는 현대적이고 예술적이다. 여기에 볼드체와 조화한 헬베티카와 비슷한 글자체는 같은 폰트 회사인 스위스 BP 인터내셔널(Suisse BP International)에서 만들었는데, 이름은 일부러 어울리지 않는 현대적 흑자체인 파키어를 사용했다.

◌◌ 조화 사이에서 대비. 시시스 글자가족 글자체를 조합했다. 더산스 컨덴스트 블랙(TheSans Condensed Black)과 더산스 엑스트라볼드(TheSans Extrabold)의 작은대문자는 본문용 글자체인 더앤틱(TheAntique)에 사용됐다. 이 글자체는 시시스 글자가족의 올드스타일 짝으로 디자인됐다.

◌ 재미. 표주의적 미국 스타일의 대비적 팔레트인데 슬래브세리프체 아처(Archer)와 산세리프체 브로이어텍스트(Breuer Text), 보도니처럼 생긴 앤 보니(Anne Bonny)다.

---

## BOEUF BOURGUIGNC

6-8 ounces salt pork, cut into chunks
4 tbsp unsalted butter, divided
4 pounds trimmed beef chuck, cut into cubes
10-12 shallots, chopped
2 large peeled carrots, 1 chopped, 1 cut into chunks
4 garlic cloves, chopped
1 bottle Pinot Noir

### Interview

**Lukt het je altijd om de mensen te laten geloven in de beelden die in jouw hoofd bestaan?** Kunst is een ijdel iets. Een enkele keer laat ik een plan vallen, maar als ik ervan overtuigd ben dat doorzetten. In haar bundel *On Photography* bechrijft Susan Sontag hoe de land-art werken van Walter de Maria* in principe bekend zijn geworden als een fotografisch verslag, maar dat dit ons niet terug leidt naar d

**WALTER DE MARIA**
**The Lightning Field**
*Commissioned by the DIA Foundation in the 1970s, this Land Art project created in a remote area of*

## The migration movement

**NETHERLANDS** Most Dutch emigrants originated from vinces of Zeeland, Groningen and Friesland, whe clay soil had led them to specialize in crop growi Emigrants were for the most part day labourers v on the farms. Another group consisted mainly of armers from the sandy soil areas in the east and

**NORDIC COUNTRIES** The first Scandinavian immigrant the 19th century were relatively well off, mainly

---

*Every week at*
## BONNY'S RESTAURANT
187 BREUER ST *next to Archer's*

## Sunday Breakfast
UNTIL 2:30 PM

fruit toast, butter & conserves **$8**
seasonal fruit salad, natural yogurt & almonds **$12**
pancakes & blueberry compote **$10**
oasted turkish bread, scrambled eggs & truffle oil **$14**

---

# 별난 성격, 강한 맛

## 쿠리어 인터내셔널

마크 포터는 프랑스의 잡지 《쿠리어 인터내셔널》을 다시 디자인하기 위해 글자체를 특이하게 조합했다. 그는 이렇게 말했다. "다시 또는 새로 디자인할 때 나는 언제나 논리와 직감으로 타이포그래피를 결정해야 함을 알게 된다. 《쿠리어 인터내셔널》에 관한 조사를 거의 마무리했을 때, 노란색 바탕에 굵은 검은색 옴네스(Omenes)가 떠올랐다. 프랑스 글자를 생각하면, 로제 엑스코퐁(Roger Excoffon)과 로베르 마생(Robert Massin)이 떠오른다. 옴네스는 특징과 기발함이 많은데, 전통에 잘 어울리는 것 같다. 《쿠리어 인터내셔널》 역시 여러 개성이 담긴 독특하고 별난 출판물이다. 이 잡지를 다시 디자인할 때 옴네스로 조판된 프랑스어가 잘 보인다는 것을 발견했다. 다른 언어로 디자인할 때 그 언어에 적합한 글자 형태를 찾아내는 것은 매우 중요하다. 나는 눈에 잘 띄는 산세리프체와 고전적인 세리프체를 함께 사용하면 흥미로울 것 같다고 생각했다. 그래서 우리는 다양한 가능성을 살펴봤다. 확실히 바로 프라이트(◑ 101)를 선택했는데, 한 디자이너가 디자인한 글자체가 조화롭다는 것을 발견하기 때문이다. 논리적 이유는 없다. 글자의 두께나 너비, 엑스하이트 등을 정말 다양하게 할 수 있지만, 두 글자체를 조화롭게 혼합한 조시 다든의 작업에서는 일관된 감성이 느껴진다. 프라이트의 다른 좋은 점은 다양한 두께와 등급이다. 이 글자체를 좋아하지만 너무 우아해서 《쿠리어 인터내셔널》에서 다루는 딱딱한 뉴스를 담기에는 투지가 없어 보인다. 그래서 마이크로(Micro)를 선택했다. 이 글자체는 원래 작은 크기로 사용하도록 디자인돼 의도적으로 거친 부분이 있는데 이런 면이 표제를 다급하고 역동적인 느낌이 나게 한다."

# 폰트 없이 글자체 만들기

타이포파일(Typophile)이나 마이폰트의 왓더폰트 포럼(WhatTheFont Forum) 같은 인터넷 타이포그래피 게시판에서 사람들은 종종 특정 로고나 상점 간판, 누가 봐도 손으로 그린 레터링에 어떤 글자체를 사용했는지 묻곤 한다. 사람들은 디자이너가 단 한 번 사용하기 위해 정성스럽게 글자를 그린다고는 생각하지 않는 듯하다. 그러나 지금도 사용할 수 있는 폰트가 많이 만들어지고, 놀랍게도 점점 증가하고 있다.

디자이너가 종이나 일러스트레이터 같은 소프트웨어에서 레터링을 하는 이유가 있다. 첫 번째는 순수하게 글자를 만드는 것이 즐겁기 때문이고, 두 번째는 직접 만든 글자를 사용하는 것이 디자인에 특별함을 만들어주는 효과적 방법이 되기 때문이다. 동시에 디자이너는 특별한 프로젝트에 어떤 글자체가 완벽한지 곧바로 알 수 있는 시각을 갖게 되지만, 사실 완벽한 글자체는 없다. 근무 시간 외에 여러분이 생각하는 완벽한 레터링을 하려고 하면 느낌을 종합적으로 통제하기 어렵다.

*Paulette*

◉ 필리프 아펠로아가 디자인한 〈도서관 살리기(Des Bibliothèques à Vivre)〉는 118 x 175 센티미터 크기로 실크스크린을 통해 인쇄된 2009년 프랑스 도서관 협회(ABF) 55번째 대회 포스터다. 아펠로아는 대개 문화 관련 작업을 할 때 각 맞춤 제작한 글자를 넣어 포스터가 자신이 디자인했음을 표시한다.

◉ 《폴레트(Paulette)》는 시각적 작업이나 편집 작업을 하는 사람을 위한 프랑스 잡지다. 디자이너 카미유 부루이는 이들의 관계를 시각화하기 위해 잡지 제호를 손글씨처럼 보이게 했다. 하지만 완진히 손으로 그린 로고 대신 타이포그래피와 레터링 사이의 중간 형태를 택했다.

◉ 네덜란드의 디자이너 레트만(요프 바우터르스)는 즉석에서 그리는 형태가 유기적인 타이포그래피로 잘 알려져 있다. 극장 점심시간 시리즈를 위한 포스터는 암스테르담의 극장 벨레부에(Bellevue)의 유명한 주제를 보여준다.

THE DECEMBERISTS
WITH BLIND PILOT

AUGUST 10, 2009  •  W.L. LYONS BROWN THEATRE  •  LOUISVILLE, KY

ⓘ 스페인의 디자이너 알렉스 트로추트는 위트 있고
신기한 레터링 작업을 위해 혼합된 표현 방법을 사용한다.
트로추트는 초현실주의나 사이키델릭 포스터, 카탈로니아
그래픽 전통, 너저분한 만화 잡지로부터 영감받은 스타일을
절충 혼합한다. 미국 켄터키의 W. L. 라이언스 브라운
극장(W. L. Lyons Brown Thether)에서 열리는 콘서트
〈디셈버리스트(Decemberists)〉를 위한 포스터는 연필
그림과 포토숍을 활용한 디지털 기술을 혼용해 제작했다.

# 필기체는 폰트인가, 레터링인가

1960년 무렵까지 레터링은 일상적 작업이었다. 디자이너나 일러스트레이터는 광고나 포스터, 잡지 제호를 그렸다. 그들은 새로운 글자를 만드는 장인이었다. 제목용 글자체 수천 가지가 사진식자로 가능하게 됐으며 1960–1970년대에는 건식복사지를 이용한 기술이 점차 사라져갔다. 요즘 손으로 그리는 레터링이 다시 유행하기 시작했다. 디자이너는 연필이나 펜, 붓을 사용하거나 손글씨를 사진으로 찍어 입체적 텍스트를 만든다. 많은 디자이너는 일러스트레이터 같은 소프트웨어를 사용해 디지털 레터링을 만들어낸다.

이런 종류의 디지털 레터링을 만들어주는 벡터 아웃라인 기술은 사실상 글자체를 만드는 것과 같다. 그 결과는 동일하게 매끈할지 모르지만 레터링 아티스트는 글자 하나하나보다는 단어나 문장을 만들기 때문에 맥락에 맞게 각각의 글자를 만드는 데 시간을 할애한다. 앞뒤에 있는 글자와 보기 좋게 연결하기 위해 o와 u가 각각 다를 수 있다.

손으로 그린 텍스트와 폰트를 이용해 만든 텍스트의 차이는 쉽게 보이지 않는다. 텍스트가 수많은 대체 글자와 합자를 갖춘 세련된 오픈타입 폰트로 조판됐을 때는 더욱 그렇다. 사용자는 다양한 글자를 선택해 레터링과 거의 구별하기 어려운 텍스트를 만들 수 있다. 수드티포스나 언더웨어에서 디자인한 필기체는 이런 '폰트 마술'의 대표적 보기다.

That room had such an odd character

NORMAL BELLO SCRIPT

That room had such an odd character

BELLO PRO WITH AUTOMATIC OPENTYPE LIGATURES & ENDING SWASHES

**폰트로 디자인하기**
언더웨어의 벨로(Bello)와 수드티포스의 에일 파울(Ale Paul)이 디자인한 뷔페(Buffet)는 손으로 그린 사이니지와 레터링을 설득력 있게 흉내 냈다. 합자나 글자 장식 같은 여러 대안을 사용하면서 손으로 그린 텍스트의 즉흥적 특징을 따라하게 됐다.

# KING SIZE

## tops 'em all for TASTE and COMFORT !

**손글씨**

🠖 디자이너 바우데베인 이트스바르트
(Boudewijn Ietswaart)가 1966년
출판사 크베리도(Querido)를 위해
디자인한 책 표지.

🠖 1950년대 미국 담배 광고 표제로
디자이너는 알려지지 않았다.

🠖 벡터 소프트웨어를 활용해 제시카
히사가 디자인한 잡지 제호. 요즘은
폰트를 사용하지 않고 손으로 레터링을
하는 디자이너가 늘고 있다. 디지털
기술을 활용하거나 종이에 그리는 방법,
또는 이 두 가지를 혼용한다.

🠖 그레이 318의 조너선 그레이가
손으로 그린 책 표지.

# 폰트 찾아 구매하기

새로운 컴퓨터 운영체제에는 언제나 시스템 폰트가 따라온다. 어도비나 마이크로소프트의 디자인 소프트웨어나 오피스 소프트웨어도 마찬가지다. 수많은 폰트를 만드는 이유도 여기에 있다. 특별한 프로젝트를 위한 새로운 폰트를 구입하는 이유는 개인적 취향이나 또는 오로지 이 폰트가 답이라든지 기술적으로 이 폰트가 필요하기 때문이다. 폰트 유통 회사 대부분이 바로 내려받을 수 있게 해놓기 때문에 웹에서 폰트를 구하는 것은 쉽다.

## 라이선스와 최종 사용자 라이선스 계약

엄밀히 말하면 다른 소프트웨어와 마찬가지로 폰트는 사는 것이 아니다. 폰트를 소유할 수 없다. 여러분이 얻은 것은 명확한 규정 안에서 그것을 사용할 수 있는 권한인데 최종 사용자 라이선스 계약(End User License Agreement, EULA)에 정해져 있다. 폰트 회사가 달라지면 계약도 달라진다. 예컨대 폰트가 설치된 수많은 컴퓨터가 다를 수 있는데 그때는 PDF나 웹사이트에서 폰트를 임베딩하는 것에 대한 규정이 될 수 있다. 글자를 추가하는 것처럼 폰트를 수정하기 위한 특별한 허가가 항상 필요하다.

폰트를 이용해서 로고를 디자인하는 그래픽 디자이너는 반드시 폰트 라이선스가 있어야 한다. 클라이언트는 이미지 파일로 로고를 받기 때문에 폰트 라이선스가 필요하지 않을 것이다. 로고 안에 폰트로 된 몇 글자가 있다고 해도 그것은 폰트 파일이 아니다.

만약 클라이언트가 파워포인트 프레젠테이션이나 가격 목록 때문에 자기 컴퓨터에서 해당 폰트를 사용하고 싶다면 이야기가 달라진다. 폰트를 공유하는 것은 일반적으로 금지돼 있기 때문에 업무용으로 구입한 글자체를 클라이언트에게 복사해주는 것은 불법이다. 심지어 동료와 공유하는 것도 안 된다.

많은 전문가는 이런 규범에 대해 놀랍게도 관대하다. 편집 디자인이나 아이덴티티 디자인을 공동 작업하는 파트너에게 편하게 폰트를 복사해준다. 누가 됐든 이는 위험한 일이다. 사무용 소프트웨어 연합(Business Software Alliance) 같은 단체는 회계 감사를 거쳐 위반 사항을 발견하면, 법적으로 비용을 청구한다.

팀 아렌스가 동료와 운영하는 저스트 어너더 파운드리(Just Another Foundry)에서는 웹사이트를 통해 글자체를 제공한다. 아렌스는 글자체 디자이너들이 '폰트 리믹스 툴(Font Remix Tools)'로 부르는 글자체 디자인 소프트웨어를 개발했다.

## 폰트를 살 수 있는 곳, 폰트 회사와 유통 회사

전 세계적으로 수많은 1인 폰트 회사와 글자체 디자이너가 폰트를 판매하고 있다. 대부분 자기 폰트를 보여주고, 주문해서 내려받을 수 있는 온라인 상점을 갖추고 있다. 어떤 곳은 여러분이 고른 폰트를 파일로 보내준다. 온라인 상점이 있는 잘 알려진 소규모 폰트 회사에는 뤼카스 더 흐로트의 뤼카스폰트(lucasfonts.com), 에릭 올슨(Eric Olson)의 프로세스 타입 파운드리(processtypefoundry.com), 장 프랑수아 파르셰즈의의 타이포파운드리(typofoundrie.com), 프란티셰크 슈토름의 슈토름 타입(stormtype.com), 닉 신(Nick Shinn)의 신 타입(shinntype.com)과 언더웨어underware.nl) 등이 있다. 어떤 소규모 폰트 회사는 '빌리지(Village, www.vilg.com)'라고 부르는 단체에 속해 있다. 여러 폰트를 포함한 라이브러리를 갖춘 회사도 늘고 있다. 유명한 폰트 회사로는 캐나다 타입, 더치 타입 라이브러리(Dutch Type Library), 에미그레, 폰트 뷰로(Font Bureau), 파운틴(Fountain), 호플러 & 프레리존스, 하우스 인더스트리, 리네토(Lineto), 아워 타입(Our Type), P22, 파라타입(ParaType), 프라임타입(Primetype), 타이포테크(Typotheque), 타입투게더 등이 있다. 사용자는 대부분 폰트 제작자에게 직접 폰트를 구매하지 않는다. 폰트숍 네트워크는 폰트폰트 시리즈와 함께 다른 폰트 회사를 대표한다. 마이폰트는 성장하고 있는 일류 회사와 함께 최고의 작은 일인 폰트 회사를 대표한다. 모노타입의 온라인 숍인 폰트닷컴과 라이노타입 둘 다 많은 다른 폰트 회사의 폰트 모음과 함께 자신의 폰트 모음을 보여준다. 비르(Veer)는 전문가를 위한 상점 이상이다. 어떤 나라에는 영국의 페이스(Faces)나 미국의 필스 폰트(Phil's Fonts) 같은 지역 고객을 확보하고 있는 폰트 유통 회사가 있다.

아직도 유통 회사를 통하는 대신 고객과 직접 거래하는 것을 선호하는 폰트 회사가 있다. 제러미 탱커드와 영국의 파운드리, 네덜란드의 엔스헤더, 스위스의 스위스 BP 인터내셔널, 옵티모(Optimo) 등이다.

합법적으로 폰트를 사용하려면 회사마다 컴퓨터 수만큼 라이선스를 구입해야 한다. 대개 한 라이선스를 같은 공간에 있는 컴퓨터 다섯 대까지 사용할 수 있다. 많은 컴퓨터에서 폰트를 사용하고 싶은 회사에는 그룹 라이선스가 필요하다.

## 왜 폰트에 비용을 들일까

좋은 폰트는 의사소통 문제를 해결하고, 고객을 경쟁에서 구별할 수 있도록 도와주는 전문 그래픽 디자인 도구다. 폰트는 기술적이고 미적인 가치뿐 아니라 고급스러움도 만들어준다. 회사사 독특한 광고나 회의실에 둘 의자를 위해 비용을 투자하는 것처럼 폰트에 돈을 지불하는 것은 논리적인 일이다. 디자이너가 차별화한 타이포그래피의 중요성을 설명하고자 한다면, 클라이언트도 폰트에 비용을 들이는 것을 수락할 것이다.

그러나 해적판 폰트를 유통하는 것이 쉽기 때문에 어떤 사람은 이상주의, 다시 말해 디지털과 관련된 모든 것은 무료여야 한다는 잘못된 생각을 가지고 있다. 아직도 글자체 디자이너는 대개 혼자 일하면서 그럭저럭 살아간다. 판매하는 폰트를 무료로 유통하는 사람, 특히 동료 디자이너는 이런 일이 글자체를 디자인하는 동료를 얼마나 힘들게 하는지 알아야 한다.

폰트 가격은 폰트당 무료에서 200달러고, 질 좋은 폰트 대부분은 30–80달러지만, 패키지로 구입하면 더 저렴하다. 금속활자나 사진식자로 조판한 시절과 비교해도 말이다.

## 무료 폰트는 어떨까

인터넷에는 무료 폰트에 관한 유용한 자료가 많다. 그렇지만 실제 프로젝트에 무료 폰트를 사용하는 것은 위험할 수 있다. 많은 폰트가 굵기가 한 가지뿐이거나 제한적인 글자로 구성돼 있다. 또 악센트나 유로 기호 같은 중요한 기호가 부족하다. 초보자가 만든 질이 좋지 않은 폰트일 수도 있어서 기술적 문제를 일으키거나 프로젝트를 망칠 수 있다.

반가운 소식은 전문 디자인 작업에 아주 적합하고 질 좋은 무료 폰트도 있다는 점이다. 이는 이상주의나 홍보 전략 일부다. 파라타입의 PT 산스(PT Sans)와 비스트림의 베라(Vera)는 무료로 사용할 수 있다. 달튼 마흐가 덴마크 미디어 언론 학교(Danish School of Media Journalism)를 위해 디자인한 앨러 산스(Aller Sans)도 무료다. 구글은 폰트를 무료로 배포할 수 있는 여러 디자이너를 채용해왔다. 한 글자가족에 굵기가 다양한 글자체를 만들 글자체 디자이너가 있는데, 글자를 무료로 사용하게 하면 글자가족의 다른 글자체를 구입하게 될 것이라고 기대한다. 덴마크의 요스 바위벤하는 글자체 무세오(Museo)로 이런 모델을 처음 제안했다.

① 바위벤하는 첫 번째 판매용 폰트를 내놓기 전 운영하는 폰트 회사 엑스리브리스(Exljbris)를 통해 여러 무료 폰트를 제공했다.

### 무료 폰트

왼쪽 위부터 시계 방향 순: 앨러 산스는 달튼 마흐가 덴마크 미디어 언론 학교를 위해 디자인했다. 이 학교는 이 글자체 표준 판을 만들어 무료로 배포했다. 종이 회사 아조 위긴스(Arjo Wiggins)는 종이 퀸퀴러(Conqueror)를 홍보하는 캠페인 가운데 하나로 장 프랑수아 파르셰즈에게 제목용 글자체를 의뢰했다. '야노네'로 알려진 독일의 디자이너 얀 게르너의 첫 번째 글자체 카페사츠(Kaffeesatz)는 무료 폰트로 인기를 얻었다. 야노네는 이 디자인을 더욱 세련된 FF 카바(FF Kava)로 발전시켜 폰트숍 인터내셔널(FontShop International)을 통해 출시했다. 빅터 골트니의 젠시엄(Gentium)은 아주 잘 만들어진 다국어 문자를 포함한 폰트로 이상주의 단체인 SIL에서 무료로 배포한다.

**Danmarks**
*Medie- og*
JOURNALIST-
højskole

앨러 산스

ALEXANDER
WILLIAM
ALFONSO
VALDEMAR

AW 퀸퀴러

abçoçÐÐƏƏẸꞄFGGꞪHIKŁꞨNꞨꝹ
PÞPꞦẔꞆFꞆꞆꞀUꞨꝟYZZꝫꝫꝫ358ÆE
abcdefghijklmnopqrstuvwxyz
bbbꝺbbꞵꞔꞔꞔꝺꝺꝺꝺꝺꞓ
ꞓꝳꝺꝺꝰꝰꞔꝰꝰeꝼgfꞥꞥꞥ
ꞕꞕyꞟꞟiiꞛjꝅkkꝁꝁłꝲꞁꞁmꞡnꞣꞣꞣ
|øꝺꝺꝹꝺꝷꝶrꞃꞃꞃꝶꞃꞃꞃ
ꝸxyⱹⱽzⱬⱬⱬⱬ358ɜ
μꝲꝲꞩꝯꝯꝯꝯꝯꝯꝯ

젠시엄

Weimargefons
*Weimargefons*
**Weimargefons**
**Weimargefons**

야노네 카페사츠

# 화면에서의 글자, 어려운 요소

'타이포그래피'라고 하면 사람들은 여전히 인쇄물을 생각한다. 하지만 종이보다 화면으로 읽기가 빠르게 퍼지고 있다. 우리는 이메일이나 블로그, 뉴스 같이 양이 많은 글을 모니터 화면으로 해결한다. 아마존(Amazon)은 2011년 처음으로 종이책보다 전자책이 더 많이 판매된다고 발표했다. 글을 쓰거나 문장을 만들고 조판하는 일 대부분은 컴퓨터에서 일어난다. 인쇄물을 위해 개발된 많은 타이포그래피 원리가 모니터 화면의 타이포그래피에 마찬가지로 적용되지만, 확실히 다른 하나는 해상도다.

## 해상도와 DPI
오프셋인쇄로는 아주 정교한 세부를 보여줄 수 있다. 요즘은 가격이 적당한 레이저프린터도 결과물을 선명하게 출력한다. 모니터 화면에서는 조금 더 거친데, 이미지나 글자 형태가 정사각형 픽셀 그리드 안에서 다시 만들어지기 때문이다. 픽셀이 작아질수록 픽셀끼리 더 가까워져 텍스트와 이미지는 더욱 섬세해지고 정밀해진다.

그래픽 디자이너 대부분은 DPI(Dot Per Inch)와 친숙하다. 오프셋인쇄에서 이미지 해상도는 최소 300DPI가 돼야 안전하다는 것을 우리는 알고 있다. 모니터 화면을 위해 디자인할 때는 모든 것이 상대적이다. 다시 말해 밀리미터나 인치로 계산되지 않는다. 유일하게 고려해야 하는 것은 픽셀이다. 그럼 픽셀 크기는 어떨까? 이 역시 상대적이며 모니터 화면 크기와 해상도에 달려 있다. 사람들은 모니터 화면 해상도로 72DPI를 언급한다. 이는 매킨토시가 PPI(Pixel Per Inch)를 72개로 출력한 1984년에 해당하는 이야기다. 이는 한 픽셀이 1/72인치 크기인 1포인트에 해당함을 의미한다. 그래서 특정 포인트 안에 있는 글자체는

인쇄용지에서와 같이 초기 OS X 화면에서 같은 공간을 차지했다. 오프셋 필름이나 인쇄판을 위한 픽셀보다는 훨씬 거친 픽셀 그리드였다.

## 오늘날 스크린에서 읽기
오늘날 모니터는 크기와 해상도가 매우 다양하다. 데스크톱 모니터 해상도는 일반적으로 70PPI와 130PPI 사이지만, 노트북 모니터 해상도는 이보다 더 높다. TV 모니터는 단지 20–50PPI로 구현된다. 가까운 미래에 모니터 평균 해상도가 환상적으로 높아질지는 모르겠지만, 우리는 여전히 크기를 마음대로 확대할 수 있고, 해상도와 무관한 운영체제를 기다린다. 현재 고해상도는 아이폰 6 같이 크기가 작은 스마트폰에서만 제공된다. 레티나(Retina) 디스플레이는 대각선 길이가 3.5인치인 화면에서 960 x 640픽셀로 구현되는데, 이는 336PPI이다. 이외에도 웹상에 있는 무수히 많은 사진이나 그래픽에서 비트맵 파일이 문제가 될 수 있다는 것은 텍스트 구현에 유익하다. 비트맵 파일은 화면에서 그저 더 작게 보일 뿐이다.

이 기술은 아마존의 킨들(Kindle)이나 소니(Sony)의 리더(Reader)에서는 예외다. 이 장치에서는 대략 사람 머리카락 두께의 아주 작고, 무작위로 공급되는 마이크로 캡슐을 사용하는 전자잉크 기술을 바탕으로 한다. 전자잉크 기술은 켜고 끌 수 있고 흑백만 출력할 수 있다. 그 결과는 인쇄 결과물과 비슷하다. 이미지는 더욱 선명하게 보인다. 전자잉크는 LCD 화면에서와 같은 역광 조명이 필요 없기 때문에 에너지가 덜 필요하다. 그럼에도 어떤 사람은 밝지 않은 조명을 단점으로 본다. 색이나 영상을 구현할 수 없는 전자잉크의 한계는 앞으로 극복해야 한다.

How quickly daft jumping zebras vex
How quickly daft jumping zebras vex
How quickly daft jumping zebras vex
How quickly daft jumping zebras vex
How quickly daft jumping zebras vex
How quickly daft jumping zebras vex
How quickly daft jumping zebras vex
How quickly daft jumping zebras vex
How quickly daft jumping zebras vex

주자나 리코는 아마 획기적으로 새로운 것을 만들기 위해서 저해상도를 활용해 글자체를 디자인한 첫 번째 디자이너였을 것이다. 애플 매킨토시의 거친 해상도 화면을 위해 1985년에 디자인한 글자체 에미그레와 오클랜드(Oakland), 엠페러(Emperor)는 잘못된 것이 아닌 시각적 특징이 비트맵 구조였다. 초기 비트맵을 바탕으로 한 이 글자체들은 현재 로레스(Lo-Res)라는 이름으로 판매되고 있다.

## 래스터라이징과 힌팅

픽셀 기반 화면에는 아직도 근본적 문제가 있다. 글자를 표현하기 위해서는 점과 곡선이 픽셀 그리드에 투사돼야 한다는 것이다. '래스터라이징(Rasterizing)'이나 '렌더링'이라는 이 과정에는 타협이 필요하다. 화면이 오직 흑백만 출력할 수 있다면, 두 가지 방법이 있다. 글자가 픽셀 그리드 윤곽선 안에 있으면 픽셀이 켜져 검은색이 되지만, 윤곽선 끝에 놓이면 픽셀이 꺼진다. 조금 더 가늘거나 윤곽선 밖에 있다면 보이지 않는다. 두 형태가 한 그리드 안에 같은 방법으로 놓을 수 없어서 이런 경우 두 형태는 다르게 보인다.

화면에서 크기가 작아질 때 글자가 왜곡되는 것을 막기 위해서는 글자에 추가 정보가 필요하다. 그것이 힌트(Hints)다. 예컨대 글자는 래스터라이징 소프트웨어를 통해 가로선 두께는 최소 1픽셀이 돼야 하고, 다른 획도 모두 같은 두께를 유지해야 한다. 글자가 다른 크기에서 각각 다르게 보인다면 힌팅이 돼야 한다. 글자가 잘 보인다면 많은 비용이 들어가는 수작업을 거친 것이다. 아주 적은 폰트만이 모든 글자에 힌팅이 돼 있다. 에어리얼, 버다나, 조지아, 쿠리어 같은 주요 시스템 폰트로, 이 폰트가 모니터 화면에서, 특히 윈도우에서 가장 좋아 보이는 이유다.

## 앤티에일리어싱, 부분픽셀 렌더링

힌팅을 잘 했는데도 흑백으로 된 픽셀 그리드의 곡선이나 사선 부분에 계단 모양의 재기스(Jaggies)가 생길 수 있다. 여기에 회색조를 더해 앤티에일리어싱 기법으로 부드럽게 해줄 수 있다. 간단히 말하면 글자를 흐리게 해서 글자를 조금 더 부드럽게 보이도록 하는 방법이다. 앤티에일리어싱보다 조금 더 세련된 방법은 부분픽셀 렌더링(Subpixel Rendering)이다. 이는 각 픽셀이 빨간색, 파란색, 녹색 램프로 구성된 일반적 LCD 화면에서 구현된다. 부분픽셀을 하나하나 조정해 중간 단계 색을 더해서 더 나은 해상도로 보이게 할 수 있다.

폰트는 컴퓨터 운영체제 따라 화면에서 다르게 보인다. 특히 윈도우와 OS X를 비교하면 선명해진다. 이는 두 운영체제에 탑재된 글자 렌더링 기술 원리가 완전히 다르기 때문이다. 따라서 디자이너, 특히 웹 디자이너는 디자인한 결과물이 여러 플랫폼에서 구현되는지 하나하나 확인해야 한다. 웹 디자이너는 자기 모니터 화면에서 좋아 보이는 것이 다른 화면에서는 형편없게 보일 수 있음을 명심해야 한다.

고해상도 아웃라인 폰트　　　그리드 위의 앤티에일리어싱

회색조 앤티에일리어싱　　　부분픽셀 렌더링

☞ 힌팅 기능을 껐을 때 모니터 화면에 나타난 글자 깨짐 현상. 강조된 거친 픽셀 그리드 때문에 글자는 때때로 뒤틀린다. 힌팅은 글자가 그리드 안에 조금 더 고정돼 들어가도록 도와준다.

☞ 회색조를 이용해 에일리어싱을 없애 글자를 부드럽게 만들 때 래스터라이징 소프트웨어는 글자 형태를 만든다. 픽셀의 값이 어느 정도 필요한지 계산해 조금 더 밝거나 조금 더 어두운 회색조 픽셀로 전환한다. 이는 계단 모양의 재기스를 부드럽게 만들어주지만, 글자는 덜 선명해진다. 예컨대 곧은 수직 획이 두 픽셀 사이에 놓이면, 두께가 1픽셀인 선명한 검정 선은 두께가 2픽셀인 50퍼센트 검은색으로 바뀐다.

☞ 전자잉크의 움직임을 보여주는 킨들 화면을 현미경으로 본 사진. 오프셋인쇄의 추계적(stochastic) 화면처럼 전자잉크는 픽셀 그리드가 아닌 무작위적 패턴을 만든다. 아직은 글자 가장자리가 회색조로 조금은 번져 있다.
사진: 제프리 헤이프먼(Jeffrey Hapeman)

# 웹폰트 시대

웹 디자이너는 최종 결과물을 완벽하게 예측할 수 없다. 웹사이트는 각 사용자 모니터 화면에 맞춰지기 때문이다. 화면 크기는 어떤가? 해상도는 얼마인가? 색은 어떻게 보이는가?

최근까지도 웹 디자이너는 웹사이트에 글자체를 적용할 때 자유로울 수 없었다. '웹안전 폰트(Web-safe Font)'라고 하는 에어리얼이나 타임스, 조지아, 버다나와 시스템 폰트 사이에서 제한된 선택을 해야 했다. 웹사이트에서 글자를 구현하기 위해서는 웹사이트 사용자 컴퓨터에 설치된 폰트를 이용해야 하기 때문이다. 다른 글자체가 필요한 웹 디자이너는 텍스트를 이미지나 플래시로 변환해야 한다. 이미지로 저장된 텍스트는 검색 엔진 결과에 나타나지 않는다. 텍스트를 선택해 복사할 수도 없고, 텍스트를 변경하려면 새로운 이미지를 만들어야 한다. (● 36)

## 웹폰트

물론 웹사이트 HTML 코드처럼 폰트를 사용하면 문제는 해결된다. 이는 웹폰트 사용 규칙(@font-face)이 등장하면서 가능해졌다. 웹폰트 사용 규칙은 리모트 서버에 설치된 폰트를 사용할 수 있도록 해주는데, 웹상에 있는 이미지나 사운드 파일을 포함하는 것과 비슷하다. 웹폰트 사용 규칙은 CSS 규칙 가운데 하나로 전체 웹사이트를 위해 타이포그래피 스타일 시트를 효율적으로 내려받을 수 있다. 하지만 여전히 부족한 것은 웹브라우저를 만든 회사 사이의 형식이나 표준에 대한 합의점이다. 예컨대 마이크로소프트는 EOT(Embedded OpenType)를 선보였지만, 이는 여전히 인터넷 익스플로러(Internet Explorer)에서만 작동한다.

여기 행복하지 못한 또 다른 집단이 있다. 글자체 디자이너와 폰트 회사다. 웹페이지 내용과 함께 내려받은 폰트는 쉽게 하드디스크에 저장되고, 해커는 이를 사용할 수 있는 폰트로 변환했다. 글자체 디자이너와 폰트 회사는 웹이 중요한 시장이라는 것을 인식했지만, 해커는 웹사이트에 폰트를 내장하는 것이 불법 복제로의 초대로 여겼다. 보안이 필요했던 것이다.

## 감시 장착 WOFF

디자이너이자 프로그래머 에릭 판 블로칸트와 탈 레밍(Tal Leming)은 웹브라우저 파이어폭스(Firefox)를 개발한 모질라(Mozilla)의 개발자 조너선 큐(Jonathan Kew)와 함께 쓸 만한 해결책을 내놨다. 새로운 폰트 형식 WOFF(Web Open Font Format)는 2009년에 소개돼 그 이듬해 폰트와 웹 시장에서 새로운 표준으로 채택됐다. WOFF는 폰트를 압축해 필요한 양만큼의 글자를 사용하도록 서브세트(subset)와 함께 저작권이나 사용 권한 같은 확장 메타 정보를 만들어준다. WOFF는 많은 폰트 회사에 웹폰트를 불법으로 사용하는 것이 어려운 일임을 확실히 보여줬다. WOFF를 적용한 웹폰트를 불법 복제하는 것은 이론적으로는 가능하지만, 그러기 위해서는 여러 장벽을 무너뜨려야 한다.

타입킷은 폰트폰트와 타입투게더와 함께 웹폰트 관련 시장을 선도하는 폰트 회사다.

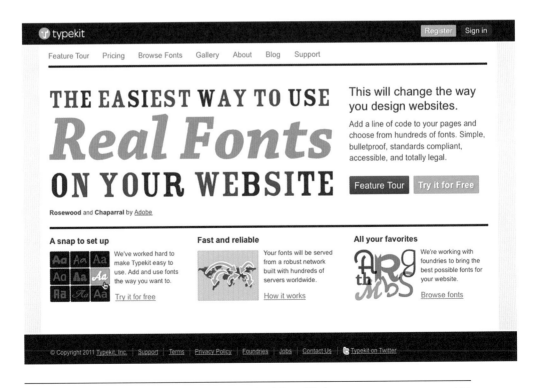

## 폰트 대여

2010년에 들어서면서 웹 타이포그래피의 미래는 확실히 희망적으로 보였다. 웹 디자인에서도 마침내 인쇄물처럼 다양한 타이포그래피를 구현할 수 있지만, 웹폰트를 적용하는 것은 비교적 복잡하다. 2010–2011년 웹폰트를 호스팅하는 회사가 생겼다. 타입킷이나 웹타입, 폰트덱(Fontdeck), 모노타입을 비롯한 폰트 호스팅 회사는 호스팅 모델이 각각 다른 다양한 폰트를 제공한다. 가격은 사용하는 폰트에 따라 다르고 대역폭과 페이지뷰, 연결된 도메인 수도 고려된다. 이는 폰트를 대여하는 것과 같다. 네덜란드의 타이포테크를 포함한 몇몇 폰트 회사는 웹폰트를 호스팅하는 소프트웨어를 보유하고 있다. 구글은 무료로 웹폰트를 제공한다. 마이폰트는 폰트 호스팅 대신 보통 폰트 가격으로 웹폰트 키트를 제공하는 유일한 회사다.

폰트 형식 문제를 해결하는 것은 그저 첫걸음에 불과하다. 그 사이에 새로운 문제가 나타났다. 수많은 웹폰트가 생각한 것보다 불필요해진 것이다. 웹폰트 대부분이 제목용으로 사용하기에는 적절하지만, 본문용으로는 쓸 만하지 못했다. 수드티포스에서 개발한 필기체는 세련된 합자나 대체 글자를 제공하는 오픈타입이 필요한데, 웹에서는 아직까지 이런 기능을 구현할 수 없다. 가장 일반적인 문제는 힌팅이다. 시스템에 없는 폰트는 웹 디자이너가 사용하는 OS X에서는 좋아 보이지만 윈도우, 특히 인터넷 익스플로러를 사용할 때는 불안정하다. 게다가 웹폰트를 추가하면 웹사이트는 점점 느려진다. 이는 서브세트와 작은 패키지에 폰트를 보내는 실험을 해보면서 설명할 수 있다. 다르게 말하면 웹 타이포그래피는 아직 유아기에 있다.

⌖ 디지털 브랜딩 스튜디오 굿/콥스의 웹사이트(www.goodcorps.com)는 주된 시각 요소로 타이포그래피를 활용했다. 웹폰트로는 모노타입의 모노타입 사봉(Monotype Sabon)과 타입킷의 FF 바우(FF Bau), 폰트닷컴의 트레이드 고딕(Trade Gothic)을 적용했다. 웹 디자이너에게는 웹폰트를 사용하는 것이 이미지나 플래시를 사용하는 것보다 훨씬 수월하다.

# 타이포그래피 디테일

피에르 도즈(Pierre Doze)와 소피 타즈마아나기로스(Sophie Tasma-Anargyros), 엘리자베스 라빌(Elisabeth Laville)이 쓴 『필리프 스타르크(Philippe Starck)』 색인. 마크 톰슨은 펼침면의 시각적 중심을 가로지르는 '수평 척추'로 로마자를 활용해 쉽게 접근할 수 있는 색인을 디자인했다. 일반적이지 않은 스타일이 기능성을 떨어뜨리는 것은 아니다. 이런 방법은 오히려 기능성을 키운다.

parler de *design*? Je déteste ça!

repartir chez vous .La la la la la
a déjà des millions d'excellentes
rtables, des lampes qui éclairent et
Faut-il en créer de nouvelles? La
n est celle-ci: qu'est-ce que cela va
re humain? Qui va les utiliser?
ourd'hui n'est pas de fabriquer une
belle. L'urgence ,par tous les moyens,
onde est de se battre contre le fait
, disparaisse. l'amour ."

ck est une légende. Extraordinaire
op star, d'inventeur fou, et de philo-
tique, il est aussi probablement le
esigner du monde
t omniprésente. hôtels chics de New
Starck à 4900 FF pour le catalogue
orrespondance, appartement privé
t français, plus importante centrale
d'ordures ménagères d'Europe.
milliers de chaises et de lampes
ou les maisons du monde entier,
re brosse à dents, dans votre salle

ne un vibrant magma de signes et
une ménagerie plastique dans
et le sens entrent en collision
dans la fleur de sa vie professionelle,
e à la réconciliation entre les objets

oite collaboration avec Starck, et
nombreux documents tirés de ses
onnelles ,ce livre est à ce jour la plus
hèse parue sur ses idées et son

cations on architecture and design:

al Competitions
e in the Twentieth Century
u

rary American Architects
rary Asian Architects
rary California Architects
rary European Architects
rary Japanese Architects
rs of the Russian Avant-Garde
adi
sser's Architecture

tsuhashi, Nishioka & Studio 80,
a Jujol

ier
Interiors
ors
nteriors
pa
gn
rkstätte
l Wright

e Starck
ptiste Mondino

Remote Control 1994
ck

# 텍스트 바르게 보이기

아름다움은 보는 사람의 눈에 있다. 책이나 잡지, 웹사이트나
포스터가 좋아 보이는지 아닌지는 대개 취향 문제지만, 취향의 질을
따져볼 수는 있다. 텍스트가 조화롭게 조판됐는지, 잘되거나 잘못된
점이 없는지 살펴보는 것이다. 텍스트를 단조롭게 조판한 것이
디자이너가 일부러 그런 것인지, 지식이 없어서 기본 조판밖에 할 줄
몰라서인지는 주의를 기울이면 알 수 있다. 독일의 건축가 루트비히
미스 반 데어 로에(Ludwig Mies van der Rohe)는 말했다.
"문제는 세부에서 일어난다(The devil is the details)." 모든
사람에게 세부가 보이지는 않지만, 전문가라면 예민해져야 한다.
타이포그래피디자인이나 그래픽 디자인의 매력, 기능성, 접근성을
만드는 요소에는 여러 가지가 있다.

- **텍스트 구성:** 글자체와 글자크기는 단너비, 위계가 다양한 제목,
  머리말이나 인용문, 주나 캡션 같은 부차적 본문과 관련된다.
- **문단 구성:** 글줄사이 공간과 관련된 글줄길이와 글자크기는 문단
  들여짜기와 내어짜기, 글줄 맞추기(왼끝맞추기, 오른끝맞추기,
  가운데맞추기, 양끝맞추기), 글자사이 공간 등과 관련된다.
- **마이크로 타이포그래피:** 훌륭한 타이포그래피를 위해 작고
  사소해 보이는 문제를 조정하는 섬세한 기술이다.

이 장에서 우리는 즐거운 텍스트를 위해 점점 세부에 집중할 것이다.

『언컨실드: 개념 미술가 국제 네트워크, 1967–77: 딜러, 전시,
공공 컬렉션(Unconcealed: International MNetwork
of Conceptual Artists 1967–77: Dealers, Exhibitions
and Public Collections)』의 표지와 내지. 마크 톰슨은 주,
목록, 표로 가득한 이 책을 조판할 때 프레드 스메이어르스가
디자인한 아른험(Arnhem)을 사용했다. 섬세하게 조정한
글자크기, 글자두께, 숫자 스타일, 단너비, 글줄길이로
명료하고 확실한 표현을 만들어냈다.

paper drawings, *Relaxing. From Walking, Viewing, Relaxing* (1970). The artists
performed a 'Living Sculpture' during the opening.[45]

Fischer first met Gilbert & George at the opening of *When Attitudes Become
Form* at the ICA, London, in September 1969.[46] The artists performed an informal
'Living Sculpture' at the opening; at the end of the evening Fischer asked them to
show with him.[47] The dealer first arranged performances elsewhere in Germany
to build their reputation before their show in Düsseldorf.[48] Gilbert & George
performed the *Singing Sculpture* during Prospect 69 (September–October 1969),
although not as part of the official programme.[49] Their work was also included in
*Konzeption/Conception* in Leverkusen (October–November 1969) and in *between 4*
at the Kunsthalle Düsseldorf (February 1970).[50] Thus Gilbert & George's work
had already been presented in various contexts that associated them with Con-
ceptual art before their first solo show with Fischer in Düsseldorf.

between two official exhibitions. See: Jürgen Harten (ed.), *25 Jahre
Kunsthalle Düsseldorf*, Städtische Kunsthalle, Düsseldorf, 1992,
unnumbered pages. See also the recent exhibition *between 1969–73
in der Kunsthalle Düsseldorf, Chronik einer Nicht-Ausstellung* at the
Kunsthalle in Düsseldorf from 27 January to 9 April 2007.

51 See: Database 3, Section Gilbert & George (Appendix 1.3).

52 *Gilbert & George, Art Notes and Thoughts*, Art & Project,
Amsterdam, 12–23 May 1970. See: *Art & Project Bulletin*, no.20,
1 March 1970. This bulletin was sent from Tokyo because Art &
Project temporarily moved their activities to Japan from February
to April 1970. Via their bulletin, the gallery functioned as easily in
Tokyo as in Amsterdam.

53 *Gilbert & George, Underneath the Arches, Singing Sculpture*,

Galerie Heiner Friedrich, Munich, 14 May 1970. See the list of shows
organised by Heiner Friedrich, in Urbaschek, *Dia Art Foundation,
op. cit.*, p.233.

54 Letter from Fischer to Gilbert & George dated 15 December 1969,
in Korrespondenz mit Künstlern 1969–70, AKFGD.

55 *Idea Structures*, Camden Arts Centre, London, 24 June–19 July
1970. Artists: Arnatt, Burgin, Herring, Kosuth, Atkinson, Bainbridge,
Baldwin and Hurrell.

56 Charles Harrison (ed.), *Idea Structures* (exh. cat.), Survey '70,
Borough of Camden, London, 1970.

57 *Art-Language*, vol.1, no.2, February 1970 (contributions by
Atkinson, Bainbridge, Baldwin, Barthelme, Brown-David, Burn,
Hirons, Hurrell, Kosuth, McKenna, Ramsden and Thompson), and

# 타이포그래피 죄악

타이포그래피에는 '범죄'나 '죄악' '절대 금기'가 있다. 책이나 잡지, 웹사이트, 실크스크린으로 인쇄한 포스터를 평가할 때 타이포그래퍼는 엄격해져야 한다. 지금도 어느 정도는 그렇다. 타이포그래퍼는 세부에 신경 쓰고, 세부의 중요성에 확신과 열정이 있지만, 종종 큰 그림을 놓친다. 타이포그래피의 미세한 부분에 둔감한 많은 그래픽 디자이너는 뒤집힌 아포스트로피나 빠진 합자를 무시하고, 콘셉트나 의사소통에 집중하는 것을 더 좋아한다. 때로 뒤집힌 아포스트로피를 그대로 둔 채 작업하기도 한다.

## 타이포그래피 예절

타이포그래피에서 정확성은 무척 중요하다. 타이포그래피 규칙에 대항하는 이런 범죄는 더 용서받을 수 없는 것인가? 타이포그래피 규칙(규칙 대부분은 관습이나 습관보다 더 엄격하다.)을 대하는 태도는 일종의 예절과 같다.

어떤 나라에서는 집에 들어갈 때 신발을 벗는다. 이는 예의 바르게 여겨지고, 바닥이 더러워지거나 신발이 닳는 것도 덜해 기능적이다. 어떤 나라에서는 집에 들어갈 때 신발을 벗는 것이 실례일 수 있다. 관습을 무시한다고 인명 피해가 생기는 것은 아니지만, 예의 없어 보이기도 해서 나라별 예절을 알아두는 것이 좋다. 알고 규칙을 깨는 것은 모르고 같은 행동을 하는 것보다 합리적이다. 예절 같은 관례나 관습은 기능적, 실질적, 심미적 면에서 보면 다른 것보다 더욱 이해가 된다.

나는 앞에서 언급한 실크스크린 포스터를 옹호하는 모든 타이포그래피 규칙에 반드시 동의하지는 않는다. 그러나 여기 언급하는 것 가운데 몇몇은 분명히 알아야 한다. 다음 쪽에서는 타이포그래피 예절에서 지키지 않아도 되는 타당한 이유뿐 아니라 약간의 논쟁거리도 발견할 것이다.

**1** 직선 따옴표, 영리한 따옴표, 아포스트로피를 섞지 말 것. 국제 관례에 주의를 기울일 것. (☞ 136)

**2** 아포스트로피 대신 여는 따옴표나 거꾸로 된 따옴표를 사용하지 말 것. (☞ 136)

**3** 하이픈, 반각줄표, 전각줄표의 차이를 관찰할 것. (☞ 137)

**4** 규칙: 강조를 위해 여러 방법을 함께 사용하지 말 것. 바보처럼 보이거나 10년 전 유행처럼 보인다.

**5** 규칙: 어센더와 디센더가 부딪히지 않게 할 것. 하지만 에릭 슈피커만은 이 규칙에 예외가 있다고 충고했다. (☞ 127)

**6** 규칙: 글줄 끝에 남은 낱말 하나를 없앨 것. 낱말 하나가 지면이나 단 가장 위에 있거나 글줄이 반만 채워지면 읽기에 방해가 된다. 가장 아래 글줄에서는 조금 덜하다. (☞ 123)

**7** 글자사이 공간을 억지로 좁히거나 늘려서 글줄 양끝을 맞추려고 하지 말 것. 대신 낱말사이를 조정해 사람들이 눈치 채지 못하게 할 것. (☞ 123)

**8** 작은대문자와 대문자식 숫자 조합이나 대문자와 소문자식 숫자 조합은 피할 것. (☞ 138)

**9** 가짜 이탤릭체와 볼드체, 작은대문자를 함께 사용하지 말 것. (☞ 68, 132)

**10** 규칙: 글자너비를 좁히거나 늘리지 말 것. 벙어리처럼 보이거나 둔해 보인다. 하지만 전문가의 손에서는 효과적인 눈속임이 될 수 있다. (☞ 172)

**11** 되도록 진짜 분수를 사용할 것. 마침표와 쉼표가 '외국어'임을 알 것. (☞ 139)

**12** 수식이나 회계 목록에서 자릿수에 맞춘 숫자를 피할 것. 여러분이 만든 표를 엉망으로 만들지 말 것. 표숫자를 사용할 것. (☞ 138–139)

# 문단 구성

글자체를 선택하는 것도 중요하지만 텍스트의 모양과 가독성은 글자크기, 글줄사이 공간, 글줄길이, 글줄 맞추기 등에 달렸다. 글줄사이 공간과 글줄길이에 중요성을 부여하는 것은 사실 불가능하다. 이상적 방법은 (글자체, 글자크기, 글자너비, 엑스하이트, 전반적 명료성 등을 포함한) 글자, 낱말사이, 단너비 등의 복합적 상호작용에 달렸다. 인디자인에서 기본으로 설정된 글줄사이 공간은 글자높이의 120퍼센트로, 글자크기가 10포인트일 때 글줄사이 공간은 글자크기를 포함해 12포인트가 된다. 엑스하이트가 높은 글자체에 이 글줄사이 공간은 확실히 좁다.

## 글줄길이

글줄이 너무 길면 안 된다. 눈이 다음 글줄을 찾기 어렵기 때문이다. 글줄사이 공간이 좁을 때는 더욱 그렇다. 글줄길이가 너무 짧으면, 특히 양끝맞추기한 글에서 낱말사이를 조절하는 데 유연해지기 어렵고, 낱말사이가 벌어져 '흰 강'이 생기기 때문에 하이픈을 많이 사용해야 한다. 내 경험에 따르면 한 글줄에 글자가 45-70자 정도 들어가는 글줄길이가 바람직해 보인다. 이 지면처럼 단을 여럿 사용해 단너비가 좁다면 35-55자 정도가 적절하다.

☞ 글자크기가 고정됐을 때 글줄사이 공간을 바꾸면 글의 회색도가 달라진다. 다시 말해 글줄사이 공간이 좁아질수록 회색도는 낮아진다. 9/12는 글자크기가 9포인트고, 글줄사이 공간이 글자크기를 포함해 12포인트라는 뜻이다.

☜ 글줄길이가 긴 보기 세 가지. 첫 번째는 한 글줄에 약 100자가 들어가는데, 다음 글줄을 찾기 어렵다. 두 번째는 한 글줄에 약 80자가 들어가는데, 조금 두껍고 넓은 글자체를 선택하고, 글줄사이 공간을 더 띄워 단점을 보완했다. 세 번째는 글자가 크고 글줄사이 공간이 넉넉해서 읽기에 무리가 없다. 글자체는 글자너비가 좁은 산세리프체 벨 고딕(Bell Gothic)을 사용했다.

Een letter heeft twee soorten tegenvorm: de ruimte binnen en de ruimte tussen de letters. Ervaren letterontwerpers proberen iedere mogelijke combinatie van twee letters te voorzien en te zorgen dat de verhouding tussen vorm en tegenvormen harmonieus is. Het doel is niet om een

**셰퍼럴 9/9**

Een letter heeft twee soorten tegenvorm: de ruimte binnen en de ruimte tussen de letters. Ervaren letterontwerpers proberen iedere mogelijke combinatie van twee letters te voorzien en te zorgen dat de verhouding tussen vorm en tegenvormen

**셰퍼럴 9/10.8(자동 설정)**

Een letter heeft twee soorten tegenvorm: de ruimte binnen en de ruimte tussen de letters. Ervaren letterontwerpers proberen iedere mogelijke combinatie van twee letters te voorzien en te zorgen dat de ver-

**셰퍼럴 9/14**

☞ 앞에서 봤듯 체칠리아와 세리아의 엑스하이트는 매우 다르다. 글줄사이 공간이 글자높이의 110퍼센트일 때 세리아는 괜찮아 보이지만, 체칠리아는 그렇지 않다. 본문 조판에서 체칠리아는 비교적 작아져야 하고, 글줄사이 공간도 적절히 넉넉해야 한다.

Een letter heeft twee soorten tegenvorm: de ruimte binnen en de ruimte tussen de letters. Ervaren letterontwerpers proberen iedere mogelijke combinatie van twee letters

**PMN 체칠리아 7/11**

Een letter heeft twee soorten tegenvorm: de ruimte binnen en de ruimte tussen de letters. Ervaren letterontwerpers proberen iedere mogelijke combinatie van twee letters

**FF 세리아 10/11**

Een letter heeft twee soorten tegenvorm: de ruimte binnen en de ruimte tussen de letters. Ervaren letter-ontwerpers proberen elke mogelijke combinatie van twee letters te voorzien, en te zorgen dat de verhouding tussen vorm en tegenvormen harmonieus is. Dat is voor de gebruiker van die letters een goede reden om bewust en zorgvuldig met letterspatiëring om te gaan.

**헬베티카 노이에 8/11**

**Een letter heeft twee soorten tegenvorm: de ruimte binnen en de ruimte tussen de letters. Ervaren letterontwerpers proberen iedere mogelijke combinatie van twee letters te voorzien, en te zorgen dat de verhouding tussen vorm en tegenvormen harmonieus is. Dat een goede reden om bewust om**

**헬베티카 뉴 볼드 8.5/15**

Een letter heeft twee soorten tegenvorm: de ruimte binnen en de ruimte tussen de letters. Ervaren letterontwerpers proberen iedere mogelijke combinatie van twee letters te voor-zien, en te zorgen dat de verhouding tussen vorm en tegenvormen harmonieus is.

**벨 고딕 10.5/18**

◎ 이르마 붐이 디자인한 이 책은 글줄길이가 무척 길다. 하지만 텍스트 양이 적고, 글자가 진하며, 글줄사이 공간이 넉넉해서 수긍할 수 있다. 게다가 독자인 네덜란드 의원들은 이 실험을 흥미로워했다.

◑ 프랑스의 피에르 벵상과 벨기에의 스테판 드 슈레벨이 디자인한 포스터. 글자높이보다 글줄사이 공간이 좁은 역글줄사이 공간은 금속활자나 나무활자 조판에서는 구현할 수 없지만, 디지털 조판에서는 가능하다.

# 글줄 맞추기

문단은 속이 꽉 찬 사각형처럼 양끝을 맞추거나 왼끝이나 오른끝을
맞출 수 있다. 다른 맞추기 방법은 규칙이라기보다는 오히려
예외적인 것으로, 텍스트를 특별하게 오른끝맞추기, 가운데맞추기로
조판하는 것이 좋지 않다고는 할 수 없다.

## 양끝맞추기

활자 조판에서 양끝맞추기는 기본 절차였다. 텍스트 공간은 판에
꽉 채워져야 했고, 사각형은 이를 위한 가장 안정적인 단위였다.
양끝맞추기는 오늘날에도 소설 같이 집중해서 읽어야 하는 텍스트를
조판할 때 가장 일반적인 방법이다.

양끝맞추기한 문단이나 왼끝과 오른끝을 맞춰 사각형 형태의
본문을 만들면 낱말사이 공간은 각 글줄에서 달라지지만, 한
글줄에서는 동일하다. 양끝맞추기한 문단과 왼끝맞추기한 문단을
비교해보면 명백해진다. 왼끝맞추기한 문단에서는 각 글줄에 있는
낱말사이 공간이 다르지만, 양끝맞추기한 문단에서 이 공간은 각
낱말사이에 포함된다. 특히 글줄길이가 짧을 때는 짜증이 날 정도로
불규칙한 구멍이 생기며, 그 구멍은 본문 사이를 흐르는 '흰 강'처럼
보인다. 이는 옆쪽에서 볼 수 있다.

## 가운데맞추기

가운데맞추기가 본질적으로 잘못은 아니다. 오른끝맞추기나
양끝맞추기가 다른 디자인과 어울리기는 어렵지만,
가운데맞추기가 어울리는 경우는 훨씬 드물다. 글줄이 긴 텍스트를
가운데맞추기하면 글줄마다 시작점이 달라지기 때문에 읽기 어렵다.
확신이 없다면 가운데맞추기는 피해야 한다. 가운데맞추기는
청첩이나 증명서, 명판처럼 텍스트에 공식적 인상을 준다.

Een letter heeft twee soorten tegenvormen:
de ruimte binnen en de ruimte tussen de
letters. Ervaren letterontwerpers trachten
iedere mogelijke combinatie van twee let-
ters te voorzien en te zorgen dat de
verhouding tussen vorm en tegenvorm

Een letter heeft twee soorten tegenvormen:
de ruimte binnen en de ruimte tussen de
letters. Ervaren letterontwerpers trachten
iedere mogelijke combinatie van twee let-
ters te voorzien en te zorgen dat de
verhouding tussen vorm en tegenvorm

⬆ 양끝맞추기에서 각 글줄에 남은 낱말사이는 동등하게
나뉜다. 보기에서는 고의적으로 과장해 필요한 것보다 더
큰 구멍이 생겼다. 아래쪽은 같은 문단을 왼끝맞추기했다.
낱말사이는 동일하게 유지돼 조금 더 평온해 보이지만,
오른끝이 들쑥날쑥해진다.

➡ 바우데베인 이트스바르트가 손으로 디자인한 표지. 로마자
숫자와 조화를 이루는, 가운데맞추기한 레이아웃은 각서 같은
이 책에 풍자적이고 고전적인 분위기를 풍기게 한다.

**양끝맞추기**  **왼끝맞추기**

**오른끝맞추기**  **가운데맞추기**

**불규칙한 맞추기**

*Isaac Faro*

DE KNAGENDE

WORM

Uit de papieren *van*

*Jacobus*

NACHTEGAAL

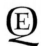

AMSTERDAM

*Em. Querido's Uitgeverij n.v.*

MCMLXIV

# 하이픈으로 연결하기, 양끝맞추기

양끝맞추기는 컴퓨터로 쉽게 할 수 있지만, 시각보정이 필요하다.
문단마다 확인해 불규칙한 부분을 수정해야 한다.

## 하이픈으로 연결한 양끝맞추기
인디자인에서는 양끝맞추기나 하이픈 연결을 위해 사용자가 컨트롤
패널을 조정할 수 있다. 낱말사이가 밀도 있을 때는 구멍이 생기는
위험이 줄어든다. 밀도 있는 조판은 한계를 극복해야 할 문제로,
낱말사이가 최솟값 이하일 때는 낱말이 너무 붙어버린다. 좋은
조판을 위한 다른 방법은 하이픈으로 연결하는 감각적 전략이다.
하이픈 연결 규칙은 소프트웨어에 맞춰져 있지만 마지막 작업에서는
언제나 약간의 수작업이 필요하다.

- 둘 이상의 하이픈으로 연결된 낱말을 피할 것.
- 하이픈 연결에서 완벽하거나 오류 없는 사전은 없다. 특히
  외국어가 들어갈 때 특이한 제안을 조심할 것.
- 낱말을 나눌 때 의미를 고려할 것. 예컨대 Type-setter가
  Typeset-ter보다 낫다.
- 하이픈으로 연결한 이름은 피할 것.
- 텍스트를 위한 올바른 언어와 사전을 선택했는지 확인할 것.

## 집안일
과부(Widow)와 고아(Orphan)는 문단에서 혼자 떨어지거나 고립된
낱말 또는 낱말들이다. 무엇이 과부고, 고아인지에 대해서는 혼선과
대립이 있다.

- 다음 쪽 가장 윗줄에 남은 마지막 낱말이나 낱말들을 보통
  '과부'나 '고아'라고 한다.
- 문단 마지막 줄에 남은 낱말 하나.
- 지면 아래에서 시작하는 새로운 문단의 첫 번째 줄.

첫 번째는 객관적으로 봐도 짜증이 난다. 다른 두 경우는 그래도
참을 만하다. 과부와 고아는 낱말사이를 미세하게 조정하거나
하이픈으로 연결하거나 양끝맞추기를 포기하면 사라진다. 최악의
경우 편집자나 작가에게 문장을 다듬어달라고 요청할 수 있다.

The punchcutter begins his work of practical design by drawing a geometrical framework on which he determines the proper position of every line and the height of each character. A small

of the face to prevent the touching of a descending letter against an ascending letter in the next line, as well as to prevent the wear of exposed lines cut

ⓘ 양끝맞추기한 단에서 낱말사이가
너무 넓으면 시선이 산만해진다.
마지막 여섯 줄에서 양끝맞추기를
위해 글자사이 공간을 추가적으로
조정했는데 결과적으로 더
어수선해졌다.

The punchcutter begins his work of practical design by drawing a geometrical framework on which he determines the proper position of every line and the height of each character. A small margin

of the face to prevent the touching of a descending letter against an ascending letter in the next line, as well as to prevent the wear of exposed lines cut flush to an edge

ⓘ 낱말사이 공간 값을 좁게 지정하면
구멍 없이 짜임새 있게 보인다. 긴
문장에서도 마찬가지로 구멍이 생기는
것을 피할 수 있다. 글자사이 공간 값은
0이다.

| | 최솟값 | 권장값 | 최댓값 |
|---|---|---|---|
| 단어 간격: | 85% | 100% | 133% |
| 문자 간격: | 0% | 0% | 0% |
| 글리프 비율: | 100% | 100% | 100% |

ⓘ 조판 소프트웨어는 글자사이나 낱말사이 공간을 위해
제한값을 지정할 수 있다. 글자사이 공간은 항상 0으로 돼
있는데 대부분 권장값은 기본값인 100퍼센트보다 다소 적게
지정하는 것이 바람직하다. 양끝맞추기하지 않은 본문에서는
권장값을 주시하라. 글자크기에 변화를 주는 것은 터무니없는
생각이다.

L'ipotesi dell'omonimia non è
però da scartare senz'altro;
né deve impressionare troppo,
perché il fenomeno non è certo
infrequente nel Trecento: si
conoscono, ad esempio, un
Dante Alighieri padre di un
Gabriello e un Dantino Ali-
ghieri di poco posteriore al
poeta. Anche ammettendo un
terzo Dante Alighieri, è assai
improbabile che ciò generi con-
fusioni rilevanti nella biografia
del poeta, perché bisognerebbe

ⓘ 다섯 번째 줄부터 흰 강이 보인다. 줄바꿈을 조절하거나
위에서 몇 줄만 낱말사이를 조절해 글이 차지하는 공간을
조정하라.

# 특징 있는 문단

어느 정도 긴 글은 문단으로 나뉜다. 문장 하나가 생각 하나를 표현한다면, 한 문단은 일련의 생각을 표현한다. 한 문단은 여러 문장이 될 수도 있고, 온라인에서는 더 길어지거나 그냥 한 문장일 수도 있다.

독자가 새로운 문단이 시작하는 것을 주목한다면 읽기에 도움이 된다. 다양한 방법으로 독자의 주의를 환기할 수 있지만, 집중해서 읽게 하는 일반적 방법은 첫 번째 줄을 들여짜는 것이다. 조금 들여짜도 글줄이 짧으면 큰 문제가 되지 않지만, 글줄이 길면 다음 줄의 시작을 찾기 어려워진다.

들여짜기가 좋은 방법이라면 얼마 만큼 들여짜야 할까? 일반적 방법은 글자 하나(전각공백) 정도만큼 들여짜는 것이다.

가시적 효과를 위해서는 글줄사이 공간만큼 들여짜면 문단 시작에 산뜻한 공간이 만들어질 것이다. 글줄길이가 길 때는 조금 더 넉넉하게 들여짤 수 있는데, 이는 돋보이는 디자인 요소가 될 수 있다.

텍스트를 조판하는 것은 문단을 표시할 때 어떤 방법이 적절한지에 따라 결정된다. 아래쪽에 소개한 몇 가지 보기보다 더 많은 방법이 있다.

lijk merkwaardig dat hij zo gespannen liep te zoeken naar een ventje, waar hij nog maar zo kort achteraan gelopen had. Anderzijds was hij nu ernstig ongerust wat het eten betreft.

Op de vestibule sloot een restaurant aan, dat propvol geur was. Aan bijna alle tafeltjes zaten mensen bedreven te kauwen. Dian liep er met grote passen langs, maar niemand gaf hem iets. Af en toe werd er door luidsprekers geschreeuwd en dan stonden van sommige tafeltjes ineens mensen op, die maakten dat ze wegkwamen.

Er was een kind dat Dian aan een papieren servetje liet ruiken, wat hij langdurig bleef doen.

Het station was in vol bedrijf. De onverstaanbare stemmen van de luidsprekers plonsden rukkerig in het gewoel en het benenwoud reageerde op rauwe kreten die doorgaans getallen inhielden. Kleine stoeten trokken soms één richting uit, maar het woud vulde zich onophoudelijk aan door de draaideuren, als het zich op die manier had uitgezeefd.

Waar ruikt het woud naar? De straat, de huizen en kaas; damp van auto's, soms naar een hond ineens en onmiskenbaar, maar drukkend en met walm schuivend vooral naar mensen. Naar mensen en hun geslacht, dat ze meevoeren op reis. O zo gehoorzaam aan achttien uur zeven en veertig, vierde; achttien acht en vijftig, zevende.

Dian heeft honger. Ontstellend. Hij is het ventje vergeten, maar soms staat hij opnieuw bij de draaideur, die het woud aanzuivert. Hij is er héén doorgelopen, maar men laat 68

ⓘ 들여짜기 실험. 1962년 네덜란드에서 열린 〈북 위크 기프트(Dutch Book Week Gift, BOEKENWEEKGESCHENK)〉에서 선보인 안톤 콜하스(Anton Koolhass)의 『짧은 공기(A Short in the Air)』에서 디자이너 하르러스 용에얀스는 앞 문단이 끝나는 부분보다 글자 하나만큼 앞에서 시작하는 특별한 들여짜기를 만들었다. 이 보기에서는 예외가 있다. 첫 번째 문단 끝이 꽉 차서 두 번째 문단은 일반적으로 보인다.

### 첫 번째 줄 들여짜기

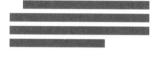

책이나 잡지를 집중해 읽게 하는 데 적합하고, 신문이나 잡지에 쓰이는 조금 더 짧은 글줄길이에 적합한 일반적 방법이다.

### 줄바꿈

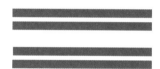

문단 사이에 공백을 넣는 방법으로 편지나 이메일, 웹페이지 등에서 사용된다.

### 연속 들여짜기

문단 전체를 앞 문단이나 뒷 문단보다 들여짜면 특별해 보인다. 인용문이 길 때는 글자크기를 보통 1–2포인트 줄인다.

### 내어짜기

새로운 문단을 알리는 극적 방법으로 첫 번째 줄을 다른 줄보다 앞으로 내어짠다.

### 문단 표시

평범하지는 않지만, 문단과 문단 사이에 기호를 넣는 것이다. 기호는 딩뱃이나 색이 늘어간 짧은 선, 또는 모기 같이 전통적 단락 기호(¶)가 될 수 있다.

# 머리글자

머리글자(Initial Capitals)는 대개 책에서 장이나 절이 시작될 때 볼 수 있는 머리글자로, 장식적이고 주변 공간이 넉넉해 조금 고전적인 느낌을 준다. 머리글자로 본문용 글자체와 같은 글자체를 사용할 수도 있지만, 머리글자는 평범해 보일 수 있는 지면에 색과 장식을 넣어준다. 기술 관련 매뉴얼은 머리글자로 조금 더 매력적으로 만들 수 있다.

머리글자는 본문 글자 기준선에 맞추는 것이 관례다. 머리글자가 고정돼 있다면 시각적으로 본문 윗부분에 맞추기 위해 크기를 조정하는 것도 좋은 방법이 될 수 있다. 머리글자에서 자연스럽게 본문으로 연결하는 방법은 아래쪽 보기에서 마리안 반티예스처럼 낱말 몇 개를 작은대문자로 조판하는 것이다. 반드시 첫 번째 낱말에서 확대된 글자가 반복되지 않도록 해야 한다.

◎ 중세시대 문서에는 종종 등급을 나타내는 기호가 있다. 그 가격과 가치는 장식의 창의성과 아름다움에 따라 어느 정도 정해진다. 풍부한 장식에 빠져들게 하는 것은 머리글자 때문이다. 『42줄 성경』 같이 초기에 인쇄된 책은 보기 같이 손으로 쓴 책을 모방했다. 색이 화려한 머리글자를 인쇄하지 못한 그때는 책 주인이 머리글자를 위해 비워둔 공간을 책 주인이 예술가에게 의뢰해 채우게 했다.

머리글자 윗부분은 보통 첫 번째 줄 가장 위에, 아랫부분은 다음 글줄 가운데 하나에 맞춘다. 머리글자 높이는 크기를 조정하며 수작업으로 조절한다.

머리글자는 대개 사각형 안에 놓이지만, 본문에서 벗어날 수도 있다. 어떤 타이포그래퍼는 A, O, V, W 주위에 글을 흘린다.

대문자를 첫 번째 글줄 기준선에 맞춘다. 이때 반드시 첫 낱말의 나머지 글자사이에 공간을 둬야 한다.

매달린 대문자는 조금 더 극적인 접근을 위해 사용한다. 머리글자는 전체 단 높이만큼 차지하는데, 이때 글자는 장식글자나 그림글자가 될 수 있다.

◎ 마리안 반티예스가 디자인한 『나는 궁금하다』의 세부. 별에 관한 책으로, 미국의 그리피스 천문대(Griffith Observatory)의 우주 시간표에 사용된 천체를 주제로 한 보석에서 영감을 받았다. 디자인은 책의 주제 가운데 하나와 관련이 있다. 화려한 머리글자는 글에 존경을 표하는 가장 효과적이고 오래된 방법 가운데 하나다.

# 글자와 낱말, 흑과 백

누구든 어떤 공간에 놓일 뭔가를 디자인하면, 그 공간 자체의 디자인에 역할을 한다. 건물이나 가구, 모든 악세서리는 두 가지 형태가 있는데, 하나는 형태 자체고, 다른 하나는 거리, 현관 입구, 앉을 수 있는 아늑한 공간, 자동차 인테리어처럼 형태를 규정하고 그것을 둘러싼 반형태(Counterform)다.

그래픽 디자인에서도 비슷한 일이 벌어진다. 책이나 잡지, 포스터나 웹사이트 레이아웃에서 요소와 요소 사이의 바탕 여백(Negative Space)은 텍스트와 이미지를 보고 읽는 경험에 중요한 역할을 한다.

낱말, 문장, 문단에서 형태와 반형태 사이의 긴장감은 결정적 역할을 한다. 타이포그래퍼는 종종 흑과 백으로 말하곤 하는데, 흑은 글자, 백은 종이다. 이들은 말 그대로 흑과 백이 되는 것이 아니고, 색이 되는 것도 아니다. 글자가 반전돼 어두운 바탕이나 이미지 위에 밝게 나타날 때, 백이 되는 글자의 바탕은 가장 어두운색이 된다.

어떤 전문가는 글자 형태를 잘 식별하도록 도와주는 것은 글자 자체가 아니라 바탕 여백이라고 확신한다. 많은 글자체 디자이너는 글자를 그릴 때 항상 검은 형태를 보는 것이 아니라고 말한다. 그들이 실제로 디자인하는 것은 이 형태를 감싼 흰 형태다.

미국의 글자체 디자이너 사이러스 하이스미스는 화가였던 어머니가 그에게 반형태를 보는 법을 가르쳤다고 언급했다. "어느 날 나무를 그리는데, 나무처럼 보이지 않아 낙담하고 있었다. 그것은 한 뭉치 선으로 보일 뿐 나무 구조나 형태로 느껴지지 않았다. 어머니는 내게 나뭇가지 대신 나뭇가지 사이의 형태를 그리라고 가르쳤다. 여러분도 그렇게 해보면 빠른 시간 안에 나무를 닮게 그릴 수 있게 될 것이다. 나는 글자를 그릴 때 같은 방법을 사용한다. 나는 검은 획을 그리지 않고 흰 형태를 그린다."

각 글자는 두 반형태가 있다. 하나는 글자 내부 공간이고, 다른 하나는 앞뒤 글자와 공유하는 공간이다. 숙달된 글자체 디자이너는 형태와 반형태의 관계가 조화로울 때까지 모든 가능성을 시도한다. 폰트 사용자가 글자사이 공간을 주의와 존경으로 대해야 하는 이유다.

흑과 백 사이의 기본 원리는 조화로움이다. 이 유명한 상징은 그 원리를 그림으로 보여준다. 각 부분은 다른 부분이 아니라는 것이다.

## 글자의 여백

글자가 가장 조화롭게 보일 때는 글자사이 공간이 글자 속공간과 잘 조화를 이룰 때다. 어떤 디자이너에게는 놀라울 수 있겠지만, 글자가 가늘면 조금 떨어져 있을 때 더 좋아 보이고, 두꺼우면 조금 붙어 있을 때 더 좋아 보인다. 글자체를 잘 디자인했는지 살펴볼 때 이는 고려 사항이 될 수 있다. 정상적으로 사용할 때는 추가적으로 글자사이 공간을 조정할 필요가 없다. 하지만 예외가 하나 있다. 굵기가 일반적이거나 가는 본문용 글자체를 크게 사용할 때 거리가 많이 떨어진 경우 글자사이 공간을 음수로 지정하면, 낱말 이미지를 개선하는 데 도움을 줄 수 있다. 다음 쪽을 보라.

Mengvorm

Mengvorm

☞ 네덜란드의 왕립 미술 학교에서 화가 헤르마누스 베르세리크(Hermanus Berserik)와 타이포그래퍼 헤릿 노르트제이는 학생이 글자의 공간을 보게 하기 위해 흥미로운 방법을 고안했다. 흰 종이를 단순하게 자른 조각만으로 글자를 만들게 한 것이다.

제목용 글자체로 조판하는 경우 최상의 결과를 얻기 위해 기본 설정을 조정해야 할 때가 있다. 모든 대문자의 선이 지나치게 붙을 수 있는데, 글줄사이 공간이 글자크기보다 적을 때다. 이는 소문자에서도 마찬가지다. 아래쪽을 보라.

**MONDAY I'VE GOT FRIDAY ON MY MIND.**

**There is a rule saying descenders and ascenders must never touch.**

**There is an exception to this rule: touching is allowed if it looks better.**

MONDAY I'VE GOT FRIDAY ON MY MIND.

↳ 에릭 슈피커만의 지혜. 슈피커만이 1987년에 쓴 타이포그래피 소설 『운율과 이유(Rhyme & Reason)』에서 인용했다. 루이스 오펜하임(Louis Oppenheim)이 디자인한 로타입(LowType) 오리지널을 슈피커만이 재현했다.

↻ 여러 크기로 디자인된 글자체는 12−24포인트로 본문에 사용하기 위해 항상 시각적으로 글자사이 공간을 조정해야 한다. 글자크기가 더 작을 때는 조금 더 섬세하게 조정해야 가독성을 높일 수 있다. 큰 글자체는 글자사이 공간을 음수로 지정하는 것이 한 낱말로 보이는 데 도움이 된다. 글자체는 무세오 슬래브 100(Museo Slab 100)이다.

↻ 더 흐로트의 타즈 울트라블랙(Taz UltraBlack)과 타즈 울트라라이트(Taz UltraLight). 두 글자체 모두 글자사이 공간 조정 없이 표준으로 조판됐다. 더 흐로트는 타즈 울트라라이트가 속공간과 어울리도록 글자사이 공간을 조금 더 넓게 디자인했다. 수평 공간과 어울리도록 비록 타즈 울트라라이트가 타즈 울트라블랙보다 글자사이 공간이 더 넓어야 하더라도 대문자만으로 한 이 조판에서는 아주 좁은 글줄사이 공간을 허용했다. 타즈 울트라 블랙은 글자크기가 40포인트고, 글줄사이 공간은 30.5포인트다. 타즈 울트라라이트는, 글자크기는 같지만 글줄사이 공간이 37포인트여서 조금 더 나아 보인다.

Living in space　　**7포인트, +20유닛**

Living in space　　**11인트, +6유닛**

Living in space　　**18포인트, 기본**

Living in space　　**36포인트, -5유닛**

Living in space　　**48포인트, -10유닛**

Living in space　　**60포인트, -20유닛**

# 스페이싱, 트래킹, 커닝

한 폰트에서 글자사이 공간은 두 가지 방법으로 조정할 수 있다. 트래킹(Tracking)은 글자사이 공간의 기본 스페이싱(Spacing)으로 입력돼 있는데, 각 글자는 자유로운 공간에 놓인다. 그러므로 글자의 수많은 조합 안에서 앞 글자와 다음 글자 사이의 조화로운 거리가 만들어진다. 그러나 항상 그런 것은 아니다. 놀랍게도 수많은 조합 안에서 글자체 디자이너는 여전히 글자사이 공간을 수정해야 한다. 커닝을 수정하는 것이다. 대부분의 폰트는 수백, 수천 가지 커닝의 경우의 수를 포함한다. 글자의 조합은 자동적으로 만들어지지만 때로는 최상의 시각적 결과를 얻기 위해 손을 거쳐야 한다. 이런 커닝 표는 글자체 디자이너의 세련된 폰트 매트릭스 가운데 일부다.

## 커닝 향상

ⓘ 트래킹처럼 객관적 원칙으로 보이는 것도 유행을 보면 아직도 주관적이다. 1970년대 후반과 1980년대 초반 잡지 광고에는 글자사이 공간이 매우 빽빽한 글자가 눈에 띈다. 이때 디자인팀에서는 종종 이런 말이 들렸다. "글자가 붙지 않을 정도로만 글자사이 공간을 좁혀!"

ⓘ 커닝은 글자사이 공간을 조정할 때 사용하는 일반적 용어다. 금속활자에서 이 용어는 더욱 특별한 의미가 있었다. 커닝된 글자는 활자 몸통에서 글자 형태 일부가 튀어나왔다. 어색한 글자사이 공간을 없애기 위해 옆 활자 몸통에 의지하게 된다.

내 경험에 따르면 디자인된 폰트를 사용할 때 트래킹에 대한 규칙은 표준으로 지정돼 있는 대로 사용할 것을 권한다. 다시 말해 폰트 매트릭스를 신뢰하라는 것이다.

거기에 지정돼 있는 커닝이 만족스럽지 않다면 세 가지의 방법이 있다. 대체로 폰트의 글자사이 공간이 너무 붙어 있을 경우, 트래킹 값을 더 준 단락 스타일을 만들라. 인디자인 같은 소프트웨어에는 시각적 커닝 기능이 있다. 텍스트를 아주 조금 수정하려면 해당 텍스트를 선택하고 컨트롤 패널에서 '시각적'을 체크하라. 문제가 개선되지 않는다면 그때는 눈을 믿으라. 개선해야 할 글자사이 공간에 커서를 놓고 더 나은 커닝 값을 선택하라.

글자는 글자를 둘러싼 자유 영역(Free Zone)이 있다. 글자 제어 패널에 0으로 지정된 커닝은 폰트 매트릭스를 무시하고 소프트웨어에 따라 시각적 커닝이 적용될 것이다. 세련되지 못한 기본 트래킹이 이 자유 영역으로 정해지기 때문이다.

글자체 디자이너가 커닝 표에서 정해놓은 짝을 사용하는 매트릭(Metric) 커닝은 글자체 디자인 소프트웨어에서 수작업으로 또는 자동으로 만들어진다.

인디자인 같은 소프트웨어는 시각적 커닝 기능을 가지고 있는데 이는 커닝이 잘못됐을 때만 사용해야 한다. 때로는 글자체 디자이너가 정한 매트릭스보다 텍스트가 빽빽하게 조판된다.

# Watch it!
# Watch it!

ⓘ 한 낱말에 두 가지 글자체가 조합될 때 커닝의 짝은 사용할 수 없고 수작업으로 교정해야 한다. 글자크기가 다를 때도 마찬가지다.

# 시각적으로 맞추기

소프트웨어가 항상 영리한 것은 아니다. 조판할 때 소프트웨어가 시키는 대로 따르는 것은 좋은 방법이 아니다. 잘 훈련된 눈 한 쌍은 완벽하게 상호보완적인 도구다. 여러분이 본대로 믿고 기본값을 개선한다.

## Please remove all your unused BICYCLES as soon as pos

26pt

29pt

24pt

## Please remove all your unused BICYCLES as soon as possible

### 수직 맞추기

고정된 크기의 한 가지 글자체로 조판한 글자 공간에서 각 글줄에 동일한 글줄사이 공간을 둔다고 해서 반드시 더 좋아 보이는 것은 아니다. 한 줄에 있는 글자가 시각적으로 조금 올라가 보인다면, 예컨대 여러 어센더가 포함돼 있거나 모두 대문자로 조판돼 있다면 그때는 더 만족스러운 결과를 위해서 글자사이 공간을 좁혀주는 것은 당연하다.

'You should believe me' → You should believe me → 'You should believe me'

Where could she be... → Where could she be → Where could she be...

### 수평 맞추기

표제에 점이나 쉼표, 줄표나 물음표 같은 구두점이 포함돼 있다면 시각보정은 필수다. 가운데맞추기한 텍스트에서 눈은 텍스트 자체만을 감안하는 반면, 레이아웃 소프트웨어는 글줄의 중심을 계산할 때 구두점을 포함한다. 균형을 다시 찾기 위해서 우선 텍스트만으로 조판하고 그 위에 그 가장자리 선을 복사한 뒤, 텍스트는 그 자리에 그대로 둔 채 구두점을 넣어보라. 인디자인의 '시각적 여백 정렬'이 도움이 될 텐데, 이 기능은 스토리 팔레트에 숨어 있다.

### 여백 맞추기

많은 폰트의 경우, 특히 산세리프체에서는 왼쪽 끝에 공간이 적은데 첫 번째 글자의 왼쪽이 수직 획으로 돼 있을 경우는 확실히 그렇다. 짧거나 긴 텍스트에서 이 틈은 뚜렷해서 조화로운 왼쪽 여백을 만들어 줄 수 있지만 만일 이어지는 글줄이 아주 다른 글자크기로 조판될 경우 왼쪽으로 조금 이동한다. 따라서 수작업 보정이 필요하다. 낱글자의 프레임을 분리하거나 바탕에 공간을 끼워 넣어보라 .

Beaux
musée
municipale
→
Beaux Arts
musée
municipale

# 오픈타입의 기능과 특징

우리가 본 것처럼(❍ 65) 이제는 쓸모없는 디지털 폰트 형식인 포스트스크립트 타입1과 트루타입은 점차 하나의 유니버설 폰트 형식인 오픈타입으로 대체되고 있다. 표준이 2001년부터 사용되기 시작했다고 해도 대부분의 폰트 회사는 예전 폰트를 오픈타입으로 바꾸는 데 많은 시간이 필요했으며, 많은 곳에서는 아직도 바꾸지 못하고 있다. 10년이 지난 지금 대부분의 유통업체는 제공할 수 있는 옛 폰트를 여전히 가지고 있다. 오픈타입으로 교체하는 것은 언제나 형식을 변경하는 단순한 기술적인 일 외에도 많은 양의 작업이 포함된다. 새로운 표준은 폰트 회사가 무시할 수 없는 새로운 많은 발전 가능성을 제공한다.

## 알 수 없는 것

많은 사용자가 오픈타입의 결과물을 가늠하기 어렵다는 것을 알고 있다. 이는 적어도 부분적으로 오픈타입이 사용되는 워드 프로세싱 소프트웨어를 폰트 시장에 내놓은 사람의 잘못이다. 마이크로소프트 오피스 소프트웨어는 대부분의 오픈타입의 기능을 무시하고, 인디자인 같은 소프트웨어에는 팔레트와 서브 메뉴에 기능이 숨어 있다. 그리고 명심해야 할 것은 오픈타입 표준을 함께 개발한 회사가 두 곳이라는 점이다. 다음은 오픈타입의 주요 특징이다.

- **독립적 플랫폼:** 같은 폰트가 윈도우와 OS X, 리눅스에서 작동될 것이다. OS X 출현 이래 트루타입이 윈도우와 OS X에서는 잘 운영됐더라도 과거에 각각의 플랫폼에는 고유의 폰트가 있었다.
- **전문가 글자를 위한 공간:** 오픈타입 폰트는 작은대문자, 합자, 머리글자, 대체 글자, 다양한 형태의 숫자, 딩뱃 등 따로 '전문가 폰트'에 포함돼왔던 모든 특별 글자가 들어 있다.
- **한 폰트 안의 모든 언어:** 오픈타입 폰트에는 6만 5,535자가 있는데, 라틴문자와 그리스문자, 키릴문자 아라비아문자와 중국문자를 사용하는 모든 언어를 위한 발음기호를 포함하고 있다.
- **유니코드:** 오픈타입은 유니코드를 바탕으로 하는데, 각 기호는 유동적인 위치와 이름이 있다. 다음 쪽을 보라.

## 오픈타입으로 작업하기

한 글자체가 오픈타입으로 시장에 나왔다고 해서 오픈타입의 특징이 모두 있는 것은 아니다. 새롭게 덧붙여진 것이 거의 없거나 하나도 없이 단순히 포스트스크립트 폰트를 교체하는 것일 수도 있다. 이 또한 특별한 모든 특징이 가득 채워져 진보된 오픈타입 기능성을 제공하는 것일 수도 있다. 이 경우 타이포그래피의 일을 쉽게 수행하거나 타이포그래퍼의 일을 부분적으로 자동화하도록 소프트웨어를 설정한다. 그러나 오픈타입의 등장은 새로운 종류의 오류를 일으켰다. 예컨대 여러분이 단추를 눌러 작은대문자를 활성하려는데, 여러분의 폰트에 아무 것도 없다면 레이아웃 소프트웨어는 자동적으로 이상한 가짜 작은대문자를 만들 것이다. 여러분의 눈은 이런 것을 발견할 수 있도록 훈련이 필요하다.

수드티포스의 브라운스톤 산스 신(Brownstone Sans Thin)으로 자유재량 합자 활성화.

## 오픈타입 특징과 기능

*She's a cover girl*
↓
*She's a cover girl*

**자동적 글리프 대체**
글자체 디자이너가 선택한 어떤 글자 조합에서 각각의 글리프는 특별하게 디자인된 조합으로 대체된다. 글자체는 트린 라스크(Trine Rask)의 커버걸(Covergirl)이다.

*tasty*
↓
*tasty*

벨로의 시작 글자와 끝 글자

Bzzz!!! Pffft...
↓
Bzzz!!! Pffft...

코스믹의 각 글리프가 번갈아 나오는 형태

**맥락상 글리프 대체**
여기서도 역시 글리프는 자동적으로 대체되지만 어떻게 어디서 바뀌는가는 맥락에 달려 있다. 이 기능은 복합적인 타이포그래픽 구조를 가능하게 하는데 손글씨 시뮬레이션도 가능하다. 다른 사용에서 코스믹 같은 글자체는 각 글자의 수많은 변형을 통해 순환되는데 두 가지 명확한 특징이 같이 나란히 나타나는 것은 아니다.

ganymed
↓
ganymed

플루토 대체 글자의 한정 세트

*Medusa* → *Medusa*

스튜디오 레터링 슬랜트의 변형

**스타일리스틱 세트**
어떤 오픈타입 폰트에는 수많은 글자의 감각적인 다수의 변형이 들어 있는데, 주로 폰트의 분위기를 바꾼다. 때로는 완성도 있는 대체 글자가 포함된다. 이런 스타일리스틱 변형은 오픈타입 팔레트 속 하나 이상의 스타일리스틱 세트를 대조하고 점검해 사용할 수 있다.

# 세상을 한 번 더 연결하는 유니코드

폰트는 숫자로 컴퓨터에 저장되는데, 각 글자는 고유의 코드를 가지고 있다. 최근까지 각 컴퓨터의 플랫폼과 언어로 글자를 구성하기 위한 독립된 인코딩 표준이 있었다. 많은 시스템이 나란히 사용되는데 혼란을 일으키기도 하고 다양한 플랫폼 사이에서 파일이 바뀌면 메시지가 조각이 나서 오류가 생긴다. 언어의 세상과 쓰기 시스템 목록을 만들기 위해 새로운 표준이 만들어졌는데, 그것이 바로 유니코드다.

유니코드 표준(Unicode Standard)은 비영리 조직인 유니코드 협회(Unicode Consortium)에서 관리하는데, 수정과 확장에 대한 제안을 평가하고 시행한다. 1991년에 만들어진 이 표준의 첫 번째 버전에는 낱자가 7,085자 포함돼 있고 1992년 6월의 두 번째 버전에는 2만 8,283자, 20년이 지난 뒤에는 10만 9,242자가 됐다. 현재 유니코드는 결국 모든 운영체제, 소프트웨어와 브라우저에 포함돼 있다. 데이터는 유니코드 제작에 사용된 하드웨어, 소프트웨어나 언어에 관계 없이 지금도 아무 충돌 없이 시스템 사이를 가로지른다.

## 상형문자에서 이모티콘까지
유니코드에는 사실상 중국의 표의문자와 캐나다의 토착민이 사용하는 비교적 모호한 문자를 포함해 모든 언어로 된 세상의 문자가 들어 있다. 여기에는 이집트의 상형문자와 설형문자 같이 사라진 수많은 글자도 있다. 연구자는 그가 발견한 글자가 코드화될 때 새로운 사건이라고 생각했다. 다시 말하자면 고대문자가 발견돼 코드화되면 그것은 '살아 있는 텍스트'가 돼 검색 기능을 거쳐 고대 문서를 비교할 수 있게 된다.

유니코드는 비언어적이거나 하찮은 시스템도 수용한다. 지도나 교통 기호, 체스나 바둑, 마작, 도미노 기호, 연금술이나 점성술의 기호, 픽토그램, 이모티콘 같은 이 모든 것은 유니코드에서 찾을 수 있다. 따라서 하나의 폰트에서 문제가 되는 기호가 포함된 다른 폰트로 쉽게 바꿀 수 있고 이메일이나 텍스트로 메시지나 파일로 보낼 수 있다.

## 모든 기호를 발견할 수 있는 곳
키보드에 없는 낱자도 여러 방법으로 입력할 수 있다.

- 이상적인 방법 가운데 하나는 스마트폰이나 태블릿에 설치된 가상 키보드를 이용하는 것이다. 조판에 사용된 스크립트 시스템에 있는 기호는 키로 나타나는데 컴퓨터는 이 스크립트에 포함된 폰트를 찾게 된다.
- OS X에는 캐릭터 팔레트(Character Palette)가 있고, 윈도우에는 캐릭터 맵 툴(Character Map Tool)이 있다. 많은 그래픽 소프트웨어에는 활성화한 폰트 안에 각각의 글자가 보이고 선택될 수 있는 글자 팔레트(Glyph Palette)가 따라온다.
- 유니코드 번호를 알고 있다면, 윈도우에서 Alt를 누른 상태에서 직접 입력하면 된다. 맥에서는 '언어 및 지역'에서 설정할 수 있다. 팝챗(Popchat) 같은 유틸리티에서는 유니코드 글자가 하나의 폰트 안에서 사용 가능하고, 각 기호는 클릭 한 번으로 텍스트 안에 곧바로 들어갈 수 있다는 것을 보여준다.
- 디코드유니코드(Decodeunicode, www.decodeunicode.org)에는 복잡하고도 확장된 검색 기능이 있다. 한편, 손으로 그린 유니코드 기호를 인식할 수 있도록 만들어진 셰이프캐처(Shapecatcher, www.shapecatcher.com)가 있다.

**디코드유니코드**
독일 마인츠 대학교(Mainz University)의 요하네스 베르거하우젠(Johannes Bergerhausen)은 디자이너이자 연구가로, 사용자가 타이포그래피 관점에서 유니코드의 이해를 돕기 위한 프로젝트 디코드유니코드의 창립자다. 첫 번째 결과물은 포스터였다. 여기에 보이는 것은 2004년의 초판인데 6만 5,000개의 낱자가 포함돼 있다. 그 당시 이 단체는 세련되고 아름다운 지금의 9만 8,884개 낱자 목록의 웹사이트를 만들었는데 다시 말하자면 특별한 기호 정보에 대한 배경과 함께 완전한 유니코드 5.0이었다. 2011년 이후 헤르만 슈미트 마인츠(Hermann Schmidt Mainz)가 출판한 책에서는 완성된 10만 9,242개의 유니코드 기호 모음과 언어, 문자, 디지털 텍스트와 유니코드의 발전에 대한 정보를 보여준다. 이 웹사이트의 정보는 대부분 이 책을 근거로 한다.

# 작은대문자

19세기까지 책 디자이너는 부제나 특별한 관심사를 소개하는 글이나 짧은 기사에 두꺼운 산세리프체를 사용하지 않았다. 모든 글자체의 두께는 오늘날 '레귤러(Regular)'나 '북(Book)'으로 부르는 기본 두께였고 로만이나 이탤릭체로 크기만 달리해 텍스트를 표현했다. 그리고 작은대문자(Small Capitals)로도 나타냈다.

작은대문자는 로만체와 이탤릭체 다음의 제3의 글자로 약 16세기 즈음에 있었다. 작은대문자는 비교적 넓은데 x는 높이가 같거나 약간 높았다. 이 비례는 대문자보다 튼튼해 보이고 넓어 보였다. 다시 말하자면 좁고 가늘어 보였다. 가끔은 글자사이 공간이 조금 넉넉했다.

You always wonder: ARE THEY REAL?
You always wonder: ARE THEY REAL?

## 작은대문자와 오픈타입

오픈타입 이전에 작은대문자는 'Sc', 또는 '전문가(Expert)'로 부르는 특별한 폰트로 여겨졌다. 오늘날 오픈타입 폰트의 글자는 작은대문자에 많은 공간을 내주고 있지만, 언제나 그런 것은 아니다. 폰트 회사는 대부분 본문용 글자를 두 가지 버전으로 가지고 있는데, 작은대문자 및 다른 추가 글자가 없는 표준 버전과 조금 더 비싸지만 모든 글자가 들어있는 전문가 버전이다.

한 글자체에 어떤 것이 있고 없는지 항상 명확한 것은 아니기 때문에 그 안에서 모든 것이 된다고 확신 하지 마라. 글자 팔레트의 툴바 안에서 작은대문자를 선택할 때 여러분이 본 것이 진짜 작은대문자처럼 보이는 것이 아닌지 확인하고, 아니면 글자 팔레트에서 알아보라. 대문자를 컴퓨터로 축소한 것은 사용할 만한 대안이 아니다.

◉ 위쪽은 가짜 작은대문자고, 아래쪽이 진짜다. 컴퓨터로 크기를 줄인 가짜 작은대문자는 가늘고 좁지만, 진짜 작은대문자는 단단하고 넓다. 글자체는 글자사이 공간을 조금 넓힌 FF 크바드라트다.

## 작은대문자를 어떻게 사용할까

작은대문자는 기본적으로 두 가지 방법으로 사용한다. 본문 안에서 소문자의 사용으로 시각적 흐름을 방해받지 않기 위해 모든 대문자나 머리글자를 대신해서 쓸 수 있다. 또는 다른 폰트를 사용하지 않고 타이포그래퍼의 색다른 조합을 보여주는 기교로 쓰이기도 한다. 작은대문자를 머리글자와 같이 조합하거나 머리글자를 모두 빼거나 텍스트를 보면서 결정하는 것이 중요하다. 인디자인에서 '모두 작은대문자(All Small Caps)' 기능은 선택한 문장에서 앞글자 대문자는 바뀌지 않고 소문자를 작은대문자로 바꿔준다.

The opinions expressed in this publication are not necessarily those of UNESCO/IBE and do not commit the Organization.

두세 글자보다 긴 머리글자는 작은대문자 안에서 덜 방해가 된다.

*Vanity*
A GIGOLO'S THOUGHTS ON PERFUME

글자사이 공간을 넉넉하게 띄운 산세리프체 작은대문자는 제목용 글자체나 필기체와 우아하게 잘 어울린다.

FLANDERS, J.R. 1987. 'How much of the content in mathematics textbooks is new?' *Arithmetic teacher* (Reston, VA), vol. 35, P. 18–23.

참고 문헌 같이 정보가 많은 글에서 변화를 주기 위한 작은대문자.

SMALL CAPITALS HAVE BEEN AROUND since the sixteenth century as tertiary type besides roman and italic. They were relatively wide

전통적으로 책에서 장을 시작할 때 흔히 낱말 몇 개를 작은대문자로 사용한다.

MACBETH [*aside*]
If chance will have me king, why, chance may crown me.

전통적으로 연극 대본에서 등장인물의 이름은 작은대문자로 쓴다.

UNFATHOMABLE Many users find the implica-tions of OpenType hard to fathom. This is, at least in part, the fault of the people who made

대비되는 글자체로 쓰는 작은대문자는 부제를 배치하는 방법이다. 글자사이 공간을 넓혀줘야 한다.

### In Inſtitut. Lib. I. Tit. XXIV. 103

cuſatur , alius tutor ſufficitur. *l. 11. §. 1. de teſt. tut. l. 1. C. in quib. ca. tut. hab.*

#### TEXTUS.

6. *Quod ſi tutor vel adverſa valetudine , vel alia neceſſitate impediatur, quo minus negotia pupilli adminiſtrare poſſit , & pupillus vel abſit , vel infans ſit, quem velit actorem , periculo ipſius tutoris prætor , vel qui provinciæ præerit , decreto conſtituet.*

#### COMMENTARIUS.

Non ſemper ex cauſis, quas diximus, tutori curator à magiſtratu additur; ſed ſolet decreto prætoris actor conſtitui periculo tutoris, quotieſcunque aut diffuſa negotia ſunt , aut dignitas , vel ætas, aut

valetudo tutoris id poſtulat. *l. decreto. 24. de adm. tut.* quem adjutorem tutelæ appellat Pompon. *l. 13. §. 1. de tutel.* Curator quoque ex iiſdem cauſis ſimiliter actorem dat. *l. un. C. de act. à tut. ſeu cur. dand.*

*Vel abſit , vel infans ſit*] Nam ſi præſens ſit & fandi potens , nihil neceſſe eſt prætorem adire actoris decreto conſtituendi cauſa, cum pupillus, ut dominus, auctore tutore procuratorem conſtituere poſſit. *d. l. decreto. de adm. tut. l. 11. C. de proc.*

*Periculo ipſius tutoris*] Quamvis tutor curatoris ſibi adjuncti periculum non præſtet: actor tamen & adjutor tutelæ periculo tutoris conſtituitur, licet decretum interveniat. *d. l. 13. §. 1. de tutel. d. l. decreto. de adm. tut.* Hoc ideo , quia is qui nominat, idoneum eſſe promittere videtur. *arg. l. 1. de mag. conv. l. 4. §. 3. de fidej. & nominat.*

---

### TITULUS XXIV.
### De Satiſdatione tutorum vel curatorum.

*Continuatio, & argumentum tituli, cum ſumma plerorumque , quæ tutelæ & curæ communia.*

Actenus dictum eſt de tutoribus & curatoribus diſtincte & ſeparatim; expoſitumque , quæ tutelæ , quæ item curæ ſint propria. Quæ nunc ſequuntur, ſatiſdatio, excuſatio, ſuſpecti accuſatio & remotio , promiſcua ſunt , & utriuſque muneris communia. Quamobrem quæ forte de uno genere brevitatis cauſa dicemus, ea de altero quoque intelligenda ſunt. Hic autem titulus , quamvis ſimplicem inſcriptionem , duo tamen capita habet. unum eſt de ſatiſdatione à tutoribus in præparatione ad officium exigenda. cui reſpondet titulus in *π. rem pup. ſalv. for.* alterum de magiſtratibus in ſubſidium conveniendis. de quo *tit. π. & C. de mag. conv.* Præter ſatiſdationem & duæ aliæ res ſunt , quæ hic omiſſæ à tutoribus & curatoribus omnibus exiguntur; inventarii rerum pupillarium confectio. *l. 7. de adm. tut. l. ult. C. arb. tut. l. tutores. 24. C. de adm. tut.* de quo adi *Chriſtin. vol. 3. deciſ. 151. n. 6. & ſeqq. & deciſ. 163. n. 7. & ſeqq.* Grot. 1. manud. 9. deinde ut jurent ſe rem ex fide atque ad utilitatem curæ ſuæ commiſſorum geſturos eſſe. *Nov. 72. c. ult. unde auth. quod generaliter. C. de cur. fur.* Ad hæc pro officio adminiſtrationis bona tutoris & curatoris pupillo & adoleſcenti tacite pignori ſunt obligata. *l. pro officio. C. de adm. tut. & ibi DD. Chriſtin. d. deciſ.* 151. Poſtremo in eo quoque eadem conditio eſt tutorum & curatorum, quod bona pupilli minoriſve immobilia , atque ex mobilibus , quæ ſervari

poſſunt , alienare eis non licet ſine cognitione & decreto judicis. *l. lex quæ. 22. C. de adm. tut. & ib. DD. add. Chriſtin. d. deciſ. 151. cum ſeqq.*

#### TEXTUS.

*Ne tamen pupillorum pupillarumve , & eorum , qui quæve in curatione ſunt , negotia à curatoribus tutoribuſve conſumantur vel diminuantur, curet prætor , ut & tutores & curatores eo nomine ſatiſdent. Sed hoc non eſt perpetuum. nam tutores teſtamento dati ſatiſdare non coguntur: quia fides eorum & diligentia ab ipſo teſtatore adprobata eſt. Item ex inquiſitione tutores vel curatores dati ſatiſdatione non onerantur: quia idonei electi ſunt.*

#### COMMENTARIUS.

1. *Quando pignora in vicem ſatiſdationis admittantur.*
2. *Plures fidejuſſores unius tutoris beneficium diviſionis non habere. At ex perſona plurium tutorum actionem inter fidejuſſores dividi.*
3. *Nullum eſſe genus tutorum , in quo non aliqui ſatiſdandi lege ſoluti.*
4. *Quid circa ſatiſdationem, & nonnulla alia, apud nos obſervetur.*

Eo nomine ſatiſdent] Satiſdare proprie eſt. fidejuſſoribus datis cavere. *l. 1. qui ſatiſd. cog.* Atque hoc præ-

이 1659년 네덜란드의 다니엘 엘세비어르(Daniel Elsevier)는 법률 안내서를 출간했다. 타이포그래피에서 위계를 표현하는 방법은 지금 우리가 사용하는 방법과 다르지만, 완전히 다르지는 않다. 작은대문자는 문단 시작을 알려준다.

# 합자와 기타

합자가 유행처럼 사용되기는 하지만 그렇지 않다고 해서 문제가 될 새로운 글자체도 아니다. 합자가 무엇 때문에 필요한지 간단히 살펴보도록 하자.

'합친다'라는 뜻의 라틴어 '리가르(Ligare)'에서 온 합자는 기술적으로 두 개 이상의 글자를 합쳐서 하나의 글리프로 만든 것이다. 합자는 매우 오래됐는데, 구텐베르크가 자신의 책을 필사본처럼 보이게 하기 위해 사용한 도구 가운데 하나였다. 수 세기 동안 필경사는 글자를 합하거나 생략함으로써 일의 속도를 올렸을 뿐 아니라 활자가 들어가는 공간을 줄이고 단을 맞췄다. (● 162)

한때 인쇄는 아름다움을 요구했기 때문에 본문 글자체로서의 합자는 두 가지의 기능을 가지고 있었다. 첫 번째는 f와 i, 또는 f와 l이 붙었을 때처럼 충돌할 수 있거나 글자사이 공간에 틈을 주어야 하는 글자를 합치기 위한 것이었고, 두 번째는 st나 ct 같은 조합의 평범한 글자에 약간의 화려함을 더해서 텍스트를 조금 더 예쁘게 보이도록 하기 위함이었다.

첫 번째는 기능적인 사용이다. f가 플래그(Flag, 장식적 가로획)나 후크(Hook, 곡선으로 된 튀어나온 획)가 길지 않아서 글자사이 공간에 충돌이 없으면 불필요한 것이다. 두 번째는 장식적 사용인데, 이때 신중해야 한다. 제멋대로 사용된 ct, ck 또는 st 합자가 본문에 가득하다면 자연스럽게 보이지 않고 독자를 짜증 나게 할 수도 있다. 오픈타입 폰트에서는 항상 이런 기능에 정확하게 부합되지 않을지라도 표준 합자와 자유재량 합자로 구별된다.

캘리그래피나 붓으로 쓴 글씨, 손으로 그린 표제, 돌에 새긴 글자처럼 어떤 멋진 레터링을 흉내 낸 글자체를 사용할 때 합자의 목적은 달라진다. 이런 경우의 합자는 어떤 글자의 대체품과도 같이 텍스트에 변화를 주거나 글자를 하나하나 그린 것처럼 보이도록 하는 도구가 된다. 아래쪽을 보라.

ff → ff
fi → fi
fl → fl
ffi → ffi
ffl → ffl

**표준 합자**

sk → sk
ct → ct
ity → ity

**자유재량 합자**

fi fl ff    fi fl ff

**FF 프로파일**     **옵티마**

fi fi
fl fl

fi fi
fl fl

**푸투라 ND**     **멜론**

⊙ 활자주조소의 보도니 fi 합자.

⊙ 글자사이 공간에 충돌이 생기는 한 쌍의 소문자를 위해 표준 합자를 선택했다. 자유재량 합자는 선택 사항이며 텍스트를 멋있게 보이게 해준다. 오른쪽은 f가 옆 글자에 매달려 있지 않기 때문에 합자는 불필요하다. 푸투라는 몹시 과장돼 보인다. 멜론 같이 간격이 동일한 글자체에서는 한 칸에 두 글자를 넣는 것은 오히려 쓸모없다.

## 독일어에서만 사용하는 ß

대문자 B 또는 그리스문자의 베타와 조금 비슷해 보이지만 '에스(s)'처럼 발음한다. 독일어에만 있으며 독일어를 사용하는 스위스도 얼마 전 이 글자를 ss로 대체했다. 때로는 '에스제트(Eszett, S-Z)'로 부르는데, 글자로 쓸 때는 ß 또는 명확한 s로 쓴다. ß는 독일에서 논쟁 거리가 많은 글자다.

기원에 관해서 여러 가지 설이 있는데 가장 유력한 것은 중세의 긴 s와 보통 s사이에서 나온 일종의 합자라는 것이다. 그러나 어떤 학자는 긴 s와 z의 조합에 뿌리를 두고 있다고 주장한다. 이 주장은 z처럼 보이는 형태뿐 아니라 별명에도 부합한다.

더욱 명확하게 거론되는 것은 대문자 ß가 바람직하거나 타당하다는 것이다. ß는 소문자 두 개에서 왔기 때문에 대문자로 조판될 때는 SS로 바뀐다. 예컨대 weiß는 WEISS가 된다. 사람 이름이나 마을 이름에 ß가 들어가면 좋지 않다고 해서 이런 이름의 일부를 대문자로 바꾸고, 대문자 ß를 이름에 넣고자 하는 개인적인 캠페인이 성공해 지금은 공식적으로 표준 유니코드에 들어감으로써 언어순화주의자를 크게 실망시켰다. 2008년 4월로 대문자 ß는 유니코드 U+1E9E가 됐다.

독일의 일러스트레이터이자 디자이너 나디네 로사는 ß를 좋아한다. 이 글자는 그 이름의 일부분이기도 해서 ß 모양의 귀걸이를 디자인했다.

# 스워시, 플로리시, 처음과 끝

글자체 디자이너는 오픈타입에 대체 글자를 추가하는 데 무한한 가능성을 열어놓고 있다. 언더웨어의 리사(Lisa)나 하우스 인더스트리의 스튜디오 레터링(Studio Lettering) 시리즈 같은 글자체는 단어 안에서의 위치에 따라 다르게 생긴 글자가 들어갈 수 있도록 각 글자체마다 세 가지의 다른 버전을 두고 있다. 표준 아라비아 알파벳과 같이 시작, 가운데, 끝의 글자다. 메모리엄(Memoriam) 같은 스크립트 폰트는 여러 묶음이나 수백 가지 대체 글자가 딸려 있다. 대부분 스워시(Swash), 플로리시(Flourish) 같은 글자체다.

## 절제

조금은 과장된 표현 형태인 손글씨나 간판 그림을 따라한 글자체에서 대체 글자의 시작 부분과 끝 부분은 그럴싸해 보이기는 하지만 본문용 글자체나 덜 장식적인 제목용 글자체에서는 불필요하다. 글자체 디자이너는 풍부한 다양함을 만들어내는 것을 즐기지만, 이런 장식을 절제하며 사용하는 것은 그래픽 디자이너의 몫이다. 고의적으로 과하게 사용하지 않는다면 키치와 마주해보자.

◎ 리사(Lisa). 맥락적 대체 글자는 첫 번째 글자, 끝 글자 그리고 번갈아 나오게 만든 다른 형태를 제공한다.

◎ 캐나다 타입의 메모리엄은 각 글자당 대체 글자를 일곱 가지까지 제공한다.

◎ 요스 바위벤하의 기오티카(Geotica)는 멋스러운 합자로, 대문자와 글자의 앞뒤에 달린 스워시로 가득하다. '필(Fill)' 버전이 포함돼 다른 색상으로 겹쳐지는 것이 가능하다.

## 단순한 and, 앰퍼샌드

많은 글자체 디자이너가 왜 앰퍼샌드를 좋아하는지는 쉽게 알 수 있다. 많은 표준 글리프 가운데 진정한 역사적인 견본에 대해 그렇게 많은 자유와 폭넓은 선택권을 주는 글자는 없을 것이다. 앰퍼샌드는 라틴어 'et(and)'에서 발전했는데 몇 가지는 지금도 여전히 식별할 수 있다. 이 기호는 쓰기의 속도와 유행을 따르는 관습의 영향으로 더욱 발전했다. 이 다양한 역사적 변형을 글자체 디자이너가 재발견해 오늘날에도 사용하고, 많은 디자이너는 하나의 폰트에서 하나 이상의 변형을 제공하고 있다. 시시스가 이런 경우다. 전통적 타이포그래퍼는 앰퍼샌드를 본문에서 and 대신에 사용하는 것을 좋아한다. 절제하면서 모방해 보라. 이는 조금 가식적으로 보인다.

커밍 투게더(Coming Together)는 앰퍼샌드만으로 이뤄진 글자체다. 2010년 아이티에서 일어난 지진 희생자를 돕기 위한 '폰트 에이드 4(Font Aid IV)'의 일환으로 수많은 디자이너에게 앰퍼샌드를 기부받았다.

# 구두점

**'따옴표'**

콘센트나 키보드처럼 따옴표는 나라에 따라 다르다. 국제적
출판물을 조판한다면 어느 나라의 습관을 따라야 할지 명확히
알아야 한다. 아래 항목은 완벽하지 않다. 많은 언어는 하나 이상의
시스템을 사용할 때 더욱 중요한 것은 그들 역시 '따옴표 안의
따옴표'에 관한 규칙이 있다는 것이다. 옥스퍼드(Oxford) 시스템은
작은따옴표(' ') 안에 큰따옴표(" ")를 사용하는데, 미국에서는
거꾸로다.

"Typewriter"

'British English (Oxford style)'

"American English"

« French »

«Spanish + Portuguese»

"Brasilian Portuguese"

„German + Slavic languages"

»German – elegant«

«German – Swiss»

«Russian, Ukrainian»

„Polish"

„Dutch – traditional"

'Dutch – Oxford style'

„Danish"  »Danish«

"Swedish + Finnish"

«Norwegian»

**영리한 따옴표, 멍청한 따옴표, 프라임**

DTP에서 흔한 실수는 '영리한 따옴표'로 알려진 곡선 따옴표 대신
직선 따옴표나 '멍청한 따옴표'를 사용하는 것이다. 이런 따옴표는
다른 목적으로 쓰인다. 아래쪽은 보라. 인용 부호로 사용하는 것은
기계로 작동되는 타자기 시대의 잔재로, 타자수는 매우 한정된
글자를 가지고 작업을 해야 했기 때문이다. 엄격하게 말하면 전통적
프라임은 직선이 아니라 옆으로 기울어졌었지만, 이 기호는 흔히
'프라임(Prime)'으로 불렸다.

레이아웃 소프트웨어에는 '타자기 프라임'이 들어갈 경우
자동으로 곡선 따옴표로 바꿔주는 기능이 있다. 다시 말해 지정된
언어에 따라 조정되는 기능이다. 편리한 기능이지만, 이 기능을
활성화하면 공백 한 칸 뒤의 아포스트로피(Apostrophe)가
'summer of '67' 같이 시작 따옴표로 바뀐다.

| | |
|---|---|
| 3' | • 프라임<br>피트<br>분각<br>1도의 1/60<br>분 |
| 45" | • 더블 프라임<br>인치<br>각초<br>분각의 1/60<br>초 |
| '98 | • 아포스트로피<br>연도에서 생략('67, '90s, 'twenties)<br>낱말에서 생략('hood, rock'n'roll, it's) |

# BOOM! Palm Springs Plans a Wacky, $250m Old Folks' Community for Gays

멍청한 따옴표

# BOOM! Palm Springs Plans a Wacky, $250m Old Folks' Community for Gays

v Roman', Times, serif;">
;margin:12px 0px 15px 8
Old Folks’ Commu

영리한 따옴표
(실제로는 아포스트로피)

**웹에서 올바르게 이해하기**

일반적으로 알고 있는 것과 반대로
웹에서는 곡선으로 된 따옴표와
진짜 아포스트로피를 모두 사용한다.
프라임이나 더블 프라임을 사용할
필요가 없다. 타이포그래피 측면에서
올바른 부호를 얻는 좋은 방법은
HTML 코드를 넣는 것이다. 그
이름은 인용 부호에 대한 영국과
미국 시스템의 매우 단순화한
표현이다. 예컨대 “은 왼쪽
작은따옴표이고 ’는 오른쪽
작은따옴표이며, 아포스트로피와 같다.

# 하이픈, 줄표, 공백

**하이픈과 줄표**

하이픈, 반각줄표, 전각줄표는 본문을 조판할 때 사용하는 짧은 선이다. 기능이 각각 다르며 나라마다 사용하는 데 차이가 있다.

사람들은 주로 선이 가장 짧은 하이픈을 줄표 대신 잘못 사용한다. 아마 키보드로 줄표를 입력할 수 없기 때문일 것이다. 이메일에서는 전각줄표 대신 하이픈 두 개를 사용하는 것도 괜찮겠지만, 공식 문서에서는 정확한 기호로 바꿔야 한다.

**여러 공백**

인디자인 같은 소프트웨어는 너비가 다양한 공백을 제공해 섬세하게 글을 조판할 수 있게 도와준다. 예컨대 반각줄표의 양쪽 공간 때문에 본문에 틈이 만들어진다면 디자이너는 그 가운데 한쪽을 좁은 공백(Thin Space)나 6분각 공백(Sixth Space)으로 선택할 수 있다. 또는 본문에 기호가 너무 붙어 보일 때는 물음표나 느낌표 앞에 '머리카락처럼 가는 공백(Hair Space)'을 둘 수 있다.

본문을 프랑스어로 조판할 때도 공백 역시 눈여겨 봐야 한다. 국제 인용 부호 목록에서도 보여 주듯 프랑스어는 인용부호 주위에 공간을 두는 것이 좋다. 콜론과 세미콜론 앞에도 공백을 넣는 이유다.

**¿케?**

스페인에서는 의문문이나 감탄문 앞에 거꾸로 된 물음표나 느낌표를 넣는다. 여기에는 분명한 이유가 있다. 스페인어는 의문문이나 감탄문에서도 낱말 순서가 항상 같은 라틴어이기 때문에 독자는 이런 추가적 지시를 활용할 수 있다. 이 부호는 사람들 앞에서 큰 소리로 텍스트를 읽는 사람에게 특히 중요하다. 요즘 사람들은 이메일이나 문자 메시지 같은 사적 의사소통에서 거꾸로 된 물음표나 느낌표를 종종 생략하지만, 공식적 상황에서는 반드시 넣어야 한다.

**She's not so very different from her brother A clear-cut break Catherine Zeta-Jones**

- **하이픈**

  글줄로 분리된 낱말에 사용해 두 낱말을 한 의미로 이어준다. 두 낱말로 된 이름에도 사용하는데, 이때는 조판공의 결정에 따라 같은 글줄의 이름 뒷부분에도 넣어 둘로 나누지 않을 수 있다.

**Monday–Friday**

**1983–1994**

**I took a – rather brief – break**

- **반각줄표**

  N의 너비. 지속 기간이나 전환을 나타내는데, 대개 날짜나 숫자 사이에 넣는다. 영국식 영어나 유럽 나라 대부분에서는 관련된 의견이나 설명으로 문장을 끊을 때, 양쪽에 공백을 한 칸씩 두고 사용한다.

**They decided to take a—rather long—break**

- **전각줄표**

  M의 너비. 주로 미국식 영어에서 볼 수 있는데, 유럽의 반각줄표처럼 여담을 표시할 때 사용한다. 사무용 안내서 대부분에서는 전각줄표 양쪽에 공백을 넣지 않는다.

*¿Qué estás comiendo?*
## ¡Un pincho de atún!

스페인의 디자이너 라우라 메제게가 구상한 룸바(Rumba)의 거꾸로 된 스페인어 물음표와 느낌표.

# 숫자

오늘날의 많은 새로운 폰트에는 한 세트 이상의 숫자가 들어 있다. 잘 만들어진 오픈타입 폰트는 열 가지 이상 다른 종류의 숫자를 제공하기도 한다. 오픈타입이 가능한 소프트웨어에서 작업할 때 사용자는 오픈타입 기능을 통해 맥락에 알맞은 최상의 스타일을 얻을 수 있다.

| | | |
|---|---|---|
| 대문자식 비례 숫자 | 0123456789 | xX |
| 소문자식 비례 숫자 | 0123456789 | xX |
| 작은대문자 | 0123456789 | SC |
| 대문자식 표숫자 | 0123456789 | xX |
| 소문자식 표숫자 | 0123456789 | xX |
| 분수 | 01234/56789 | |
| 어깨글자와 무릎글자 | 123456789 xX 123456789 | |

UPPERCASE 0123456789

소문자식 숫자와 대문자는 피할 것.
대신 선을 맞춘 대문자식 숫자를
사용하라.

Lowercase 0123456789

소문자 본문에는 되도록 소문자식
숫자를 사용할 것.

UPPERCASE 0123456789
Lowercase 0123456789
SMALL CAPS 0123456789
SMALL CAPS 0123456789

좋은 조합의 모든 것. 작은대문자와
소문자식 숫자, 작은대문자 숫자(가장
아래)는 바람직하다. 작은대문자 숫자가
있는 글자가족은 거의 없지만 점점
늘고 있다.

## 대문자식 숫자와 소문자식 숫자

대문자식 숫자(Lining Figures, Caps Ligures)는 기준선 위에 맞게 놓이며 모든 숫자의 높이는 같다. 이런 엄격한 배열은 숫자로 가득 찬 지면에 규칙성을 부여하며 모두 대문자로 조판된 낱말이나 유니트와 잘 조화한다. 소문자로 된 텍스트 안에서 선을 맞추어 배열된 대문자식 숫자는 대문자 낱말처럼 두드러져 보이게 된다.

이 효과가 텍스트의 흐름에서 항상 바람직한 것은 아니다. 본문 숫자가 필요한 이유이기도 하다. 본문 숫자는 기준선 주위를 춤추며 5는 아래로, 6은 위로, 7은 아래로, 8은 위로 간다. 이 형태는 역사적으로 더 오래됐기 때문에 '소문자식 숫자(Oldstyle Figures, OSF)'나 '중세식 숫자'로 불린다. 어떤 숫자가 기본 글자체로 지정돼 있는지는 글자체에 따라 다르다.

## 표숫자

우리는 낱말의 연결에 따라 글자를 수평으로 읽는다. 숫자에는 다른 가능성도 있다. 표나 청구서에는 수직적인 자료도 들어 있다. 숫자의 1의 자리, 10의 자리, 100의 자리가 수직적으로 맞춰져 있고 모든 자리수의 너비가 같다면 수를 비교하거나 더하는 것이 더욱 쉽다. 이런 숫자는 표숫자(Tabular Figure, TF)다. 모든 숫자는 모두 폭이 같은데, 비례숫자(Proportional Figure)는 반대로 숫자에 따라 폭이 달라서 1이 8보다 좁다. 최근의 폰트는 대개 대문자식 숫자와 소문자식 숫자를 세트로 제공하고 각각에는 표숫자와 비례숫자가 있다.

## 어깨글자와 무릎글자

어깨글자와 무릎글자 숫자는 특별한 목적이 있는 숫자이다. 전형적으로 주석의 참고 문헌이나 $km^2$처럼 제곱이나 세제곱 유닛, 또는 $H_2O$ 같이 화학 공식에 사용된다. 이 글자는 단순히 보통 숫자를 축소시킨 것이 아니라 특별하게 만들어지는데 획의 두께가 수정되고 보통 조금 넓은 너비로 그려진다. 그러나 이 숫자는 분수에는 이상적이지 못하다. 이런 이유로 분수 숫자를 사용한다. 이 숫자는 어깨글자나 무릎글자보다는 덜 올라가고 덜 내려가기 때문에 분수는 시각적으로 기준선에 놓인 것처럼 보인다.

### 숫자 형식

숫자가 길어지면 해독하기 어렵다. 글자와 달리 어떤 숫자의 조합도 의미를 나타낼 수 있다. 각기 하나하나의 숫자를 확인하기 위해서는 그 숫자를 나누어 무리 짓는 것이 편하다. 세 자리가 넘는 숫자는 오른쪽에서 세 숫자씩 묶으면 숫자를 떼지 않고도 나눌 수 있다. 돈을 계산하기 위해 쉼표는 일반적 방법인데 소수점 위치는 점으로 나뉜다. 그러나 스페인, 프랑스, 독일 같은 나라에서는 반대가 된다는 것을 주목하라. 소수점 앞은 쉼표고, 천 단위 사이는 점이다.

때때로 우리가 글자를 다루고 있는지 숫자를 다루고 있는지 맥락상으로는 명료하지 않다. 프로그래밍 코드의 일련번호나 영국의 우편번호가 그렇다. 이런 코드를 조판할 때에는 그럴싸해 보이면서도 혼란스러움이 없는 글자체를 선택하는 것이 중요하다. 의심해볼 만한 모호한 글자는 세리프가 없는 1(l과 혼동하지 말 것.)과 올드스타일 1(작은대문자 I처럼 보일 수 있다.), 그리고 0(대문자나 소문자 O와 비슷하다)이다. 어떤 글자체는 이런 혼동을 막기 위해 가운데 선이 들어간 0을 포함한다.

### 숫자와 스타일

전화번호에서 지역번호는 다양한 방법으로 분리할 수 있다. 띄어쓰기나 점, 사선, 하이픈은 일반적 방법이고 나라에 따라 선호하는 방법이 따로 있다. 실제 고객을 위해 디자인할 때는 지역 습관에 주의해야 한다. 특별한 숫자를 선택하고 숫자를 분리시키는 방법이 스타일을 살릴 수 방법이 될 수 있다. 플로리안 하르트비히(Florian Hardwig)가 디자인한 두 가지 대비되는 스타일을 보라. 둘 다 얀 치홀트가 오랜 작업 과정에서 실행하고 추천했다.

### 천 단위와 소수점

**34,281.50** 영국과 미국의 표기

**34.281,50** 유럽의 표기

### 로마자 숫자

우리가 쓰는 숫자는 중세 시대에 아라비아를 통해 유럽으로 들어왔기 때문에 보통 아라비아 숫자라고 부른다. 그러나 사실 인도로부터 들어왔다. 때로는 고대 로마에서 만들어진 두 번째 시스템, 즉 I(1), V(5), X(10), L(50), C(100), D(500), M(1,000) 같은 대문자 글자를 사용한다. 수준을 나타내거나 교황, 세계 전쟁, 올림픽 경기와 같이 공식적인 것에 숫자를 매길 때 적합하다. 오래된 시계의 숫자나 건물의 날짜에서도 볼 수 있다. 책 디자인에서는 개요나 서문 쪽번호나 여러 권으로 된 전집의 권수를 구분할 때 사용한다.

이 숫자가 어떻게 만들어지는지 기억하지 못하는 사람을 위해 설명을 하자면 숫자가 커질 때는 숫자를 더하는 것이고, 더 큰 수가 앞에 있을 때는 작은 숫자를 빼는 것이다.

1000+500+100+100+(100-10)+1+1=1792

### 같은 너비의 표숫자

재무 관리를 목적으로 디자인된 글자체에는 가는 것부터 굵은 것까지 모든 굵기에 같은 글자너비를 가진 많은 양의 표숫자가 들어 있다. 이 폰트는 단을 띄우지 않고. 각각 변화를 줘 숫자가 들어 있는 줄을 강조할 수 있다. 이런 특징을 갖춘 폰트 회사는 아워타입, 폰트폰트와 호플러 & 프레리존스가 있다. 아래쪽 글자체는 아처(Archer)로 호플러 & 프레리존스에서 디자인했다.

| NET RESULTS 2013 | |
|---|---|
| Profit before taxation | 34,283 |
| Taxation | 12,617 |
| *Profit for the year* | *21,666* |
| *Attributable to* | |
| Shareholders | 21,157 |
| Minority interest | 509 |
| **Total** | **21,666** |

# 작업 환경에 맞추기

잘못된 인쇄, 부족한 공간, 어수선한 환경, 해상도가 낮은 화면, 거리 등 텍스트를 읽기 어려운 여러 경우가 있다. 이는 글자체 디자이너나 그래픽 디자이너에게 흥미로운 도전 과제다.

| | |
|---|---|
| ExtraLight *negative* | Light *positive* |
| **ExtraBold *positive*** | **Bold *negative*** |
| **SemiBold *neg. back-lit*** | **Bold *reflecting light, etc.*** |
| Extra Bold *back-lit* | **Bold *reflecting light, etc.*** |
| Regular *reading size* | SemiBold *XSmall size* |

더 흐로트는 더산스와 다른 시시스를 디자인하기 전에 네덜란드의 디자인 회사 BRS 프렘셀라 폰크(BRS Premsela Vonk)에서 일했다. 많은 프로젝트에서 양각 글자와 음각 글자의 균형을 맞추는 것은 그래픽 디자이너가 할 일 가운데 하나다. 이런 작업에서 완벽한 글자체를 찾지 못해 좌절한 경험은 더 흐로트로 하여금 여덟 가지의 굵기를 가진 시시스를 만들어 사용자가 미묘하게 다른 굵기의 글자를 가지고 작업할 수 있게 했다.

## 양각과 음각

텍스트는 글자가 양각일 때(바탕이 밝고 글자가 어두울 때)와 음각일 때(바탕이 어둡고 글자가 밝을 때) 다르게 지각된다. 어두운색 바탕에 밝은색 글자는 밝은색 바탕에 어두운색 글자보다 약간 두꺼워 보인다. 종이에 잉크로 찍은 경우뿐 아니라 사이니지에서도 마찬가지다. 이는 라이트박스에 글자를 썼을 때 더욱 명백해진다. 빛이 글자 가장자리를 번지게 해서 음각 글자는 두껍게, 양각 글자는 가늘어 보인다. 글자체 디자이너는 이런 경우를 두께가 다양한 글자체로 해결할 수 있다. 정보 디자이너는 글자체를 다양하게 조합해보면서 텍스트 색을 섬세하게 조정할 수 있다.

## 속도, 주의 부족, 비

자동차 도로를 위한 웨이파인딩 시스템에서 사이니지의 판독성은 도로 이용자의 안전에 절대적이다. 이들의 명료성은 속도, 거리, 주의 부족, 특히 날씨 등과 같은 여건 때문에 방해를 받는다. 가능한, 잠재적으로는 생명을 보호할 수 있는 최상의 도로를 탐구해보면 이상적인 글자체가 중추적 역할을 한다.

독일의 디자이너 랄프 헤르만은 3년 동안 도로의 사이니지 시스템을 기록하며 유럽을 횡단했다. 그 결과 사이니지 시스템이 없는 것이 오히려 낫다는 것을 발견했다. 그는 궁극적인 웨이파인딩 글자체를 디자인하기로 결심했다. 우선 도로 사이니지의 조건을 모의 실험할 수 있는 판독성 테스트 도구를 만들었다. 그 결과 그가 디자인한 글자체는 가장 친구한 사이니지용 글자체가 됐다. 헤르만은 통일된 형태 대신 각 글자의 개별적인 특징을 강조했다. 기하학적 엔지니어의 뼈대 대신 인간적으로 보이는 열린 형태로 그렸다. 웨이파인딩 산스(Wayfinding Sans)는 2012년 출시됐다.

네덜란드의 도로 표지판 글자(분홍색)에서 사라진 가로선은 C와 G를 구별하기 어렵게 한다. 랄프 헤르만의 웨이파인딩 산스(파란색)에서는 그 차이가 더욱 명확해졌다.

에르푸르트(Erfurt). 첫 번째 줄의 DIN 1451은 조명이 좋지 않거나 비가 오면 번져 보인다. 두 번째 줄의 웨이파인딩 산스는 글자를 인지할 수 있도록 형태가 선명하다.

스페인과 이탈리아에서 도로 사이니지에 사용하는 글자체로, 위쪽은 영국의 프랜스포트 볼드(Transport Bold), 아래쪽은 웨이파인딩 산스다.

---

양각 글자와 음각 글자 • 웨이파인딩 • 장체 • 잉크트랩

# 크기가 작고 폭이 좁은 글자

## 잉크트랩, 재미는 기능을 따른다

인쇄 기술은 괄목할 만한 성장을 해왔다. 심지어 고속 윤전인쇄도 질이 뛰어나다. 수십 년 전만 해도 그렇지 않았다. 값싼 가격에 그다지 좋지 않은 작은 글자 인쇄의 피해를 최소화하는 일을 해주는 기술자 사이에 글자체 디자이너가 있었다. 가장 영향을 많이 받은 것은 신문과 전화번호부였다.

글자의 뾰쪽한 끝에 잉크가 뭉치는 것을 피하기 위해 글자체 디자이너가 해온 눈속임이 잉크트랩(Inktrap)이다. 잉크가 지나치게 뭉칠 수 있는 글자의 부분을 더 잘라주는 것이다. 예컨대 매슈 카터의 벨 센테니얼(Bell Centennial)에는 과장된 잉크트랩이 사용됐는데, 전화번호부의 아주 작은 글자에 쓰기 위해 특별히 디자인됐다.

현재의 인쇄는 굉장히 정교해서 잉크가 전혀 뭉치지 않는다고 해도 잉크트랩은 여전히 시각보정에 필요하다. 우리의 눈이 작은 크기 글자의 형태를 감지하기 위해서는 의도한 대로 추가적인 절개가 필요한 듯하다.

더욱 중요한 것은 잉크트랩이 지금은 맵시를 부리는 특징이 됐다는 것이다. 그래픽 디자이너는 잉크트랩의 별난 효과를 좋아했기 때문에 제목에 벨 센테니얼을 사용하기 시작했는데 글자체 디자이너에게 특징에 따라 깊게 잘라 달라고 제안했다.

**ve VE**

Bell Centennial Adress · 919 Madison Ave #16
**Bell Centennial Name & Number** · 617-5224-12
Bell Centennial Sub Caption · Brooklyn Heights
**BELL CENTENNIAL BOLD LISTING** · CARTER & CONE

◔ 1975년부터 1978년까지 AT&T 전화번호부를 위해 카터가 디자인한 벨 센테니얼. 공간을 절약하고 크기가 작은 글자의 가독성을 높이기 위해 잉크트랩을 사용했다.

◔ 크리스티안 슈왈츠(Christian Schwartz)는 앰플리튜드(Amplitude)의 멋을 내기 위해 잉크트랩을 사용했다.

## 장체와 공간 절약

이는 하나의 실험이다. 여러분 앞에 있는 글자가 작게 인쇄된 지면이 보이도록 책을 똑바로 들어보라. 겨우 글자를 읽을 수 있을 것이다. 수평을 축으로 45도 정도 기울여 지면의 윗부분 반이 뒤로 넘어가게 해보라. 글자는 덜 높아 보이겠지만 여전히 읽을 수 있다. 이제 수직을 축으로 45도 정도 돌려보라. 글자가 읽을 수 없을 정도로 길어졌을 것이다.

자발의 실험은 장체가 좋은 공간 절약 방법이 아니라는 것을 보여준다. 심지어 잘 만들어진 장체도 보통의 글자체와 가독성이 같으려면 더 큰 크기가 필요하다.

컴퓨터로 만들어진 장체는 더욱 좋지 않다. 디자인을 왜곡하기 때문이다. 좋은 방법은 글자크기가 작은 글자를 선택하는 것이다. 잘 디자인된 넓은 글자체를 사용하고 싶다면, 그것을 아주 작은 크기로 사용하라.

어떤 디자이너는 제목을 파격적으로 보이게 하기 위해 컴퓨터로 만든 장체를 사용할 수도 있지만, 그것을 피하는 능력과 결단이 필요하다.

◔ 공간 절약을 위한 과감한 네 가지 시도다. 앰플리튜드 컴프레스트(Amplitude Compressed)와 컴퓨터로 앰플리튜드 레귤러(Amplitude Regular)를 장체로 만든 것 둘 다 크기 변화를 주지 않은 상태로 가독성이 별로 좋지 않다. 조금 더 작은 크기의 레귤러는 읽기에 조금 더 낫다. 작은 크기의 앰플리튜드 와이드(Amplitude Wide)로 조판된 것이 가장 낫다. 최대한의 공간이 절약됐고 가독성도 높다. 빨간색 사각형 하나의 크기가 1밀리미터다.

| 본문 | 서체 |
|---|---|
| I here present you, courteous reader, with the record of a remarkable period in my life: according to my application of it, I trust that it will prove not merely an interesting record, but in a considerable degree useful and instructive. In that hope it is that I have drawn it up. | 앰플리튜드 컴프레스트 레귤러 7.5/11 |
| I here present you, courteous reader, with the record of a remarkable period in my life: according to my application of it, I trust that it will prove not merely an interesting record, but in a considerable degree useful and instructive. In that hope it is that I have drawn it up. | 앰플리튜드 레귤러 7.5/11 (너비를 65퍼센트 좁혔다.) |
| I here present you, courteous reader, with the record of a remarkable period in my life: according to my application of it, I trust that it will prove not merely an interesting record, but in a considerable degree useful and instructive. In that hope it is that I have drawn it up. | 앰플리튜드 레귤러 6/8 |
| I here present you, courteous reader, with the record of a remarkable period in my life: according to my application of it, I trust that it will prove not merely an interesting record, but in a considerable degree useful and instructive. In that hope it is that I have drawn it up. | 앰플리튜드 와이드 레귤러 7.5/11 |
| I here present you, courteous reader, with the record of a remarkable period in my life: according to my application of it, I trust that it will prove not merely an interesting record, but in a considerable degree useful and instructive. In that hope it is that I have drawn it up. | 앰플리튜드 레귤러 7.5/11 |

◔ 7.5포인트 앰플리튜드로 조판한 글이다. 앰플리튜드는 글자 폭이 좁은 글자세다.

# 디자인 전략과 콘셉트

erkki huhtamo. lost but not dead media.
30 10 01. 19.30 _vortrag. verlorene, nicht tote medien. ausflüge in die logik der medienkultur. in englischer sprache. hochschule für gestaltung offenbach am main, schlossstraße 31, raum 101

christian scheidemann. wie haltbar ist video-kunst? 2011 01. 19.30 _vortrag. zur erhaltung eines historischen mediums. hochschule für gestaltung offenbach am main, schlossstraße 31, raum 101

christian scheidemann. wie haltbar ist video-kunst? 2011 01. 19.30 _vortrag. zur erhaltung eines historischen mediums. hochschule für gestaltung offenbach am main, schlossstraße 31, raum 101

diedrich diederichsen. die stimmen der satelliten hören. 04 12 01. 20.00 _vortrag. die welt des joe meek. zwischen wahnsinn und studiotechnologie. hochschule für gestaltung offenbach am main, schlossstraße 31, raum 101

hfg

독일의 영상 예술가 로트라우트 파프(Rotraut Pape)는 오펜바흐 디자인 대학교(Hochschule für Gestaltung Offenbach)에서 미디어고고학 강의와 공연을 기획했다. 이 주제로 만들어진 프로젝트 가운데 하나가 폐기된 미디어를 이용한 저장된 데이터의 손실이었다. 이 학교의 교수인 클라우스 헤세(Klaus Hesse)가 발전시킨 포스터 콘셉트는 미디어 이론과 역사의 양상을 현명하게 해석했다. 내용은 점차 덮여 보이지 않게 되고 새로운 정보가 위에 덧붙여짐으로써 정보가 하락되고 소멸됨을 연속적 포스터에서 표현했다.

mike hentz. digitale steinzeit.
18 12 01. 19.30_vortrag. eine lost media performance. hochschule für gestaltung
offenbach am main, schlossstraße 31, raum 101.

hfg

uta brandes. vom *wer-bin-ich* zum
*wo-bin-ich*. 22 01 02. 19.30_vortrag. hochschule für gestaltung
offenbach am main, schlossstraße 31, raum 101.

hfg

stelarc. zombies und cyborgs.
19 02 02. 19.30_vortrag. überflüssige, unfreiwillige und automatisierte körper.
hochschule für gestaltung offenbach am main, schlossstraße 31, aula.

hfg

# 타이포그래피와 좋은 아이디어

타이포그래피가 텍스트를 위한 보이지 않는 전달자 역할을 하지 못하게 되면서 디자이너의 임무는 더욱 커졌다. 독자를 위해 어떻게 텍스트를 만들어야 하고, 어떻게 그 내용을 해석해야 하는지 결정해야 했다. 디자이너는 어느 정도 공동 작가가 됐다. 디자이너이 텍스트를 강화하고 뒷받침할 때 비평적 발언을 하고, 콘텐츠를 새로운 맥락에 부여하는 자신만의 위치를 확보하게 될지 모른다.

작가-디자이너는 지난 15년 동안 그래픽 디자인의 역할에 관한 논의에서 중요한 주제였다. 콘텐츠에 적극적이고 비평적으로 공헌할 수 있는 크리에이터가 그래픽 디자이너라면, 새로운 개념은 소극적이고 중립적인 서비스 제공자라는 전통적 디자이너의 시각에 대한 대응이다.

정도에 따라 여러 그래픽 작가-디자이너가 있다. 심지어 많은 디자이너는 자신을 편집자나 작가, 출판가, 기획자, 영상 감독, 사진 작가라고 주장한다. 어떤 디자이너는 예술과 디자인의 경계에서 일한다. 주로 자신이 착수한 프로젝트인데, 클라이언트의 전폭적인 지지를 받으며 독점적으로 일한다. 이런 경향에 공을 들일 필요는 없다. 우리의 목적을 위해, 특히 매일 과제 안에서 구조나 형태, 생산, 다시 말해 강력한 타이포그래피 콘셉트에 내린 결정을 반영한 결과를 실체로 만들기 위해 타이포그래픽 디자이너가 가지는 기회에 대해 깊이 생각해보는 것은 흥미롭다.

몇 년 전 에미그레는 단순하면서 모호한 문장을 인쇄한

마우스패드를 선보였다. 디자인은 곧 좋은 아이디어다. 디자인은 좋은 아이디어에서 출발한다. 복잡하게 지적인 콘셉트를 의미할 필요는 없다. 이 말의 두 번째 의미는 우선 디자인을 하는 것이 좋은 아이디어라는 것이다. 예컨대 디자인을 하지 말고 소프트웨어 개발자가 지정해놓은 해결 방법에 의존하는 것이 더 좋은 아이디어라는 것이다.

콘셉트는 콘텐츠에 기인하거나(디자인을 하기 전에 디자인할 텍스트를 읽는 것은 좋은 생각이다.) 맥락에 기인할 수도 있다. 콘셉트가 복합적이거나 다층적이거나 아린아이처럼 단순할 수도 있다. 디자이너가 보기와 읽기를 더욱 흥미롭게 만드는 방법은 무궁무진하다.

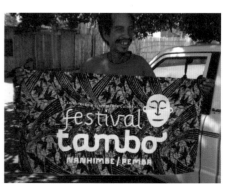

**〈탐보 페스티벌〉 포스터**

포르투갈의 디자이너 바바라 알베스는 모잠비크에서 지내는 동안 문화 단체 탐보탐블라니탐보(Tambo-Tambulani-Tambo)의 연례 축제를 위한 포스터를 디자인했다. 단체는 이 축제의 주제를 반영한, 모잠비크의 예술과 전통에 초점을 맞춘, 그리고 동시에 세상을 바라보고 권한을 통해 세상을 바꾸는 새로운 방법인 젊은 감각으로 소통할 수 있는 포스터를 원했다. 알브스는 모잠비크의 여성이 옷, 모자, 가방, 수건이나 또는 아이를 데리고 다닐 때 사용하는 천인 카퓰라나(Capulanas)에 흰색으로 실크스크린 인쇄한 텍스트를 제안했다. 그는 패턴을 고르는 것을 도와줄 사람을 초대했다. 배경은 전통 스타일로 하고 레터링과 이미지는 현대적 느낌을 살렸다. 포스터는 보관했다가 다시 사용할 수 있는 지속가능성을 감안해 만들었다.

**몬드리안 재단 연차보고서**

몬드리안 재단(Mondrian Foundation)은 네덜란드의 중요한 예술 재단이다. 연차보고서는 재단에서 의사 결정을 하고, 공공자금을 만드는 중요한 도구 가운데 하나다. 다시 말해 이 재단에서 공공자금을 어떻게 사용하는지 보여주는 것은 개방성과 투명성을 근간으로 한다. 디자이너 잉게보르 세퍼르스는 2007년판 주제인 개방성과 투명성에서 힌트를 얻었다. 읽기 전에 각 장을 봉했다가 뜯을 수 있게 해서 개방성에 대해 풍자적으로 접근했다. 투명성은 레이아웃에서 중요한 역할을 한다. 지면 뒷면에 색 막대를 사용해 표 안의 줄을 강조했다. 글자체를 선택하는 것도 과감했다. 시빌러 하흐만(Sybylle Hagmann)의 오디러(Odile)는 연차보고서와 어울릴 만한 사무적 글자체와 정반대여서 재단 정책만큼이나 모험적이었다.

사진: 에바 차야(Eva Czaya)

# 스타일과 표현

1917년 네덜란드의 예술가와 디자이너는 급진적이고 새로운 접근을 제안하기 위해 네덜란드어로 '더 스테일(De Stijl)'이라고 이름 붙인 잡지를 만들었다. 그때로 돌아가보면 《더 스테일》은 예술 프로그램의 중심축이 될 수 있는 강력한 콘셉트였다. 이 그룹의 중심적 예술가 피트 몬드리안(Piet Mondrian)의 작품 속 빨간색, 노란색, 파란색 직사각형과 검은색 선은 단순히 캔버스를 채우는 새롭고 멋진 방법이 아니었다. 정신적 혁명을 표현한 것이었다. 그 뒤 수많은 '이즘'과 스타일 전쟁, 잡지 속에서 스타일의 콘셉트는 사실상 무의미해졌다. 더욱이 지금은 진정성을 갈망하는 예술가와 디자이너 사이에서 의심을 받는다. 많은 것이 이 용어와 피상적으로 관련됐는데, 스타일은 실체나 깊이, 진실성과 관련될 때는 기피하는 것이 돼버린 것 같다.

그렇다면 스타일이 없는 작품을 만드는 것이 가능할까? 전혀 그렇지 않다. 의사소통 이론가 파울 바츠라빅(Paul Watzlawick)은 "인간은 의사소통하지 않을 수 없다(One cannot not communicate)."라는 유명한 말을 했다. 이 말을 빌리면, 여러분은 디자인하지 않을 수 없다. 1930년대와 1960년대 기능주의 디자이너는 되도록 객관적이고 비표현적이며 중립적으로 디자인하는 방법을 모색했다. 하지만 오늘날 그들의 작업을 보면 전형적인 1930년대나 1960년대 스타일로 보인다.

## 스타일에 대한 관심

여러분에게 글자 형태를 만드는 일이 생소하다면, 다른 스타일을 탐험해보고 눈속임이 있는지, 어떻게 메시지를 다른 톤과 목소리로 전달하면서 말을 거는지 알아보는 것도 좋은 방법이다. 무엇보다 다른 사람의 메시지를 전달하거나 그들 스스로의 메시지를 만들기 위해 디자이너가 무엇을 할 수 있는지 그 가능성에 대해 인지하는 것이 중요하다. 훌륭한 재즈 음악가는 다양한 구성이나 즉흥 연주를 무엇이든 할 수 있게 하기 위해 다른 스타일과 장르를 통달할 것이다. 전문 그래픽 디자이너 역시 즉석에서 처리해 모든 조건 안에 있는 온갖 종류의 콘텐츠로 의사소통할 방법을 찾아야 한다. 멋진 선택은 수없이 많고, 그것을 두루 살펴보는 것은 디자이너에게 더 크고 더 좋은 시각적 도구를 갖추게 한다. 스타일을 피하든 받아들이든 그 스타일은 의식이 있는 선택이 된다. 결코 어떤 편견의 결과거나 스승의 편견이 아니다.

프랑스의 디자이너 피에르 뱅상이 제안한 공연 페스티벌 포스터 시리즈로, 사진가 막심 르무안(Maxime Lemoyne)의 사진을 사용했다. 뱅상이 그린 글자는 페스티벌 제목인 '앤티코드(Anti-codes)'와 잘 어울린다. 하지만 이 제안은 거절됐다.

멕시코의 디자이너 레베카 두란은 졸업한 뒤 바로 10대
소녀를 위한 잡지 《트위스트(Twist)》의 아트 디렉터가 됐다.
독자보다 약간 나이가 많았던 그는 다소 건방진 디자인을
제안했다. 지각 있는 접근, 그런지와 펑크에서 차용한 요소와
싸구려 잡지였다. 주로 사용한 글자체는 언더웨어의 벨로와
오토였는데, 완벽하게 절충적이고 대담했으며 10대 소녀에게
꼭 맞았다.

이스라엘의 디자이너 모시크 나다브는
잡지 《24/7》을 위한 디자인을
제안했다. 부족한 내공과 넉넉하게
사용한 여백은 학생 작업임을
드러내지만 눈에 띄는 스타일과 수사적
방법에는 분명한 확신이 있었다.
수직으로 배열한 글자, 빨간색과
검은색, 두꺼운 선과 컷아웃 이미지
같은 1920년대 구성주의를 참조한
것이 강하게 드러나며, 전체를 보면
유행을 따른 작업이나 모방이 아니라
철저하게 현대적이고 기능적이다.

# 참고 자료, 혼성모방, 패러디

모든 예술에는 과거의 스타일이나 발명품을 대하는 여러 방법이 있다. 오늘날 많은 창작물은 과거의 양상을 포함하는데, 지금의 것을 상당히 변화시킬 수 있는 독창성, 진실성, 기교, 지능의 정도다.

팝과 록을 생각해보자. 오늘날의 젊은 밴드가 마치 1957년인 것처럼 노래를 연주할 때 그것은 모방이다. 과거의 록에 대한 대단한 존경심을 담은 경의의 표시라면 헌정으로 통할 수 있다. 만약 스타일이 강한 과거의 특징과 현대적 요소를 혼합해 노래했다면, 지나치게 남용되는 말이긴 해도 단순히 과거에서 영감을 받은 것이다. 원본의 요소를 비웃을 목적으로 과장한 것은 패러디라고 할 수 있다.

멜로디와 반복된 악절을 훔쳐 자신의 곡인 것처럼 연주하는 밴드를 상상해보라. 일종의 유머거나 원곡에 대한 존경이라는 것이 확실하지 않다면 표절이라고 할 수 있다. 이때 여러분은 반복된 악절이 인용인지 참고인지 결론 내릴 수 있다. 문자 그대로 녹음된 사운드 파일을 가져와 새로운 노래에 혼합한 것이면 악절이 반복되든 아니든 그때는 샘플링이라고 할 수 있다.

같은 스타일의 의존도가 그래픽 디자인과 같은 시각적 규율에도 적용되는데 우리는 거의 같은 용어를 사용한다. 지능적인 징후, 암시로부터 도둑질을 파악하기 위해서는 어느 정도의 경험이 필요하다. 하지만 시각적 유희나 참조, 이중적 의미를 진정으로 느끼고 싶어 하는 사람들 앞에 굉장한 즐거움이 기다리고 있다. 쿠엔틴 타란티노(Quentin Jerome Tarantino)의 영화와 비교할 수 있는데, 그의 영화의 단골 손님인 유머에는 영화 역사에 남은 무수한 장면이 등장한다.

## 혼성모방

혼성모방은 이런 파생물 가운데에서는 특별히 흥미롭고도 모호한 영역이다. 혼성모방은 풍자적 모티브가 없는 일종의 패러디다. 현존하는 작품의 강한 특징을 가진 스타일이 모방되고 새로운 콘텐츠로 채워지지만 원본을 무시할 의도는 아니며 오히려 헌정에 더 가깝다. 혼성모방은 과거로부터 접근해 유머와 지능으로 우리 시대의 것으로 해석할 때가 가장 바람직하다. 다시 말해 정중하게 원본을 참조한 것이 새로운 것으로 나타나는 순간과 딱 맞아떨어질 때다. 어느 정도의 기교는 확실히 기분을 상하게 하지 않는다.

닉 셔먼이 닉 신의 강의를 위해 디자인한 광고에는 신의 피긴스 산스(Figgins Sans)와 스카치 모던(Scotch Modern)을 사용했다. 이 글자체는 19세기 중반에서 종반까지의 스타일을 나타내기 때문에 같은 시기를 반영하는 광고에 매우 적절해 보인다. 이 디자인은 19세기 신문과 잡지의 레이아웃의 재치 있는 혼성모방으로 강의의 주제와도 어울린다.

**삭스 피프스 에비뉴: '그것을 원해!'**
마리안 반티예스는 말했다. "그것처럼 보이도록
타이포그래피를 표현하는 것은 해볼 만하면서 즐거운
일이다. 어떤 경우는 쉽게 되지 않는다. 그렇지 않을 경우에는
계속 수정해야 한다. 삭스 피프스 에비뉴에서는 상상할
수 있는 여러 방법으로 놀라운 일을 해냈다." 2007년
펜타그램(Pentagram)의 마이클 비에루트(Michael
Bierut)가 아트 디렉션을 맡고 삭스 피프스 에비뉴(Saks
Fifth Avenue)의 테론 셰퍼(Teron Shaefer)가 디자인했다.

⊕ 네덜란드의 쓰기 장인인
얀 판 던 벨테(Jan van den
Velde)가 1605년에 쓴 『쓰기
예술의 반사(Spieghel der
Schrijfkonste)』의 지면. 이
매너리스트 캘리그래피의 고전적
매뉴얼은 많은 스타일을 보여주지만,
주목할 만한 것은 비유적 제목용
글자체다. 마리안 반티예스는 어떤
특별한 형태나 아이디어를 복제한 것이
아닌 이런 스타일의 고전적 글씨에서
명쾌한 단서를 찾아냈다.

# 로고 전략

독특한 로고만이 강력한 아이덴티티를 뽐낼 수 있다. 이것만이 이유는 아니다. 새로운 로고가 기존의 것과 너무 많은 유사성이 있다면 그것은 도덕적으로도 법적으로도 문제다. 많은 로고가 등록 상표로 등록된다. 따라서 로고를 개발할 때 중요한 것은 충분한 자료 수집이다. 한 유명 소프트웨어

회사는 2007년 양식화한 Q를 의도한 오른쪽의 로고를 출시했다. 블로거들이 곧바로 지적을 했다. 스코틀랜드 예술 협의회(Scottish Arts Council)의 로고를 빼닮았을 뿐 아니라 다른 로고와도 닮았다는 것이다. 그 로고는 곧바로 새로운 로고로 대체됐다.

1960–1970년대 디자이너는 때로는 추상적이고 기하학적인, 때로는 글자를 바탕으로 한 많은 로고를 개발했다. 기억할 만한 것을 많이 남겼지만 한편 원과 선으로 구성된 셀 수 없이 무의미한 것이기도 했다. 추상적이고 기하학적인 로고가 많아질수록 그것을 인지하거나 기억하기는 점점 어려워졌다.

지나친 단순화는 문제가 될 수 있다. 왼쪽이 그 보기다. 최근 디자이너는 강력한 브랜딩을 위해 로고를 통한 여러 전략을 짜서 그 로고가 바로 실체, 다시 말해 로고는 브랜드나 로고가 대표하는 조직에 관한 것이라고 주장한다.

로고가 하나의 고정된 독립체일 필요는 없다. 여러 형태를 가질 수도 있고 화면에서 움직일 수도 있으며 자동적으로 만들어진 수많은 변형이 때마다 조금씩 다르게 나타날 수도 있다.

↑ 레터링 예술가이자 글자체 디자이너, BMX의 팬인 셉 레스터는 에머 바이시클(Emer Bicycles)에서 만든 BMX 프레임을 위해 네 가지 변형이 있는 로고를 디자인했다. 에머 바이시클은 사용자는 스피드와 역동적인 에너지를 전달하는 로고를 원한다고 말했다. 그는 이 '신속한 비행(Swift Flight)'을 곡선 줄표로 해석했고, 향수를 불러일으키기보다는 유연함을 향상시킬 수 있도록 가운데 선을 넣었다.

↓ 이 핀란드 회사의 이름에는 '독특함'이라는 뜻이 있다. 사쿠 헤이내넨은 스텐실 글자체를 사용해 로고의 여러 변형을 디자인해 각 직원이 자신의 명함을 특별하게 꾸밀 수 있게 했다.

피디 빌리그에게 수많은 글지체 변형은 하나의 역사다. 그 다양한 역사적 스타일이 아이덴티티가 될 수 있다. 이탈리아의 디자인 회사 FF3300은 건축과 도시 계획의 기념 행사인 (인덱스 우르비스(Index Urbis))의 아이덴티티를 위해 글자를 선택했다. 무작위로 순서를 정해놓은 글자는 로고를 무작위로 변형한다. 다양한 색 스타일이 조합된 각각은 여러 층으로 돼 있다.

# 제품 반영

프랑스의 금속 가구 브랜드 톨릭스(Tolix)로부터 아이덴티티 개선을 의뢰받았을 때 피에르 델마 불리와 패트릭 랠멍(Patrick Lallemand)은 극적 디자인을 제안하는 대신 기존 로고를 다시 단장하기로 했다. 다소 유아적인 입체 효과를 제거해 로고를 단순화하고 금속 가구 느낌을 드러내는 세부를 살렸다. 또 회사의 독특한 의자를 바탕으로 한 추상적 형태를 더했다. 이 기업 아이덴티티 프로그램은 톨릭스 가구의 기본 색채 계획과 사업의 의미를 담은 기업 글자체인 크리스 소어스바이(Kris Sowersby)의 내셔널(National)을 포함한다.

151

# 기업용 글자체

기업 아이덴티티 프로젝트 대부분에서 글자체는 중요한 역할을
한다. 기업 글자체가 로고와 어울리는 단순한 제목용 글자체나
표제와 슬로건을 위해서만 사용되는 경우도 있다. 그러나 시각적
의사소통의 모든 영역을 아우르기 위한 다양한 글자가족의 복합적
시스템인 경우도 있다. 이 경우에는 안내서, 연차보고서, 광고, 서식,
건물 레터링, 차량, 사이니지, 영상과 웹사이트가 필요한 모든 분야에
호환할 수 있는 글자체 집합이 된다.

　　큰 조직을 위해 아이덴티티를 개발한다면 디자인 회사는 주문
제작 글자체나 글자가족을 추천해볼 만하다. 기존 글자체의 수정을
원할 때는 보통 기존 디자이너나 폰트 회사에 주문할 수 있다. 또는
사용하는 글자가족을 모두 교체할 수도 있는데 글자체 디자이너가
동의해야 하며 한정된 기간, 또는 무한정 기간 동안 그 조직이
독점적으로 사용하게 된다.

## 맞춤 글자체

맞춤 글자체를 디자인하는 비용은 만만치 않다. 그럼에도 큰
조직에는 여러 이유로 흥미롭고 경제적인 해결책이 될 수 있다.
다음은 큰 조직에서 일하거나 일할 사람을 위한 맞춤 글자체의
이점이다.

- **독특함** 개성 있는 글자체는 조직에 더 강한 인상을 만들어줄
수 있다. 유명 신문의 본문용 글자체가 바뀌면 독자가 격렬하게
반응하는 것처럼 말이다. 심지어 비전문가도 이 부분에 민감하다.
- **언어와 기술** 조직에서 글자가족을 디자인하거나 주문 제작하기로
결정하는 것은 자신이 필요한 것, 즉 시장에서 통용되는 언어, 그
사업에 쓸 특별한 사이니지나 맞춤형 화살표, 아이콘, 숫자 등을
정확하게 특화시키는 기회가 될 수 있다. 화면에서 가독성이 높은
사무용 글자체는 특별함을 알려줄 수 있는 방법이다.
- **저작권과 경제성** 컴퓨터가 많은 조직은 컴퓨터 수에 맞게 글자체
라이선스가 있어야 한다. 기존에 있는 유료 글자체를 선택했을 때
글자체 라이선스가 수백, 수천 개 필요하다면 엄청난 비용이 들 수
있고, 성장하는 조직에서 처리하기가 쉽지 않다. 이런 경우 라이선스
제한이 없는 맞춤형 글자체가 효과적인 대안이 될 수 있다.

2008년 네덜란드 정부에는 700곳이 이 넘는 부처와
부서, 기관이 있었고 모두 다른 로고, 색채 계획, 각각의
아이덴티티를 위한 글자체를 가지고 있었다. 이런 상황을
간소화시키기 위한 노력의 일환으로 네덜란드 정부는
스튜디오 둠바르의 디자인을 선택했다. 단일화한 새로운
로고와 정교하게 다듬어진 색채 계획이 소개됐다.
새로운 아이덴티티의 하나로써 글자체 디자이너 페테르
페르헤윌에게 모든 형식의 시각적 의사소통을 위한
맞춤형 글자체를 요청했다. 예전에 그가 디자인한 글자체
베르사(Versa)를 바탕으로 한 페르헤윌은 전국적인 정부
스타일의 통합된 요소가 됐다.

# WIELS

abcdefghijklmnopqrstuvwxyz
ABCDEFGHIJKLMNOPQRSTUVWXYZ
01234567890 0123456789
.:|!?--+=;,'''...[]±MK@()><⁄\
%öë''""",,,ˋˆ™-—_*®©üäÖÄŸyËÎfi
flÜ‡ˊˋˆÎÏØıÛúûôóõêèéâãäïÀÉÂÁÈÎ
ÓÔÎÕÚÛÛç˜y&c€£$ĐÝýÇÑÊÕÃõñã₀<≥
‰»«‹›ˆ~šŠžŽ˘°/÷Æ§ƒˈ¶ðßȝ{ˆ˜ÎÍÕ
ŔĆČĎĚĖÚŚŰØÝŶŹĦijńñ̃ő̃őŕěěčŘŇŤĹÆ
 źŷỳűůŕffffifflffl#¡¿þbJÿ

2008년 벨기에 브뤼셀에 문을 연 현대 예술 센터 윌스(WIELS)는 맥주 공장이었던 곳에 지어졌다. 아드리언 블롬(Adrien Blomme)이 1930년에 지은 브뤼셀에 있는 몇 곳 되지 않는 아르데코 건물이 아름답게 복구됐다. 이 센터의 아이덴티티를 위한 공모전에서는 벨기에의 디자이너인 사라 드 본트가 수상했다. 프레젠테이션에서 그는 "윌스가 레트로(Retro)나 노스탤지어(Nostalgia)를 갈망하는 것처럼 보이고 싶지 않았다."라고 간단히 말했다. 그리고 "한 가지 걱정한 것은 건물이 '아름다운 현대 예술의 중심'이라기보다 '예술을 약간 가미한 놀라운 문화 유산'으로 알려지는 것이었다."라고 언급했다. 아르데코 형태를 참조한 로고는 '하나의 큰 문신'이었다는 것을 함축하지만, 어쨌든 드 본트는 건물의 실루엣에 대해 간접적인 방법으로라도 언급을 해야 했다. 맞춤 글자체를 위해서는 여러 부서와 마주치게 되는데 모든 것에 윌스가 확실하게 드러나는 좋은 방법으로 보였다. 드 본트와의 활발한 대화를 통해 글자체 디자이너 요 더 바에르에마에커르는 한 가지 두께의 눈에 잘 띄는 글자체 윌스 볼드(WIELS Bold)를 개발했다. 이 글자체에는 고의적 투박함이 있었고, 확실하게 장식을 없애 벨기에스러운 기술자 글자체나 도로 안내판의 글자체를 연상시켰다.

◉ 이미 복구된 윌스 건물 사진과 로고의 발상을 보여주는 스케치. 최종 시안에서 E는 일반적 비례였고 전체적으로 더욱 친밀감을 주기 위해 글자의 가장자리를 미묘하게 둥글게 했다.
사진: 가이 카도소(Guy Cardoso)

◉ 윌스의 벽에는 윌스 볼드가 사용됐다. 엠보싱된 명판은 산업적으로 보이는 글자체와 완벽하게 어울리며 그 반대도 마찬가지다.

◉ 윌스 볼드로 디자인된 배지와 세 나라 언어로 된 안내서.

◉ 윌스의 시각 아이덴티티를 위한 공모전에 참가한 디자인 회사를 특별하게 표현한 전시 포스터.

## 물질성과 입체 표현

글자는 어떤 환경에 놓여졌는지에 따라 많은 의미를 갖는다. 초강의 힘을 확증할 수 있고, 일정 영역을 규정하거나 주장하거나 강요하거나 깊은 인상을 주거나 즐겁게 해줄 수 있다. 로마 제국이 로마자를 전파하기 시작했을 때도 그 글자는 비례가 잘 맞춰진 형태 안의 일련의 텍스트보다 훨씬 더한 것이었다. 그것은 프레드 스메이어르스가 세계 최초 기업 글자체라고 한 것과 같이 정치적 성명서였고, 힘의 상징에 적합한 물질성을 지니고 있었다.

그것은 돌이나 대리석을 깎아 만든 알파벳이었고 앞으로 수세기 동안 지속될 수 있도록 만들었다. 오늘날에는 일생이나 그보다 긴 시간 동안 존속되는 입체 글자를 만들 필요가 없다. 새로운 기술과 재료가 있기 때문에 단추 하나만 누르면 디지털 기술로 형태를 3차원으로 바꿀 수 있다. 또한 더 수명이 짧은 구조도 디지털 사진과 영상으로 기록할 수 있다.

글자는 2차원적 기호로 디자인됐다. 대리석을 끌로 깎거나 설형문자 같이 부드러운 점토판을 스타일러스로 누르면 그 결과는 2차원과 3차원 사이가 된다. 그것도 쓰기이며 읽을 수 있는 텍스트다.

글자가 조각 형태를 띠면 상황이 달라진다. 글자의 핵심 과제인 언어 소통은 그런 조각 형태의 글자가 구성하는 대상의 주된 기능이 아닐 수 있다. 말하자면 텍스트는 하나의 구실이 된다. 그러나 텍스트가 '읽기 도구'로서의 기능을 유지하면서도 일반적 크기보다 크게 확대되는 경우도 있다. 물질 미디어가 우리의 생활을 읽을 수 있는, 더 작고 한 번 쓰고 버리는 화면으로 바꾼 상황에서 환경 타이포그래피는 글자의 물질적인 면을 되돌아보게 할지 모른다.

◉ 직선을 사용해 제작된 로마자는 러시아와 네덜란드, 이탈리아에서 있었던, 단지 단순성을 위한 현대주의자의 탐구 가운데 하나였다. 그들은 이 글자 형태로 이데올로기를 표현했을 뿐 아니라 3차원적 구성에서 사용했다. 이탈리아 미래주의자인 포르투나토 데페로는 1927년 몬차에서 열린 〈제3회 세계장식예술박람회〉에서 출판사 베스테티투미넬리트레베스(Bestetti-Tuminelli-Treves)를 위해 '책 파빌리온(Pavillion of Books)'을 디자인했다.

◉ 현대의 기술 덕에 디자이너는 디지털 글자체의 미묘한 곡선을 조각 형태로 바꿀 수 있다. 태국의 디자이너 A. 웡순까꼰이 운영하는 디자인 회사 짜드손 데막에서는 현대적 글자체의 곡선으로 이뤄진 형태를 전시장 가구로 전환해 디자인했다.

〈바이컴듀스(Vai com Deus, 하나님과 함께 걷는다는 의미)〉는 예전에 수녀원이었던 '개념의 성모마리아 예배당(Ermida Nossa Senhora da Conceição)' 파사드에 임시로 설치된 작품이었다. R2의 디자이너 리자 라말우와 아르투르 리베루는 '하나님(Deus)'이라는 낱말을 사용한 12개의 포르투갈어 표현을 수집해 이 건물의 본래 기능을 되찾았다.

에르호룽스파르크 마흐찬(Erholungspark Marzahn)은 세계의 정원 프로젝트로 유명한 베를린 교외의 레저 공원이다. 공원에 조성된 정원에는 중국과 일본, 발리의 정원과 미로, 르네상스식 정원이 있다. 2011년에는 기독교식 정원이 이 공원에 새롭게 들어오게 됐다. 릴레리(Relais)가 프로젝트는 회랑을 견본으로 활용해 복도 벽에 알루미늄으로 주조된 타이포그래피 담을 만들었다. 기독교는 말의 종교라는 것을 상기시키기 위해 구약과 신약으로부터 텍스트를 가져왔다. 타이포그래픽 디자이너 알렉산더 브란치크는 수직 구조를 단단하게 보조하기 위해 여러 두께의 명쾌한 글자체를 디자인했다. 완성된 '글자로 쓰인 정원'은 20x20미터 사각형 표면을 가진 구조이며, 아마도 글자로 만들어진 가장 큰 건물일 것이다.

# 공간 착시

부피와 입체 착시를 만드는 데 글자와 레터링은 무한한 가능성을 제공한다. 디지털 타이포그래피에서는 인쇄된 지면이나 화면에서 글자의 차원을 쉽게 바꿀 수 있기 때문에 입체 글자가 흔한 것이 돼버렸다. 위트를 발휘하거나 세부에 주의를 기울였을 때 차원성은 가치를 발휘하며 따분한 방법이 되지 않는다.

속이는 기술이다. 그 방법은 예술적인 목적뿐 아니라 실질적 목적으로 사용돼 왔다. 예컨대 먼 거리에서도 식별할 수 있도록 도로에 그려진 정지 사이니지나 자전거 픽토그램이다. 요즘은 사이니지나 플레이스메이킹 프로젝트에서 실질적인 고려와 유희를 위한 실험을 조합해 눈을 사로잡을 수 있는 효과를 만든다.

### 아나모르포시스

우리 뇌는 우리가 본 것을 평범하게 바꾸는 굉장한 능력이 있다. 시각적 데이터를 무의식적으로 재조정하는 것인데, 이 능력이 작동되면 시각적 착시가 일어난다. 어느 정도 원근은 시각적 착시가 만들어내는 것이며 평면 캔버스에 부피와 거리를 제시하는 강력한 도구다. 그 반대를 만들 수도 있다. 공간에 놓인 그림이나 텍스트를 2차원으로 보이게 하는 것이다. 아나모르포시스(Anamorphosis)는 르네상스 시대의 화가가 완성한 기술로, 이미지를 잡아 늘리거나 압축시킴으로써 관객을

◑ 『늪(Der Sumpf)』은 미국의 정육 포장 산업의 실상을 그린 업튼 싱클레어(Upton Sinclair)의 소설 『정글(The Jungle)』의 독일어 번역판으로, 표지는 존 하트필드가 1922년에 디자인했다. 그는 뒷날 반나치 포토몽타주로 유명해졌는데, 사진과 그 당시에는 독특했던 3차원 레터링을 효과적으로 조합해 사용했다.

↥ 1987년 프랑스 파리의 오르세미술관(Musée d'Orsay)에서 열린 전시 〈시카고, 대도시의 탄생(Chicago, naissance d'une metropole)〉 포스터로, '21세기 대도시의 수직 그리드'라는 아이디어를 90도 꺾은 타이포그래피로 해석했다.

◑ 독일 에센의 폴크방 대학교(Folkwang Hochschule)의 펠릭스 이베르스(Felix Ewers)가 동료 학생과 함께 디자인한 이 작업은 '왜곡의 수정'이라는 시각적 트릭, 아나모르포시스를 활용했다. 이는 레오나르도 다빈치나 한스 홀바인(Hans Holbein)의 그림에서도 발견할 수 있다. 텍스트는 독일어로 "사용되지 않는 현상은 존재하지 않는다. 기존 글자체는 사용되지 않았다. 레터링은 특별히 이 프로젝트를 위해 사용됐다."라고 쓰여 있다. 더 많은 보기는 다음 쪽에서 보자.

오스트레일리아의 에머리 스튜디오는 유레카 타워(Eureka
Tower)의 주차장 웨이파인딩 프로젝트를 진행했다. 디자이너
악셀 피뮬러는 사이니지를 붙이기보다 공간을 캔버스로
활용할 것을 제안했다. 커브, 도로 경계석, 기둥 등으로
불규칙한 공간은 아나모르포시스를 응용하기에 적절했다.
특정 위치에서 낱말을 보면 공중에 띄워진 것처럼 보였다.

# 네 번째 차원

유성영화가 발명된 뒤 수십 년 동안 영화에서 글자는 시작할 때의 정지된 타이틀 장면과 끝날 때의 크레딧 롤(credit roll)을 의미했다. 디자이너이자 일러스트레이터 솔 바스(Saul Bass)는 그의 커팅에지 그래픽으로 영화 타이틀 시퀀스를 변화시키는 데 중요한 역할을 했다. 1950년대 중반부터 말까지 바스의 애니메이션은 특별하게 눈에 띄었는데, 변화가 있으면서도 단순히 오려낸 이미지와 글자를 사용했다. 10년 뒤 타이틀 시퀀스의 글자은 디지털 이전 시대에서 마무리될 수 있는 만큼 세련돼졌다. 1968년 〈바바렐라(Barbarella)〉의 오프닝 시퀀스에서는 제인 폰다(Jane Fonda)가 옷을 벗는 동시에 그의 우주복과 몸에서 움직이는 글자가 떠다니는 것을 보여준다. 영화나 TV에서 많은 움직이는 글자는 사진으로 만들거나 손으로 그린 정해진 방법을 따랐지만, 모리스 바인더(Maurice Binder)의 〈바바렐라〉의 애니메이션은 여전히 매력적이다. 디지털 도구가 폭넓게 유용해지자 레이어링(layering), 차원성(dimensionality), 인터랙티비티(interactivity)는 시각적인 면에서나 콘셉트에서 의미를 탐험해보고 움직이는 글자에 깊이를 더할 수 있는 새로운 가능성을 가져다줬다. 움직이는 글자의 몇몇 초창기 보기는 설치 미술 작품 안에서 볼 수 있다. 1988년 암스테르담에서 활동한 호주 예술가 제프리 쇼(Jeffrey Shaw)는 인터랙티브 작품인 〈또렷한 도시(Legible City)〉를 만들었는데, 보는 사람이 글자로 만들어진 가상 도시를 자전거를 타고 지나간다. 어쩌면 자신도 몰랐겠지만 이 작품은 프랑스의 디자인 그룹 H5가 만든 알렉스 고퍼(Alex Gopher)의 영상 〈차일드(The Child)〉에서 반복됐다. 이 짧은 영상에서는 시내 중심의 병원으로 험하게 달리는 택시에 대해 이야기하는데, 건물과 물건, 등장인물은 2차원, 3차원 낱말로 대체된다. 이것은 유튜브에서 사람들이 가장 많이 본 영상 가운데 하나가 됐다.

## 해체

1990년대를 지나면서 인쇄물에서 시작된 스타일이 영상에서 살아나게 됐다. 토마토(Tomato), 조너선 반브룩(Jonathan Barnbrook), 데이비드 카슨(David Carson)은 '그런지(Grunge)'로 알려진, 다층의 침식되고 해체된 스타일의 타이포그래피 영상을 만들었다. 카일 쿠퍼(Kyle Cooper)는 영화 〈세븐(Se7en)〉의 타이틀 시퀀스에서 굵힌 효과를 위해 필름에 직접 레터링을 했다.

최근 움직이는 글자는 많은 디자이너의 포트폴리오와 대학원 디자인 과정의 일부가 됐다. 말 그대로 음악시를 시각적으로 읽는 것도 한 장르가 됐다. 만약 디자이너가 모션 디자인에 대해 정확히 아는 것만큼 글자와 타이포그래피에 대한 상식이 있다면 이런 작업은 충분히 계승될 수 있다. 시각적 효과와 리듬이 타이포그래피의 세련됨과 잘 어우러졌을 때 움직이는 글자는 최고의 상태가 된다.

○ 〈바바렐라〉 타이틀 시퀀스.

○ 타이포그래피가 중요한 역할을 하는 모션 디자인에서 글자의 선택과 조판의 중요한 세부 요소는 움직임과 콘셉트에 밀려'나 있다. 조너선 코울튼(Jonathan Coulton)의 노래인 〈숍 백(Shop Vac)〉을 위해 자렛 헤더(Jarrett Heather)가 디자인한 영상의 경우만이 아니다. 각 타이포그래피 참조 자료도 딱 들어맞고 가짜 로고마다 완벽한 패러디 아니면 모방이다.

트롤베크+컴퍼니에서 3D 소프트웨어 마야(Maya)로 제작한
〈TED 2009〉를 위한 움직이는 타이포그래피. 디자이너 두
명이 2주 동안 만든 템플릿으로 애니메이터 두 명이 한 달
반 동안 만들었는데, 적은 컷으로 매끄러운 애니메이션을
완성해냈다. 정확하고 유연한 방법으로 돌아가고 꼬이는
리본을 보기 좋게 구현했다.

## 수작업의 매력

20여 년 동안 타이포그래픽 디자인 대부분은 컴퓨터로 만들어졌다. 앞으로 점점 더 많은 것이 영원히 만질 수 없는 것으로 남게 될 것이다. 웹사이트, 신문, 연하장, 심지어 모든 것이 갖춰진 책도 화면에서 생산되고 소비된다. 성장하는 디자이너는 이런 현실이 행복하지 않다. 그들은 손으로 만질 수 있는 것을 그리워하고 재료와 도구, 기계를 다루는 장인 정신이 사라지는 것을 안타까워한다. 로파이 녹음과 어쿠스틱 악기가 록 음악에 신선한 청각적 혁신을 불러오는 것처럼 타이포그래피의 세계는 새로운 길을 발견하고 오래된 길을 다시 열기 위한 방법으로써 디지털 이전의 기술을 다시 찾고 있다.

### 노스텔지어가 아니다

이 모든 것은 과거에 대한 향수 때문이 아니다. 예컨대 샘 아서(Sam Arthur)와 알렉스 스피로(Alex Spiro)를 보라. 이 영국의 디자이너 둘은 한정판 수작업 책과 인쇄를 위한 출판 플랫폼이자 인쇄 공방인 노브라우(Nobrow)를 설립하기 위해 디지털 영화 제작과 애니메이션 분야에서의 경력을 포기했다. 그들은 말했다. "기술적 문제는 전혀 없다. 그저 가장 수월하고 가장 효과적인 방법의 노예가 되고 싶지 않다. 우리는 우리가 사는 디지털 세계에 아날로그 과정을 포함하고자 한다."

활판인쇄는 내가 좋아하는 기술 가운데 하나인데 이유는 그것의 촉각에 대한 본성, 종이로부터 잉크가 약간 들어 올려지는 방식, 생동감 있는 색, 어떤 대량생산 방법으로도 간단히 복제될 수 없는 아름다운 실수 때문이다. 런던의 알란 키칭(Alan Kitching)의 타이포그래피 워크숍에서는 활판인쇄나 대형 나무활자를 활용한 인쇄가 혁신적인 그래픽 디자인을 만들기 위해 어떻게 활용될 수 있는지 보여줬다.

활판인쇄는 미국과 캐나다에서 진정한 주류가 됐다. 여기서는 초청장이나 기념품 같은 다양한 것을 인쇄하는데, 디지털 파일로 준비가 된 다음 교정기에 인쇄하기 위해 폴리머판으로 옮긴다. 또한 점점 많은 그래픽 디자이너가 금속활자와 나무활자를 가지고 일을 하는 것에 흥미가 있다. 성공적인 영화 〈글자체(Typeface)〉는 위스콘신의 해밀턴 나무활자 박물관(Hamilton Wood Type Museum)을 자세히 묘사하면서, 젊은 디자이너가 장인의 인쇄 방법에서 어떻게 영감을 받는지 보여준다.

유럽과 북아메리카에서는 활판인쇄 기술이 개인 출판사와 인쇄판의 다소 고루하고 답답한 구석에서 빠져 나오고 있다. 여러분의 손에 잉크를 묻혀라. 그렇다, 이제 과거로 돌아왔다.

◉ 닉 셔먼이 디자인한 영화 〈글자체〉를 위한 포스터. 이 포스터는 해밀턴 나무활자 박물관에서 소장하고 있는 나무활자를 이용해 만들었다. 이 박물관은 이 영화의 주인공이기도 하다.

◉ 영국 런던의 세인트브라이드도서관(Saint Bride Library)에서 열린 〈활판인쇄 콘퍼런스〉 포스터로, 하이아르츠인쇄소(Hi-Artz Press)의 대표 헬렌 잉햄(Helen Ingham)이 디자인하고 인쇄했다. 그는 활판인쇄 강사이자 세인트 브라이드 재단 인쇄 워크숍 협력자이기도 하다.

# 오늘의 활판인쇄

ⓘ 스테판 드 슈레벨 역시 겐트에서 활동하는 플랑드르의 책 디자이너이다. 디지털과 아날로그 테크닉을 모두 사용하며, 두 가지를 혼합해 사용하기도 한다. 2009년 그가 디자인한 연하장에서는 함께 놨을 때 9의 형태가 되는 각각 다른 카트 여섯 장을 동시에 인쇄했다. 2,879가지 주조 활자를 모두 손으로 조판해 세 가지 색으로 활판인쇄를 하는 방법이었다.

ⓘ 벨기에에서 활동하는 미국 디자이너 아미나 가자리안(Armina Ghazaryan)은 이 청첩에서 아날로그와 디지털 기술을 섞었다. 이는 북아메리카뿐 아니라 유럽에서 인기 있는 방법이다. 디지털 데이터를 폴리머나 마그네슘, 아연으로 된 활판인쇄판으로 넘겨서 평판 교정인쇄나 평압기로 찍는다. 디자이너는 이 작업에서 리안 타입스(Lian Types)의 레이나(Reina) 같은 디지털 글자체를 사용했는데, 수작업의 분위기도 느낄 수 있다. 오늘날 명품 활판인쇄 작업의 매력 가운데 하나는 부드러운 종이에 형압을 줘서 만들어내는 디보싱(Debossing) 효과인데, 예전의 활판인쇄공이 피하려고 애쓴 것이기도 하다.

# 글자와 기술

1886년에 소개된 라이노타입의 글줄주조기는 새로운 한 줄의 글자를 주조하기 위한 최초의 기계 시스템이었다. 또한 상업적으로 실행 가능한 최초의 조판기였으며 부품 수천 개를 닦고 조정하고 대체하기 위한 비용이 고정적으로 들어감에도 전 세계적으로 성공을 거뒀다. 모든 각 부품은 1934년 뉴욕의 머건탈러 라이노타입(Mergenthaler Linotype)의 카탈로그에 열거돼 있다.

BACK VIEW
H-2254 MODELS 8-14 (DOUBLE KEYBOARD)-25
H-2287 MODEL 14 (SINGLE KEYBOARD)-26

**Check Parts by Referring to Detail Pages.**

# 타이포그래피 기술의 역사

활판인쇄는 1450년 무렵 독일 마인츠에서 발명됐다. 요하네스 구텐베르크가 이 기술의 발명가는 맞는 듯하다. 확실한 것은 이 기술로 만들어진 첫 번째 걸작 『42줄 성경』이 그의 공방에서 인쇄됐다는 점이다. 이 책은 1452–1455년 약 180권이 인쇄돼 지금까지 21권이 완전하게 보존돼 있다. 구텐베르크는 책을 인쇄한 것뿐 아니라 가톨릭교회의 의뢰로 마음껏 인쇄 실험을 해보는 데 부분적으로 비용을 댄 듯하다. 사람들이 자신의 죄를 속죄할 수 있다고 믿고 영적인 믿음으로 살 수도 있는 것이 성경이었기 때문이다.

## 매체 혁명

활판인쇄는 독일 남부에서 시작해 이탈리아, 스위스, 프랑스, 네덜란드 등으로 퍼졌다. 1470년대에는 유럽 도시 약 100곳에 인쇄소가 설치됐다. 충격의 크기로 보면 약 500년 뒤 등장한 TV와 비슷했다. 활판인쇄가 없었다면 마르틴 루터(Martin Luther)와 장 칼뱅(Jean Calvin)의 사상은 그렇게 빨리 퍼지지는 않았을 것이다. 그뿐 아니라 16세기와 17세기에 일어난 종교개혁과 우상 파괴, 그 뒤 이어진 종교전쟁은 늦춰지거나 아주 느리게 일어났을 것이다.

☞ 『42줄 성경』 지면. 빨강과 검정으로만 인쇄됐고, 머리글자는 모두 손으로 그려서 책마다 모양이 조금씩 다르다.

☞ 구텐베르크는 새로운 기술을 자연스럽게 소개하기 위해 손으로 쓴 책처럼 보이게 애썼다. 그는 공간을 절약하기 위해 수도원의 필경사가 개발한 많은 약어가 포함된 299가지 다른 글자를 사용했다. 구텐베르크의 계승자는 그 글자를 엄격하게 단순화했다. 글자를 풍부하게 교체할 수 있게 된 것은 그로부터 570년 뒤인 오픈타입이 등장하면서부터다.

# 펀치 조각과 활자 주조

활판인쇄는 세상에 나온 뒤 몇십 년 동안 원숙하게 발전했다. 일단 자리를 잡으면 거의 400년 동안 큰 변화는 없었다. 처음 인쇄공이 어떻게 일했는지는 정확히 알 수 없다. 새롭게 발명된 기술은 베일에 싸여 있었다. 이 기술은 규모가 큰 투자가 필요했고, 아무도 이 기술을 사용하면서 발견한 것을 경쟁자에게 알려주지 않았다. 영국의 인쇄업자 조지프 목슨(Joseph Moxon)이 인쇄에 관해 쓴 소책자 『기계 연습(Mechanick Exercises)』이 발간된 것은 그로부터 250년 뒤인 1683년이었다.

글자를 만드는 것은 특별한 일이 됐다. 펀치 조각가는 자유롭게 일하며 인쇄업자나 활자 조각가에게 펀치(Punch)나 매트릭스(Matrix)를 공급했다. 목슨의 책과 1764년에 출간된 피에르 시몽 푸르니에의 『타이포그래피 설명서(Manuel Typographique)』 같은 책 덕에 우리는 활자를 어떻게 조각하고 주조했는지, 15세기부터 지금까지 이 작업을 어떻게 했는지 정확하게 알게 됐다.

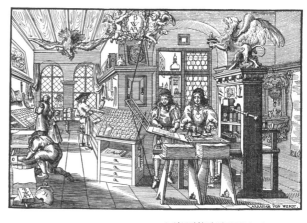

⊕ 아브라함 판 버르트(Abraham van Werbt)가 17세기에 그린 일러스트레이션은 여러 세기 동안 인쇄소에서 어떻게 일했는지 명확하게 보여준다. 여성과 아이가 조판공으로 일하기도 했다. 보기에서는 두 남성이 인쇄를 하고 있는데, 특히 수작업 인쇄에는 힘을 운용하는 능력이 필요했다.

⊕ 1 먼저 그렇게 단단하지 않은 금속을 날카로운 칼로 조각했다. 2 금속에 열을 가했다가 빠르게 냉각해 단단하게 만든 뒤 다른 금속 조각을 두드려 글자의 음각 형태를 만든다. 3 이제 최종 금속 막대가 조각되고 글자를 반전한 이미지로 다듬어진다. 이것이 펀치다.

⊕ 3 금속 펀치는 부드러운 금속인 구리 덩어리를 단단하게 만들고 두드려 매트릭스(4)를 만드는 데 사용된다. 이 움푹 들어간 읽을 수 있는 주형은 글자가 되는데 그렇기 때문에 '매트릭스'라는 용어를 쓴다.

⊕ 이 작업은 손으로 이뤄지는데(5) 이 글자와 함께 표준 글자높이의 사각덩어리는 표준 홈과 눈금이 새겨지는 식으로 만들어진다. 이를 통해 인쇄기에서 다른 글자와 쉽게 조판할 수 있고, 조판공은 글자를 살펴보지 않고도 위, 아래를 식별할 수 있다. 이런 금속활자(6)를 '소트(Sort)'로 불렀다.

⊕ 프레드 스메이어르스가 펀치 조각을 시연하는 장면. 스메이어르스는 1996년 펀치 조각에 관한 책인 『카운터펀치(Counterpunch)』를 썼다.

⊕ 작업 중인 펀치 조각가.

# 조판 500년

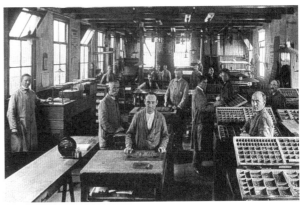

Fig. 1.

(활자통 도표 Fig. 1.)

⊕ 1900년 무렵 보통 규모의 조판실. 조판공은 경사진 통과 납작한 통을 하나씩 놓고 일했다. 사용한 뒤에는 서랍처럼 선반 뒤쪽에 놓고 다른 활자를 빼낸다.

⊕ 활자통에서 각 활자는 정해진 위치가 있어서 조판공은 눈을 감고도 활자를 찾을 수 있다. 위쪽에는 대문자와 작은대문자가 있고, 아래쪽에는 소문자가 있다. 이런 이유로 오늘날까지 대문자를 '어퍼케이스(Uppercase)', 소문자를 '로어케이스(Lowercase)'로 부른다. 활자통의 구조는 나라마다 다르다. 각 나라마다 사용하는 글자가 다르기 때문이다. 보기는 프랑스의 활자통인데, 위쪽에 특별한 합자와 발음기호가 있다.

⊘ 이제 바로 조판을 해보자. 우선 텍스트 몇 줄을 활자 조판통 안에서 한 자 한 자씩 조판하라. (거꾸로 오른쪽에서 왼쪽으로) 각 글줄을 양끝맞추기하려면 낱말사이를 같은 너비로 하라. 글줄이 짧을 때는 조판 통에서 활자를 집어서 일종의 굽는 판인 갤리(Galley)로 옮겨라. 식자판에서 텍스트가 완성되면 수정 준비가 된 것인데, 필요하다면 레딩을 더하거나 선, 장식, 하프톤 블록을 끼울 수 있다. 그다음 활자는 끈으로 묶어서 단단히 고정한다.

⊕ 조판은 해야 할 일이 많았다. 활자를 다시 통에 넣는 것은 따로 해야 해서 시간이 많이 걸렸다. 이는 다시 인쇄를 할 수 있기 때문에 조판된 지면 판을 쌓아두는 이유였다. '스탠딩 타입(Standing Type)'이나 '라이브 매터(Live Matter)' '스탠딩 매터(Standing Matter)' 등으로 부르던 이 물건은 많은 공간을 차지했다.

⊕ 마지막으로 활자는 금속 프레임이나 체이스(Chase, 조판을 죄는 죔틀)에 갇힌다. 이때 나무를 사용하기도 하고 쇠로 된 틀을 사용하기도 한다. 이런 형태를 갖추고 나면 인쇄 준비가 된 것이다.
사진: 블레이클록츨 활자스튜디오의 아네트 C. 디슬린

# 리소그래피, 오프셋의 어머니

1800년대 무렵 연이어 인쇄 혁명이 일어났다. 1798년 최초의 종이생산기계, 1800년 스탠호프(Stanhope)의 금속인쇄기, 1805년 금속판에 조선된 전체 지면을 값싸게 복사하는 방법인 스테레오타이핑(Stereotyping), 1811년 쾨니히(König)의 원압인쇄기, 1822년 최초의 활자주조기다.

그 시대의 발명품 가운데 석판화인 리소그래피(Lithography)는 아마도 오늘날과 가장 관련이 깊을 것이다. 독일의 무명 극작가 알로이스 세네펠더(Alois Senefelder)는 그의 작품을 재생산하기 위한 방법을 찾고 있었다. 1796-1798에 그는 기름과 물이 반발하는 원리를 활용해 부드러운 석회석으로 인쇄하는 방법을 고안했다. 돌 위에 크레용이나 기름 잉크로 그린 그림은 물에 적셨을 때 기름 잉크를 머금고, 돌의 나머지 부분은 잉크를 반발하게 된다.

리소그래피는 직사각형 그리드와 조립식 글자와 장식에 의존하는 활판인쇄의 한계로부터 디자이너를 자유롭게 했으며 빠르기까지 했다. 민첩한 장인은 돌 위에 디자인을 곧바로 복제할 수 있었다. 오늘날 '리소그래피'라고 하면 우리는 거친 분필로 그리고 파스텔톤으로 인쇄한 인상적인 작품을 생각한다. 그러나 대개 예전 리소그래피 작품은 언뜻 보기에는 동판과 구별하기 어렵지만, 드로잉은 섬세하고 명확하다.

## 기계화

19세기 동안 리소그래피는 주로 광고, 채권과 주식, 지도 등을 인쇄하는 일반적 기술이었다. 속도를 내기 위해 자동화한 리소그래피 인쇄기가 개발됐는데, 무게가 무척 무거웠으며 증기로 움직였다. 나중에는 전기 엔진으로 바뀌었다. 1840년 무렵 '크로모(Chromo)'로 부르는 색채 리소그래피가 다양한 색을 조합하는 것을 가능하게 했다. 하지만 색을 위해서는 각각 분리한 돌을 준비해야 했고, 그 과정에 많은 사람의 노동이 필요했다. 이는 프랑스의 포스터 예술가 줄레 세레(Jules Cheret)가 세 가지 돌 만으로 투명한 잉크를 겹쳐 인쇄해 여러 색상을 구현하는 방법을 고안한 1870년에 와서야 바뀌었다.

리소그래피는 아직도 그래픽 예술 부분에서 넓게 사용되는 기술이다. 흥미롭게도 리소그래피를 발명한 세네펠더가 처음에 선택한 작은 구멍이 나 있는 석회암인 졸른호펜(Solnhofen)보다 더 좋은 재료는 찾지 못했다.

## 오프셋

원리가 같은 오프셋인쇄는 오늘날 가장 흔한 인쇄 기술로, 예술적 목적보다 인쇄를 빨리 하기 위해 개발됐다. 이 기술 역시 물과 기름이 서로 반발하는 것이 중심 원리다. 돌은 실린더에 감을 수 있는 금속이나 폴리에스테르판으로 대체됐다. 이미지를 판에 변환시키는 것은 사진 노출과 화학 반응으로 이뤄진다. 몇십 년 동안 오프셋판은 사진처럼 투명 필름으로 만들어졌다. 오늘날 판을 만드는 작업은 언제나 컴퓨터에서 일어나며, 이를 'CTP(Computer To Plate)'로 부른다. 새로운 기술은 비용과 생산 시간을 줄여주고 인쇄의 질을 향상해왔다.

◉ 돌로 된 리소그래피 판과 인쇄 결과물. 리소그래피 덕에 장식과 패턴을 마음껏 디자인하고, 어떤 종이에도 인쇄할 수 있었다. 또 다른 장점은 한 번 만든 판으로 매우 빠르게 수백만 장까지 인쇄할 수 있다는 점이었다. 하지만 판을 다시 사용하려면 다시 사포질을 해서 돌을 깊게 파야 했다.

# 작업 가속화

19세기는 산업화의 시기였다. 증기기관이 등장하면서 인간과 동물의 힘에 의존한 생산 과정이 기계화됐다. 인쇄업계에서 기계화는 기계를 위해 새롭게 만들어진 원리와 깊게 연관돼 있었다. 예컨대 신문 인쇄에서 납작한 판은 원통 판으로 대체됐다. 손으로 조판한 금속으로 된 지면은 두꺼운 종이판에 눌려 주조판의 주형이 되는데 스테레오타이핑과 같은 과정이다. 두꺼운 종이는 유연하기 때문에 종이판은 실린더에 맞게 만들어진 반원 금속판의 음각 주형 형태로 구부러진다.

《타임스》는 신문사 대표 존 월터 3세(John Walter III)의 지시로 1866년에 설치된 윤전기로 특종을 찍었다. 이 기계는 원통형 실린더가 장착돼 있을 뿐 아니라 낱장 종이 대신 길이 제한이 없는 롤 형태의 종이를 사용할 수 있었다.

## 기계조판

인쇄 속도가 빨라지면서 손조판은 성가신 장애물이 됐다. 그러면서 19세기 초부터 지금까지 많은 발명가와 기술자인 척 하는 사람들이 최고의 기계조판기를 기대하고 있었다. 많은 사람이 조판공의 업무인 활자통에서 활자를 집어내는 일(문선)을 기계화하려고 노력했으나 비현실적인 일임이 증명됐다. 예컨대 1840년 영 & 델캄브르(Young & Delcambre)의 피아노타입(Pianotype)의 경우 최신 방식으로는 세 명으로 가능하지만 그 당시 작업에는 일곱 명이 필요했다.

1869년 카스텐바인(Kastenbein)은 비교적 성공적인 채자기였다. 키가 84개 있는 이 채자기는 작업자가 많이 필요하지 않았다. 페이지(Paige) 조판기는 1만 8,000가지 부품으로 만들어졌기 때문에 특허청 직원을 애먹이고, 이 조판기에 어마어마한 자금을 투자한 미국의 작가 마크 트웨인(Mark Twain)을 전락하게 했다.

⊙ 1843년 영국 런던의 한 신문사를 묘사한 일러스트레이션에서 인쇄공은 웃으면서 노예 노동이나 다름없는 증기 인쇄 작업을 하고 있다.

⊙ 카스텐바인은 라이노타입 발명 이전까지 가장 성공적인 조판기였다.

⊙ 특허청 직원을 애먹인 페이지 조판기.

# 주조활자 조판

## 한 줄의 활자, 라이노타입

이 성공적 조판기를 발명한 오트마어 머건탈러(Ottmar Mergenthaler)는 미국 볼티모어에서 일했지만, 본디 독일 태생으로 정밀 기계를 만들었다. 발명의 시작은 글자를 조판하는 것이 아니라 각 매트릭스를 조판하는 기계였다. 1886년 새롭게 주조된 한 줄의 활자를 생산하는 독창적인 기계를 완성했는데 그것이 라이노타입이었으며, 조판공은 기계가 만든 한 글줄을 '슬러그(slug)'로 불렀다.

영국, 독일, 미국에도 갖춰진 라이노타입은 신문 사업에서도 혁명적이었다. 신문을 인쇄하는 일이 더 빨라지고 더욱 저렴해졌다. 이 기계는 1960년까지 사용됐다.

사진식자 출현 이후 라이노타입은 새로운 기술의 선구자가 됐으나 DTP(Desktop Publishing)의 시작으로 많은 어려움을 겪게 됐다. 독일 지사는 헬베티카나 프루티거 같은 타이포그래피에서 중요한 등록 상표를 소유한 비교적 작은 회사로 살아남았다.

## 모노타입

라이노타입이 소개되면서 거의 동시에 톨버트 랜스턴(Tolbert Lanston)이 모노타입(Monotype)을 발명했다. 처음 모습을 드러낸 것은 1887년이었다. 모노타입에서는 활자 조판과 활자 주조가 분리돼 있었다. 타자수는 구멍이 뚫린 테이프를 만들고, 활자주조기로 넘긴다. 그럼으로써 여러 식자공이 하던 일을 그 활자주조기가 진행하게 되는데, 이 기계는 다른 방에 놓일 수도 있었다. 이름이 암시하는 것처럼 모노타입은 한 줄을 주조하는 것이 아니라 각 글자인 소트를 만들고 올바른 순서대로 담으며, 라이노타입보다 조금 더 세련되게 만들어진다. 수정이 필요한 경우에도 라이노타입은 한 줄을 다시 만들어야 했지만, 모노타입은 하나의 소트만 대체하면 된다. 더욱이 모노타입의 소트는 주조 활자로 다시 사용할 수 있었다.

모든 조판기와 마찬가지로 모노타입도 특별하게 디자인된 활자체가 있었는데 더없이 훌륭했다. 다루기 쉬운 라이노타입이 '일하는 말'이라면 모노타입은 타이포그래피의 그랜드 피아노라고 할 수 있다.

이 회사는 현재 '모노타입 이미징(Monotype Imaging)'이라는 이름으로 운영된다. 디지털 타이포그래피 분야에서 세계에서 가장 큰 회사다. 2006년 모노타입은 경쟁자였던 라이노타입을 인수했고, 2011년 11월에는 폰트 유통 분야에서 가장 큰 경쟁사인 마이폰트(Myfonts)를 인수했다.

**한 줄 주조 작업**

낱글자를 위한 황동 매트릭스(전문가는 그냥 '맷[Mats]'으로 부른다.)는 키보드를 통한 한 줄이 꽉 찰 때까지 배열을 한다. 매트릭스로 된 줄은 쇳물로 채워진 오목한 형태에 눌러지는데 곧 단단하게 굳는다. 그리고 한 줄의 활자는 갤리에 담긴다. 영리한 기계 가운데 하나는 분배 기계다. 각 주형마다 탑재된 톱니 모양의 패턴은 기계가 자동으로 각 글자가 제자리 모음통에 놓일 수 있게 해준다. 그러면 매트릭스는 기계를 통해서 끊임없이 순환하게 된다.

◎ 모노타입 키보드.

# 빛으로 하는 조판

제2차 세계대전 이후 오프셋인쇄가 활판인쇄를 대체하기 시작했다. 활판인쇄는 이미지마다, 색상마다 분리해서 찍어야 했기 때문에 불편했다. 유연한 판을 사용하는 오프셋인쇄는 이미지를 다시 생산하는 데 효과적이었다. 하지만 처음 오프셋인쇄용 텍스트를 만드는 것은 무척 번거로웠다. 납활자로 특수 종이에 인쇄해 사진을 찍은 뒤 필름에 하프톤 이미지와 합쳐 차례차례 오프셋판에 노출해야 했다. 이 방식은 사진식자가 등장하면서 종지부를 찍었다.

1950년대 동안 생산자가 차례로 사진식자조판 시스템을 발표했다. 텍스트를 조판하는 것은 더 이상 강한 압력으로 도장을 찍는 것이 아니라 사진으로 찍는 것이었다. 사진식자기로 작업할 때는 유리나 플라스틱 판과 아주 빠른 속도로 한 자씩 노출이 되는 디스크가 필요했다.

초기 사진식자기는 변형된 활자주조기처럼 생겼다. 예컨대 키보드와 모노포토(Monophoto)의 매트릭스 케이스는 사실 오래된 모노타입 주조기와 같았다.

1960년대에는 컴퓨터로 조작할 수 있는 사진식자기가 일반화했는데, 여러 사진식자기가 호환되지는 못했다. 각 생산 회사는 각자 시스템이 있어서 특별한 글자 조정이 필요했다. 대부분의 금속활자와 가장 다른 점은 렌즈를 사용해서 모든 크기의 활자가 하나의 원본 크기에서 비롯한다는 점이다. 때로는 이탤릭, 정확하게 말하면 오블리크나 심지어 세미볼드도 보통 글자체를 왜곡해 만들 수 있었다.

🔵 브람 더 두스의 트리니테는 원래 봅스트 그래픽(Bobst Graphic)과 사진식자 회사 오토로직(Autologic)을 위해 만들어졌다. 이 시스템에서 여덟 가지 글자체는 하나의 디스크에 담길 수 있었다.

🔵 베르톨트 시스템을 위한 헤르만 차프의 옵티마 노멀(Optima Normal)이 담긴 유리판.

# 모든 사람을 위한 제목용 글자체

1950년대부터 지금까지 혁신은 빠른 속도로 이어졌다. 바뀌지 않은 것 가운데 하나는 조판 장비와 글자체에 비용이 많이 필요하다는 점이다. 예컨대 포스터나 책 표지에 제목용 글자체가 몇 줄 들어가는 띠 하나는 보통 30~50달러다. 어쩔 수 없이 많은 그래픽 디자이너는 직접 그리거나 컴퍼스나 자로 만든 글자를 사용한다.

## 레트라세트와 미카노마

많은 디자이너에게 건식전사(판박이) 레터링의 출현은 진정한 해방을 의미했다. 레트라세트의 한정판이나 영업 시간에 의존하게 되는 것도 그리 오래 걸리지 않았다. 더욱이 영국의 레트라세트나 프랑스의 미카노마, 미국의 차트팩(Chartpak) 같은 주요 회사는 현명하게도 고전뿐 아니라 기하학적, 노스탤지어적, 사이키델릭한 것까지 원래의 글자 형태에 시대 경향을 반영할 수 있는 젊은 글자체 디자이너에게 의뢰해 건식전사 시트로 발표했다.

이 시스템은 영국의 다이 데이비스(Dai Davies)의 발명품이다. 그는 1961년 그의 첫 번째 레트라세트 시리즈를 발표했다. 놀랍게도 집에서 만드는 공정이 생산으로 발전됐다. 붉은색 울라노(Ulano)

마스킹 필름에서 형태를 자를 손과 자체 제작한 메스처럼 생긴 칼 이외의 도구는 필요없었다. 레트라세트는 방법을 완결해서 넘겨 줄 수 있도록 하기 위해 숙달된 장인과 견습공 체제로 스튜디오를 설립했다. 프레다 삭(Freda Sack, 그의 폰트 회사 이름이기도 하다.)이나 데이브 파레이(Dave Farey) 같은 영국의 유명한 글자체 디자이너는 이때 레트라세트에서 일을 시작했다.

유럽에서는 특히 미카노마가 인기 있었다. 미카노마도 고전적이고 현대적인 유명 글자체 외에 독점적인 컬렉션이 있었는데, 대개 프리랜스 디자이너 작업이었다. 레트라세트와 미카노마는 1980~1990년대에 디지털 버전을 출시했다.

⊕ 1987년 새로운 건식전사 시트 카탈로그가 나왔다. 오트마어 모테어(Otmar Motter)는 눈에 띄는 제목용 글자체를 디자인한 디자이너 가운데 한 명이었다.

⊕ 레트라세트 사용법.

⊕ 20세기 동안 디자이너가 언제든지 자신만의 제목과 슬로건을 만들 수 있는 새로운 시스템이 시장에 타격을 줬지만 결과는 대개 성공적이지 않았다.

⊕ 네덜란드의 디자이너 막스 키스만은 1980년대에 울라노 마스킹 필름을 잘라 글자를 디자인했다. 레트라세트가 아닌 자신의 포스터와 잡지를 위해서였다.

# 진보에 대한 찬반양론

인쇄업계에 1970–1980년대는 혼란과 좌절의 시기였다. 새로운 기술이 꼬리를 물고 등장했다. 디지털 기술은 사진식자에 투자한 돈을 거둬들이기 전 몇 년 동안 업계 문을 두드렸고, 업계에서는 승용차 한 대 가격의, 또는 이보다 훨씬 비싼 디지털 시스템을 구축하기로 결정했다. 하지만 몇 년 뒤에는 혼자 모든 일을 할 수 있는 애플의 매킨토시에 추월당했다.

처음에는 새로운 기술을 이용한 조판 품질이 의심스러워 보였다. 진보적 지지자는 이 기술로 만들어진 글자가 단지 다르게 보일 뿐이라는 사실에 익숙해져야 한다고 주장했다. 하지만 이 기술의 단점은 사실적이고 객관적이었다. 사진식자조판에서 글자는 빛이 형태를 마무리해서 종종 또렷하지 않다. 본문이나 제목에서 조금 큰 글자와, 크기가 같은 음각 글자를 바탕으로 한 아주 작은 글자는 가는 막대기처럼 보인다. 음극선관(Cathode Ray Tube, CRT) 기술로 만들어진 글자는 가장자리가 들쑥날쑥하게 보인다. 레이저빔을 사용해 스캐너나 프린터의 해상도를 높여야 비로소 아날로그 기술과 선명도가 비슷해진다.

## 활자조판의 종말

1990년 무렵 개인용 컴퓨터는 흔해졌다. 애플은 세련된 타이포그래피를 위해 투자했다. 폰트 가격은 급격하게 떨어졌다. 직접 조판을 하는 것이 더 쉬워지고 저렴해졌다. 조판소는 하나둘 문을 닫았다. 피할 수 없는 일이었지만, 오래된 기술과 오늘날에도 유용한 지식과 지침이 폐기됐다. 그래픽 디자이너가 한 조판은 조판소에서 전문가가 한 것보다 다소 엉성했고, 핵심 부분인 교정 과정은 많은 경우 간단하거나 무심할 정도로 축소됐다. 예전에는 조판공이 원고를 다시 타이핑했다. 디자인 학교의 책임이 여기 있다. 오늘날 디자이너는 과거에 조판공이나 교정자가 해온 일, 이제는 아무도 하지 않는 일을 배워야 한다.

☞ 네덜란드의 블룸(Bloem)에서 만든 레이아웃 컴포지터(Layout Compositors) 활자 보기집의 세부로, 베르톨트 디지털 시스템으로 조판된 완벽한 지면을 보여준다. 컴퓨터로 디자인된 글자는 좁혀지거나 앞뒤로 기울어져 있다. 지금은 이런 변형이 감각 없이 만들어진다.

☞ 헤라르트 윙어르의 시범용 글자체 원본의 a. 헬디지세트(Hell-Digiset)를 위해 디자인된 비트맵 폰트다.

☞ 디지세트 글자체를 디자인할 때 디자이너는 때로 직접 픽셀을 그렸다.

**Versmalling 20%**

Het begin van de loopbaan van Jan van der Heyden als schilder is nogal duister: bij zijn huwelijk in 1661 noemde hij zichzelf als zodanig, terwijl de vroegst bekende datum op een schilderij 1664 is. Hij was vooral uitvinder. In 1668 ontwierp hij een nieuw plan voor de stadsverlichting van Amsterdam (die met 2556 lampen in functie bleef tot 1840). In 1672 bouwde hij de eerste slangen-brandspuit, die hij vanaf 1681 in fabrieksmatige produktie bracht en

**Cursivering -20°**

Het begin van de loopbaan van Jan van der Heyden als schilder is nogal duister: bij zijn huwelijk in 1661 noemde hij zichzelf als zodanig, terwijl de vroegst bekende datum op een schilderij 1664 is. Hij was vooral uitvinder. In 1668 ontwierp hij een nieuw plan voor de stadsverlichting van Amsterdam (die met 2556 lampen in functie bleef tot 1840). In 1672

**Cursivering 20°**

Het begin van de loopbaan van Jan van der Heyden als schilder is nogal duister: bij zijn huwelijk in 1661 noemde hij zichzelf als zodanig, terwijl de vroegst bekende datum op een schilderij 1664 is. Hij was vooral uitvinder. In 1668 ontwierp hij een nieuw plan voor de stadsverlichting van Amsterdam (die met 2556 lampen in functie bleef tot 1840). In 1672

# 디지털 시대, 더 많은 글자체가 필요할까

1980년대 중반까지 글자체 디자인은 독점 분야였다. 글자체 디자이너가 그 안으로 들어가려면 라이노타입이나 ITC, 베르톨트 같은 회사에 자신이 디자인한 글자체를 보내야 했다. 그 뒤 그 글자체는 수많은 테스트, 수정 작업, 회의 등을 포함해 비용이 필요한 과정을 거친다. 이렇게 폰트 회사는 매년 수많은 새로운 글자체를 내놓는다.

1980년대 중반 알트시스(Altsys)에서는 최초의 매킨토시용 폰트 편집 소프트웨어 폰타스틱(Fontastic)과 폰토그래퍼(Fontographer)를 출시했다. 어도비에서는 1990년 포스트스크립트 사양을 대중화해 폰트 제작 민주화에 기여했다. 같은 해 폰트숍에서는 폰트폰트 컬렉션을 시작해 시장에 선보일 새로운 폰트를 찾기 시작했다. 불과 몇 년 사이 이 세상은 완전히 개편됐다.

## 로마자 글자체

20년을 빨리 돌려보자. 인터넷에서 바로 내려받을 수 있는 글자체는 어림잡아 15만 개가 넘는다. 이 가운데 대부분은 빨리 대충 만든 제목용 글자체다. 오리지널이 아니고 질이 좋지도 않다. 이는 글자체를 만드는 것이 쉬워졌기 때문이기도 하다. 많은 디자이너가 글자체를 만들지만 대개 질적 관리는 미약하다.

반가운 것은 제작 수준이 높아지고, 원본 글자체도 많이 늘고 있다는 점이다. 야심 찬 글자체 디자이너는 일상과 온라인에서 동료의 비평을 구한다. 글자체와 레터링에 관심이 생긴 젊은 그래픽 디자이너는 다시 학생이 되기로 마음먹고, 레딩이나 헤이그, 부에노스아이레스 같은 곳의 전문 글자체 디자인 프로그램에 등록한다. 완벽주의자가 되기 위해 그들은 최고의 글자체에 도달할 때까지 첫 글자가족을 가지고 수년 동안 기술을 연마할지 모른다. 우리는 종종 묻곤 한다. 더 많은 글자체가 필요할까? 지금의 글자체로 무리 없이 일할 수 있다면, 새로운 글자체를 만드는 이유는 뭘까? 어떤 사람은 글자체 디자이너가 명확한 문제점과 필요성(예컨대 아시아 문자를 위한 글자체)에 집중해야 한다고 주장하지만, 이는 복잡한 문제다. 일을 한다는 것은 무슨 의미일까? 글자는 무의식적으로 텍스트에 모양을 빌려준다. 로마자만을 사용하는 수많은 사람은 새로운 것에 관심이 많다. 이는 글자체 팔레트에 미묘하게 새로운 색을 더하는 일이며, 이것이 글자체 디자인의 타당한 기능이다. 이 책의 지면에 특별한 분위기를 만들어주는 두 글자체 루니와 애자일은 불과 6년 전에는 없었다.

## 타이포그래피 다양성

수천 가지의 비슷한 와인, 초콜릿, 텍스타일 디자인과 램프가 있다. 어떤 시점을 놓고 보면, 사람들이 어떤 것을 다른 것보다 선호하는 이유가 있다. 어떤 때는 소박하고 가격이 적절한 와인을 선택하는데, 이는 글자체와는 아주 다른 경우다. 글자체에서 다양성은 좋은 것이다. 글자체가 어떤 환경에 가장 잘 어울리는지 판단하는 감각이나 취향을 개발하는 것은 사용자, 특히 전문적 사용자에게 달렸다. 그렇지 않다면 모든 것을 해보고 전문가가 된다.

많은 글자체 가운데 어떤 일에 적절한 글자체를 선택하는 것은 쉬운 일이 아니다. 그러나 다른 결정은 쉬운가? 타이포그래픽 디자이너는 패션 디자인, 요리, 디제잉 같이 재료가 풍부한 세상에서 일하는 직업이다. 텍스트와 타이포그래피에 필요한 재료에 호감과 호기심이 생기는 것을 배우는 것은 디자인 교육에서 중요한 부분이 돼야 한다. 이는 더욱 보람차고 전문적인 삶을 만들어줄 수 있다.

ⓖ 에코챌린지(EcoChallege)는 독일의 디자인 회사 로우하이프(Raurief)와 포츠담 기술 대학교(Potsdam Technical University)에서 공동 개발한 iOS 전용 무료 애플리케이션이다. 로우하이프에서는 글자체로 루니 프로(Rooney Pro)를 선택했다. 루니 프로는 최근에 개발된 글자체로 휴머니스트체의 진지함과 친숙함이 어우러져 있고, 열린 형태와 둥근 획은 작은 화면에서도 보기 좋게 구현된다. 에코챌린지는 2011년 클린테크 미디어 어워드(CleanTech Media Awards) 커뮤니케이션 분야에서 수상했다.

# 참고 자료

다음은 이 책을 쓸 때 참고한 자료로, 특정 주제에 관심 있는
사람에게 추천한다. 네덜란드어판은 따로 포함하지 않았다. 독일어
책 몇 권은 어느 무엇과 비교할 수 없을 만큼 최고라 할 만하다.

### Ways of reading

Peter Enneson, Kevin Larson, Hrant Papazian et al., Typo 13 (Legibility issue), Prague 2005

Thomas Huot-Marchand, Minuscule/ Émile Javal, 256tm.com Émile Javal, Physiologie de la lecture et de l'écriture. Cambridge University Press, Cambridge 2010 (or. 1905)

Kevin Larson, The science of word recognition, microsoft.com/typography/ctfonts/ wordrecognition.aspx Gerard Unger, While You're Reading. Mark Batty Publisher, New York 2007

### Graphic design and typography

Phil Baines & Andrew Haslam, Type & typography. Laurence King, London 2005[2]

Eric Gill, An essay on typography. J.M.Dent & Sons, London 1960[4] (or.1931)

David Jury, About Face: Reviving the Rules of Typography. Rockport, 2002

David Jury, What is typography? RotoVision, Mies/Hove 2006

Ellen Lupton, Thinking with type. Princeton Architectural Press, New York 2004

Theodore Rosendorf, The typographic desk reference. Oak Knoll Press, New Castle 2009

Michael Bierut, Steven Heller et al. (ed.), Looking closer, Vol. 1–5, Allworth Press, New York 1994–2006

### Book design and microtypography

Robert Bringhurst, The elements of typographic style. Hartley and Marks, Vancouver 1992 (2005, v.3.2)

Geoffrey Dowding, Finer points in the spacing & arrangement of type. Hartley and Marks, Vancouver 1995 (or.1966)

Friedrich Forssman & Ralf de Jong, Detailtypografie, Hermann Schmidt, Mainz 2002

Friedrich Forssman & Hans Peter Willberg, Lesetypografie, Hermann Schmidt, Mainz 2010

Andrew Haslam, Book design. Laurence King, London 2006

Will Hill, The complete typographer; A foundation course for graphic designers working with type. Thames & Hudson, London 2010[3]

Jost Hochuli & Robin Kinross, Designing books: Practice and theory. Hyphen Press, London 2003

Michael Mitchell & Susan Wightman, Book typography: A designer's manual. Libanus Press, Marlborough 2005

Gerrit Noordzij, 'Rule or law'. hyphenpress.co.uk/ journal/2007/09/15/rule_or_law. Originally in Paul Barnes (ed.), Reflections and reappraisals, Typoscope, New York 1995

### Visual organisation, grids

Allen Hurlburt, The grid: A modular system for the design and production of newpapers magazines and books. John Wiley & Sons, New York 1978

Josef Müller-Brockmann, Grid systems in graphic design. Niggli, Sulgen/Zürich 1981 (20084)

Lucienne Roberts, Studio Ink et al., Grids. Creative solutions for graphic designers. RotoVision, Mies/Hove 2007

Lucienne Roberts & Julia Thrift, The designer and the grid. RotoVision, Mies/Hove 2005

Jan Tschichold, The new typography. Translated by Ruari McLean. University of California Press, Berkeley/Los Angeles 1995

### Type and lettering design

Phil Baines & Catherine Dixon, Signs: Lettering in the environment. Laurence King, London 2003

Sebastian Carter, Twentieth century type designers. W.W.Norton & Company, New York 1995 (new edition)

Karen Cheng, Designing type. Laurence King, London 2006

Simon Loxley, Type: The Secret History of Letters. I.B.Tauris, London/New York 2004

Jan Middendorp, Dutch type. 010 Publishers, Rotterdam 2004

Jan Middendorp & TwoPoints.Net, Type Navigator. Gestalten, Berlin 2011

Gerrit Noordzij, The stroke: Theory of writing. Van de Garde, Zaltbommel 1985

Walter Tracy, Letters of credit: a view of type design. David R. Godine Publishers, Boston 2003

Bruce Willen & Nolen Strals, Lettering & type. Princeton Architectural Press, New York 2009

### History of writing

Timothy Donaldson, Shapes for Sounds.Mark Batty Publisher, New York 2008

Johanna Drucker, The alphabetic labyrinth: The letters in history and imagination. Thames and Hudson, 1995

Marc-Alain Ouaknin, Mysteries of the Alphabet, Abbeville Press, New York 1999

[John Boardley] The origins of abc, ilovetypography.com/where-does the alphabet come-from, 2010

### Screen typography, webfonts

Matthias Hillner, Virtual typography, AVA Publishing, Lausanne 2009

Stephen Coles, Frank Chimero e.a., 'Cure for the Common Font.' typographica.org

### Typographic technology

Johannes Bergerhausen & Siri Poarangan Decodeunicode: Die Schriftzeichen der Welt. Hermann Schmidt, Mainz 2011

John D. Berry (ed.), Language culture type: International type design in the age of Unicode. ATypI–Graphis, New York 2002

David Jury, Letterpress: The allure of the handmade. RotoVision, Mies/Hove 2004

Robert Klanten, Hendrik Hellige, Sonja Commentz, Impressive: Printmaking, letterpress and graphic deisgn. Gestalten, Berlin 2010

Fred Smeijers, Counterpunch: Making type in the sixteenth century, designing typefaces now. Hyphen Press, London 1996 (2011[2])

### Information design

Paul Mijksenaar, Piet Westendorp, Petra Hoving, Open here: The Art of Instructional Design. Thames and Hudson; New York/London 1999

Edo Smitshuijzen, Signage design manual. Lars Müller, Baden 2007

Edward Tufte, The visual display of quantitative information, Graphics Press, Cheshire 2001 (or. 1983)

Edward Tufte, Envisioning information, Graphics Press, Cheshire 2005 (or. 1990)

TwoPoints.Net (ed.), Left, right, up, down: New directions in signage and wayfinding. Gestalten, Berlin 2010

Jenn Visocky O'Grady & Ken Visocky O'Grady, The information design handbook. RotoVision, Mies/Hove 2008

### Recommended magazines and blogs

Baseline (UK, irregular)
baselinemagazine.com Codex (Int. English, 2 issues per year)
codexmag.com See also: ilovetypography.com

Eye (UK, 4 issues per year)
blog.eyemagazine.com Typo (English/Czech, 4 issues per year)
www.typo.cz/en Ralf Herrmann, Wayfinding & Typography. opentype.info/blog/

Paul Shaw, Shaw blog & Blue Pencil
paulshawletterdesign.com jasonsantamaria.com/ articles

# 도판 찾아보기

이미지를 제공해준 에미그레(Emigre), 폰트 뷰로(Font Bureau), 하이크 그리빈(Heike Grebin), 아네트 C. 디슬린(Annette C. Dißlin), 블레이클뢰츨 활자스튜디오(Bleiklötzle Buchdruckatelier), 출판사 니글리(Niggli) , 안나 이츠바르트(Anna Ietswaart), D. 마르테엔 오스트라(D. Martijn Oostra), 펭귄 북스(Penguin Books), 닉 신(Nick Shinn), 자니 비싱(Jannie Wissing)에게 깊은 고마움을 전한다.

폰트를 제공해 준 폰트 회사와 폰트 유통 회사인 폰트숍(FontShop), 뤼카스폰트(Lucasfonts), 얀 프롬(Jan Fromm), 인큐베이터/빌리지(Incubator/Village), 호플러 & 프레리존스(Hoefler & Frere-Jones), 모타이탤릭(Mota Italic), 마이폰트(MyFonts), 아워 타입(Our Type), 제러미 탱커드, 265TM에 고마움을 전한다. 모든 글자체는 폰트 회사나 글자체 디자이너가 보여주거나 가지고 있는 것이다. 모든 폰트의 이름은 각 회사의 등록상표다.

ⓒ ⓒ 면지
2008년 필리프 아펠로아가 큐레이팅한 전시를 위해 포르투갈의 디자인 스튜디오 R2에서 디자인한 포스터 〈걷기(Walking)〉다. 가로세로 각각 4, 3미터 크기의 포스터를 위해 유럽연합 모든 나라의 디자이너가 참여했다.